羅加嶺 著

中國藝術研究叢書第一輯

10

晚清沽美后社研究

蘭臺出版社

中國學術研究叢書系列
總編纂　党明放

中國藝術研究叢書第一輯

陳雪華　易存國　柏紅秀　賀萬里　張　耀

張文利　李浪濤　黃　強　劉忠國　羅加嶺

《中國學術研究叢書》出版總序

党明放

國學，初指國立學校，明置中都國子學，掌國學諸生訓導政令。後改稱中都國子監，國子監設禮、樂、律、射、御、書、數等教學科目。

國學，廣義指中國歷代的文化傳承和學術記載，狹義指以儒學為主的中國傳統學說，根據文獻內容屬性，國學分經、史、子、集四類，各有義理之學、考據之學及辭章之學。

國學是以先秦經典及諸子百家為根基，涵蓋了兩漢經學、魏晉玄學、隋唐佛學、宋明理學、明清實學和同時期的先秦詩賦、漢賦、六朝駢文、唐詩宋詞元曲與明清小說等一脈特有而完整的文化學術體系，並存各派學說。

學術，指系統而專門的學問，是對客觀事物及其規律的學科化。學問，學識和問難，《周易》：「君子學以聚之，問以辯之。」而自成系統的觀點、主張和理論，即為學說，章炳麟《文略》：「學說以啟人思，文辭以增人感。」無論是學術、學問、學說，皆建立在以文化為主體之上。

「文化」一詞源於拉丁文 Colere， 本義開發、開化。最早將其作為專門術語加以運用的是英國文化人類學創始人愛德華・泰勒（Edward.B. Tylor 1832—1917），他在《原始文化》書中寫道：「文化或文明是一個復雜的總體，它包括知識、信仰、藝術、道德、法律、風俗以及作為一個社會成員的個人通過學習獲得的任何其他的能力和習慣。」

　　人類社會可劃分為政治部分、文化部分和經濟部分。一個國家，有其政治制度、文化面貌和經濟結構；一個民族，有其政治關係、文化傳統和經濟生活。在人類社會發展進程中，文化是「源」，文明是「流」。文化存異，文明求同。

　　文化是產生於人類自身的一種社會現象。《周易》云：「觀乎天文，以察時變。觀乎人文，以化成天下。」東漢史學家荀悅《申鑒》云：「宣文教以章其化，立武備以秉其威。」南齊文學家王融《曲水詩序》云：「設神理以景俗，敷文化以柔遠。」

　　文化是人類的內在精神和這種內在精神的外在表現。文化具有多方的資源、特質、滯距，以及不同的選擇、衝突和創新。

　　文化分為物質文化、精神文化和制度文化。文化不僅在人類學、民族學、社會學、考古學，以及心理學中作為重要內涵，而且在政治學、歷史學、藝術學、經濟學、倫理學、教育學，以及文學、哲學、法學等領域的核心價值。

　　文化資源包括各種文化成果和形態。比如語言、文字、圖畫、概念、遺存、精神，以及組織、習俗等。其特性主要體現在文化資源的精神性、多樣性、層次性、區域性、集群性、共享性、變異性、稀缺性、潛在性以及遞增性。

　　歷史文化資源作為人類文化傳統和精神成就的載體，構成了一個獨立的文化主體，並具有獨特的個性和價值，可分為自然文化資源和社會文化資源，自然文化資源依靠文化提升品味，依靠時間形成魅力；社會文化資源包括人文景觀、歷史文化和民俗風情等。

　　民族文化資源具有獨特性、融合性和創新性，包括有形的文化資源和無形的精神文化資源，諸如：民俗節慶、遊藝文化、生活文化、禮儀文化、制度文化、工藝文化以及信仰文化等。

　　我國是一個多種宗教並存的國家，諸如佛教、道教、基督教、天主教以及伊斯蘭教等，在漫長的歷史發展進程中，各類宗教和宗教派別形成了

　　寶貴的宗教文化資源。宗教文化具有很大的包容性，幾乎囊括了從哲學、思想、文學、藝術到建築、繪畫、雕塑等方面的所有內容，並且具有很大的旅遊需求和開發價值。

　　文化資源具有社會功能和產業功能。社會功能具有明顯的時代性、可變性、擴張性、商品性、潛在性，以及滯後性，主要體現在促進文化傳播、加強文化積累、展現國民風貌、振奮民族精神、鼓舞民眾士氣和推動文明建設等方面。

　　文化是一個國家和民族的凝聚力、生命力和影響力的集中體現。人類文化的交往，一種是垂直式的，稱之為文化傳遞；一種是水平式的，稱之為文化傳播。垂直式的文化交往屬於文化積累，或稱文化擴散，能引發「量」的變化；水平式的文化交往屬於文化融合，或稱文化采借，能引發「質」的變化。一切文化最終將積澱為社會人群的內涵與價值觀，群體價值觀建築在利他，厚生，良善上，這族群的意識模式便影響了行為模式，有了利他，厚生為基礎的思維模式，文化出路便往利他，厚生，豐盛溫潤社會便因之形成。這個群體因有了優質文化而有了安定繁盛的社會，生活在其中的人們可以快樂幸福。

　　東漢王符《潛夫論》云：「天地之所貴者，人也；聖人之所尚者，義也；德義之所成者，智也；明智之所求者，學問也。」歷代學人為了文化進程，著手文獻整理，進行編纂，輯佚，審校，註釋，專研等，「存亡繼絕」整校出版文化傳承工作。

　　蘭臺出版社擬踵繼前人步伐，為推動時代文化巨輪貢獻禹人之力，對中國傳統文化略盡固本培元，守正創新，傳佈當代學界學人，對構建中國傳統文化研究的成果，將之整理各類叢書出版，除冀望將之藏諸名山，傳諸百代之外，也將為學人努力成果傳佈，影響更多人，建立更好的優質文化內涵。並將此整校編纂出版的重責大任，視其為出版者的神聖使命，期盼學界學人共襄盛舉！

　　蘭臺出版社長盧瑞琴君致力於中國文化文獻著作的整理出版，首部擬

策劃出版《中國學術研究叢書》，接續按研究主題分類，舉凡國家制度、歷史研究、經濟研究、文學研究、典籍史論，文獻輯佚、文體文論、地理資源、書法繪畫、哲學思想，倫理禮俗，律令監督，以及版本學、考古學、雕塑學、敦煌學、軍事學等領域，將分門別類，逐一出版。邀稿對象多為國內知名大學教授、社科機構研究員，以及相關研究領域裡的專家和學者的專業研究成果為主，或國家社會科學、文化部、教育部，以及省級社科基金項目的代表性科研成果，諸位教授主持國家社科基金重大招標項目，以及擔任部省級哲學、社會科學重大攻關項目首席專家，並且獲得不同層次、不同級別、不同等級的成果獎項為出版目標。

中國文化研究首部《中國學術研究叢書》的出版，將以此重要的研究成果，全新的文化視野，深邃厚重的歷史文化積澱和異彩紛呈的傳統文化脈絡為出版稿約。

清人張潮《幽夢影》云：「著得一部新書，便是千秋大業；註得一部古書，允為萬世宏功。」人類著述之根本在於人文關懷。叢書所邀作者皆清遠其行，浩博其學；學以辯疑，文以決滯；所邀書稿皆宏富博大，窮源竟委；張弛有度，機辯有序。

文搜百代遺漏，嘉惠四方至學。《中國學術研究叢書》開啟宏觀視覺，追溯本紀之源，呈現豐贍有趣的文化圖景。雖非字字典要，然殊多博辯，堪為文軌，必將為世所寶。

瑞琴君問序於余，鄙人不才，輒就所知，手此一記，罔顧辭飾淺陋，可資通人借鑒焉。

王寅端月識於問字庵

作者係文化學者、蘭臺出版社駐北京總編輯、中國學術研究叢書總編纂

晚清治玉畫後社研究

目 錄

前　言

　　冶春後社是清末民初蘇北最負盛名的文學社團。有一本小說《叢菊淚》（又名《邗水春秋》）「記載當時揚州文人隱遁不問時事，常在冶春後社吟詩賞菊的閒逸生活」。另《惜餘春軼事》、《蕪城懷舊錄》、《揚州攬勝錄》等多處詳細記述。足以見她在揚州，乃至中國的近現代史上有著舉足輕重的地位，並因此在揚州文化史上寫下璀璨的一頁。

　　從這裡走出了李伯通、張丹斧等一批傑出的通俗小說作家，他們以絢麗多彩的筆觸，輝耀於民初的文壇，使人們對揚派作家不得不刮目相看；從這裡走出了梁公約、陳含光等國畫大師，他們繼承和發展了我國文人畫和揚州八怪的優良傳統，刻意創新，注重寫實，其作品為國內外博物館所珍藏；從這裡走出了臧谷、辛漢清、蕭丙章、董逸滄等詩人，他們不再吟風弄月，無病呻吟，而是「蟬結舌而難甘，蠶有絲而必吐」，為我們勾勒出一幅昔日揚州活潑生動的風俗畫；從這裡走出了吉亮工、陳含光、王景琦等書法大師，他們磨穿鐵硯，不媚俗，草書入化，篆隸入神，楷書飄逸；從這裡走出了中國近代「聯聖」方地山，他用典文雅，隨意成聯，「縱意所適，以寓其抑塞不平之氣」；從這裡走出了孔劍秋、湯公亮等謎家，他們使竹西後社獨步近代中國謎壇；從這裡走出了宣哲、秦更年等收藏名家，他們醉心於古泉、碑帖；從這裡走出了江石溪、胡顯伯、方澤山等近代實業的探索者，他們殫精竭慮地發展民族工業；從這裡走出了汪二丘、葉惟善、張鶴第等揚州中學的名師，他們為這所中國名校的形成起到開拓作用；從這裡走出了劉梅先、

方地山等收藏大家，他們為揚州圖書館的建設和甲骨文的研究作出了巨大貢獻；他們走出了惜餘春掌櫃——高乃超，為揚州名點的興盛起了關鍵的作用；他們走出了民國代議長淩仁山，他「率江淮之士，渡海而南的護法先導，議場巨擘」……

但現在關注揚州文化的更多地把注意力集中到揚州八怪、揚州學派，而對承接古代文化與現代文明的冶春後社卻關注不夠。甚至於一些精於研究揚州歷史的專家都對這些不甚瞭解。

《不盡風流瘦揚州》的作者吳潤生在〈自序〉中稱「自信識得了揚州真面目」。但在本書有兩處常識性錯誤：P21《雪溪先生小像》旁注「『菊隱翁』臧谷係冶春茶社老闆」。和正文：「著名冶春茶社的老闆愛菊成癖，自號菊隱翁。在茶社旁築了一座『問秋館』，栽培各種名貴菊花，招徠各式茶客前來喝茶、賞菊、吟詩。號稱『冶春後社』，名噪一時。他自己撰《問秋館菊錄》，以記此盛況。」這就更驢頭不對馬嘴了，把冶春後社與冶春茶社混為一談。

蔡芃洋在《瘦西湖》：「梟莊最初只是湖心的一座荒島，直到1921年才由鄉紳陳臣朔建成一座別墅。陳臣朔的父親叫陳重慶，是光緒元年舉人，曾經在湖北做過道台。1900年，他因喪親回揚州老家守孝，從此便未再做官。陳重慶是一位號稱詩、書、畫三絕的藝術家。他的兒子能選擇一座瘦西湖的湖心小島來建別墅，實在是一個奇思妙想，不知道這是否跟父親的藝術修養有關係。」作者沒有搞清陳重慶和陳臣朔之間的關係。陳臣朔是陳重慶的侄孫。陳臣朔之父陳延怡（純之）是陳咸慶（采卿）之子，陳含光之堂兄。陳重慶是陳含光的父親。

王資鑫在《廣陵濤·辛亥二方》中講方地山「先後赴皖、津就館教書謀生，並與王國維一起任教於北京大學前身 — 京師大學堂。」其實，方地山只在北洋客籍學堂、法政學堂等講授文史。周一良在《大方聯語輯存》的注中就明確講：「有記載謂先生曾在北京大學任教，不確。」他在《廣陵散·民國律師第一人》中講胡顯伯「在天津《大公報》發表連載長篇小說〈亡國淚〉，抨擊君主立憲，喚醒民眾鬥爭，從而引起清廷恐慌，該文斬封殺。」

後經謝仁敏、顧一平等專家考證：〈亡國淚〉發表於《圖畫日報》；該小說連載完整。

　　丁家桐在〈冶春後社詩評〉一文中說：「《蕪城懷舊錄》列後社最後一位詩人為李豫曾。李氏是位教員，何園船廳聯語：『月作主人梅作客，花為四壁船為家』，情境交融，神思縹緲，書法則功力老到，筆墨超越。」後經顧一平指出丁老將李豫曾與清末民初的揚州書畫家李鐘豫相混淆。

　　這些研究揚州的名家有時都搞不清冶春後社成員的情況，何況一般的老百姓呢？他們曾因為揚州城市經濟的進一步蕭條，文人學士受米鹽困累，紛紛移徙他鄉，而追懷康乾盛世，吟唱落日下輝煌過後的輓歌；他們也曾因「從此名士舟，不向揚州泊」，而感懷「叢菊何以有淚？何以有淚不濺他處，獨濺於揚州」？我們這一代揚州人不能因為自己的無知，而抹殺這些文化精英對揚州乃至中國的貢獻，使他們的靈魂在地下再一次的濺淚。因此我們有必要系統地研究這一個文學社團，使他們的功績為大多數揚州人所熟知。我們應該努力！

第一章　閒話揚州冶春的流變

第一節　冶春由來

　　冶春這個詞，《現代漢語詞典》（商務印書館 1988 年版）中沒有獨立的詞條。相似詞條為冶遊。它的意思是冶游於春天。《現代漢語詞典》是這麼解釋冶遊的：原指男女在春天或節日裡外出遊玩，後來專指嫖妓。《樂府詩集·清商曲辭一·子夜四時歌》：「冶游步春露，艷覓同心郎。」就是講的狎妓。唐代官吏狎娼，上自宰相節度使，下至庶僚牧守，幾無人不從事於此。李商隱〈蝶〉詩：「見我倖羞頻照影，不知身屬冶游郎。」唐代官吏冶游最出風頭的，武臣當數韋皋、路岩，文臣當數白居易、元稹。唐代對於官吏，無冶遊禁令，故官吏益為放浪。宋代禁令甚嚴，但官吏冶游風氣，比唐更甚。宋方千里〈迎春樂〉之「紅深綠暗春無跡，芳心蕩，冶遊客」。有人統計過，宋代的「冶遊」方式多種多樣，有正式場合攜妓獻藝的，有挾妓遊湖的，有招廚傳（也就是飯館子）歌妓佐歡的，還有乾脆去「煙花巷陌」擁香作詞的，當然還有在家宴上用歌妓來擺譜的。更滑稽的是，宋代還有領著妓女拜謁高僧的！

　　但到了清初的揚州，冶春因王漁洋的宣揚，冶春一詞變得富有詩意，脫離了豔俗，變得高雅起來，並逐漸成為揚州的一塊文化招牌。

王漁洋是清代「神韻說」的倡導者。康熙年間，他主盟詩壇達 50 年。康熙年間的兩次「紅橋修禊」，為揚州文化的繁榮作出了貢獻，其後的盧見曾、曾燠、伊秉綬等人的「紅橋修禊」，乃至臧谷的「冶春後社」，都是王漁洋的餘波遺響。因此清代揚州文化的振興，王漁洋是第一功臣。王漁洋在揚州的詩歌創作，特別是寫景詩的創作，是他標舉「神韻」的早期的體現。他以清新平淡的風格取代了遺民詩淒清愁怨的格調。可以說，揚州這塊文化沃土造就了一代詩才王漁洋，而王漁洋在揚州的活動，對重修揚州文化譜系具有承前啟後的作用，也為揚州在康乾盛世成為全國文化中心奠定了基礎。

王漁洋（1634–1711），名士禛，字貽上，一字子真，號阮亭，別號漁洋山人。死後因避雍正胤禛諱，改稱士正。乾隆時，詔命改稱士禎。山東新城人。自順治十七年（1660）起，至康熙四年（1665），前後五年任揚州推官（專掌司法事務，相當於檢察院院長）。他在揚州期間，「四年只飲邗江水，數卷圖書萬首詩」，「畫了公事，夜接詞人」，「與諸名士游無虛日」，「如白、蘇之官杭，風流欲絕」，是一位主持風雅的人物。他死後，揚州人民把他和宋代歐陽修、蘇軾並列，建「三賢祠」以資紀念。他在揚州先後組織過兩次大型詩酒盛會，開了揚州「紅橋雅集」的先河。康熙元年（1662年）春，他與杜浚、邱象隨、袁于令、蔣階、朱克生、張養重、劉梁嵩、陳允衡、陳維松 10 人第一次修禊於紅橋，眾人擊缽賦詩，遊宴不息。此次修禊，王漁洋作〈浣溪沙〉2 首和〈紅橋遊記〉。其中廣為流傳的名句有：「北郭清溪一帶流，紅橋風物眼中秋。綠楊城郭是揚州。」眾人爭相和韻賦詩，為一時之佳話。後來他和程村從這些詞中選出十首輯為《倚聲初集》，有注云：「紅橋詞即席賡唱，興到成篇，各采其一，以志一時勝事。當使紅橋與蘭亭橋並傳耳。」這些詞尤其是王漁洋的詞，如「綠楊城郭是揚州」等名句，確實得到了廣泛的流傳。康熙三年（1664）春，王漁洋再次與林茂之、孫枝蔚、張綱孫等名士於紅橋修禊，當時他一口氣作〈冶春絕句〉二十四首，眾人紛紛唱和。其中膾炙人口的的一首是：「紅橋飛跨水當中，一字欄杆九曲紅。日午畫船橋下過，衣香人影太匆匆。」事後，人們評論這一揚州文壇勝事時，擊節讚賞，稱羨不已，稱雅集「香清茶熟，絹素橫飛」，「采明珠，耀桂旗，麗矣！」也有人說：「五月東風十日雨，江樓齊唱冶春詞。」冶春詞獨步一

代。後編成《紅橋唱和集》三卷。近代詞人朱孝臧題詞說：「消魂極，絕代阮亭詩。見說綠楊城郭畔，遊人爭唱冶春詞，把筆盡淒迷。」可見影響的不一般。直到今天，王漁洋留下的「綠楊城郭」「冶春」這兩個佳詞，揚州人無不耳熟能詳。王漁洋以其大雅之才，不僅給揚州留下了千古佳句，而且為清代揚州開創了地方官員與文人詩酒宴集的「紅橋雅集」文化現象的形成作出了歷史性貢獻，使清代「紅橋雅集」與東晉「蘭亭雅集」相媲美。

康熙二十四年（1685），孫子裔孫孔尚任（1648–1718）治水於揚州。孔尚任在揚期間，廣交文友，以官員而兼名士，在秘園舉行詩會，據《湖海集‧卷二》載，到會的共二十四人，其中春江社七人：王學臣、望文、卓子任、李玉峰、張築春、彝功、友一，社外詩人十六人：杜于皇、龔半千、吳菌次、丘柯邨、蔣前民、查二瞻、閔賓連、義行、陳叔霞、張諧石、倪永清、李若谷、徐丙文、陳鶴仙、錢錦樹、石濤。因為與會者籍屬八省，所以孔尚任興奮地這次聚會為「八省之會」。康熙二十七年（1688）三月三日「赴諸群之招」參與紅橋修禊，「大會群賢」（見《湖海集‧紅橋修禊序》）。與宴者縱情山水，歌詠吟唱，「撲衣十里濃花氣，不借笙歌也易醺。」微醉之時揮灑墨毫的瀟灑，落目之處情景交融的快意，使之成為揚州文壇上的修禊佳話。孔尚任並為紅橋茶肆題字「冶春社」。

乾隆元年（1736），鹽商黃履昂百般籌集，將紅橋的木板橋改建為石拱橋。乾隆十五年（1750）以後，巡鹽御史於橋上建過橋亭。此橋形似一彎彩虹臥於水波之上，故而改稱「紅橋」為「虹橋」。虹橋修禊之事日盛，乾隆三年（1738），揚州詩人閔華、江昱、陳章和厲鶚等七人，又續修禊故事，被時人稱為「虹橋秋禊」。

乾隆二十二年（1757），兩淮鹽運使、一代文學名流盧見曾（1690–1768），號雅雨山人，在運司衙門中構築「蘇亭」，天天與文人相酬唱。他效仿王漁洋發起更大規模的紅橋修禊。汪士慎、李鱓、鄭燮、陳撰、金農、厲鶚、羅聘、金兆燕等均參加。他自作七律律詩四首，內有「十里畫圖新閬苑，二分明月舊揚州」等佳句。盧見曾廣為征和，一時間竟有七千人唱和，編成三百餘卷，並繪有〈虹橋攬勝圖〉。這成為中國詩歌史與中國烹飪史聯

手的盛事，也是迄今為止揚州文化史上人數最多、規模最大的群眾性詩詠活動，在世界文學史上也是罕見的。這是揚州當時經濟文化發展到極盛時期的集中反映。盧見曾利用自己的魅力和影響，將虹橋修禊活動推上了頂峰。正是這些雅集活動，使揚州聲名遠播，有「一時文宴盛於江南」之說。

兩淮鹽運使、兩淮巡鹽御史曾燠（yù 1759-1831），旦接賓客，夕誦文史，與文士們觴詠不斷。乾隆五十八年（1793）秋，他與吳谷人、詹石琴、胡香海等人雅集汪玉樞園林別業南園（又稱九峰園），成《秋禊詩集》（載於《邗上題襟集》中）。乾隆二十三年（1858），兩淮鹽引案發，盧見曾入獄病死。但從此官員諾諾，虹橋修禊故事再無鼎盛之景。道光之後，紅橋西岸的冶春詩社景點亦廢，但文脈卻未斷。阮元堂弟阮亨在〈廣陵名勝全圖〉中載：「冶春賦後修禊，遂為廣陵故事，揚人乃四方知名之士，相逢令節，袚水采蘭，進觴詠之幽情，為風流之高會。」晚清名士何栻曾撰題襟館 154個字長聯追憶虹橋雅集的今昔：「當年多士登樓，追陪雅集。溯漁洋修禊，賓穀題襟，招來濟濟英髦，翰墨壯江山之色。繫玉鉤芳草，綠蘺歌衫；金帶名花，香霏硯席。揚華摛藻，至今傳宏獎風流。賢使君提倡騷壇，誰堪梅閣聯詩、蕪城續賦；此日有人騎鶴，爛漫閒遊。悵文選樓空，蕃釐觀圮，閱盡茫茫浩劫，園林剩瓦礫之場。只橋畔吹簫，二分月古；灣頭打槳，十里春深。補柳栽桑，漸次慶升平景象。大都會搜尋勝概，我欲雷塘泛酒、蜀井評泉。」

冶春詩風流韻三百餘載，以「冶春」二字獨步海內，其名不改，為是歷史文化名城揚州的一份珍貴文化遺產。

第二節　冶春詩社

冶春詩社是一種文學流派，形成了以王漁洋為核心，吳綺、宗元鼎、劉梁、徐石麒、徐元端、杜濬、孫默、王士祿、鄒祗等一大批創作活躍的本土與客籍詩人、詞人參與的文學社團。文學史上又稱「廣陵詞派」。廣陵詞派拉開了清詞中興的序幕，其筆路藍縷以啟山林之功，應在清詞史上大書一筆。而這一切都從「冶春」而起。

康熙元年（1662）五月，王漁洋出版了自己第一個專集《漁洋山人詩集》十七卷。為之作序者是一個龐大的陣容，計有李元鼎、黃文煥、熊文舉、李敬、林古度、趙士冕、丁弘誨、張九征、韓詩、王澤弘、蔣超、吳國對、葉方藹、唐允甲、顧宸、汪琬、施潤章、冒襄、魏學渠、杜濬、陳維崧、杜浚、程康莊、趙�find退、丘石常、王士祿等二十六人，這份名單涵蓋了東南地區的不少名流，從政治態度看，既有遺民，也有新貴；從年齡上看，既有父執，也有同輩。可見，王漁洋當時已經得到了不同方面的接受，他的文壇地位，正是在這樣的群體活動中建立起來的。而他在群體文學唱和活動中所展現出的才華，正是這一切的鋪墊。

揚州是一個非常特殊的地方。首先，這裡有著堅定的反清傳統，更在王漁洋到來前十五年遭到過殘酷的屠城；其次，這裡是江南文化的中心之一，聚集著一批有成就有造詣的學者文人；第三，這裡是前朝遺民大批聚集的地方；第四，這裡歷來有著濃郁的文學創作氣氛，以詞而言，就像時人心目中的杭州一樣，也是所謂「詩餘之地」。所以，王漁洋來到這裡，正是歷史給他創造了能夠在文壇上一展身手的大好時機。

直接參加紅橋唱和的主要成員基本情況如下：

袁於令（1592–1674）。原名晉，一名韞玉，字令昭，一字鳬公，號籜庵，江蘇吳縣人。入清為荊州知府。

杜濬（1611–1687），本名紹先，字千里，一字於皇，號茶村，湖北黃岡人。明崇禎十一年（1638）副貢生。入清不仕，僑居江寧四十年。

張綱孫（1619–1688），字祖望，一名丹，字泰亭，別號竹隱君，浙江錢塘人。性恬淡，工詩。美鬚髯，長尺餘，手足胸背皆有毫寸許。夏月好坦腹臥大樹下，好遊山水，不避蛇虎，得意輒長嘯。詩名在西泠十子之間。有《西泠二子從野堂》等集。王漁洋〈冶春詩〉中云：「錢塘張髯詩絕倫」，謂此。

孫枝蔚（1620–1687），字豹人，陝西三元人。身長八尺，聲如洪鐘，龐眉廣額，以詩文名。少為諸生，遭流寇，奪戈逐賊。王漁洋〈冶春詩〉中云：「雍州孫郎筆有神」，謂此。晚年舉鴻博被放，詔布衣處士八人授司

經局洗馬，枝蔚與是選。王漁洋《居易錄》云：「（孫枝蔚）豹人，三原人，僑居揚州，高不見之節，予訪之，先以詩云：『焦獲奇人孫豹人，新詩雅健出風塵。王弘不見陶潛跡，端木寧知原憲貧。』遂為莫逆之交。」

張養重（1620–1680），字子瞻，號虞山，別號椰冠道人，江蘇淮安人。順治初與靳應升、閻修齡等在裡結望社。曾入丘象升幕。

陳維崧（1625–1682），字其年，號迦陵，江蘇宜興人。康熙十八年（1679）召試博學鴻儒科，授檢討，與修《明史》。

朱克生（1631–1679），字國楨，一字念莪，號秋崖，江蘇寶應人。貢生。

丘象隨（1631–1701），字季貞，號西軒，江蘇山陽人。清順治十一年（1654）拔貢生，康熙十八年（1679）召試博學鴻儒科，授翰林院檢討，官至洗馬。

曹貞吉（1634–1698），字升階，一字升六，號實庵，山東安丘人。清康熙三年（1664）進士。先後任徽州府同知、湖廣學政等職。

陳允衡（1636？–1672），字伯璣，號玉淵，江西建昌人。明末避亂，流寓金陵。劉梁嵩，字玉少，江蘇江都人。清順治十七年（1660）舉人，康熙三年（1664）進士。知江西崇義縣。

余懷（1616–1696）清初文學家。字澹心，一字無懷，號曼翁、廣霞，又號壺山外史、寒鐵道人，晚年自號鬘持老人。福建莆田黃石人，僑居南京，因此自稱江寧余懷、白下余懷。晚年退隱吳門，漫遊支硎、靈岩之間，徵歌選曲，與杜濬、白夢鼎齊名，時稱「余、杜、白」。

劉梁嵩（生卒年不詳），字玉少，江蘇江都人。清順治十七年（1660）舉人，康熙三年（1664）進士。知江西崇義縣。

蔣階（生卒年不詳），初名雯階，字馭閎，一名平階，字大鴻、斧山，別號杜陵生，江蘇華亭人，明諸生。曾入幾社，師事陳子龍。在閩事唐王，為兵部事務晉御史。閩破，為黃冠，漂流齊魯、吳越間。

從這份名單可以看出，按政治態度劃分，人員的基本構成略同於前舉秋

柳唱和，文學成就及其知名度也大略相同。這種相似也許不是偶然的。秋柳
唱和的群體性活動所造成的廣泛社會影響，大大增強了王漁洋的知名度，如
果說王漁洋從中得到了啟發，把這種形式從濟南移植到揚州，也不是毫無根
據的。陳允衡是否曾參加秋柳唱和，現在尚不清楚，但他對這次唱和非常關
注，尤其是對王漁洋諸作「歎賞不置」。他是王漁洋詩名的傳播者，這次又
參加紅橋唱和，顯然有助於王氏詞壇地位的形成。至於陳維崧，參加了前後
兩次詩詞唱和，作為王漁洋在揚州的追隨者，他一方面為王漁洋構建了更加
具有吸引力的氛圍，另一方面，他本人也在這一氛圍中成長了起來。

　　當然，比起濟南來，王漁洋在揚州的交遊更為廣泛，他不論政治傾向，
也無關貧富貴賤。這也就為他在文壇上的嶄露頭角創造了更為良好的條件。
其中，特別應該提及的是，他很注意和前輩已成名者交遊，以求得他們的揚
譽。如以遺老身份久寓金陵，深為世所重的詩人林古度即非常讚賞他，曾為
其《入吳集》作序。冒襄居如皋水繪園，唱和極一時之盛，王漁洋也和他多
有接觸。

廣陵詞壇詞人統計表

省份	江蘇	安徽	浙江	山東	四川	北直隸	河南	江西	福建	山西	廣東	陝西
人數	90	17	22	5	2	2	2	2	2	1	1	1

資料來源：上海古籍出版社 2009 年版李丹著《順康之際廣陵詞壇研究》附錄一《廣陵
　　　　詞壇詞人小傳》，共計 159 人。其中江蘇省包括揚州府 49 人，常州府 10 人，
　　　　松江府 11 人，蘇州府 10 人，江寧府 3 人，鎮江府 2 人，淮安府 5 人。

　　從上表的統計結果來看：廣陵詞壇人物幾乎遍及全國。其中現在的江浙
滬三省約占 70.4，江蘇一省約占 50.7%，揚州一府約占 30.8%。因此廣陵詞
派是以江浙滬三省為主體，影響全國的全國性文學流派。

　　清初的名家對王漁洋的紅橋修禊都推崇備至。王士祿云：「 貽上早負
夙惠，神姿清澈，如瓊林玉樹，朗然照人。為揚州法曹，日集諸名士於蜀岡、
紅橋間，擊缽賦詩，香清茶熟，絹素橫飛。故陽羨陳其年有『兩行小吏豔神
仙，爭羨君侯斷腸句』之詠。至今過廣陵者，道其遺事，仿佛歐、蘇，不徒

憶樊川之夢也。」陳其年云：「宮舫銀燈賦冶春，廉夫才調更無倫。玉山筵上頹唐甚，意氣公然籠罩人。」宗梅岑云：「休從白傅歌楊柳，莫向劉郎演竹枝。五日東風十日雨，江樓齊唱冶春詞。」劉公評云：「采明珠耀，桂旗麗矣。或率兒幾拜，或揚袂從風，如欲仙去。冶春詩獨步一代，不必如鐵崖遁作別調，乃見姿媚也。」宋犖曰：「阮亭謁選得揚州推官，遊刃行之。與諸士遊宴無虛日，如白、蘇之官杭，風流欲絕。」

冶春詩社又是一處風景名勝地，故址在虹橋西岸，為清代「揚州北郊二十四景」之一。它原是虹橋茶肆舊址。《平山堂圖志》卷二（趙之壁）記云：「康熙間，新城王尚書士禎，集諸名士賦〈冶春詞〉於此，遂傳為故事，稱『詩社』焉。」《廣陵名勝全圖》載曰：「王漁洋賦〈冶春詞〉，即此地也。冶春本酒家樓。後為候選州同王士銘，今捐知府衛田毓瑞，購而新之，增置高亭畫檻，與倚虹園諸勝，遙遙映帶。」也就是說在乾隆三十年（1765）前，知府田毓瑞在此建園，額其園曰「冶春詩社」。

冶春詩社園中有懷仙館、秋思山房、冶春樓、槐蔭廳、橋西草堂、香影樓。該園之勝在於閣道，閣道有其規矩，無其沉重，或連或斷，隨處通達，寬者可攜手偕行，窄者僅容一身，兩邊束朱欄。園在虹橋以西，臨橋而起者，是為「香影樓」。香影樓得名王漁洋的「衣香人影」之句，樓題有集鄭谷、王勃詩的對聯：「堤月橋邊好時景；銀鞍繡轂盛繁華。」樓下為堂，額曰「橋西草堂」。橋西草堂前掛有一集劉長卿、蘇頲詩聯：「綠竹漫侵行徑裡；飛花故落舞筵前。」樓後曲廊，西折而南，是為小閣。閣後構廳朝南，前為土山，上築二亭，一六角亭額曰「雲構」，一四角亭額曰「歐譜」，分列左右，高下其間。雲構亭題有集蓮甫、張祜詩聯：「山雨樽仍在；亭香草不凡。」閣右長廊，南行而東折，有樓曰「冶春」。冶春樓題有集白居易、盧綸詩的對聯：「風月萬家河兩岸；菖蒲翻葉柳交枝。」樓後又樓，北折為「秋思山房」。秋思山房題有集張說、馮戴詩聯：「天氣涵竹氣；山光滿湖光。」房左有石樑三折，其東有水廳「懷仙館」，懷仙館掛有集任華、杜甫詩聯：「白雲明月偏相識；行酒賦詩樂未央。」館右有土山隆然。其麓多古樹，槐樹、椐樹、海桐、玉蘭皆百年物。其間壘石，植梅、修竹，又有牡丹、青桂花之

屬。爰是藍輿畫舫，爭集於是。山房後為槐蔭堂。槐蔭樓題有集杜甫、劉兼詩聯：「小院回廊春寂寂；朱闌芳草綠纖纖。」由房右面長廊曲折，緣土山南行，與「柳湖春泛」景區相接。

今見到最早的園林門票是記之於《揚州畫舫錄》的冶春詩社門票，該標為長三寸寬二寸的五色花箋，上印「乾隆 ×× 年 × 月 × 日，園丁掃徑開門」，蓋有「橋西草堂」印章。

康熙年間（1661–1722）揚州先後建有王洗馬園、卞園、員園、賀園、冶春園、南園、筱園和鄭御史園等八大名園。從 1751 年至 1765 年十幾年間，揚州北郊建起卷石洞天、西園曲水、虹橋攬勝、冶春詩社、長堤春柳、河浦熏風、碧玉交流、四橋煙雨、春台明月、白塔晴雲、三過留蹤、蜀岡晚照、萬松迭翠、花嶼雙泉、雙峰雲棧、山亭野眺、臨水紅霞、綠稻香來、竹樓小市、平岡豔雪二十景。乾隆三十年（1765）後，湖上復增綠楊城郭、香海慈雲、梅嶺春深、水雲勝概四景。兩淮鹽運使盧見曾倡詩文並書之牙牌，作為侑酒行觴之籌，謂之牙牌二十四景。因是揚州湖上園林名噪於時。不久，冶春詩社又併入大洪園。大洪園、小洪園在乾隆南巡時御賜「倚虹園」。

冶春詩社圮於嘉慶道光年間，「廢為丘墟，四方賢士大夫來游邗上者，每以不見斯園為憾」。光緒三年（1877），揚州在長春嶺對岸重建三賢祠，將冶春詩社附設於內。新中國成立後，在冶春詩社故址，建揚州師範學院（今揚州大學瘦西湖校區）。孫蔚民院長於面北一帶，構築亭台，聊以存舊耳。現修築柳湖路，於路西側的池塘被命名為「半塘」，並立任中敏的塑像以作紀念。

第三節　冶春後社

冶春後社是對應冶春詩社而取名的。冶春後社的前身是桃花塢。桃花塢乃乾隆間儒商鄭鐘山所構私人林園。在揚州瘦西湖西岸，長堤春柳北端，長春嶺南麓，與江氏淨香園隔湖相望。此地本以桃花取勝，且為一色紅花，而江園則為一色白花，若春天來遊，景象甚為奇特。咸豐年間，桃花塢逐漸

荒圮。民國四年（1915）改為軍閥徐寶山之祠堂，又稱徐園。入園有一圓門，亦叫月亮門。進門後迎面一方荷池，池東有小渠引湖水注入池中。池西磚石鋪徑，貼牆花壇植修竹，池北有客廳三楹，後取名聽鸝館，該館係根據杜甫詩句「兩個黃鸝鳴翠柳，一行白鷺上青天」命名的。聽鸝館西有廳屋三楹，曾作為饗堂在此供奉徐寶山牌位和遺像。冶春後社詩人於是向園主請求，在園內闢精舍三間，極為幽敞，作為詩友們休息的地方，題曰「冶春後社」。冶春後社的構築完全由楊炳炎一手經理的。楊炳炎名耀，寶應縣安宜鎮楊家田人。其故宅「小有台榭」構築。楊炳炎的好友、揚州名士陳重慶曾避警於楊家田村東，寓於楊炳炎的故宅。楊炳炎為民國揚州軍政長徐寶山的謀士，與徐寶山最相契合。徐寶山被炸死後，邑人為徐寶山建徐園。剛開始是徐寶山的另一謀士吳次皋主持此事，不久吳次皋去世，楊炳炎繼任此事。

此時楊炳炎已年近七十，但他不憚勞苦，盛夏時節往返於烈日之下。園內一亭一榭一草一木，都是他所經營佈置。楊炳炎勤苦半生，與民國江都縣長熊育衡終日周旋，聚集家資十萬。那知他的親家翁替他經理財政，不到三年，竟把楊炳炎家資動用大半。民國十四年（1925），楊炳炎氣恨極至，不久鬱悶而死。（圖1）

朱江在《揚州園林品賞錄》中講：「循榭（青草池吟榭）南角門而西，原是遊人棲息之所。廊壁間，嵌陳懋森所撰〈冶春後社碑記〉數方。隨行隨讀，由是而知『冶春後社』梗概。廊之西，屋之北，

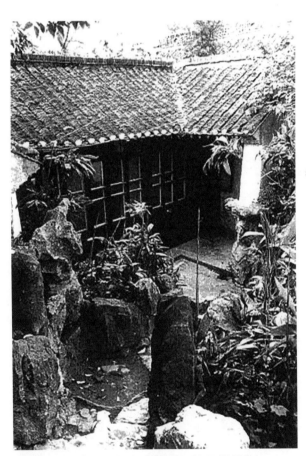

圖1 冶春後社故址（《揚州園林品賞錄》，1990年，插圖）

有精舍三楹，後加一抱廈，坐北而朝南，即是『冶春後社』了。社前青松參天，社右怪石參差，社內窗明几淨。屋宇軒敞，係舊時冶春後社詩人吟詠處，為徐園題寫匾額的吉亮工、書寫聯名的陳重慶、撰寫碑記的吳恩棠、焦汝霖、陳懋森、陳延韡，皆是詩社中人。」（筆者注：陳重慶不屬於詩社中人）朱江還在〈揚州園林舊遊記〉中回憶：他「宿在冶春後社那年夏日，曾改作廚房之用，由湖心律寺的陶老僧人任炊事之職。今雖時過境遷，舊地重遊，往日之情節，宛然如在目前。此地屋外，竹木扶疏，相間成林，春日花時，香氣四溢，最是徐園佳勝處。」

民國七年（1918年）10月，陳懋森撰〈冶春後社記〉，陳含光書，鄭桐勒石，嵌於瘦西湖徐園春草池塘吟榭西側冶春後社壁間，今已不存。南京許莘農先生藏有拓片。〈冶春後社記〉全文如下：

康熙初，新城王阮亭尚書司李揚州，建冶春社於湖上。所謂紅橋冶春詞者，一時傳播海內，和者數百人。新城去，而其地為觴詠之所，凡百餘年。洪楊之亂，毀於劫火。同治間定遠方子箴都轉於北宋三賢祠內，即其餘屋以冶春社名之，實則墨客騷人罕至其地也。改國後，平山堂幾躪於兵，法海寺亦半為榛莽。獨湖上草堂，俗所稱「小金山」者無恙，隔岸有地數十畝。故上將徐公寶山建祠其上，而點綴以池亭竹石，名曰「徐園」。吳先生次皋、楊先生丙炎實董其事。考其地北則桃花塢，南則韓醉白故園，而中適為冶春社遺址。楊先生徇同人之請，於園成次年，復規其一部築屋凡幾楹。種植花樹，取湖濱舊石之沒於水者，壘為數峰，榜曰「冶春後社」。同人每讀《平山堂志》、《畫舫錄》諸書，輒神往吾鄉全盛之世，而恨不與諸老輩聯翩痕屐邀遊於湖山之間。新城雖往，而流風餘韻猶若未墜。後之視今，亦猶今之視昔。百年以後，登斯堂者，其流連慨慕，與吾曹今日之憑弔新城寧有異耶，是假也。七閱月而畢，凡鳩工庀材，楊先生皆親任之。盛夏往來烈日中，勞瘁備至。同人欽焉，乃刻石記其事，以詔來者。獨惜吳先生前歸山，不獲見，而經始之功不可沒也，因並書之。時在戊午十月既望。撰文者陳懋森，書者陳延韡，摹勒上石者鄭桐，皆邑人。

此記主要講述冶春後社的由來、變遷與建設，特別強調楊丙炎在修築

「冶春後社」中的不朽功業。正如〈記〉中所云：「後之視今，亦猶今之視昔。」在此〈記〉撰書後近百年後，我輩仍慨慕王士禛、陳懋森等輩的流風餘韻。（圖2）

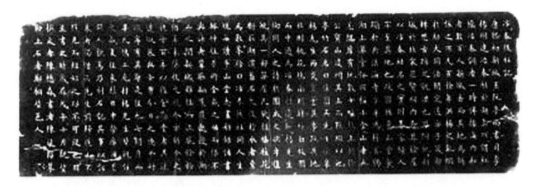

圖2《冶春後社記》拓本（《揚州園林品賞錄》，1990年，插圖）

第四節　冶春今社

關於冶春今社的記載筆者現只發現人民文學出版社出版的《揚州歷代詩詞·四》中何震彝的兩首集句詩：

放舟北湖，泊冶春今社（集句）

江上晚來風，（劉　基）颼颼靜打篷。（趙君舉）

亂蛩疏雨裡，（吳文英）飛雁碧雲中。（晏幾道）

水闊煙波渺，（葉夢得）山遙夢寐通。（呂渭老）

柳陰多處泊，（盧祖皋）圖畫若為工。（李綱）

遊冶春今社（集句）

天上星河轉，（李清照）重傾醉後杯。（葉夢得）

扁舟載風月，（曾肇）春色似蓬萊。（吳子孝）

香霧雲鬟濕，（杜甫）冰容水鏡開。（石孝友）

護寒添翠幕，（袁去華）清漏不須催。（楊慎）

由此可見：冶春今社在揚州北湖（今邗江公道、黃珏一帶），景色怡人。

第五節　冶春美景

　　冶春園在禦碼頭以西的豐樂街，上為上買賣街。上買賣街又稱豐樂上街。乾隆時沿街設置官房和餐室，以供南下的隨從——六司百官的食宿，也是乾隆幾經往返的地方。下為長春巷，又稱下買賣街，原為清代乾隆年間豐市層樓一景所在。《揚州畫舫錄》中云：此地多肆市。長春巷「路南河房多以租燈為業，凡湖上燈船，皆取資於此，一燈八錢。」《廣陵名勝全圖》中說：「豐樂街瀕臨城河，高岸歷級而上……望若層樓……揚州固東南富庶之地，夫亦惟是久樂」。清人詩中所說的「清溪北接進香河」、「紅燈千點落微波」，就是說的當時這一帶的風光。嘉道之後，豐市層樓景色漸衰。冶春園始建於清末民初，是已故鄉人余繼之的家園。余繼之，是民國初年揚州園藝大家、造園名家，其人修長，相貌清臞。他善於設計園林與製作盆景，尤擅疊石。余繼之造園的名聲很大，能因地制宜，巧構園景。一時富家大族建園林，多延其佈置。他所構築的清末民初揚州名園還有匏廬、怡廬和「楊氏小築」等，大都是以小取勝的名園。園東首有一圓門，嵌「冶春」二字石額，「冶春」二字，是江都楷書大家、冶春後社成員王景琦所書。冶春園東部稱為冶春花社。園中四時花木，色色俱備，尤以盆景為多。園中小假山，為其手疊，甚為奇致。民國二十五年（1936）夏，揚州畫家宣古愚、陳含光、張甘亭各為余繼之的「冶春園」繪畫，余繼之裝為長卷。園西有其住宅「餐英別墅」。「餐英別墅」的取名繼承先祖遺風，由書法家包契常題額，筆力挺拔。據王振世《揚州覽勝錄》載：餐英別墅「繞屋種樹，結構甚精，小有林亭之勝。綠窗深處，修篁蔽天，塵氛不入，夏季招涼尤宜。」過了三十多年，餐英別墅仍風光不減。朱江寫於1979年的《揚州園林舊遊記·冶春園記遊》寫餐英別墅：「雖已有不少改變，但還未失舊觀。繞屋種樹疊石少許，綠蔭蔽窗，有園林之勝。」再朝西就是民國年間郭午橋所有的問月山房。庭院內面北三間為客座，朝南三間為起居所用。（圖3）

　　冶春園南臨北城河，北倚丘阜，為一條倚岸逶迤的僻靜之處。一進園門，有草廬水榭兩座，半架坡岸，半入河心。草廬上的飛簷翹角，映入清波，煙水空濛，楊柳依依，十足的村野風韻。一座名為「水繪閣」，係借用明末清

初如皋名士冒辟疆家「水繪園」之名；另一為「香影廊」，取王漁洋「衣香人影太匆匆」詩意而名。這樣使一小小地方增添了幾許人文色彩，散發著幽幽的書墨氣息。依山一座紅樓，樓前點綴少許湖石花木，清閒怡情。而清溪彼岸，一路陡坡，濃蔭蔽日，宛如是一帶連綿的綠色螢幕，環護著冶春園，境界幽絕。水上設一拱橋，過橋登岸，再居高臨下，朝北眺望，紅欄曲水，茅屋綺窗，更是迷人。整個園景顯得精緻緊湊；草榭順勢橫列，間綴花草，錯落有致；無鮮豔之顏色，無濃郁之花香，然而閒適雅緻，給人以賞心悅目之感。這一派村野樸素妝束引來許多文人墨客。國內外許多名

圖 3 餐英別墅舊影（羅加嶺攝）

流學者也紛至遝來。敦煌學大師常書鴻夫婦，曾朝夕留連其間。日本畫壇巨擘東山魁夷，曾立於南岸，作冶春水榭速寫〈揚州所見〉，盡顯古樸、林野之雅緻。這幅冶春水榭圖，已隨著東山先生畫集的出版，展示於世界。學者鄧拓在揚州的詩篇中寫道：「香影廊前繞畫意」。現代作家辛笛的詩中寫道：「冶春景物復宜秋，水繪回廊倒影幽。溪石杵衣浣女在，橋名問月憶扁舟。」香港詩人潘小磐在〈冶春園午興〉寫道：「了了水繪閣，娟娟香影廊。詩聲疑葉響，塵念洗波光。」

　　在草廬水榭小憩，擇一臨窗位置，捧一杯本地綠楊春香茗，在水霧縈繞中，眼前的「冶春」仿佛有了詩的靈氣，窗外那似動非動的湖水，似山非山的丘阜，都變得朦朧起來。入水榭憑欄可望北水關橋洞嵌著的小秦淮美景和小芋蘿村的樹影婆娑，鳥語雀喧；低首透過腳下的板縫可偶見游魚戲水。像這樣自然園林式茶社，在全國也是不多見的。幽靜的湖景，配上濃密的花木。夏日至此，暑氣頓消，清風輕拂，遊人不絕，暗香浮動，疏影橫斜，卻也是

有「香」、有「影」。在這我還看不夠。四年前筆者喬遷新居時，還煩請酷愛水墨畫的揚州畫家陳扣俊畫了一幅〈冶春圖〉，畫上題跋：「三風堂主素仰冶春後社，研習多年。今畫冶春之景以慰思慕之情。庚寅年，墨農。」

可惜的是，這樣一個飄逸著淡雅詩意的好地方已遭破壞，1995 年餐英別墅、問月山房俱遭拆除，豔俗的大紅燈籠到處張掛，喧囂的市井氣息彌漫，舊冶春的西部風韻雅趣被破壞。唉，冶春園成了只能看看東部的「半截」美人！

第六節　冶春茶社

冶春茶社是一個小巧的花園茶社，數間臨水的草廬，一條低低的走廊，便是它的去處，這在揚州的茶社中是很有特點的。管世俊在〈冶春茶社〉中說：「冶春就其歷史文化和風景秀麗而言更盛於富春。」冶春雖小，卻有兩三百年的歷史了，初建於明末清初，「因人們春日郊遊、踏青、祭掃沿途休憩需要而生」。康熙二十七年（1688）春，孔尚任來揚州治水，其間為紅橋茶肆定名為「冶春社」，並為之題榜。據李斗《揚州畫舫錄》記載：「市郊酒肆，自醉白園始，康熙間如野園、冶春社、七賢居、且停車之類，皆在紅橋。」北郊百年茶肆，大多隨歲月消逝，如今只剩下冶春茶社一家了。

民國初年，余繼之在自己住宅東開設茶社，出售點心，飯菜，兼營花木，亦稱「冶春花社」。香影廊係孫天今四代相傳，香影廊名聲獨著。它的店招「香影廊」三字是重寧寺僧海雲所書，字體渾厚莊重，筆意高爽。冶春後社詩人吳恩棠曾手書〈題香影廊〉五律二首於香影廊牆壁上；旁邊水繪閣是孫天今妻弟馬金科所開慶升茶社。「水繪閣」匾左有幾行小字：「城外附郭昔有雉堞春雲之勝，杯茗主人築閣水濱，索額於余，因襲冒巢民舊稱歸之。世璟。」冶春茶社的歷代經營者「博學儒雅，亦文亦商，以商養儒，以儒促商。」此風至今未曾變，儒商風範聚人氣。

朱自清說冶春茶社「裡面還有小池，叢竹，茅亭，景物最幽。」「佈置都歷落有致，迥非上海，北平方方正正的茶樓可比。」王振世在《揚州覽勝錄》中說：「春夏之交，城中士女多集於此。每當夕陽西下，來往畫船，笙

歌不絕。遊人泛湖者，大率先來品茗，然後買舟而往。」隨著時間變遷，香影廊四世主人沒落，後繼無人，兩茶社均歸馬金科之子馬正良經營。冶春茶社名列清末民初揚州三大茶社（富春、冶春、共和春）之一。雖說都是茶社，可又各有特色。據說當時，達官商賈喜歡去富春，文人雅士喜歡去冶春，平民百姓喜歡去共和春。

新中國成立後冶春園是香影廊、水繪閣（原慶升茶社）和冶春花社、餐英別墅、問月山房合為一體，多次進行修繕。公私合營後，冶春花社、慶升茶社和香影廊合併為「冶春茶社」至今。北京美食家趙珩在〈杏花春雨話冶春〉中比較富春茶社與冶春茶社，他說富春茶社「人滿為患」「座無虛席，過賣穿梭」，他誇讚冶春茶社的環境：「如果真為喝茶，只有在冶春茶社才能做到名符其實。」「冶春與鬧市近在咫尺，一水之隔，兩個世界，真可以說是鬧中取靜了。」「冶春比富春要清靜得多，無論什麼時間，大多是三分之一的桌子有人佔據，且老者居多，或邊品茗邊閱讀書報，或對弈手談，絕無喧鬧之感。四周樹木間的鳥語雀鳴不絕於耳，閉目聆聽，淅瀝的雨聲和小船劃過的槳聲也清晰可辨。」

1994 年，冶春茶社原址劃歸揚市外事旅遊實業公司，冶春茶社向西遷移至問月橋畔綠楊邨坡下現址，新建了 2300 平米的新冶春茶社，揚人稱其為「西冶春」，以區別於問月橋東的「東冶春」。現「西冶春」已改名為「綠楊邨茶社」。

為做大做強冶春茶社，冶春發展連鎖經營，走規模發展之路。2010 年，冶春臺北店開業。這是大陸國有資本赴台投資實體專案的第一例。接著揚州珍園店、揚泰機場店接連開張。計畫中的北京、上海、南京、深圳、香港、美國等地的冶春連鎖店已布局完成正穩步推進。

第七節　冶春美食

冶春茶社前身慶升茶社（水繪閣）出售蟹黃湯包、大煮干絲、淮揚細點，聘請名師操作，菜點製作精美，餐具特製，待客熱情，經營很有特色。

冶春茶社供應品種以淮揚細點、小吃為主，兼營飯菜。冶春茶社常年供應五大類 40 餘種細點、小吃品種。冶春的點心味佳絕，外形美，尤以筍肉蒸餃、四色鍋餅、淮揚燒賣、徽州餅等最具特色。徽州餅是清代揚州鹽商文化在當代飲食中的遺存。揚州清代鹽商以徽商居多，故揚州飲食與徽商有千絲萬縷的聯繫。倚虹園的主人洪征治、西園曲水的主人鮑志道都是徽商人。在揚州有「富春的包子，冶春的蒸餃」之說。冶春的筍肉蒸餃皮薄、肉足、汁多，外形美，味道佳。「四色鍋餅」中的四色即豆沙、棗泥、水晶、蔥油，香酥爽口，甜鹹兼備。其它如黃橋燒餅、蔥油火燒、徽州薄餅、揚州干絲等品種，無不選料嚴格、製法獨特，色香味形並重，具有濃厚的地方特色，深受顧客的喜愛。朱自清在〈揚州的夏日〉一文中寫道：「北門外一帶，叫做下街，茶館最多，往往一面臨河，船行過時，茶客和乘客可以隨便招呼說話。船上人若高興時，也可以向茶館中要一壺茶，或一兩種『小籠點心』，在河中唱著，吃著，談著，回來時再將茶壺和所謂小籠，連價款一併交給茶館中人。撐船的都與茶館相熟，他們不怕你白吃。揚州的小籠點心實在不錯。我離開揚州，也走過七八處大大小小的地方，還沒有吃過那樣好的點心；這其實是值得惦記的。」趙珩也推崇冶春茶社的點心，他說：冶春茶社的點心「簡單而平民化，品質卻很好。最有名的要算是黃橋燒餅和淮揚燒賣了。黃橋燒餅是現做現賣，甜鹹兩種，甜的是糖餡，鹹的是蔥油。淮揚燒賣以糯米為餡，有少許肥瘦肉丁和冬菇，皮薄如紙，晶瑩剔透。揚州人喜食葷油，餡是重油的。淮揚燒賣比北方的三鮮燒賣個頭大，又以糯米充之，加以重油，是不宜多吃的，作為下午的點心，兩三個足矣。冶春茶客吃點心的時間，總在午後三四點鐘，一杯清茶喝得沒了味道，意興闌珊，腹中略有饑意，於是要上一隻黃橋燒餅和兩個淮揚燒賣，恰到好處。」

為了沖淡油膩，冶春茶社也準備了茶。趙珩說：「冶春的茶是好的，在我的印象中，品種並不多，檔次亦無高下之分，一律是用帶蓋的瓷杯沏的，不同於時下一些以『茶文化』為號召的茶藝館、茶樓，意在茶道、美器上作文章，冶春倒是更為貼近生活些。清茶沏開後，茶葉約占了杯子的三分之二，兩三口後即要續水，一隻藤皮暖壺是隨茶一起送來的，不論喝多少，坐多久，水是管夠的。茶葉確是剛剛採擷下的，碧綠生青，一兩口後，齒頰清香，心

曠神怡。」當人們置身於溪清柳綠的水村，泡上一壺綠茶，天南海北的聊上半天，而後吃一些點心，心滿意足的歸去，的確是人世一樂。同樣的感受也正如朱自清所言，在揚州的夏日，坐船「下河」，品完小籠點心後，「這時候可以念『又得浮生半日閑』那一句詩了。」

「無人不道佳餚美，有客常來滿園春。」這是冶春茶樓的一副對聯。冶春茶社現擁有各類大、中、小型餐廳，可同時容納上千人同時用餐，使這裡成為揚州人與外地遊客早上「皮包水」（喝早茶、吃早點的傳統飲食文化習慣）的首選之地。這裡已成為廣大中外賓領略揚州地方文化和民俗風情的旅遊勝地。

第八節　冶春新社

冶春新社是 1963 年揚州政協成立。因舊有冶春詩社與冶春後社，於是改為「冶春新社」。時年 78 歲的冶春後社成員劉梅先作〈冶春新社成立，病篤未能參加，詩以慶祝〉（四首）：「冶春詩社始漁洋，三百年來引緒長。今日域中新發展，揚風扢雅益光昌。」「冶春宴集在虹橋，白石紅闌一望遙。今日湖山增麗景，詩情畫意兩堪描。」「冶春修禊在重三，林（古度）杜（于皇）孫（豹人）程（穆倩）托興酣。今日被除舊污染，提高意識縱清譚。」「冶春後社慶中興，春穀菇庵繼典型。今日百花齊怒放，萬千紅紫發芳馨。」劉梅先後又作〈新社成立，有對漁洋發生疑問者，詩以釋之〉（六首）：「漁洋司理在揚州，決讞平反釋眾囚。五載慎刑完獄百，保全善類孰能儔？」「了完公事接詞人，汲引才賢禮隱淪。吾郡文風從此啟，知人論世始情真。」「內擢郎曹入翰詹，衡文典試歷山川。不將詩筆媚權貴，風節孰能如此賢？」「詩派揚州最正宗，綿延嘉道繼餘風。銜華佩實崇騷雅，王李鐘譚一掃空。」「三賢祠近瘦西湖，棟宇年來跡已蕪。信有流風遺愛在，不然安得配歐蘇？」「冶春成社甲辰春，屈指明春又甲辰。三百年應行祝典，後人未薄前人。」又作《冶春新社》呼籲 1964 年揚州應為冶春詩社舉行三百週年紀念典禮，以擴大文壇盛舉：「香影廊今署冶春，漁洋詩社亦更新。重修三百年前事，紀念毋忘在甲辰。」這些是記載冶春新社的唯一記載，具有珍貴的史料價值。

第二章　綜述冶春後社的興衰

第一節　盛世衰微話蕪城——冶春後社出現的歷史背景

　　清康熙、乾隆年間，清代揚州的繁華主要依仗鹽業的興盛和水運的發達。乾隆時期，鹽業是揚州經濟的支柱。兩淮鹽區是全國最大的鹽政區，銷售區域遍及河南、江蘇、安徽、江西、湖北、湖南六省的二百五十多個州縣，兩淮鹽稅幾乎占全國鹽稅的一半，因而有「損益盈虛，動關國計」之說。

　　在傳統的農業社會，貫穿南北的大運河一直是南北政治、經濟文化聯繫的大動脈，在近代實行海運前是中國南北漕糧北上的惟一通道。為了保證漕運制度的正常運轉，歷代政府對運河的命運十分重視，不惜代價力圖使運河暢通無阻，運河的命運決定了國家的漕運制度，這正是運河之所以始終發揮它功能的最主要的原因。縱貫揚州的京杭大運河保持了良好的通航條件，使揚州成為清王朝南糧北運的咽喉、中東部各省食鹽的供應基地和集散地。這對揚州經濟的繁榮直到重要作用。由於揚州經濟的繁榮，也導致文化事業的興盛，彙聚了大批文人墨客和藝術家，其中聲譽遠播者，除畫壇之「揚州八怪」創作群體外，又有學術界的「揚州學派」，廈詞界的「竹西春社」「竹西後社」。

　　「中國由一個洋洋自得的天朝大國急劇地墜入落後挨打的境地，而一

蹶不振」。（《日落的輝煌》）揚州也伴隨清王朝的衰敗，從封建社會繁華的顛峰步向衰敗的低谷。

嘉道以後，鹽業衰敗，特別是道光年間清廷在兩淮「改綱為票」，從根本上取消兩淮鹽商對鹽的行銷壟斷權，使鹽商手中的鹽引一夜之間變成廢紙，有的因歷年積欠鹽稅數目龐大而被抄沒家產折抵。私鹽氾濫，淮南鹽場海勢東移，產鹽中心北徒，揚州失去了六省鹽運集散地的地位。這一些都促成了揚州鹽業衰敗，鹽商的衰落。

運河的水源不旺，河道節節受阻，但因海運未能進行，因而運河作為漕運的主要通道的地位得以維持，這種局面一直持續到咸豐三年（1853）太平軍攻佔鎮江、揚州之後。咸豐三年（1853），太平軍連克南京、鎮江，旋即派林鳳祥、李開芳等人攻克揚州，作為南北主要動脈的運河航線被切斷，致使清政府漕運陷入癱瘓狀態。持續了近 11 年的太平天國農民戰爭，使清朝原有的漕運體系逐步瓦解。由於「軍事正辣」，漕運停頓，致使大運河多年無法治理，淤塞非常嚴重，幾近斷航。至 60 年代初，山東張秋至東昌運河「河身淤狹，已為平地，實不及丈五之溝，漸車之水」（《山東通志・卷 26・河防志・第九・運河考》），幾千年來一直溝通東北經濟聯繫的大動脈和漕運的通道──運河的功能幾乎完全喪失。太平天國農民戰爭沉重打擊了清政府的漕運體系，加速了運河體系的崩潰。至此，儘管漕運體制仍未完全解體，但海運最終取代了河運，運河作為漕運的功能已喪失。

但是真正造成揚州在長江下游區域地位的完全旁落是在作為近代工業之母的交通運輸業──鐵路興起之後。民國元年（1912）11 月 28 日，貫穿江蘇境內的津浦鐵路全線通車，這條鐵路的建成通車，極大提高了華北區域與長江下游區域的貨物流通量和流通速度，南北經濟聯繫加強，津浦鐵路所經過的城市發展加快。與此相反，傳統的交通要道 ─ 運河的功能嚴重削弱，本來已衰落的沿線城市與外界經濟聯繫的紐帶變得更為脆弱，城市的發展因而受到極大限制，這種不利影響是十分深遠的。「自津浦路通，運道變遷，（漕、捐）歲收俱減」（倪在田《揚州禦寇錄》），作為貿易中轉站的揚州地理優勢完全喪失，津浦鐵路對揚州的間接影響應該說是揚州城市近現代化

步伐緩慢的最重要的原因之一。與此同時，上海隨著鴉片戰爭之後的開埠和海運功能的加強，展現出新興消費與工業城市的能量。昔日的交通衝要成了閉塞之地，揚州的地位一落千丈，乾嘉時期的繁華已一去不復返，昔日的豪門大宅只剩下斷垣殘壁，寒鴉蔓草。揚州逐漸成為了被人們遺忘和拋棄的城市，越來越淪落為一座地方性、封閉性的蘇北小城。

鴉片戰爭以來，由於清王朝的腐朽統治及時局的動盪不安，揚州的文化事業屢遭摧殘，失去了文化中心的地位。人才凋零，寥若晨星。揚州的文士深感迷茫，國事日非，經濟日蹙，臧谷等人成立冶春後社。他們在窒息的空氣下，不斷繼承傳統文化的基礎上，放開眼界，接受新思潮，作出了不同以往的貢獻，為揚州的文化史增添了新內容。

第二節　似為淮揚結社來──揚州結社文化追溯

在揚州歷史上，文人雅集之盛名聞全國，在文人中一再傳為佳話。最早可追溯歐陽修平山堂雅集。正如孔尚任所說：「廣陵據南北之勝，文人寄跡，半於海內。自歐、蘇平山宴會以來，過其地者，俯仰今昔，穆然山色江聲之表，蓋不知幾觴幾詠。」慶曆八年（1048）歐陽修知揚州，他構築平山堂，「壯麗為淮南第一，堂據蜀岡，下臨江南數百里，真、潤、金陵三州隱隱若見。」每當夏日，他常常凌晨「攜客往遊，遣人去邵伯取荷花千餘朵，插百許盆，與客相間。遇酒行，即遣妓取一花傳客，以次摘其葉，盡處則飲酒。往往侵夜，載月而歸」（《避暑錄話》）。平山堂詩酒文會之盛況可以想見。自此，揚州平山堂之美名傳揚天下。嘉祐元年（1056）他在好友劉敞出知揚州時，寫了一首《朝中措・平山堂》詞相送，對當年的平山堂雅集之留戀。詞云：「平山欄檻倚晴空，山色有無中。手種堂前垂柳，別來幾度春風。文章太守，揮毫萬字，一飲千鐘。行樂直須年少，尊前看取衰翁。」事隔二十多年後，歐陽修的學生、大詩人蘇軾路過揚州，作了一首〈西江月〉詞，懷念他的老師，憑弔平山堂。王安石曾作〈平山堂〉：「城北橫岡走翠虯，一堂高視兩三州。淮岑日對朱欄出，江岫雲齊碧瓦浮。墟落耕桑公愷悌，杯觴談笑客風流。不知峴首登臨處，壯觀當年有此否？」王安石把歐陽修登平山

堂之風流雅緻與西晉羊祜遊峴山的風流快樂進行了比照，認為平山雅集更甚之。

　　明清時期，揚州文壇上的「雅集」，時有精彩篇章。據李斗《揚州畫舫錄》記載，揚州詩文之會，以馬氏小玲瓏山館、程氏篠園及鄭氏休園最盛。其他著名的有鄭元勳影園；王漁洋紅橋；孔尚任秘園；盧見曾蘇亭、紅橋；曾燠南園等等，出現了「一時文宴盛於江南」的空前盛況，揚州聲名遠播天下，士大夫們「登臨憑弔，交其文人」，「懷才抱藝者，莫不寓居於此」（孔尚任語）。

　　明代鄭元勳影園雅集使文士們嘖嘖稱道。鄭元勳（1598–1645），字超宗，號惠東，祖籍安徽歙縣，占籍於江都。他出身於鹽商家庭。兄弟四人，各構築園亭別業：元嗣有五畝之宅和王氏園，元勳有影園，元化有嘉樹園，俠如有休園。自影園建成起，鄭元勳就招致四方名儒碩彥，在園內賦詩宴飲，歲無虛日。崇禎十三年（1640），園中黃牡丹盛開，他禮延名流滿座，各賦七言律詩。詩成後糊名易書，專人送錢謙益評定。錢以黎遂球（美周）所作二十首為第一。鄭元勳贈黎二金觥，上刻黃牡丹狀元字，一時傳為佳話。事後，鄭元勳把詩匯輯為《瑤華集》，並刊行之。對於此事，鄭元勳在致其摯友冒襄（辟疆）的二通書中有所提及，其一曰：「黃牡丹已全匯糊名易書，即求尊箚遣一疾足致虞山，懇牧齋先生定一等次。得牡丹狀元者，弟已精工制金杯一對。」其二曰：「牧齋先生回箚至，賞心在美周，即以杯贈之。美周將渡江訪虞山，執弟子禮。此亦千秋之快事也。」（董玉書《蕪城懷舊錄》）。

　　明代江都人陸弼，在揚州先後結竹西社、淮南社，與並世詩人相唱和。

　　清代，揚州詩人之多，詩風之盛，詩、詞作品之巨集富，均前所未有。詩人結社、集會活動較頻繁，詩社有閑閑社、富江社、邗江社、冶春社等。詩會名目更多，以王漁洋在康熙初年兩次紅橋修禊與盧見曾在乾隆年間再度虹橋修禊，規模最為盛大。

　　另據《揚州文化志》（江蘇文藝出版社）中《大事記》介紹：

明隆慶三年（1569）江都陸弼與葛幼元等奉廣東歐大任（寓居揚州）結竹西社。

明萬曆二十二年（1594）湖廣龍膺至揚州，與江都陸弼等結橫山社。

明崇禎九年（1636）江都梁于涘、鄭元勳、強惟良等結竹西續社。

明崇禎十四年（1641）泰州詩人張幼學、陸舜、張一僑等在里結曲江社。

清順治十年（1653）江都王方岐、吳綺等在裡結閑閑社。

清康熙二年（1663）寶應詩人王有容與喬可聘等結真率會。

清康熙二十六年（1687）吳綺、蔣易、卓爾堪等在揚州共集春江社。

道光十七年（1838）嚴廷中以鹽司卑宦寓揚州，倡春草社。嚴廷中（1795–1864），字秋槎，雲南宜良人。曾官山東福山縣知縣。有《紅蕉吟館詞》、《岩泉山人詞》、《麝塵集》、《秋聲譜》雜劇三種。

民國四年（1915），建於清末的冶春後社定址於徐園。

新中國成立後，詩興雅集重興。揚州詩詞協會、綠楊詩社相繼成立，每逢佳節必有詩文唱和之舉。揚州綠楊詩社成立於 1981 年 8 月。李亞如、吳谷泉、梁耀明等作詩祝賀。

第三節　兩大詩社見盛衰—— 邗江吟社與冶春後社的對比

乾隆初年，徽商馬曰琯、馬曰璐兄弟與杭世駿、厲鶚、金農等一批文人墨客結成「邗江吟社」，定期舉行詩會，相互酬唱。直至厲鶚去世後，邗江吟社開始凋零。馬曰琯的《沙河逸老小稿・卷五・哭樊榭八截句》中之七有：「年來吟社半凋零，胡後唐前失典型。寒鑒樓空小師死，招魂又復酬寒廳。」（自注：復翁、天門、蕙田、環山次第下世。）馬曰璐的《南齋集四・哭樊榭》中也有：「大雅今誰續？哀鴻亦叫群。……那堪聞笛後，又作死生分。」（自注：社友凋喪，及樊榭而五。）乾隆二十年（1755），馬曰琯去世後「而南息風騷」。此後馬曰璐、閔華、吳錫麒、江昉、江昱等還舉行過一段時間。

　　陳章〈沙河逸老小稿序〉：「嶰穀性好交遊，四方名士過邗上者，必造廬相訪，縞紵之投，杯酒之款，殆無虛日。近結邗江吟社，賓朋酬唱，與昔時圭塘、玉山相垺。嗚呼！何其盛也。」蔣德〈南齋集序〉：「（馬氏）家有別業，極林泉之勝，二十年來，文酒之會無虛日。」全祖望〈馬君墓誌銘〉：「合四方名碩，結社韓江，人比之漢上題襟、玉山雅集。」可見，沈、陳、蔣、全四人皆是歌頌了馬氏兄弟慷慨好客以結社吟詩之盛況。

　　詩會之期，「縞貯之投，杯酒之款，殆無虛日」，因強大財力的支撐，其盛況比之今日某些城市政府部門主辦的詩歌節有過之而無不及。詩會的地點主要在馬氏兄弟的小玲瓏山館、程夢星的筱園及張四科、陸鐘輝的別墅行庵等地。詩會的主會場，「設一案，上置筆二，墨一，端硯一，水注一，箋紙四，詩韻一，茶壺一，碗一，果盒茶食盒各一」。詩人一到，便留下詩作。「詩成即發刻，三日內尚可改易重刻，出日遍送城中矣。」其出版速度之快讓人瞠目結舌。詩成之後，自然還有宴集、賞樂和讓人賞心悅目的歌舞表演。

　　乾隆十二年（1747），《韓江雅集》陸續刻成。卷一有〈金陵移梅歌〉，乾隆八年（1743）作；卷十二有〈冬日集延清齋分詠〉等，乾隆十四年（1749）作。前後七載之久。此書卷首有乾隆十二年（1747）沈德潛序，略云：「韓江雅集，韓江諸詩人分題倡和作也。故里諸公暨遠方寓公咸在，略出處，忘年歲，凡稱同志、長風雅者與焉。既久成帙，並繪雅集畫圖共一十六人。」沈氏所云「雅集畫圖」，指乾隆八年（1743）葉震初所繪〈行庵文宴圖〉。厲鶚〈九日行庵文宴圖記〉略云：「行庵在揚州北郭天寧寺西隅，馬君嶰穀、半槎兄弟購僧房隙地所築，以為遊息之處也。寺為晉謝太傅別墅西隅饒古木，靆鬱陰森，入林最僻，不知其近郊郭。庵居其中，無斫礱鬃采之飾，唯軒庭多得清蔭，來憩者每流連而不能去。」厲氏生動地描述了此圖所繪十六位詩人的神態：「按圖中共坐短榻者二人，右箕踞者為武陵胡復齋先生期恒，左抱膝者為天門唐南軒先生建中也。坐交床者二人，中手牋者歙方環山士庶，左仰首如欲語者江都閔玉井華也。一人坐藤墩撚髭者鄞全謝山祖望也。一人倚石坐若凝思者臨潼張漁川四科也。樹下二人，離立，把菊者錢唐厲樊榭鶚，袖手者錢唐陳竹町章也。一人憑石床坐撫琴者江都程香溪先生夢

星也。聽者三人，一人垂袖立者祁門馬半槎曰璐，二人坐瓷墪，左倚樹、右跂腳者歙方西疇士庶、汪恬齋玉樞也。二人對坐展卷者，左祁門馬嶰谷曰琯，右吳江王梅沜藻也。一人觀者負手立於右，江都陸南圻鐘輝也。從後相倚觀者一人，歙洪曲溪振珂也。」（圖4）

圖4〈九日行庵文宴圖〉葉芳林 絹本設色（ 美國克里夫蘭藝術博物館藏）

應當指出的是，上圖所繪胡期恒、唐建中、方士庶、閔華、全祖望、張四科、厲鶚、陳章、程夢星、馬曰璐、方士庶、汪玉樞、馬曰琯、王藻、陸鐘輝、洪振珂等十六位詩人，是詩社的主要成員。邗江吟社中有「前五君」：胡期恒、唐建中、方士庶、厲鶚、姚世鈺；「後五君」為劉師恕、程夢星、馬曰琯、全祖望、樓錡。但參加過雅集的詩人，不止此數，可考者超過40人。行庵雅集是邗江吟社的活動中的一次高潮與象徵。

邗江吟社核心圈詩人簡況

姓名	字型大小	籍貫	參加唱和次數	姓名	字型大小	籍貫	參加唱和次數
馬曰琯	字秋玉，號嶰谷	祁門	84	厲鶚	字太鴻，又字雄飛，號樊榭	杭州	52
馬曰璐	字佩兮，號半槎（查）	祁門	84	胡期恒	字元方，號復齋	常德	46
陳章	字授衣，號竹町	杭州	89	王藻	字載陽，號梅沜	吳江	36
閔華	字玉井，號蓮峰	江都	80	汪玉樞	字辰垣	歙縣	27
程夢星	字午橋	歙縣	67	唐建中	字天門	吳江	28
張四科	字喆士，號漁川	臨潼	65	張世進	字嘯齋	臨潼	21

陸鐘輝	字南圻，號環溪	江都	60	全祖望	字紹衣，號謝山	寧波	20
方士庶	字右將，號西疇	歙縣	56	洪振珂	字曲溪	歙縣	17
方士庶	字循遠，號環山	歙縣	27	姚世鈺	字玉裁，號薏田	歸安	20
杭世駿	字大宗，號菫浦	杭州	9	樓錡	字於湘	蘇州	6
劉師恕	字秘書，一字補齋，號艾堂	寶應	4	陸錫疇	字我田，號茶塢	蘇州	3
程士械	字松逸		3	王文充	字涵中	江都	3
高翔	字鳳岡，號西唐	江都	2	團昇	字冠霞	泰州	1

資料來源：《韓江雅集》卷一至卷十二）

　　參加過邗江吟社活動的學界名流、詩壇中堅、書畫名家就有程夢星、胡期恒、汪玉樞、厲鶚、方士庶、陳章、閔華、全祖望、姚薏田、杭世駿、張四科、高翔、金龍、陸錫疇、丁敬、趙一清、劉師恕等四十餘人，全是才彥麇集，極一時之盛。查閱《韓江雅集》共記載了 49 次有記載的唱和活動。參加人數最多的一次是卷七記載的〈漢首山宮銅雀足燈歌為巘谷、半查賦〉共有 17 人；參與人數最少的是 2 人，如卷九記載的〈玲瓏館主分餉於酒，與漁川對酌，率賦報謝〉就只有姚世鈺與張世科。這部詩集的作者名單就是一張讓人歎為觀止的十八世紀的文學地圖。

　　沈德潛在〈韓江雅集序〉云：「吾謂韓江雅集有不同於古人者，蓋賈、岑、杜、王、楊、劉十餘人，倡和於朝省館閣者也；荊、潭諸公，倡和於政府官舍者也；王、裴之於輞川，皮、陸之於松陵，同屬山林之詩，然此贈彼答，祗屬兩人；仲瑛草堂讌集，祗極聲伎宴游之盛；沈、文數子會合素交量才呈藝，別於賈、岑以後詩家矣，然專詠落花，而此外又無聞焉。今韓江詩人不於朝而於野，不私兩人而公乎同人，匪吟聲譽，匪競豪華，而林園往復。迭為賓主，寄興詠吟，聯結常課，並異乎興高而集，興盡而止者。則今人倡和，不必同於古人，亦不得謂古今人之不相及也。」

　　伍崇曜在〈沙河逸老小稿跋〉云：「夫維揚財賦之區，又當南北沖途，往來晉謁，吟花嘯竹，主持壇坫者數十年，幾疑其太邱道廣，招名士以自重，

互相唱酬，其門如市，顧相與攬環結佩，大抵皆淹雅恬退之人，闃寂荒涼之輩，擬之以賀知章、陸龜蒙、陶峴，洵無愧色，……以視疏泉架石，遊人闐集，篇索當途題句，筆舌互用，以驚爆時人耳目者，迥不侔矣。」

沈氏稱讚韓江雅集「不於朝而於野，不私兩人而公乎同人」，伍氏稱讚詩社同人「六抵皆淹雅恬退之人，闃寂荒涼之輩」，也就是肯定馬氏兄弟所主持的韓江雅集所具有的純粹文藝性、民間自由結合、不帶政治色彩、無功利目的之特徵。馬曰琯是邗江吟社組織上的核心人物；而創作上的核心人物是厲鶚。汪沆在《樊榭山房文集・序》中說：「韓江之雅集……雖合群雅之長，而總持風雅，實先生為之倡率也。」邗江吟社是將浙西詞派的進一步發展，並使它推向巔峰。

揚州學派重要人物阮元在其《廣陵詩事》中稱，自馬氏兄弟與江昉去世後，「從今名士舟，不向揚州泊」，他為之十分感歎。清代性靈派詩人袁枚〈揚州游馬氏玲瓏山館吊秋玉主人〉一詩中稱：「山館玲瓏水石清，邗江此處最知名。橫陳圖史常千架，供養文人過一生。客散蘭亭碑尚在，草荒金谷鳥空鳴。我來難忍風前淚，曾識當年顧阿瑛。」

相比較而言，冶春後社是「社無定址，會無定期」，只能到社友的家中聚會，或蜷縮於「屋小於舟」的惜餘春茶社。據杜召棠〈惜餘春軼事〉中載：杜召棠「嘗於惜餘春值詩鐘課，在清末戊申、己酉間，題為〈月當頭〉、〈揚州夢〉，獲卷千餘，可見人文之盛。余十十初度，有詩一律，於惜餘春徵和，得百餘首。揭曉後，裝訂成冊，存惜餘春，以供眾覽。大方某者，酒後指唱和詩有諷刺清廷、傾心革命意。社中人恐罹巨禍，舉火以焚。」1956 年 4 月，沈達夫輯《鯤南詩苑》時，杜召棠將詩友謝閑軒的《勤業堂詩零》（又稱《冶春後社詩鐘》）付其輯入書中，並為《勤業堂詩零》作序：「吾鄉冶春後社，當清末初時，人才之盛，幾濟美乾嘉，每遇良辰，率有詩會，三十年間，稿集若干箱，日寇隱揚，存社友謝閑軒家。……余乙酉還鄉……稿尚存。」再後來就不知選稿落何地，深為惋惜。民國十二年（1923），謝閑軒在《壬戌消寒詩存》作序中云：「余於已未（筆者注：1919 年）夏日，與同社諸子相唱和，曾編社稿一冊，欲刊而未果。壬戌（筆者注：1922 年）冬日，組

織消寒會，方期重整旗鼓，努力進行，乃同人或作或輟，視為無足輕重，缺
課既不復補，而預謀合刊之舉，遂又成泡影矣。」民國二十一年（1932），
謝閑軒在《冶春後社詩鐘》云：「社稿屢謀剞劂，徒成畫餅……蓋社稿多如
束筍，初則由余校閱，悉心厘訂，消奇濃淡，兼收並蓄，反覆玩索，恐有遺
漏，復由蔣君太華繩以嚴，增損點竄，久經審定，已無疑義矣。於是孔君劍
秋抄錄一過，將付手民，顧蕭君畏之嫌其氾濫，又屬多人重選，幾經刪削，
而菁華已去其半，仍由劍秋謄清，決為印本。乃一再蹉跎，迄今濡滯，卒未
果行。嗟乎！積數十年之光陰，聚數十人之心血，又勞諸大雅迭操選政，可
謂慎重將事；而因循坐誤，曠日持久，幾至湮沒，寧非憾事！」

　　從社稿的付印這件事情，可以「窺一斑而知全豹」，可以看出清代中期
的邗江吟社與清末民初的冶春後社在經費的籌集上的差別。這也從側面證明
了揚州經濟的衰敗，文化的衰微！

第四節　世紀變革證轉型——冶春後社的地位

　　冶春後社是晚清時期揚州地方名流、文人學者追懷康乾盛世，秉承漁洋
山人等先輩遺風，而成立的文學團體。丁家桐在〈冶春後社詩評〉中說：「冶
春後社是揚州晚清與民國初年的文學團體，是康乾盛世與當代之間的一座文
化橋樑。」

　　冶春後社內供王漁洋栗主，懸文簡遺像，春秋祀之。冶春後社的中期盟
主孔慶鎔藏孔子、王漁洋、臧谷畫像，每逢祀辰集社，必懸掛之。後期又王
漁洋遺像旁邊掛起冶春後社初期的領導核心臧谷、馬蔭秦、吉亮工的畫像。
民國十年（1921）二月二十七日，蕭丙章作〈辛酉二月二十七日，自白下
歸，招同人祀雪溪臧先生於蕭齋，宣古愚後至為寫圖〉；李豫曾作〈蕭齋合
祀雪溪、伯梁、住岑三先生賦示無畏〉。1945 年，抗日戰爭勝利，杜召棠
返回故鄉揚州時，畫像仍在孔慶鎔家中。因此冶春後社具有傳統詩社的某些
特點。

　　王資鑫在〈走向共和的晚清沙龍〉中說：「冶春後社是 20 世紀之交特

定歷史時期的時代產物。這是中國社會進入大變革的轉型交叉口，舊的封建
王朝已成殘照，新的社會形態躁動母腹。此時應運而生的冶春後社與整個封
建時代一般詩社相比，便有所發展創新，形成了三個特質：1. 就成立宗旨而
言……把詩社當作不懈探索的精神寄託了。2. 就結社方針而言，難得之處，
是後社不計門第高低……3. 就活動內容而言……他們確實為弘揚家鄉優秀傳
統文化做出了卓著貢獻，成為晚清民初揚州文壇最為活躍的集團軍！……隨
著八國聯軍侵略中國〈辛丑合約〉的簽訂，古老中華面臨崩潰，作為揚州舊
知識份子中較早覺悟的群，他們還難能可貴地投身到反對專制、創建共和的
熱流中去，為振興民族求索，為提倡民主吶喊！」 他們是「近代文明的開
拓者」。

冶春後社成員科考名錄

進士（1 人）

臧谷 同治四年（1865）進士

舉人（14 人）

方爾咸 光緒十五年（1889）舉人（解元）　桂邦傑 光緒十五年（1889）舉人

吉亮工 光緒十七年（1891）舉人　陳霞章 光緒二十年（1894）舉人

彭蘭生 光緒二十三年（1897）舉人　張鶴第 光緒二十三年（1897）舉人

常懷俊 光緒二十三年（1897）舉人　周嵩堯 光緒二十三年（1897）舉人

王景琦 光緒二十八年（1902）舉人　嚴紹曾 光緒二十八年（1902）舉人

汪桂林 光緒二十八年（1902）舉人　何賓笙 光緒二十八年（1902）舉人

陳延禮 光緒二十九年（1903）舉人　趙葆元 光緒二十九年（1903）舉人

貢生（22 人）

淩鴻壽 光緒四年（1878）歲貢　董玉書 光緒二十年（1894）拔貢

周樹年 光緒二十三年（1897）拔貢　陳懋森 光緒三十二年（1906）優貢

方爾謙 光緒三十二年（1906）歲貢

郭鐘琦 拔貢　　陳延祥 拔貢　　葉惟善 拔貢　　陳含光 拔貢　　俞煥藻 拔貢

焦汝霖 優貢　　李允卿 優貢　　江祖蔭 歲貢　　吳恩棠 廩貢　　湯公亮 廩貢

錢祥保 廩貢　　劉采年 廩貢　　王德坤 廩貢　　李伯通 廩貢　　關笠亭 廩貢

倪寶琛 附貢　　厲鼎鍠 附貢

注：以上科考名錄，由顧一平整理，錄自民國《江都縣誌》及民國《甘泉縣誌》。

貢生： 科舉制度中，生員（秀才）一般是隸屬本府、州、縣學的。若考選升入京師國子監讀書的，則不再是府、州、縣學的生員，而稱為貢生。意思是以人才貢獻給皇帝。明代有歲貢、選貢、恩貢和納貢；清代有恩貢、歲貢、優貢、拔貢、副貢和例貢。例貢中又分廩貢、增貢、附貢。

恩貢： 凡遇皇室或國家慶典如皇帝登基，據府、州、縣學歲貢常例，除羅貢外，加選一次作為恩貢。清特許「先賢」後裔入監者，亦稱恩貢，比如，朝廷每年都會給孔氏後裔一定的貢生名額，以示尊孔崇儒。

歲貢： 每一年或兩三年由地方選送年資長久的廩生入國子監讀書的，稱為歲貢，由於大都挨次升貢，故有「挨貢」的俗語。

優貢： 每三年各省學政三年任期滿時，就本省生員擇優報送國子監的，稱為優貢每省不過數名，亦無錄用條例。同治時規定，優貢經廷試後可按知縣、教職分別任用。

拔貢： 每 12 年各省學政考選本省生員擇優報送中央參加朝考合格的，稱為拔貢；初每 6 年選拔一次，清乾隆七年（1742）改為每 12 年一次。名額是每個府學兩名，州、縣學各一名。

副貢： 鄉試也就是秀才考舉人的考試中，沒有考中舉人，但成績尚可，取入副榜直接送往國子監的貢生。始於元朝至正八年（1348）。明朝非常制，永樂時會試曾設副榜，嘉靖時設鄉試副榜，准作貢

生。清朝定制為各省學政在鄉試錄取名單外增列的優秀落榜名
單，入國子監讀書業，稱為「副榜貢生」。

例貢：指捐款於官家「援例捐納」取得貢生資格，分附貢、增貢、廩貢等。
另有汪德林、譚大經、林作霖、金平寄、焦汝霖、何賓笙、虞光
祖、戴天球、戴般若等 10 人曾留學日本。新中國成立後，周嵩堯、
秦更年、嚴紹曾、朱庶侯、張羽屏、松關笠亭等 7 人分別應聘為
中央文史館、上海文史館、江蘇文史館館員。

從〈冶春後社成員科考名錄〉可以看出：冶春後社部分成員屬於科舉時
代末期的「棄兒」，屬中下層知識份子。冶春後社中有一部分成員在科舉制
度廢除後，必然進行蛻變，或進入到新式學校求學，接觸到西方先進文化。
蔣貞金考入兩江優級師範學堂，學習歷史；戴般若考入國立北京大學；周湘
亭考入省立第四師範；巴澤惠畢業於安徽省立師範學院；李鈞畢業於警官學
校；吳羑考入浙江大學化學系；葉惟善與史華袞均畢業於南菁高等學堂；殷
信篤肄業於上海南洋大學（交通大學前身）預科；丁光祖畢業於南京法政大
學法律科；丁士英肄業於上海法政大學；吳邦俊與吳邦傑畢業於省立第五師
範學校「乙種講習科」；胡顯伯畢業於兩江法政學堂；劉梅先畢業於揚州法
政學堂、南京法政大學。

冶春後社中還有一部分成員遠赴日本求學（如汪德林、譚大經、林作
霖、金平寄、焦汝霖、何賓笙、虞光祖、戴天球、戴般若等）或探求救國良
方。近代的東亞，中國與日本具有幾乎同時經歷了西方列強要求開放的遭
遇。經過明治維新後的日本迅速崛起，背負沉重歷史包袱的中國，卻仍在「中
體西用」抑或是「西體中用」的爭論中躑躅不前。1895 年，中國在日清戰
爭中慘敗。昔日中國人的文化優越感，在對日戰敗中經受強烈刺激。如梁啟
超所言：「吾國四千餘年大夢之喚醒，實自甲午戰敗割臺灣、償二百兆以後
始也。」此後，甲午戰爭、庚子事變及日俄戰爭的相繼爆發，極大刺激了中
國人，在不少以為日本成功崛起在於立憲制度的青年中，掀起了海外留學熱
潮，赴日留學更是首當其衝。學習日本的成功經驗，成為中國知識階層挽救
民族危機的新希望。

　　光緒三十一年（1905）12 月，何賓笙自費遊歷日本，考察工商、教育、軍事、銀行等內容。陳霞章作〈送稚苓〉：「久說扶桑去，明朝去是真。八千滄海路，三十壯遊人。楊柳得是雪，櫻花到處春。閉門憐我懶，可惜甑生塵。」1906 年，何賓笙與官員周學熙、李寶洤等考察了三井銀行，贊其「營業發達臻臻日上，與俄之道勝、英之滙豐幾並駕而齊驅，長袖善舞多財善賈，信然」。1906 年商務印書館出版其考察筆記《東遊聞見錄》。

　　何賓笙遊歷日本後，被分發到安徽任職。其間著有《新政芻言》。時任安徽巡撫是恩銘，後被革命家徐錫麟刺殺未遂。他於光緒三十二年（1906）農曆三月抵達安慶，就任安徽巡撫後，在短短一年多的任期內「奉旨推行新政」的成效。1907 年 9 月（光緒三十三年八月）何賓笙向巡撫恩銘上《新政芻言》（曾載於《四川學報》丁未第八冊 1907 年 9 月），為新政推波助瀾。恩銘死後，繼任安徽巡撫馮鈐也很賞識何賓笙。不久何賓笙被調到法部，派往貴州任法官的主考大人。宣統二年（1910），清廷派考試官林棨、朱汝珍前往貴州，何賓笙為襄校官。

　　宣統二年（1910）六月十五日，何賓笙參加由陳寶琛任會長的中國國內較早公開活動的政黨 — 帝國憲政實進會。宣統四年（1912）8 月 15 日，被聘任為蒙藏事務局僉事。民國三年（1914），袁世凱廢止國務院官制改設政事堂後，將蒙藏事務局改為蒙藏院，它是直屬大總統府的一個處理少數民族事務的衙門，何賓笙繼任蒙藏院僉事。

　　焦汝霖曾東遊日本，研究博物；光緒二十九年（1903）夏，宣古愚到日本大阪觀看勸業博覽會；金平寄曾赴日本學習印染業；林作霖曾至日本習體育；汪德林早年留學日本，就讀於早稻田大學法科；譚大經自費留學日本，就讀明治大學；虞光祖畢業於日本法政大學政法部。

　　因此王資鑫在〈冶春後社的近代色彩〉中說：冶春後社「恰恰處於19、20 世紀之交，它的活動成了揚州走進大變革交叉口的歷史轉型記錄，折射的是傳統詩社不具備的近代色彩。」因此它屬於「一個文化沙龍社團。」

　　總之，冶春後社屬於傳統與近代過渡階段的產物。王資鑫說冶春後社的價值在於：她是個轉折——揚州的歷史文化從封建走向共和的轉折；又是個

縮影——揚州的社會形態從封建走向共和的縮影。因此，研究冶春後社的意義，已經遠遠超出了一般性文學範疇。這個詩人社團從某種意義上講，是揚州歷史上最有成就的文學創作群體之一，是地方詩社中的標本。冶春後社雖是區域性的，但成就是全國性的，它的影響遍及世界華人，是一個風流無比的文人團體。

第五節　三起三落顯滄桑——冶春後社的發展歷程

冶春後社大概於 1891 年或之前成立，一直到抗日戰爭爆發，日寇陷城，再加上由於社友先後故去，或遠赴他鄉，詩社被迫停頓一二年。然而在 1939 年左右又得到恢復，後又延續到建國後，直至 1963 年冶春新社的成立，冶春後社宣告結束。冶春後社的歷史大概可分為六個階段，其間三起三落。

一、初創階段

冶春後社始於光緒初年，由臧谷發起。關於冶春後社的成立時間，冶春後社詩友對後社的成立只有模糊的印象。董玉書在《蕪城懷舊錄》中說：「冶春後社創始於光宣之際」；王振世在《揚州覽勝錄》中云：「冶春後社起於清光緒季年」。《世界的揚州·文化遺產叢書》中顧風主編的《大地上的卷軸——揚州蜀岡瘦西湖的景觀精神和人類價值》的 p52 說：「同治三年（1864），他（筆者注：指臧谷）在桃花塢再續康乾盛世之揚州冶春詩社衣缽，結冶春後社。」這是根據臧谷三十歲即告歸，鐫有「臣年三十歲即歸田」小印來推測，冶春後社大概成立於 1864 年。p53 又說：「冶春後社自 1864 年成立，詩人們活動頻繁、詩作不斷。一直到抗日戰爭爆發，日寇攻陷揚州城，社友先後故去，或遠赴他鄉，詩社被迫偃旗息鼓。」丁家桐在〈冶春後社詩評〉中也說：「後社建社如以臧谷 30 歲返歸故里算起，彼時太平天國敗亡不久，迄於抗日戰爭前，存續時間在半個世紀以上。」

伍大福博士在《揚州才子李涵秋文學研究》一書的〈附錄一：李涵秋年譜初編〉中大膽推測：「冶春後社約成立於本年（筆者注：1901 年）。

根據現有的資料：冶春後社約創立於光緒十七年（1891）或之前。因為

在該年，冶春後社詩友李豫曾作〈隋堤柳，同社賦此用蕪城春遊韻，屬余和之〉。在此之前沒有類似的社友活動記載。陳霞章為臧穀《雪溪殘稿》寫的序中說：「予始與雪溪先生唱和似為光緒辛丑，較同社諸子為晚。」「光緒辛丑」，是光緒二十七年（1901），是陳霞章參加冶春後社，始與臧穀相唱和的時間。他又說：「較同社諸子為晚。」也就是說，在這之前，已有冶春後社了。

臧穀欣羨當年王漁洋紅橋修禊、結冶春詩社的盛舉，賦詩云「人影衣香又一時，漁洋以後久無詩。」要再行盛舉，當再結詩社。賦《揚州竹枝詞》一百首，云：「竹西歌吹由來久，結社聯吟豈待言？」他與詩友辛漢清、吉亮工等重訪冶春詩社舊址，可那兒已荒圮不堪。辛漢清詩云：「冶春遺址傍荒祠，鬢影衣香繫我思。為約同人聯後社，漁家小婢解吟詩。」終於，他們選中了桃花塢，經常來此探古尋幽。（圖5、圖6）

圖5 臧谷像（《治春後社詩人傳略》（三），2012年，頁1。）

圖6 吉亮工像（《治春後社詩人傳略》（二），2011年，頁1。）

冶春後社成員追慕先賢風雅的願望固然可敬，但實際上卻顯得一廂情願。從冶春詩社至冶春後社，不僅是時間上的推移，更是質的變化：詩社的推動力和凝聚力從廟堂移向民間，其關懷也從廟堂指向了民間。紅橋修禊是王漁洋以推官之尊，推行清政府對江南文士的文化寬鬆政策，是一種官方行為，而春後社純是一種民間文人自發的行為。

冶春後社社員們的觴詠之會多聚集在臧谷的橋西花墅內，地址在市區的府東街。每逢花晨月夕，釀金為文酒之會，相與尖叉鬥韻，刻燭成詩以為樂。先拈題字，作詩鐘七聯，曰為「七唱」。酒闌餘興，又或另拈兩題，分詠一聯；或公擬數字，嵌入兩句，統云「詩鐘」，限時交卷。匯成後請人謄寫，編號張於壁間，當場公同互選，每人各選二聯，決出第一第二，匯兌後以當選最多數為冠軍。中間也有從外面請來專家評定，一時傳為韻事。辛漢清在《小遊船詩》中云：「楹聯社稿墨淋漓，題畫新翻樂府詩。」這樣的文酒之會大概歷時四十餘年，總共積聚下來的文稿有數十箱，重經選定，數次準備印刷發行，最終沒有結果。抗日戰爭爆發，日軍攻陷揚州，據杜召棠在《蕪城懷舊錄》中回憶：1945 年，抗日戰爭勝利，杜召棠返回故鄉揚州時，謝氏親戚告訴他文稿依然存在。再後來就不知選稿「遺落何所，深為惋惜。」然而當時一些傳誦之作，至今在老揚州中猶膾炙人口。

冶春後社初創時，僅有十餘人。陳壁最少，而詩先成，眾相嘆服。

光緒己亥、庚子（1899–1900），冶春後社詩友辛漢清常與臧谷、吉亮工諸名士徜徉湖上，以飲酒賦詩為樂。他著《小遊船詩》記錄了清末民初揚州船娘及冶春後社詩友遊戲其間的一些資料。

光緒二十八年（1902），臧谷作〈紀伯梁與同社城北遊事〉（八首）。光緒二十九年（1903），陳霞章寫有〈集蕭齋，酒闌，主人出冶春後社詩示予，就中好多人皆以作古，主人為之泣下，予感而賦此〉詩。詩云：「冶春聯後社，今日幾人存？一束舊詩卷，兩行新淚痕。數名成點鬼，摘句為招魂。太息中郎去，誰堪作虎賁。」

冶春後社詩人陳懋森在《北橋詩鈔》序言中記到：「吉士（臧谷）追慕漁洋，主吾鄉壇坫，而馬布衣伯良副之。」說明在臧谷主持冶春後社期間，

馬伯良便作為副手，襄助其事。馬蔭秦（1847-1919），字伯梁，又作馬伯良。寓新城永勝街，初業古董，家道小康，酷嗜風雅；後棄商工詩，日與臧谷、蕭丙章相往還。一生未仕，人以馬處士或馬布衣稱之。

二、歇絕階段

臧谷去世後，群龍無首，「風雅歇絕者十餘年」。汪二丘在〈軍中潮〉中云：「揚州舊有冶春詩社……此社至今猶存，惟社友已經更換，不及昔者多矣。」

陳懋森纂民國《江都縣新志》時又有記載：「吉士（臧谷）已前卒，布衣（馬蔭秦）亦老且盲，丙章（蕭畏之）遂繼主壇坫，四方名流過揚者，耳其名，慕與之交。」杜召棠〈惜餘春軼事〉亦載：「蕭畏之……晚年詩大進，宜生（臧谷）、伯梁（馬蔭秦）逝世後，遂繼主盟壇。」冶春後社詩人平時召集詩會，多在縣東街社友蕭丙章家的蕭齋。蕭丙章（1867-1931），字畏之、無畏，別署樓西主人。蕭畏之死後，陳懋森為之撰寫墓誌銘〈江都詩人蕭君傳〉有云：「嘗給事縣庭為小吏，以其暇，習為詩，從臧起士谷、馬布衣蔭秦遊。起士言詩主性靈，布衣則宗清初諸老，君樂之，因舍其業，而從事焉。」從此段描述可知，蕭丙章既是臧谷、馬蔭秦的學生輩，又是他們詩壇事業的繼承者。

蕭丙章為人隨便，不拘禮數。他常常晚起，朋友來了，把蕭齋的門敲得應山響，他「久之始出」。或者客人還在，但他已醉臥，客人就在他家自己照顧自己，竟然過了一夜。「君不厭，客亦不去。」客人走了，他也不出門相送。因為他不拘禮數，所以冶春後社詩人樂於和他交往，家中經常高朋滿座。李豫曾在《北橋詩鈔》寫道：「百過蕭齋從不厭，況乎生日酒相呼。」「每過蕭齋茶更酒，談言霏屑坐忘歸。」外地名流康有為、翁同和等到揚州都由他招待。

三、鼎盛階段

民國初年唱和最盛時期，人才踵起，鉤心鬥角，亦復蔚然可觀。這一時期社友活動多集於城內左衛街（今廣陵路）花局巷之風來堂、教場之惜餘春

茶社及南門城樓。此時主持冶春後社的先是孔慶鎔。孔慶鎔隸冶春後社三十年，勤於任事，無會不與。有時仗義執言，人咸悅服，為冶春後社之佼佼者。

臺灣富商林爾嘉時常想念臺灣，但有家難回，於 1913 年在廈門鼓浪嶼仿造臺北板橋別墅建造了菽莊花園。菽莊花園建成後，他經常邀約遊宦、通儒、騷人墨客吟對，於 1914 年 7 月在菽莊花園成立菽莊吟社。不久菽莊吟社以豐厚的稿酬在全國範圍內進行五次徵詩、一次徵詞、一次徵賦、一次徵序，每次一個主題，共得詩、文、詞、賦、序 12000 首（篇），評選出甲乙丙丁四等，按等贈給圖書券獎金；以書刊列每年徵文的甲等作品，當年結集出版，每屆的吟稿都出單行本，再彙編成冊，哄動一時。《虞美人詩錄》（1915 年）、《黃牡丹菊詩錄》（1916 年）、《菽莊吟社七夕四詠、閏七夕回文合選》（1919 年）、《氐州第一‧帆影詞》（1920）、《菽莊三九雅集詩錄》（1921 年）、《壬戌七月既望鷺江泛月賦選》（1922 年）、《菽莊小蘭亭徵文錄》（1924 年）。「每逢菽莊徵詩，海內名流投稿恒逾千數，由沈傲樵詳審次第」，分別贈給「書券銀」、辭典、影片等，曾經轟動一時；林爾嘉又將所得吟稿彙編成冊，印成單行本，寄贈各地詩友，「一時海內文人學士，寓書索贈，殆無虛日」。這些作品分別來自京、津、滬、港和福建、江蘇、浙江、安徽、陝西、廣東、山東、湖北、湖南、河南、廣西等省市。其中冶春後社詩人們的詩作每投必中，而且總是名列前茅，寄稿酬的通信地址一律是「惜餘春」酒店。林爾嘉大驚，以為惜餘春人才之盛，甲於全國，特地派專使來揚州訪問，想看看惜餘春是何等地方，詩人們是何等模樣。當專使一見惜餘春竟屋小如舟，詩人們「率衣冠不整，窮愁潦倒之流」，不相信如此美妙的詩篇會出自這些「窮酸」者的筆下，以為揚州還有別的惜餘春在，逡巡三日，遍尋揚城不得，才不得不又返回，詢問惜餘春的主人何在？高乃超說：「我就是主人。」專使仍然不怎麼相信。高乃超問他為什麼不信，專使才把他的看法詳細地告訴高乃超。於是高乃超只好指座中客人，讓這些詩人一一對號，「背誦原作以徵信」，才使這位專使深信不疑。專使大喜，在某大酒店擺了幾桌盛筵招待冶春後社詩友，「作盡夕之歡，然後去。」1940 年，林爾嘉在菽莊吟社鼎盛期八次徵詩所刊單行本基礎上進一步精選，擇其佳者出版《菽莊叢刻八種》。「書出，各省風雅之士爭相索閱，一再翻

刻達數萬冊。江黃老耆舊，關嶺英彥，無不知菽莊其人矣」。1951 年，林爾嘉病逝於臺北。冶春後社社友杜召棠因友人黃樾的介紹，輾轉將冶春後社詩人參加徵詩的軼事告訴林爾嘉的兒子林眉生。他們都有「不勝朝露之感」。經查考，揚州冶春後社參加過菽莊吟社徵詩活動的，除了惜餘春主人高乃超及外，尚有郭仁欽、汪禧、江子雲、林小圃、張嘉樹、譚亦緯、譚大經、巴澤惠等。

據民國王振世著《揚州覽勝錄》記載：民國四年（1915），瘦西湖為徐寶山建徐園，詩人乃請於園主，「建冶春後社於園內，精室三間，極為幽敞」，由楊丙炎監督營造，乃詩友們休息之處。題曰「冶春後社」，江都吉孝廉亮工書。聯云：「社名仍號冶春，何必改作；來者都為游夏，可與言詩。」亦吉孝廉撰句並書，款署風風二字草書，頗奇。詩社成員還因陋就簡，將桃花塢作了整飭。園中心有方塘，種滿荷花。荷塘上北為平臺，平臺之上有蒸霞堂。詩社日常活動則在蒸霞堂西側之吟榭。吟榭面東，亦為二楹，五架梁，三面廊。後簷兩側開八角吹花門。（圖 7）

圖 7 吉亮工《冶春後社行窠》橫幅（《揚州園林品賞錄》，1994 年，插圖。）

民國七年（1918）10 月，陳懋森撰《冶春後社記》，陳含光書，鄭桐勒石。李豫曾作詩〈冶春後社落成，有詩和蕭無畏〉四首：

前輩風流後輩師，新城群展重當時。
竭去別卻橋西叟，湖水湖雲會入詩。

小紅橋外瘦西湖，剪入徐園作畫圖。
月黑風高山虎出，有誰放膽捋黃須。

幾人狂瘦幾人癡，步出州門景物非。

惨綠少年霜改鬢，浪遊京洛不曾歸。

鷗水尋盟事可憐，有人替出買山錢。
莫嫌築屋才容膝，跳入壺中別有天。

自冶春後社建於徐園，邗上諸文人遂以此為文酒聚會之所。陳懋森所著
〈上巳日集冶春後社〉中記其事吟云：

短短垂楊好繫船，紅橋一水自清漣。
湖山劫後仍觴詠，笳角聲中朵管弦。
村女能談天寶事，詞人猶記泰和年。
漁洋舊句腸堪斷，何處看春不可憐？

又有詩記詩社領袖臧谷：

抱膝長吟靜掩扉，朝衫早脫易儒衣。
豈唯林下饒清福，不睹滄桑一笑歸。

董玉書〈寄懷冶春後社同人疊前韻〉云：「聯句每教思舊雨，索居不覺
換新年。草亭茗坐窗三面，山館苔封石一拳。」

江都書法家吳仲容先後在北京勸業場、絨線胡同開設縹湘館美術社，以
鬻書賣畫治印為生。據孔劍秋《心嚮往齋謎話》載：一次應吳子仲容之招，
偕往者七人。時正秋季，菊花盛開，一望無際，淵明三徑有過之無不及也。
余等畫則於其延秋亭聚飲，拈題賦詩，夜則聯床於灑墨山房。倦遊而返，途
中有知之者咸指而目之曰：「此吳氏南園不速之客，均冶春後社之詞人也。」

阮元撰的《廣陵詩事》於清朝前期淮海一區（含今日揚州、泰州、南通
三市即清雍正朝前揚州府轄地域）詩人記 載頗詳，嘉慶六年（1801）刊於
浙江撫署，光緒十六年（1890）重刊，翻刻本之雕版就收藏在揚州會館。待
到民國九年（1920），時常有人向揚州人索要《廣陵詩事》，惜無書應付，
大掃索要者之興。揚州士紳周樹年、陳霞章、方爾謙、張鶴第、方爾咸、閔
爾昌、劉豫瑤、郭廉、陳德蘋、尹炎武等集資刷印，以廣流傳。是年，揚州
著名書家樊瀨適巧在北京《新中國雜誌社》辦事，該社址亦在宣武門外，與

揚州會館毗鄰，獲見《廣陵詩事》新刻並得張鶴第持贈是書。

　　民國十年（1921），冶春後社成員陳易建鳧莊。因在汀嶼之上，似野鴨浮水，故名。鳧莊構景最大特色是儘量取小，細巧玲瓏。莊前曾建小木橋，朱欄曲折，長數丈。遊人非由此橋不能入莊。東原為水榭，西南建敞廳三楹，廳前上種楊柳，下栽荷花，環植梅、桃、筱竹，夏季納涼，足稱勝境。廳後更疊有人高之湖石，怪石兀立，立意頗深，尤擅花木之勝。莊北臨湖處構水閣數間。春夏之交，並可臨流把釣。莊西北隅原建有小閣，可以登臨。閣側塑觀音大士像，獨立水濱，蓋仿南海普陀山觀音眺遺意。鳧莊似浮若泅，莊上亭、榭、廊、閣小巧別致，山池木石綴置得宜，正如〈望江南百調〉所歌：「亭榭高低風月勝，柳桃雜錯水波環，此地即仙寰」。王振世在 1934 年左右著《揚州覽勝錄》中云：「莊初建時常有文酒之會，今已風流稍歇矣」。（圖 8）

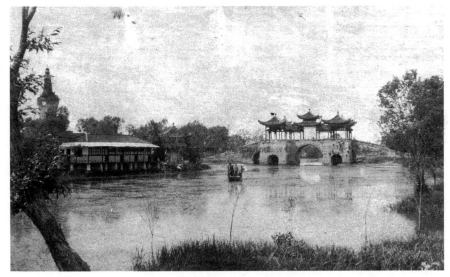

圖 8 鳧莊舊影（私人收藏）

　　民國十年（1921），康有為第二次路過揚州，來遊瘦西湖，小住冶春後社，見冶春後社詩人吉亮工所書聯：「社名仍號冶春，何必改作；來者都為游夏，可與言詩」極為稱賞，賦七言律詩一首〈康南海先生辛酉六月再遊揚州感賦〉：「崇墉仡仡是揚州，千載繁華夢不收。芳草遠侵隋苑道，蕪城空認蜀岡頭。名園銷盡負明月，文物凋零思選樓。四十年來舊遊處，邗溝漫漫

水南流。」並手書橫幅，付僧人收藏。

曾出任民國國會代議長的淩仁山，於 1923 年回揚州不參與政治，以詩酒為樂，並一度主持冶春後社。仁山主持冶春後社，時具酒食，與故舊詩酒同樂。一般先拈題 14 字。平仄各半，各撰 7 聯，限時繳卷，匯成後張貼在詩社壁上。仁山往往擊缽催詩，偶見佳句，輒為首唱，欣然自得。1932 年冬，淩仁山在家鄉同春巷逝世，享年 80 歲。有一副挽聯（包璇、包洙撰寫）高度概括了淩仁山的一生：拒賄冀北，護法嶺南，當時與日月爭光，無愧議場推巨擘；隱逸林泉，土苴富貴，此後問風光誰愛，忍看詩社失明星。

民國十五年（1926）九月九日，陳含光坐香影廊，見壁間臧谷舊詩並張丹斧舊寫〈洛神賦〉，作〈香影廊雜題〉（五首）贈給香影廊主人。其中有懷念詩友句：「蕭畏老來猶醉否，吳還死去覓狂難。」

民國十六年（1927）8 月 16 日，孫傳芳再次攻陷揚州。惜餘春關門。9月 2 日孫傳芳殘部相繼撤退。

民國十九年（1930），冶春後社成員李豫曾作〈菊隱忌日，無畏有詩屬和〉：「回首橋西十九年，冶春社客散如煙。許多寥落晨星感，太息淒涼寶劍篇。文物原追貽上後，風流猶在永和年。吳儂咫尺蕭齋過，讀畫哦詩每放顛。」

民國二十年（1931），李豫曾出版《叢菊淚》。本書又名《邗水春秋》，是繼李涵秋《廣陵潮》之後，又一部描寫民國時期揚州風情的小說。全書30 回，以菊隱（臧谷原型）為主角，記載當時揚州文人隱遁不問時事，常在冶春後社吟詩賞菊的閒逸生活。

1930–1931 年間，以惜餘春歇業為標誌，冶春後社結束了鼎盛期，而進入了衰敗期。1934 年左右，王振世在他的《揚州覽勝錄》中統計冶春後社詩人總共 90 人，故去的有 49 人，仍存世的有 41 人。故董玉書在《蕪城懷舊錄》中說：「同社約百餘人，其中大半物化，存者十之四五。晨星零落，風雅浸衰，蓋不勝今昔之感云。」

四、衰敗階段

1931 年 8 月 9 日，揚州社會各界在江都實驗小學大禮堂為揚州學生張戊昌舉行追悼會。張戊昌字杏儂，1928 年出嫁於本城王恩浩為妻。此時王恩浩在上海讀書，另有所愛，僅以兄妹之禮待她。張戊昌初中畢業後進了省揚中高中部讀書，不久公婆雙亡。王恩浩的堂兄想從中撮合他們的關係，先介紹王恩浩為首都中國銀行行員，不久轉揚州中國銀行。王恩浩不願來揚任職，堂兄來信嚴詞斥責，這封信落在張戊昌手裡，她感到一切都絕望了，於 1931 年 6 月 18 日身穿揚中校服自盡身亡。各界人士都有挽詩、挽詞、挽聯相贈。冶春後社詩人杜召棠作挽聯：「問誰造此惡因，從根本以求教育，當塗自警；事直類於屍諫，正衣冠而死泉台，終古有餘哀。」張曙生作挽聯：「結縭數載，恨滿蘭閨，自甘玉碎香消，瞑目罷看夫婿事；絕命三更，耗傳梓里，群起口誅筆伐，痛心豈獨母家人。」

三十年代初，國民政府首都設在南京，江蘇省政府駐鎮江。湖南沅陵人周佛海任江蘇省教育廳長，易君左任教育廳編審室主任。1932 年「一二·八」事變後，局勢緊張，南京的國民政府準備遷都。鎮江的江蘇省政府主席陳果夫更是搶先一步，將部分機構遷到一江之隔的揚州。易君左隨教育廳的一部分人暫時遷移揚州，住在揚州南門街，臨時在揚州中學樹人堂內辦公，住了三個多月。揚州清秀雅緻的景觀和獨特的歷史文化形態引起了易君左的興趣。他利用這個機會，一面大量閱讀關於揚州的筆記文稿和歷代地方史志，一面縱情遊覽，僅平山堂一處，他就遊覽過二十多次，寫下了大量的日記、詩歌和小品文。回到鎮江後，易君左根據客居揚州的見聞，兼之查閱的文史資料，寫成了《閒話揚州》，後來鬧出了「揚州閒話」。易君左在《閒話揚州》中的《揚州風景（下）》中的「徐園」中提到了冶春後社，對冶春後社周邊的環境大加讚賞：「徐園的牡丹芍藥是有名的，慕王漁洋而起的『冶春後社』的詩社招牌掛在一間幽房畫檻裡，這裡最清俏！」

民國二十一年（1932）秋，孔慶鎔去世。董玉書作《挽孔劍秋》：「舊社冶春前哲往，賴君開繼作中堅。每逢酬倡才無敵，偶涉詼諧世亦傳。北海招魂虛野祭，東塘輟響剩遺編。江南蕭瑟悲秋氣，重過黃壚感逝川。」

　　此期間社員還零星舉辦一些文酒之會。有記載的有：1932 年農曆八月二十六日，杜召棠邀請高乃超、張賡廷、王雪亭、金萍寄、張谷臣、郭仁欽、汪二丘、蔣瑞春、翟幼泉等人吟七唱；1932 年重陽節，杜召棠、高乃超等集於老龍泉茶社；1932 年十月，在蔣瑞春家猜謎；不久高乃超、張賡廷、郭紹庭、汪二丘、蔣瑞春又在杜召棠家玩「七唱」。

　　結合上面的活動記載，多由杜召棠出面「邀請」，又多在杜家活動。或可推定此間的冶春後社盟主乃為杜召棠也。

　　民國二十一年至二年（1929–1933），江都縣長潘宏器募資重建蓮花橋，落成後陳含光作〈蓮花橋重修碑記〉立於橋上。

　　民國二十三年（1934）春，冶春後社成員、揚州風景整理委員會委員胡顯伯，「鑒於近代中外學子，咸以遊歷名山勝境為增長學識之資，又以吾揚居江淮間，號為東南第一大都會；而北郊蜀岡、瘦西湖諸名勝，久為海內外所豔稱。四方遊蹤，來者日眾，若無專著以供觀覽，實邦人士之羞也」，醵資請冶春後社詩友王振世「對各處名勝古跡分別稽考淵源與現狀，作成記錄，匯為專著」。王振世不負重托，用兩年時間（1934–1935 年），「對四郊暨城內所有景點一一親臨踏勘；其業已湮沒無跡可尋者，則據有關典籍考訂其真相。再按所在地域分列條目，並配以照片多幀，圖文並茂」，輯成《揚州覽勝錄》七卷。冶春後社詩友董玉書為《揚州覽勝錄》題詞，對冶春後社充滿追思：「風雅消沉孰主持？冶春餘韻繫人思。殘鐘斷續斜陽外，自唱吾家舊竹枝。」詩後並自注：「冶春後社詩會盛極一時，今詠『殘鐘廣陵樹』句，為之一歎。」

　　民國二十四年（1935）夏秋間，息園內蘋花盛開，胡顯伯召集詩友，各賦蘋花詩一首，一時傳為盛事。董玉書作〈胡顯白邀看白蘋花，與社中諸子同賦〉。

　　民國二十六年（1937）三月，董玉書等人訪尋汪中墓，陳含光撰〈募修汪容甫先生墓啟〉。

　　1937 年 12 月 14 日，日軍侵佔揚州，這座秀麗的城市陷入一場噩夢。冶春後社的社員們紛紛離開揚州，遷移他鄉以避難。

五、停頓階段及重振階段

冶春後社幾起幾落，直至民國二十六年（1937）日軍侵佔揚州才被迫暫停了一兩年。以前絕大多數揚州學者認為冶春後社此時已停擺。但最近挖掘出來的一些資料表明：冶春後社在日據期間並沒有停止。民國二十八年（1939），戴異經林小圃、巴寒匏介紹加入冶春後社。民國三十一年（1942），董玉書作〈寄懷冶春後社同人〉。次年又作〈寄懷冶春後社諸子〉。其中云：「幸有冶春遺韻在，重開吟社續風騷。」由於經費的問題，社友觴詠作品「多如束筍」，雖經謝閑軒、蔣太華、孔劍秋、蕭畏之等人多次刪減，屢次準備印行，但最終未果。等到抗日戰爭爆發，地經兵燹，不知選稿落何地，深為惋惜。然當時傳誦之作，至今猶膾炙人口。

1945 年，日本投降後，冶春後社又進入到重振階段。抗戰勝利後，由戴天球、杜召棠主持，恢復詩社活動。

在此階段，社友間的雅集逐漸增多。1946 年，黃庭移居揚州，參加冶春後社。1949 年黃庭作〈己丑重陽，小詩二絕留別〉小注中云：「往來邗上五十年，至於晚歲，始參加冶春後社。」1946 年孟冬，巴澤惠作〈髯佛與放翁同生日，潔齋社兄賦詩為壽，依韻奉成一章〉。此詩講的是林小圃的生日與陸遊的生日一樣都是十月十七，王振世賦詩一首為他祝壽，巴澤惠依王振世的原韻也作了一首詩祝賀。張綬臣也依韻相和〈髯佛與放翁同生日，詩以祝之，謹步度生社友原唱韻〉；黃庭作〈丙戌十月，小圃社長七十有三生日，詩以壽之〉。

1947 年 6 月 22 日《蘇北日報・星期增刊》刊登了倩《冶春後社》云：「最近邑人戴天球、杜召棠二氏發起恢復，邀諸書畫名流參加，由詩人集團改為藝術集團，雖異於昔而有進步。」

據 1947 年 8 月 27 日《蘇北日報・梅花嶺》載君秀（劉幼周）〈冶春後社繼起有人〉：「社中諸子，若孔劍秋、凌仁山、馬伯梁、蕭畏之等尤為社中翹楚，今其人均下世。繼起者，仍為冶春後社，主持社務者，為林小圃（別號髯佛），社員有巴藎臣（別號寒匏）、周峭芝、後浴衡、張綬臣（別號心印）、譚一葦、金萍寄、謝閑軒（別號生佛）、黃師魯、錢省三（別號

論山）、劉幼周（別號玉農）、陳一航等人，外埠社員，如北平寓公董老逸滄（別號逽齋）、海上寓公王君度生，本社每星期四及星期日，聯坐吟詩或用碎錦、鼎崎、碎流、雙鉤、魁斗、晦明等格，或分韻拈題，或作七唱，社中大半知名之士，信吾揚詩學流傳，不致一朝湮沒。」可見，林小圃是冶春後社這一時期實際上的主事者。雖國事蜩螗、時局動盪，而流風餘韻猶若未墮。

1951年冬月十五日，朱庶候與楚青、小圃、寒匏、太華集無方齋中。歸時待月當頭，作〈月當頭〉。1953年左右，應冶春後社詩課，作〈放鶴〉、〈觀潮歌〉等。

圖 9 費新我繪〈諫果軒聽琴圖〉（局部）
（《諫果軒聽琴圖詠》，2017 年）

林小圃1953年病逝，享年80歲。近人張景庭作〈揚州二十八子吟〉，有吟林小圃詩：「半歇老屋寄閑身，管領騷壇百歲春。莫任風流銷歇盡，漁洋而後幾傳人？」林小圃之後，據說冶春後社中謝閑軒、戴般若曾為互爭盟主而弄得詩社幾乎土崩瓦解，真可謂「風流銷歇」了。

1954年二月十二日花朝節，關笠亭、張羽屏、吳克謙、包玉墀等十餘人共聚趙芝山的諫果軒聽琴。蔣太華因病未能參加。趙芝山在〈諫果軒聽琴圖徵求題詠〉中寫道：「甲午花朝，邗上冶春後社諸老：關笠亭、張羽屏等十餘人，共聚小軒，為群芳壽，俄而劉君少椿亦抱琴至，花前一曲，古趣盎然，因以『諫果軒聽琴』為題，人各一篇，有詩有詞、有古風、有近體，各抒幽懷。蔚為韻事，並由嘯園吳老繪圖，玉墀題首，裝成手卷，藉以觀摩。」現在趙芝山之子趙傑保存的〈諫果軒聽琴圖〉，是書畫家費新我所繪。圖中

人物，操琴者，上身微微前傾，雙手撫琴；聽琴者，或坐或立，神態各異，躍然紙上。題款云：「諫果軒聽琴圖，芝山先生屬畫，即正。癸卯（1963 年）秋初，吳興費新我，時在姑蘇。」鈐有「新我」朱文印，左下角鈐有「新我左手」白文印。（圖 9）

1955 年冬月十五夕，朱庶候與關笠亭、徐笠樵、張羽屏、劉梅先諸老友及張華父、趙芝山釀於市，夜坐微吟，作〈夜坐〉。

1956 年八月初六晚，耿鑒庭將全家北遷，朱庶候與張羽屏、徐笠樵、劉梅先、何其愚、黃漢候、江樹峰、李梅閣等於富春食堂桐陰下，為他餞行，作〈贈別〉。

1957 年春末，關笠亭與朱庶候等人到諫園看牡丹，作〈諫園看牡丹〉。

1962 年，劉幼周於冶春後社為黃養之《青春集》作序，云：「（黃養之）教授之餘，喜著詩文自娛，與冶春後社諸子遊，往復唱和，哀然成帙！」

劉梅先在 1965 年油印的《息廬詩存近稿・上卷・歸岫集》前序中云：「時國運更新，舊雨新知，咸有賡唱。冶春後社尚在，亦間預焉。」劉梅先 1961 年創作的《揚州雜詠・冶春詩社》中可以看出他當初在冶春後社中並不得志，並對冶春後社中人有所偏見。〈冶春詩社〉云：「一自虹橋賦冶春，詞流好事續前塵。如何嵌字矜風雅，堪笑光宣社裡人。」自注：「社址原在紅橋東岸冶春園內，後移入長春橋課桑局，民初又移置徐園。揚州詩派遠有淵源。自光緒中葉改作七唱，即詩鐘嵌字格，而入社者濫竽，詩道微矣。」但劉梅先於上世紀五六十年代，積極參加冶春後社的活動。他在《歸岫集・金鏤曲》云：「好重續，冶春社約。三五良朋三五夜，盡流連，邀月擎杯酌。高唱引，氣噴薄。」他曾寫〈應社課詠物〉八首〈古玉〉、〈古窯〉、〈古畫〉、〈古繡〉、〈竹雨〉、〈荷露〉、〈蘋風〉、〈蕉月〉。他還曾寫〈冶春詩社命題八首〉有〈風雞〉、〈冬筍〉、〈松花蛋〉、〈不倒翁〉、〈灶糖餅〉、〈灶飯花〉、〈封菜〉、〈黃金錢〉。1963 年他寫《揚州雜詠・冶春新社》，力倡 1964 年隆重紀念冶春詩社三百週年。此詩云：「香影廊今署冶春，漁洋詩社亦更新。重修三百年前事，紀念毋忘在甲辰。」自注：「北郊香影廊舊址，改名『冶春』。舊有詩社，亦由政協改為『冶春新社』。漁洋冶春修

禊事，在康熙甲辰，明年風在甲辰，吾揚應為詩社三百週年紀念，擴大文壇盛舉也。」

1963 年，揚州政協成立冶春新社。至此，冶春後社當告結束。因此冶春後社存在的時間達七十多年之久，它創下了我國人文社團之最。同期的菽莊吟社從 1913 年至 1947 年，共 35 年；南社成立於 1909 年，1923 年解體。以後又有新南社和南社湘集閩集等組織。南社前後只延續 30 餘年。因此冶春後社是中國近現代存續時間最長的文學社團。

第六節　小聚群集無定址──冶春後社的集會地點

一、惜餘春：冶春後社的大本營

高乃超於光緒間初來揚時，就選擇了當時揚城最繁華的教場做生意。他僅在露天設了一門攤位，題市招「春風館」。高乃超用「春風館」時代所得資本租賃房屋設「可可居」酒店。在此期間高乃超發明了千層油糕和翡翠燒賣，以點心名於時。可是這裡的顧客多為窮士，再加上認為主人好客，每日收入，只有十分之三四，其餘十分之五六，都成「千年不賴，萬年不還」的爛帳。由於賒欠日甚一日，高乃超又不願催討，只一笑置之。這樣致使原本豐厚的可可居酒店難以為繼，他只好關門大吉。

可可居歇業以後，那些欠帳的文墨之士，自然過意不去。高乃超的為人感動了大家，大家湊了一些錢。高乃超不耐久閑，縮小範圍，在「可可居」酒店的北面又租了一個更小的店面（原教場街 103 號），設「惜餘春茶社」。惜餘春茶社店堂不大，遠非「可可居」可比，屋小如舟，前後僅一間半，前面一半設了一長形櫃檯，對面有兩三張方桌；後面一半為設櫥案之所，也僅有兩三張方桌，並於市口接短桁，也僅能容膝。上面還有座三四十平方米的小樓，可謂窘相畢露。惜餘春茶社的市招由冶春後社主盟臧谷書寫，隸筆極古茂。櫃檯上有一漆牌，上題「人生行樂」四字，乃冶春後社詩友、揚州近代著名書法家吉亮工所寫。字狂草，筆勢飛舞，以氣勝。

惜餘春茶社取名別致典雅。其得名有兩種說法：一是取唐詩人賈島詩意：

「三月正當三十日，春光別我苦吟身。共君今夜不須睡，未到曉鐘猶是春」，故而命名「惜餘春」；二是由李白〈惜餘春賦〉和宋人的〈惜餘春〉、〈惜餘春慢〉詞牌產生的聯想而得名。

高乃超其志不在謀重利，而在結文字緣，以店會友、以詩會友、以酒會友、以棋會友。故詩人墨客，都觸詠其間。此時高乃超的長子高憲順已在海軍任職顯貴，準備將他接到上海養老。他堅決不去。曾做過廣東潮州知府的陳倧萬曾戲作小詩一首，幽默詼諧備至。詩云：「高坐櫃檯間，駝翁意志閑。夜不能一跳，乃婦也心安。」

但來惜餘春茶社的顧客大都是些落魄的文士。他們不是太過於注重食物，而喜歡的是這裡的氛圍，故詩人多彙集於此，尤其是晚間。在昏暗的燈光下，戶限為穿，不知道他們從哪裡來。揚州作客異鄉的文士，只要返回揚州必到惜餘春茶社逗留。甚至揚州郊縣的仙女鎮、邵伯鎮、公道橋的詩人，只要到揚州，也以到惜餘春為樂。他們在此縱談狂笑，必至深夜始去。

惜餘春的四壁粘貼詩箋，琳琅滿目，不啻詩城。門首窗欄間，為各吟社張貼課題處。臧谷有〈惜餘春題壁〉詩膾炙人口。詩云：「兩間矮屋且容身，除卻駝翁俗了人。寫上青簾太淒絕，銷魂三字惜餘春。」高乃超自己不是處心積慮地盤算店鋪的收益，而是「端坐櫃上，手剝蝦仁，櫃內置一棋盤，與客對弈，且能同時吟詩，以應社課。手腦並用，習以為常。」另自撰燈謎若干條，懸諸於壁，任人猜射，中者有獎品。這些獎品也很典雅而又別致。第一名是茶一壺，面一碗；第二名是茶一壺，干絲一碗；第三名是茶一壺；第四名以下是信封幾隻，信紙幾張。這樣典雅而別致的獎品自然是高駝子出了！這裡的風雅氣氛很是濃厚。久而久之惜餘春不約而同地成為一群文士們的雅集之所。他完全將茶社開成「文化沙龍」了。吸引這些文人墨客不是茶社的陳設，不是佳餚，而是茶社的環境、茶社的氣氛、茶社的文化，更是主人的高雅。顧客在這裡得到的是文化的薰陶和享受。（圖10、圖11）

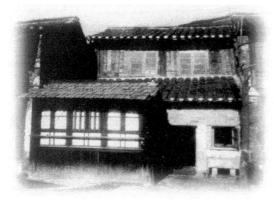

圖 10 惜餘春舊影圖　　　　　　圖 11 惜餘春舊桌凳

（圖片來源杜召棠，《惜餘春軼事》，2005 年，圖片 5）

　　惜餘春曾組織同樂會。參與者必須起一別名，並須名姓相關。冶社後社社長改名「臧獲」，吉亮工改名「吉利」，宣古愚改名「宣佈」，孔小山改名「孔方」，譚亦緯改名「譚閑」，金平季改名「金錢」，高乃超改名「高興」。惜餘春同人在良辰令節，多有文酒之會。他們將文酒之會戲稱「壺碟會」，有壺喝酒喝茶，有碟吃菜，還有個俗稱「蝴蝶會」。他們實行 AA 制，每人各備酒一壺、肴二碟，聚而食之。高乃超除了照料店務，就和這些文人談詩論文。

　　民國十六年（1927），孫傳芳再次攻陷揚州，每天殺人甚多。有時就在惜餘春大門口作刑場，血肉橫飛，慘不忍睹。文人膽怯，不敢逗留，逐漸星散。高乃超於是只好將門半開半掩，自己仍端坐屋中，苦吟不輟。

　　雖然像臧宜孫、孔劍秋等人都能體諒高乃超的苦況，不但一文不欠，有時還作少量補貼，但無濟於事。像高乃超這樣的老闆，命中註定是賺不了錢的。他既崇文雅，志在交友，不鑽研生意經，又菩薩心腸。顧客要記帳，總是不好意思拒絕。後來因為資金短缺，也會遲疑一下，可是顧客如談到「你怕我不還錢嗎？」便不再說什麼。起初高老闆在店中添一塊白粉牌，上寫著「勤筆免思」，以拍提醒顧客不要忘卻欠帳。再過年餘，因為積欠太多，又新制一冊專記欠帳的帳簿，仍然難阻賒欠之風。於是欠帳既愈記愈多，現金自愈少，虧蝕成必然結果。將他那一份富厚家私被顧客吃下肚皮裡去。但

高乃超從不催索，他還自有高見：世間沒有願意負債的人，更沒有不願還債的；負債的非囊中羞澀，斷不至此，當面催索，有傷斯文臉面，寧可自己吃虧算了。那些在可可居以及惜餘春記帳的落拓文人，過後也有環境好轉起來的，卻依然不想還帳，並且也不再到惜餘春去了。當高乃超在大街上遇見這些人時，必是遠遠地掉頭去。有人問他為什麼？高乃超說：「免得人家頂面見到我難為情。」可見其心地純良。這樣開店，還開了三十幾年，談何容易。因此日積月累，周轉不靈，隨著詩人們的風流雲散，主人一病不起，惜餘春終於在 1930 年至 1931 年之間關了門。據夥計們後來計算積年欠帳，竟有 3000 吊錢無處追索。

沒有了惜餘春，也就失去了心靈的慰藉與寄託，民國二十二年（1933年）八月二十三日，高乃超在揚州南門安壽寺巷（今粉南巷）家中謝世，時年六十有一。一首至今在教場附近傳唱的歌謠，生動地概括了當年惜餘春歇業前的窘況：「教場惜餘春，駝子高先生。破桌爛板凳，滿座是詩人。」以惜餘春為縮影的揚州傳統文化的最後一次迴光返照在此拉上了帷幕。

劉桂華曾寫〈贈惜餘春主人高乃超〉概括了他在揚經商的經歷：「高郭兩先生，先後相輝映。郭公只種樹，高公嫻吟詠。憶昔來揚州，商務善爭競。命名可可居，留音機器聽。食譜花樣新，器滌相如淨。屋宇漸擴張，生意充閭慶。遷喬得廣居，亭是舊觀盛。坐起眾賓歡，圓滿月如鏡。杖頭錢不收，酒債累眾姓。金盡不能支，操縱失其柄。舍大且就小，惜餘仍春令。地隘膝可容，北曲不為病。日漸吟社開，風氣異剛勁。往來多詩仙，談笑半酒聖。予亦學濫芋，藉以怡吾性。賓主美東南，交情久而敬。」

二、公園：冶春後社民國年間的聚集地

清末民初，由於受到西方文化和上海、南京、鎮江等大中城市的影響，揚州風靡近代文明時尚，除在小東門南舊城址上始建大同戲院（後更名大舞臺）外，各大商賈集資又在小東門之北，在北城根中段，小秦淮河畔，利用廢舊城基興建了揚州第一座河濱公園。至今南柳巷西側尚有公園巷。

公園始建於宣統末年（1911），由地方紳士蔣彭齡等籌資建設，占地約

10畝。大門建在南柳巷大儒坊（今甘泉路娛樂城處），遊人可從公園巷向西通過建築在小秦淮河上的一座磚拱平橋（稱「公園橋」）出入公園。公園內花木扶疏，環境幽靜，建築典雅別致，景色宜人。公園中央建有「滿春堂」。滿春堂是園之中部構大廳三楹，為遊人品茗之所。廳前東西壁懸李石湖、王蕊仙、陳錫蕃、張直齋四畫師大幅山水翎毛。滿春堂內曾懸掛冶春後社詩人張曙生的對聯：「逸興慕漁洋，喜十里春風，詩詠綠楊城廓；雅懷思杜牧，談二分明月，酒傾紅杏村莊。」廳前植紫菜四五株，構木為架，花時綠蔭如畫，落英滿階。南側圓圈門內為桂花廳，大廳之北有署名「佇月峰」草堂三間。冶春後社詩人於春秋佳日多在此作文友之會，又每逢星期日，各拈題字，作詩鐘七聯，名曰「七唱」，互相品評，當日揭曉，海內詩人來游邗上亦往往邀入。大廳以西為「迎曦閣」，「閣前有峰石一，矗立庭際，狀極奇古，初築園時由南門外汪氏九峰園故址輦來。」今移到史公祠梅花仙館前，稱之為「南園遺石」。另傍邊有一小門，與南京大戲院相通。在園內還配有荷花池塘、峰石假山、水榭花廊及木架紫藤走廊等建築物，四時花木點綴其間，環境十分優美。

20世紀20年代後期在公園南面建公園旅社。張曙生也曾題江蘇省揚州公園旅社：「公眾久稱揚，問暖噓寒，盛意周旋行旅東；園林今茂密，東風時雨，熱情招待滿春堂。」

由於當時揚州冶春後社詩人常在此集會詠詩，故在民國年間此公園也俗稱「揚社」。周樹年曾作〈九日公園草亭茗坐〉：「茅亭軒爽見鴻冥，老樹猶餘夏日晴。未望白衣輸酒榼，且憑烏幾話茶經。衰年步出慚車笠，朋好能群亦絮萍。五百里中幾明德，何人占象到秋星。」陳臣朔作〈題公園茆堂〉：「荒城搖落逼殘年，斷夢迷離向曙天。已分淹留同草木，更無歌哭付林泉。淒淒客路程難盡，渺渺枯棋局向遷。寄語茆亭舊吟侶，茗杯珍重夕陽前。」揚社既滲透著傳統文化的氣習，又洋溢著西洋時髦文化的氛圍。從此，這裡便成為揚州一帶文人墨客集會和風流雅士遊樂活動中心。當時，國外風靡的新時尚，上海流行的新歌曲，南京上演的新影劇，很快就會傳播到這裡。民國年間，公園一帶為揚城最為繁華的休閒遊樂地段，素有揚州「大世界」之稱。民國二十二年（1934），江都縣建設局出官款疏理小秦淮河道，並在公

園東側建築碼頭，此時瘦西湖遊船可直泊小秦河畔公園門前。

揚社裡面，除開設了紫來軒、佇月峰等茶社，為文人墨客、新聞、商界人士和親戚朋友品茗會友、交流資訊、聚會小憩的場所。同時還設有天鳳園回民餐館和西餐廳、跳舞廳、旅社等，專供來揚遊人和四方賓客食宿遊樂。逢遇喜慶佳日，還有一些達官顯貴和社會名流等大戶人家，在此舉行喜慶儀式，並有江都縣貧兒院的洋鼓洋號隊參與助興。揚州解放不久，揚社先為揚州地區公安大隊駐地，後交揚州地區影劇公司使用，今為職工宿舍。

三、南門：冶春後社在此舉辦文酒之會

揚州南門曾經是揚州的重要關隘，有前後月城三重，水陸城門並肩。關於揚州南門，先後有鎮淮門、安江門等名。李斗在《揚州畫舫錄‧卷六》云：「鎮淮門在舊城正北，本為南門，嘉靖間曰『拱辰』，今曰『鎮淮』。」〈卷七〉又記：「安江門在舊城正南，即南門，《嘉靖維揚志》謂之『鎮淮』。」南門歷經1300餘年，由唐延續至清，歷史連續性長，在全國古城門中非常罕見。唐、五代、北宋、南宋、明、清等朝代均在此修築城門、城牆，被考古界、史學界譽為「中國古代的城門通史」。南門上有一副對聯是清梅花書院教席洪桐生所撰：「東閣聯吟，有客憶千秋詞賦；南樓縱目，此間對六代江山。」因此南門是揚州登高望遠的好地方。王振世在《揚州覽勝錄》說：「城基極高，樓建其上，暇日登臨，江南諸山一覽可盡，蜀岡三峰環峙其北，朝暉夕陰，氣象萬千，洵為城南勝境。」「光宣以來，郡中詩人亦多集是樓，為文酒之會。」馬蔭秦曾作〈九日重登南城根〉，其中二首：「隔年風景尚依稀，醇飲登樓醉夕暉。悵望澄江秋色遠，故人何日倦遊歸。（謂古愚、丹斧）」「海水升騰雁戶哀，風潮小劫迭為災。東南民命知多少，舉杯無端老淚來。」馬蔭秦又作〈重九後三日，霞青、畏之招飲城城樓〉：「海月騰輝浸太虛，城樓鐘歇上燈初。河山北望詞人去，鴻雁南飛木葉疏。秋草萎霞雲堞淨，蒼煙籠水晚霞餘。偶來城市從君飲，自笑浮生少定居。」李伯通曾作〈大雪，與包素人墨芬登南樓〉。

四、陳錫蕃「風來堂」：冶春後社據點之一

揚州花局巷是因清末有鉅源花局得名。陳康侯，家住揚州石牌樓，自幼聰慧好學，喜愛詩書繪畫，曾師從王小某，力追揚州八怪之一華新羅，常持華新羅畫反覆揣摩，廢寢忘食。稍長，則書畫技藝大進，風格日趨成熟，於揚州花局巷鉅源花局設畫室。一日陳錫蕃與好朋集飲。正好岳父吉亮工到來，出紙請求吉亮工為他書寫畫室匾額。吉亮工幾杯酒下肚，帶著醉意為他寫了「風來堂」三字。後被黃某以重金購去，掛在杭州西湖一處建築物上，也名之為「風來堂」。此間，江浙滬往來「風來堂」求畫者絡繹不絕。冶春後社詩人常在「風來堂」集會。

五、富春茶社：年老者的首選

冶春後詩活動大都在徐園進行。因為徐園在城外，一些年長者嫌遠，活動不方便，便改到市中心的富春茶社。

冶春後社詩人還集中在臧谷的橋西花墅、蕭丙章的蕭齋、胡顯伯的息園、陳臣朔的鳧莊等私宅，以及冶春園香影廊、平山堂、瘦西湖等風景名勝。如董玉書曾作〈上巳後三日，同寒匏、樓廠、閑軒出城，憩香影廊〉；謝無界曾作〈偕同社游平山堂作〉；桂邦傑曾作〈泛舟湖上，置酒鐘莊，送宣古愚之日本、孫犢山之大樑、梁飲真之石城，有感而作〉。

第七節　偏居一隅小城味──冶春後社成員分析

一、成員人數

冶春後社詩人們是揚州湧現的最後一批有影響的文人群體，是清末民初蘇北最負盛名的詩人雅集。冶春後社純粹是一個鬆散的民間詩人團體。可以說，來去自由，加之成員散處四方，有的在北京、南京，有的在天津、上海，參加冶春後社的具體成員，現在只能從掌握的資料來確定。

冶春後社創建之初只有 10 餘人（臧谷、吉亮工、馬伯梁、陳維之、蕭丙章、陳孝起、陳心來、宣古愚、童補蘿、孫犢山、江石溪、吳仲等）。

而最早記載冶春後社人名的是李伯通《北橋詩》中〈詠冶春後社諸子〉詩，此詩作於 1916 年，共詠 23 人，加上之前已詠的蕭畏之及李伯通自己，一共 25 人，這些人當時都健在。其次是謝閑軒，他在 1932 年 3 月編寫油印的《冶春社詩鐘》後邊，附有「冶春後社人名錄」，共 39 人（其中 7 人已作古），除 15 人與李伯通所詠相同外，增加了 14 人。這個名錄很不全面，僅限於同作詩鐘者，凡未與同作者、散處四方者均未收錄，就連冶春後社盟主臧谷及馬伯良、吉亮工都未收錄。

現在，冶春後社成員主要有兩種說法：

一、王振世《揚州覽勝錄·卷一北郊錄上》中記載冶春後社詩人：臧谷、馬蔭秦、吉亮工、陳霞章、何賓笙、辛漢清、孫鳳祥、蕭丙章、孔慶鎔、趙潔、陳心來、郭仁欽、凌仁山、史恩官、吳召封、張鶴第、桂邦傑、江祖蔭、梁公約、俞煥藻、方爾謙、方爾咸、汪桂林、汪德林、李豫曾、郭鐘琦、焦汝聰、葉惟善、錢祥保、陳廷禮（筆者注：應為陳延禮）、陳廷祥（筆者注：應為陳延祥）、陳宗亮、張丹斧、彭蘭生、厲鼎鍇、江石溪、王武祿、張嘉樹、湯寅臣、倪寶琛、劉鐘麟、李汝聰、趙葆元、劉采年、虞光祖、王度、程炎、金世筠、高乃超、陳懋森、周桂年、周樹年、姚蔭達、蔣太華、陳含光、董玉書、嚴紹曾、王景琦、戴洵、宣哲、秦更年、史華袞、喬伯瑤、劉梅先、李允聊、殷信篤、何晉彝、吳白匋、蔣士傑、魏詩采、陳臣朔、胡顯伯、丁光祖、丁小武、葉鎔、巴澤惠、張官夔、張心印、金平季、潘朱、譚大經、翟光祖、王振世、謝無界、林小圃、汪二丘、周鈺、李鈞、吳燚、師逸總共九十人。

二、董玉書《蕪城懷舊錄·卷一》中列了一個〈冶春後社人名表〉：臧谷、凌鴻壽、陳懋森、湯寅、張鶴第、姚蔭達、倪寶琛、吳嘯園、桂邦傑、董玉書、胡震、嚴紹曾、周鈺、林作霖、劉春濤、王景琦、潘朱、孫鳳翔、吉亮工、徐國樞、葉鎔、劉采年、馬蔭秦、張官夔、吳恩棠、錢祥保、張嘉樹、汪桂林、汪德林、葉惟善、陳延禮、劉鐘麟、何賓笙、史恩官、譚大經、金心存、趙潔、張心印、江祖蔭、陳璧、彭蘭生、郭仁欽、焦汝霖、張辰、李允聊、梁葵、周本濂、陳易、厲鼎鍇、錢松齋、蕭丙章、謝無界、吳徵鑄、

俞煥藻、金平季、秦更年、周桂年、周樹年、王振世、郭鐘琦、孔慶鎔、王度、魏詩采、杜鎏輝、朱黃、虞光祖、何晉彝、陳宗亮、李汝聰、包榮翰、周仁欽、羅潤生、宣哲、常懷俊、李均、蔣貞金、吳邦俊、汪禧、蔣士傑、張士安、辛漢清、方爾謙、方爾咸、王武祿、丁光祖、張曙生、周申甫、陳含光、江漢、史華袞、巴澤惠、戴郇、戴異、金世筠、高乃超、喬國楨、程炎、徐蘭芳、吳戧、師逸、丁小武、翟光祖、殷信篤、譚大經、黃庭、吳邦傑、陳霞章、陳延祥、趙葆元、李豫曾，共計 110 人。

從這兩本書中可以看出，王振世《揚州覽勝錄》所載 90 人是冶春後社的核心成員。據宣統元年（1909）出版的第 33 期《國學萃編》中載有吳仲撰述的《續詩人徵略》：「臧谷，字貽孫，號雪溪，晚號宜翁……嘗於瘦西湖上得冶春社舊址，結冶春後社，招吉住岑、馬伯梁、陳維之、蕭味之、陳孝起、陳心來、宣古愚、童補蘿、孫犢山、江石溪宴會於此，餘亦濫竽其間。」從中得知陳維之、童補蘿、吳仲 3 人是冶春後社成員。據 1947 年 6 月 22 日、8 月 27 日《蘇北日報》刊登的〈冶春後社〉和〈冶春詩社繼起有人〉兩文中獲知許幼樵、戴天球、周嵩堯、錢省三、劉幼周、陳一航等 6 人也是冶春後社成員。加上顧一平《揚州藝壇點將錄》注載有朱庶侯、張景庭、黃長才、劉介春、劉桂華、郭寶珩，加上趙芝山〈諫果軒聽琴圖徵求題詠〉所提到的張羽屏、關笠亭、趙芝山、包曙、吳克謙；再加上秦更年〈《菊隱翁詩集》跋〉提到的阮霞青；另據 1973 年 11 月 1 日第一期臺灣出版的《江蘇文獻》刊登杜召棠〈冶春後社題名錄〉，所列冶春後社成員，僅未錄厲鼎鍇，增加郭堅忍，餘者與〈蕪城懷舊錄〉同。郭堅忍是冶春後社中唯一一名女成員。至此，冶春後社共有 132 人。

冶春後社是不是就是這 132 人呢？肯定不能確定。顧一平在《關於冶春後社》中說：「陳霞章〈集蕭齋……〉詩中提到『主人出示冶春後社詩』，其中寫道：『叔符、步青、魯泉、潤臣、公郇等人皆以作古』，這些人似乎都是後在成員，其中叔符，很可能就是個園黃右原次子黃灃。黃灃，字叔符，一作叔孚，秀才，幼承家學，著有《讀父書齋詩草》，曾為辛漢清〈小遊船詩〉題詩一首。又如公郇，很可能就是葛公。董玉書《蕪城懷舊錄》說他是江寧（今南京）人，世居揚州，兄弟行六，人稱葛六，聰明多才，下筆千言，自

命不凡。李伯通與其友善,《北橋詩抄》載有多首寫他的詩,如1891年作〈調葛公〉,其中寫道:『我友葛才子,才氣橫一世。下筆萬千言,飄飄白雲思……李白能詩文,必待三十歲。汝今才二十,已奪萬夫氣。』1902年作〈夢葛六〉:『思君便夢君,君死如未死。』可知,葛公逝於1902年,年三十餘。」總之,冶春後社是一個民間的鬆散的詩人團體,參加與否,沒有明確的手續。

二、成員分析

冶春後社人名籍貫表

籍貫	江都	儀徵	高郵	泰州	東台	興化	淮安	江陰	句容	丹徒	天長	衢縣	旌德	衡陽	福建	不明
人數	68	16	1	1	6	2	1	1	1	1	1	1	1	1	1	6

資料來源:董玉書《蕪城懷舊錄》卷一

從上表可以看出:冶春後社成員江都、甘泉籍共有84名,加上其他蘇北籍詩人,至少占了85%,而其他各地的詩人加起來不足總數的15%。與清初的「廣陵詞派」、康乾時期的「邗江吟社」相比,揚州已從全國文化中心之一蛻變成一個封閉的小城;冶春後社也只能成為蘇北地區的文學社團。這種文化中心地位的淪落,與揚州的經濟地位是相一致的。正如朱自清在〈說揚州〉中云:「現在鹽務不行了,簡直就算個『沒落兒』的小城。從前揚州是個大地方,如曹先生(筆者注:指曹聚仁的〈說揚州〉)那文所說。」冶春後社無論他們的創作水準還是影響在當時都達到了相當的高度,比之全國也毫不遜色。但是那時候揚州文人的組成已經遠沒有清代中期的廣泛。而且隨著揚州城市經濟的進一步蕭條,冶春後社的觸詠日稀,風雅漸衰。文人學士受米鹽困累,紛紛移徙他鄉。怪不得「吾揚地瘠人才弱」會成為邗上文人無可奈何的喟歎。冶春後社昭示著一個揚州文化時代的結束,而成為民國揚州文化的絕響。

冶春後社成員職業分類表

塾師、教師：王振世、方地山、江祖蔭、汪二丘、張曙生、杜召棠、嚴紹曾、黃長才、吳白匋、李伯通、錢松齋、湯公亮、桂邦傑、俞

煥藻、焦汝霖、蔣貞金、周湘亭、包榮翰、金平寄、巴澤惠、張官賡、厲鼎鍠、林作霖、汪德林、姚蔭達、譚大經、張鏡人、吳羕、王德坤、常懷俊、倪寶琛、張嘉樹、葉惟善、王武祿、潘棟臣、吳邦俊、吳邦傑、郭堅忍

幕僚、秘書：吳恩棠、郭寶珩、劉梅先、周嵩堯、秦更年、譚大經、劉介春、黃師魯、孫鳳翔、張鶴第、李允卿、殷信篤、劉逸園、朱菊坪

中下層官吏：董玉書、陳懋森、程炎、趙葆元、郭鐘琦、劉采年、蕭丙章、陳霞章、吳嘯園、朱庶侯、戴般若、何賓笙、凌仁山、汪桂林、錢祥保、張綬臣、彭蘭生、史華袞、周桂年、宣哲、徐國樞

書畫家：吉亮工、陳含光、梁公約、王景琦

醫生：陳延祥、戴迴雲、劉幼周、陳一航、郭仁欽

實業家：胡顯伯、方爾咸、周樹年、陳臣朔、江石溪、關笠亭

無業人員：臧谷、孔劍秋、陳心來、趙倚樓、謝無界、辛漢清

職員、工商業者：周申甫、高乃超、馬伯梁

律師：丁光祖、陳延禮、虞光祖、汪德林、戴天球

報人：張丹斧

（注：以本人的主要職業為準）

　　冶春後社成員的生活大多困頓。他們生逢「清末，變化伊始，或困於資，或狃於習，文人學士，岐路徘徊，不得已詩酒自娛，消磨歲月，其情可憫，其志堪憐。」馬蔭秦「以不善治生而窮，晚歲遭逢國變，朝夕哭泣，遂成青盲」；蕭丙章則家貧，且「一子蚤亡，嗣從子為子，又夭撫，一孫才數歲，有妾青，賢且能貧，相與周旋者二十年，亦前喪。丙章以所遭不幸，病日深，目失明」。孔劍秋一生貧病交迫，憤世嫉俗，鬱鬱不得志，「以貧病終」。陳心來「無家，寄食於族人」，「獨身未娶……囚首垢面，滿爪塵垢，披髮及肩，蟣虱叢集。」謝無界「窮而工詩」。「乙酉還都，君貧益甚，每不能一飽，猶與林小甫相對苦吟。」林小甫「居貧甚，晚年甕牖繩樞，饔飧來繼，

猶端居陋室，苦吟不輟，日與謝閑軒等作七唱。」因此冶春後社具有平民特色。

　　由於經濟的衰退，揚州文人不得不遠走他鄉尋求謀生的機會或尋求救國的良方。冶春後社的部分成員流寓到經濟更發達的、文化更自由的北京、上海、南京、天津等大都市甚至遠赴日本求學。桂邦傑曾作〈泛舟湖上，置酒鐘莊，送宣古愚之日本、孫犢山之大樑、梁飲真之石城，有感而作〉。

　　北京：何賓笙、張鶴第、陳霞章、嚴貫公、陳戀森、桂邦傑、董玉書、
　　　　　凌仁山

　　上海：秦更年、張丹斧、蔣貞金、姚蔭達、宣哲、董玉書、王振世

　　南京：梁公約、周樹年、吳白匋

　　天津：方地山、王武祿

　　開封：孫篤山

　　這些作客他鄉的詩人如梁公約、方地山、董玉書、張鶴第、凌仁山、孫篤山、秦更年、張丹斧等，還是念念不忘家鄉的冶春後社的詩友。「每返揚州，必至惜餘春逗留。」與詩友們「斗室燈昏，縱談狂笑，必至夜深始去。」

第八節　亦友似親傳厚誼──冶春後社成員之間的關係

一、以詩會友不了情

詩友之間表達情感的方式很多：

(一)相互唱和

戴般若作〈戊寅春暮，錄舊作以奉小圃〉；汪二丘作〈元旦試筆，步譚亦緯韻〉、〈和譚亦緯〉；張士安作詩和張賡廷的〈感懷〉、何晉彝的〈秋柳〉；程蘭生作〈壺中天‧偕逸園尋揚州古跡，分韻得秋聲館〉；魏毓芝作〈和張樹聲〈三十述懷〉〉、〈補和曙生〈六十述懷〉元韻兼述鄙懷〉；嚴紹曾作〈和王容庵〈壬辰展重陽，與俟叟話重游泮水事〉；王景琦作〈讀貫公〈憂來〉詩有感，即次原韻〉〉；周樹年作〈和畏之〈重游焦山〉，步原韻〉、〈和含光〈寄允卿〉，步原韻〉〉、〈蝶戀花，和含光〈題揚州勝跡

圖〉〉、〈一萼紅・用白石韻，和含光〈冶春後社觀金帶圍〉〉；李伯通作
〈冶春後社落成有詩和蕭無畏〉、〈菊隱忌日無畏有詩屬和〉；劉逸園作〈閑
軒〈雪裡芭蕉圖〉作歌索和，酬以四百字〉、〈閑軒雪後拈此兩韻，謂險窄
過於尖叉，步其韻答之〉；董玉書作〈和閑軒〈娛園賞杏花〉〉、〈和寒匏
〈重陽雜憶〉〉。

（二）迎來送往

臧谷作〈贈馬伯梁〉；吉亮工作〈送孫犢山之河南〉；馬伯梁作〈再送
篤山之中州〉；吳恩棠作〈送淩仁山先生國會入都〉、〈冬日與梁公約、謝
公展飲酒秦淮酒樓〉；馬伯梁作〈與篤山、畏之集飲酒家〉、〈丁巳午日，
畏之、履之、小山、曼青招飲〉、〈重九後三日，霞青、畏之招飲南城樓〉；
陳霞章作〈南京別地山〉；蕭丙章作〈海上別宣大〉；秦更年作〈篤山歸自
奉天，喜而有贈，次無畏韻〉；陳霞章曾作〈送丹斧〉、〈贈公約〉、〈送
稚芩〉、〈贈賜卿〉、〈調心來〉、〈送伯梁〉、〈南京別地山〉等；謝無
界作〈送寒匏道人之濟南〉；李伯通作〈即席贈魏毓芝〉、〈贈馬伯梁〉、
〈調葉貽穀〉；陳懋森作〈贈嚴大貫吾南歸〉；嚴紹曾作〈與公約遊倉園〉；
湯公亮作〈贈高乃超〉；桂邦傑作〈泛舟湖上，置酒鐘莊，送宣古愚之日本、
孫犢山之大樑、梁飲真之石城，有感而作〉；梁公約作〈江南贈郭大楚生〉。

（三）書畫題跋

郭寶珩為梁公約仕女圖題跋；吳恩棠為梁公約畫〈梅〉題詩；張曙生為
陳含光所繪山水立軸題詩；劉逸園為謝無界〈杜鵑更生圖〉題詩。

（四）著作編輯、題詞、作序與發行。

臧谷作〈題犢山〈春湖餞別圖〉〉、〈再題犢山〈春湖餞別圖〉〉、〈題
郭堅忍〈遊絲詞〉〉。

1914 年，吳恩棠為郭堅忍《遊絲詞》作序。1923 年，吳恩棠為程炎《劫
餘庵詞存》作序。

胡顯伯資助王振世撰寫《揚州覽勝錄》。書成後，陳含光為書名題簽，
陳懋森為該書作序，董玉書為該題詞。（圖 12）

圖12 陳含光題名王振世著《揚州覽勝錄》（《揚州覽勝錄》2002年，插圖）

民國十八年（1929）宣哲為蕭丙章選編《蕭齋詩續選》一卷，陳霞章為此書作序；吳恩棠為蕭丙章《青溪買夏詞》作序，陳臣朔為詞集題詩。

民國十八年（1929）厲鼎鍠為張樹聲《爽齋吟草》作序。

民國三十七年（1948）由杜召棠建國書店印行董玉書的《蕪城懷舊錄》（石印），發行全國。

1951年，林作霖為黃養之《語心集》作敘。

陳霞章曾為臧谷《雪溪殘稿》作序。

陳懋森為《桂蔚丞遺詩》作序。

辛漢清作〈小遊船詩〉，臧谷作詩相和。吉亮工為該書作序；臧谷、江祖蔭、葉惟善、孫鳳翔、蕭畏之、陳璧、周鈺等為他題詞；蕭畏之校訂該書，孫鳳翔出資刊印；後孔慶鎔又主持該書的重印工作並為之題跋。

馬伯梁去世後，他的詩稿經陳懋森選錄，輯為《馬布衣遺詩》，陳霞章作序，由陳臣朔的揚州飛獅印刷公司付梓傳世。

常懷俊著《冰壺室詩草》刻印於民國二十三年（1934），封面書名為其冶春後社詩友趙心培所題。

蔣貞金、郭仁欽等為孔劍秋《心嚮往齋謎話》、《夢夢傳》題詞；為吳恩棠《還翁遺詩》作序；李伯通為包素人詞卷題詩。

張嘉樹、蔣貞金等為郭紹庭所編《江都醫學月刊》出版題詩。

戴般若為黃養之《西湖詩稿》題詩；張曙生為黃養之所著《瓊花辨》
題詩。

(五) 魚雁往來

戴般若作〈寄揚州詩友〉，其中云：「別來頗念作詩友，客裡曾無縱酒
情。」汪二丘作〈寄杜召棠〉，其中云：「欲言偏不得，片紙寄相思。」巴
澤惠作〈越日，閑軒又寄詩至〉；王景琦作〈寄葉仲經〉。張曙生作〈寄懷
魏毓芝〉、〈寄懷魏君毓芝兼述近況〉。嚴紹曾作〈寄王容庵〉。周樹年作
〈柬方澤山〉、〈蝶戀花・柬方地山〉。蕭丙章作〈簡孝起〉、〈簡張雲門
邵伯〉。

(六) 生日祝賀

董玉書作〈魏毓芝三十初度，觴客於康山草堂，即席賦贈〉；汪二丘
作〈壽杜君召棠四十〉；戴般若作〈賀黃養之五十華誕〉、〈賀黃養之六十
華誕〉；蕭丙章作〈壽吳召封同社六十〉；巴澤惠、林作霖等作〈賀黃養之
五十華誕〉；桂邦傑作〈壽陳賜卿五十〉；周鈺奉和張曙生〈三十述懷〉；
周樹年作〈壽孝起〉；梁公約作〈壽蕭畏之〉；李伯通作〈召封與孫同生
日，詩以賀之〉、〈無畏生日〉、〈壽趙心培七十〉；王振世作〈壽林小圃
七十三歲生日〉。1946 年十月十七日，林作霖過 73 歲生日。王鐸生作詩〈冬
月十七，為吾兄髯翁初度之辰，與詩人陸放翁同生日，是詩為壽，並壽放翁〉
以賀，張心印依韻相和〈髯佛與放翁同生日，詩以祝之，謹步度生社友原唱
韻〉；王振世作〈壽林小圃七十三歲生日〉；黃庭作〈丙戌十月，小圃社長
七十有三生日，詩以壽之〉；董玉書作〈周谷人年八十，重賡思樂，餘亦幸
附同遊，寄詩為壽〉。

(七) 去世作挽詩、送挽聯、寫墓誌、作傳。

吉亮工病逝，秦更年作〈風先生挽詞〉。馬伯梁去世，蕭丙章作〈哭伯
梁先生〉，詩中有云：「風義兼師友，交情一死生。」蕭丙章還作〈挽雪溪
先生〉、〈再哭雪溪先生〉、〈唁小山〉、〈哭伯梁先生〉。蔣貞金作〈哭
蕭畏之〉、〈哭孔劍秋〉、〈挽凌仁山〉、〈挽張鏡人〉；劉采年作〈挽凌
仁山〉；周鈺為凌仁山作挽聯；吳恩棠曾作〈二月二十七日，公祭菊隱翁于

蕭齋，敬題小像〉；馬伯梁作〈清明追悼雪溪先生〉；陳含光、陳懋森曾在
〈高乃超畫像〉上題詩；汪二丘作〈頌風先生〉、〈再頌風先生〉、〈夢風
先生〉；周樹年作〈哀何稚齡〉；桂邦傑作〈挽郭叔瑛〉；郭仁欽作〈滿江
紅・挽魏仲蕃〉；程蘭生作〈意難忘・悼玉裁〉；董玉書作〈挽趙心培〉、
〈挽陳賜卿〉、〈挽姚雨耕〉；孔劍秋病逝，張賡廷作挽詩十絕；魏毓芝撰
〈凌仁山誄詞〉；張賡廷作〈哭張鏡人〉、〈挽魏仲蕃〉、〈挽凌仁山〉；
湯公亮作〈懷梁公約〉；劉梅先曾作〈挽謝閑軒〉；陳含光撰〈處士陳君墓
誌銘〉、〈懷凌仁山翁二首〉；吉亮工撰〈清故翰林院庶常起士臧君墓銘〉；
陳懋森撰〈桂蔚丞墓誌銘〉；宣哲為方爾謙撰〈地山小傳〉；趙芝山撰〈蔣
太華先生行略〉；黃養之作〈紀念杜召棠先生〉、〈紀念焦汝霖先生〉、〈紀
念郭堅忍先生〉。

(八) 添丁、喬遷，喪親慰問。

蔣貞金奉和張曙生〈三十述懷〉，並賀添丁。蕭丙章作〈風先生移家〉、
〈陳臣朔營髫莊落成〉。陳魏詩采父親去世，張官夔、林作霖、王景琦、張
嘉樹、董玉書等作〈挽魏仲蕃〉。朱菊坪父親去世，臧谷作〈挽朱葵生孝廉〉。
王景琦媳婦英年早逝，嚴紹曾撰〈王君奉明魏夫人傳〉；凌鴻壽題字「王
宜秋夫人魏氏像贊」中感歎道：「身雖逝而名不滅兮，琬璧芳華曷其有極！」

(九) 詩詠諸子

民國五年（1916），李伯通作〈無畏生日〉二首，還不過癮，一口氣寫
了二十三首〈詠冶春後社諸子〉，「以志景仰，或有漏列，容續補焉。」他
們有：馬伯梁、凌仁山、郭叔瑛、張雲門、王蓉湘、吳召封、焦傳丞、葉詒
谷、趙倚樓、孫犢山、孔劍秋、林小圃、嚴聘卿、董逸滄、姚雨耕、汪馨一、
江功甫、彭楚秋、胡顯伯、陳履之、陳亦明、張賡廷、潘棟臣。又作〈續懷
人詩〉。

張景庭曾作〈二十八子吟〉，其中有冶春後社詩友：董逸滄、林小圃、
巴寒匏、王容庵、嚴紹曾、蔣太華、謝閑軒、後浴蘭、黃師魯、金萍寄、錢
省三、譚一葦、吳嘯園、朱庶侯、劉梅先、劉幼周、張曙生、戴般若、魏毓
芝、張瑾庵二十人。

董玉書作〈懷草堂三友〉，其中有巴寒匏、謝閑軒。又作〈感逝詩〉，詩詠梁公約、陳孝起、方地山、方澤山、吳召封、桂偉丞、淩仁山、蕭畏之、何芷舲、孔劍秋等。

陳懋森作〈五君詠〉，其中有臧谷、馬伯梁、蕭丙章。

朱菊坪作〈三君詠〉，其中有陳孝起、董玉書、閔爾昌。

劉介春作《揚州藝壇點將錄》，分詠當時揚州藝壇 112 人，其中部分是冶春後社詩友。

二、手足親情離更濃

冶春後社詩人中有祖孫詩人，如吳恩棠與長孫吳毲；有父子詩人，如丁光祖與長子丁士英；有兄弟詩人。兄弟詩人中有方地山兄弟、周樹年兄弟、史恩官兄弟、吳邦俊兄弟和汪桂林兄弟。

方地山、方澤山兄弟的關係最為緊密，傳為佳話。雖然兄弟兩個聚少離多，但感情深篤。方地山因幼年喪母，與小他三歲的弟弟澤山全倚仗長姊方留姑撫養長大成人。他們弟兄倆感情就非常深。出來玩時，他們必定「偕肩相摩，語絮絮不能休」。等大長大一點，仍同一個燈下讀書，同一床被子睡覺，「依依情狀，猶如孩提」。方地山於光緒十五年（1889）出門遠遊，在安徽、天津、北京等地仍然授徒謀生，一時名滿天下。從此兄弟兩個分隔兩地，但經常詩歌唱和，魚雁往來。方澤山臥病多年，常常思念兄長，而此時方地山窮困潦倒，滯留天津。方澤山曾作七律〈寄地山兄〉三首：「竟日忘憂憂轉深，眼看萬象入銷沉。中年落拓邯鄲夢，大事蹉跎梁父吟。風雨聯床空有約，沙場射獵已無心。惠安未肯輕相寄，留取從容抵萬金。」「書未開函意已通，酸辛百事料還同。獨居雪涕鬼相哭，兩鬢成霜天不公。怪事無多時咄咄，草書有暇亦匆匆。知君早被錢神棄，閑取黃金買破銅。」「十年江海各饑疲，猶是東坡不合宜。放浪屢遭朋友罵，悽涼惟有弟兄知。謝安絲竹原無賴，阮籍倡狂又一時。慚愧龐公呼作賊，相逢低首拙言辭。」（此三首詩後來發表在《大中華雜誌》第一卷一期）方地山接讀此時，感從中來，淚盈於眶，不能自已。大概是方澤山對於哥哥方地山倡狂、浪漫婉言規勸。

知兄莫若弟。此是方地山之所以深受感動。方地山曾作〈蝶戀花‧與澤弟京口語別〉：「仿佛逍遙堂後住。坡穎相逢，夜半談風雨。同泛秋江攜手去，依然春日分離處。破鐵爛銅堪與語。十萬腰纏，那得輕如許。能累此身都自取，數錢愁絕河間女。」晚年的方澤山時常出示〈寄地山兄〉並深情朗讀，淒婉欲絕。病重時，方澤山從揚州寄來一封長信，並且邀請哥哥返揚一走，而當時方地山因瑣事滯留天津，沒能及時回揚州探看病中的弟弟。民國十六年（1927），方爾咸病逝於揚州引市街故居，享年 54 歲。方地山得此噩耗，無限悲痛，回到揚州為弟弟料理喪事。家人又要方地山與方澤山析分家產。方地山對此尤為感傷，書寫挽聯兩副，以示哀悼：「析產亦難言，祖遺本少；合居更不易，君死安歸。」「君毋難為弟，我真難為兄，豈獨當時科甲；生未及民居，死不及同穴，可憐最後家書。」

吳邦俊與弟弟吳邦傑因為只想差一歲，幼時衣色無異，出入相偕，見到的人以為中學生兄弟。兩人犯了錯誤，弟弟吳邦傑遇到母親斥罵，吳邦俊就長跪哀啼；哥哥一人做錯了事，母親要責罰哥哥，吳邦傑就哭著幫助疏解，直到母親怒氣全消為止。吳邦傑曾為哥哥的《綠楊村雅集》作賀詩四首。可惜吳邦傑年僅 34 歲英年早逝。吳邦俊有感於人生蕭索，於是改名「索園」。吳邦俊為弟弟吳邦傑的遺稿《棣華軒集》題詩：「如親兄弟不論詩，魁岸豐裁想見之。孤立寡儔身世苦，才長命短鬼魂悲。青燐幻作雲霞舞，佳作偏多錦繡詞。珍重遺編為題句，傷心留與阿咸知。」

周樹年與周桂年也是兄弟。周樹年作〈小重山‧寄大兄〉表達對兄長的牽掛：「淡風疏雨餞春時，紫凋紅萎後，綠初肥，天涯芳草望淒迷。池塘悄、謝客未言歸。 警覺怨鶯啼，所思人不見，夢依依。衡陽雁杳信音遲，關山阻、心遠尚能飛。」周樹年還曾作〈祝月根大兄八古上壽〉表達祝賀：「登樓作賦語雖工，吾土稱觴美豈同。飛倦知還終有日，健行不息已成翁。晚香菊圃重陽後，芳信梅林小雪中。為念托根元在月，月圓千度壽推公。」周氏兄弟都曾在〈茶花女村居圖詠〉上留有詩詞。

三、師生、同學終生情

李豫曾是臧谷的學生，經其指授，亦有詩名。他在《叢菊淚》中說自己

與臧谷「淵源甚深」。他十三歲就死了父親，家有寡母，一貧如洗。臧谷怕他無力讀書，不時遣人來問，並「助其膏火」。一年秋天，園菊初開，臧谷召李豫曾來，試以小詩。李豫曾作：「報到重陽節，東籬菊正黃。朵含千滴露，花傲一秋霜。」臧谷見了不禁狂喜，說此兒詩才可造。李豫曾後終生不忘師恩。他曾作〈陪菊隱泛月湖上〉；作〈過橋西別業〉，其中有：「短衣尚憶過師門，卑幼從來重感恩。」臧谷去世後，他常常祭奠，作〈雪溪師生日，同社於蕭齋懸影私祀〉，其中有：「門生故舊情如見，風雨清明信早知。」1930 年，他作〈菊隱忌日無畏有詩屬〉，其中有：「回首橋西十九年，冶春社客散如煙。」

張士安與張曙生同受業於張賡廷門下。張士安曾作〈和張師賡廷〈感懷〉〉；張曙生曾作〈寄張師賡廷〉，其中有：「遠別師門記歲先，回思道范隔雲天」；並作〈哭張鏡人同學〉十首。

吳戣早年受業於張曙生，曾作〈和曙生夫子〈三十述懷〉原韻〉，其中有「誨人不倦令人思」「立雪師門臘月天」等句。

董玉書作〈贈周谷人同學〉，其中云：「少小懷同學，於今五十年。青春一彈指，白雪兩盈顛。」

四、詩友同事情亦深

民國六年（1917），錢祥保主修江都、甘泉縣誌，延聘桂邦傑任主纂、郭鐘琦任協纂。時桂邦傑尚在京師大學堂（今北京大學）任教，郭鐘琦便為志書親訂條例，搜集文獻。桂邦傑回揚後，又以其年老，故志書多出自郭鐘琦之手。歷時 5 載，志書甫成，可郭鐘琦從未對人說過。郭鐘琦去世後，桂邦傑作挽詩二首，其中提到郭鐘琦協助他纂修江都、甘泉縣誌事，詩云：「名山修史千秋筆，慚愧依君大業成。」吳恩棠與陳臣朔曾在十二圩同事，曾作〈贈陳臣朔〉，詩中云：「相與囊書共晨夕，有時杯茗話江天。」

五、流寓他鄉遇故知

1937 年，揚州淪陷。姚蔭達避亂到上海，與宣哲、秦更年等詩友迭有唱和。

蔣孟彥與杜召棠同為後社成員，交誼極深。20世紀40年代末同去臺灣，杜召棠有〈寸幅千里圖〉，為清乾隆間丹徒名士李耳山所繪，「寸幅千里圖」五字為羅聘所書。1961年農曆十一月二日杜召棠將此畫於臺灣碧潭畫廳展出，並邀蔣來觀看，不料該日蔣夫人橫遭車禍，到十一月十一日，蔣孟彥也逝世於臺上。杜召棠送輓聯：「碧潭觀畫，有約未來，寸幅湖山，緣慳一面；紅橋泛舟，舊遊如夢，重簾風月，喚不回頭。」他還作〈輓蔣孟彥〉（五首）。其中云：「冶春舊雨已雕零，又殞詞壇一巨星。」

陳含光與周湘亭同去臺灣。一日，陳含光冒雨前去訪問周湘亭。不巧，周湘亭去醫院看病，沒有遇到。陳含光寫〈尋湘亭先生不值〉：「微雨裹車塵，修衢暢余步。平生故鄉客，復作它鄉遇。借廡曲巷中，推戶不見屨。流離同所歷，參錯陰一晤。寥寥在人際，浩浩當世故。佇立與誰言，涼風滿街樹。」

1956年，陳含光七十八歲時在臺灣獲得文學獎章，老友杜召棠作〈賀含光先生榮獲文學獎章〉（四首）。其中云：「堪與髯翁稱二老，布衣卿相兩輝煌。」「冶春同社居同里，燈影書聲隔院東。」

六、亦友亦親誼也厚

郭寶珩與郭堅忍是兄妹。1913年春，郭堅忍代表中國社會黨總部到漢口參加漢口支部的成立大會，住在法租界乃兄郭寶珩家，兄妹婚嫁後20多年沒有見面，當然倍覺親切，但兩人經歷不同，思想差距很大。寶珩是滿清舉人，久在湖廣總督張之洞幕府，協助父親繡君辦理文案，滿人瑞澂繼任後，更對寶珩優禮有加。辛亥革命，瑞澂逃亡，寶珩懷念皇恩，蟄居漢口法租界甘作遺老，竟還留著腦後那條辮子堅忍以革命大義相勸，一時尚接受不了。卻巧這天詹天佑慕名來訪，堅忍早知詹辦京張鐵路著名，要認識其人，故意不離客堂，結果晤談甚歡。詹聞堅忍為社會黨奔走，深表欽佩，也就詳告現奉命來漢籌辦粵漢鐵路，工程計畫已經國務院批准，即將成立籌備處積極動工修築，久仰楚生先生大名，擬請出山大力協助秘書工作，態度非常誠懇堅忍聞言十分欣慰，從旁為之相勸，不料寶珩卻凝思考慮，情緒低沉，堅忍已忍不住，代為表態應命，詹很高明，起身告辭，臨行含笑約定次日再來

洽商。等乃兄送客房，堅忍已向嫂索來剪刀，冷不防從後面走來說道：「詹
天佑都剪了辮子，你還等待何時？」喀嚓一聲已將他那條象徵奴才的辮子剪
下來了。第二天詹天佑親攜聘書，當面送上，見他已剪辮改裝，二人暢敘甚
歡，便一同渡江赴武昌就職。後來鐵路通車，成立粵漢鐵路管理局，顏德慶
繼任局長，寶珩以秘書兼任總務處長，待遇優厚，十幾年來都按月匯款給堅
忍，支援女學經費在 1923 年 2 月 7 日鐵路工人大罷工遭軍閥吳佩孚血腥鎮
壓慘案中，寶珩能站在工人一邊，為工人運動撰寫通電，維護工人利益，受
到工人愛戴。

陳臣朔是方爾謙、方爾咸的外甥，曾作〈丙申暮春，過是冷泉飲茗，憶
光緒庚子曾侍舅氏方公同來萬柳堂，距今五十七年矣〉。陳易後來患有眼疾，
常年戴一幅墨鏡。大舅方爾謙去世後陳易撰挽聯：「淚盡眼先枯，默默思公
行自念；世衰身亦贅，殷殷望我復何言。」

董玉書與巴澤惠是表兄弟。1928 年臘月，旅居安徽的董玉書作〈六十
初度述懷〉七律八首，和者 20 餘人，其中巴澤惠曾作〈沁園春・逸滄表兄
六十誕辰譜此奉祝〉。1930 年春，巴澤惠自山東濟南去安徽看望董玉書，
曾將原作與和詩手錄一通，並敦促其付梓，名《僧鱗集》，寓長壽之意，不
久鉛印傳世。吳恩棠與吳戡是祖孫倆。吳戡自幼隨祖父生活，受其薰陶，故
能詩工書，楷書尤工，亦能畫，刻有「東冕書畫」篆書朱文印章。

徐國樞與董玉書、方爾咸與王景琦是兒女親家。徐國樞曾作〈逸滄親家
以〈六十述懷〉詩郵示屬和，勉賦六章〉。

第三章　分評冶春後社的成就

在臧谷倡導下，冶春後社活動不僅僅限於文事，他帶領了後社成員紛紛把創作和研究方向，擴展到書法、駢文、繪畫、教育、燈謎·對聯、園林、醫學、簫琴、弈棋、收藏、烹飪等方方面面，且皆有成就，豐富和充實了揚州文化寶庫，留下了大量的遺產。

冶春後社詩人劉介春於 1955 年撰詩《揚州藝壇點將錄》（顧一平編注）中提及當時揚州藝壇共計 112 人中有冶春後社成員 21 人：錢松齋、嚴貫公、王景琦、陳含光、潘棟臣、黃師魯、吳嘯園、秦曼青、丁光祖、劉梅先、錢省三、汪二丘、陳藥閑、朱庶侯、戴異、張景庭、張曙生、黃長才、戴君實、魏毓芝、陳一航。他們有詩人，詞家、書畫家、醫家、篆刻家、評話藝人等。

第一節　落日餘暉低吟唱——詩詞

冶春後社的成員傳世詩、詞作品有臧谷《菊隱翁詩集》，梁公約《端虛堂詩稿》》、《紅雪樓詞餘》，陳含光《含光詩文集》，董玉書《寒松庵詩集》，張曙生《爽齋吟草》，杜召棠《負翁詩存》、《負廬詩鐘》，嚴貫公《楫義堂詩集》，秦更年《嬰闇詩存》，劉梅先《揚州雜詠》、《阮文達公遺事雜詠》、《息廬近稿》，汪二丘《二丘詩草》，戴異《有涯錄》並輯《揚州詩徵》，黃長才《語心集》、《青春集》，劉介春《智井集》、吳白匋《吳

白匋詩詞集》、《風褐庵詞》等。

冶春後社成員辛漢清、梁公約、方地山、方澤山、高乃超、王振世、王景琦等詩名較著。其中有些人在清末民初的詩壇有一定的地位。汪辟疆在《光宣詩壇點將錄》是提到冶春後社的詩人有四人：梁枚、陳延韡、方爾謙、方爾咸。

從冶春後社成員的詩詞作品來看，除在上一章節講述，他們的詩歌可以在相互酬唱、彼此關心中，表達詩友間的密切關係，還有以下幾個特點：

凸顯平民特色

冶春後社雖然也有中下層官吏，如董玉書、陳懋森、程炎、趙葆元、郭鐘琦、劉采年等都當過知縣一級的官員，但絕大多數都是以家庭塾師、教師、幕僚、秘書為職業的貧民，因此冶春後社更具平民色彩。他們與冶春詩社及王漁洋的精神聯繫顯得比較疏離。與之相應的是，冶春後社的詩們更多的皈依於平民詩人吳嘉紀與「二朱」。民國《江都縣續志‧趙潔傳》：「趙潔……入冶春後社……時揚州詩人方奉吳野人嘉紀為宗師，而配以二朱，二朱者，朱老匏冕、二亭簹也。二人皆布衣，寒儉而詩，亦如其人。潔故貧士，以其似我，尤酷嗜之。」不僅趙潔學習吳嘉紀，就是後期盟主蕭丙章的詩也是「學的清初吳野人一路」。（《叢菊淚》第三十四回）吳嘉紀字賓賢，號野人，江蘇東台人。他出生鹽民，少時多病，明末諸生，入清不仕，隱居泰州安豐鹽場。工於詩，其詩法孟郊、賈島，語言簡樸通俗，內容多反映百姓貧苦，以「鹽場今樂府」詩聞名於世，直抒胸臆，率性而為真詩，深刻地反映了江淮一帶人民的悲苦命運，得周亮工、王漁洋賞識，著有《陋軒詩集》。朱老匏名冕，乾隆初年江都布衣，工詩善畫，好苦吟，詩多悽楚之音。著有《臥秋草堂詩集》，友人汪藥溪宏序而刻之。阮元《淮海英靈集》、《廣陵詩事》均采入，並稱「老匏窮老，故語多瘦削，寒韻逼人」。朱簹，字二亭，「家貧，服賈以養母，自號市人」，與羅聘、汪中同時交善。有《二亭詩鈔》。江藩曾撰《朱處士墓表》。

冶春後社詩人生活際遇與吳、朱相似，精神追求也承續吳朱。他們不慕名利，絕意仕途，以吟詠為樂事，排遣心中的憂鬱，傳達自己的人生關懷，

特別是對底層的關懷。臧谷為翰林新貴，卻能做出幫助被官府取締的船娘鳴冤的義舉，並寫有〈湖上曲〉，關注底層船娘「一年窮苦是今日，身作婦人當插秧」的生活，這不能不說是一種平民意識的體現。李豫曾評論臧谷時說：「講他不官僚，他卻夠著官僚的資格，講他委繫官僚，他又採取的平民化」，「主張男女自由平民化的行動」（《叢菊淚》第一回）臧谷晚年生活也很艱辛。他曾寫〈菜花〉四首。其中有「風味寒酸稱秀才」、「家貧幸未和根煮」、「幾家矮屋將籬補」等句。馬蔭秦是貧士，他寫與亡妻的盛情，說是「篷底相偎卿慰我，滿船涼月到灣頭」；寫兒子來看望他，心情激蕩：「事去親朋隔，家貧骨肉真」，可謂情真語摯，感喟蒼茫。同為貧士的吳恩棠，詩歌亦多悽楚哀音，清高沉鬱，他描寫負債，說是「艱難在平昔，日日是年關」，描寫摘菜自給，說是「衣冠在野唯存樸，蔬菜盈筐不損廉」，頗有一點陶淵明的淡遠之風。這一類平民知識份子，處於社會中下層，他們的若干作品體現著古典詩歌的現實主義傳統，展示了冶春後社藝術道路的光彩。還有一位貧窮詩人謝無界，自稱「天地間畸零之人，古今來第一恨人」，作詩作畫自娛，有句云：「俗物安知名士困，英雄偏被美人降。古今恨事原無限，塊壘難消自滿腔」，痛快淋漓，筆鋒犀利，與「風先生」吉亮工類型相似，對於民國初年社會動亂、民生凋敝情形深懷不滿，他們的作品都留下了特定的時代烙印。

表達懷古特點

　　冶春後社詩人的詩歌內容還有對揚州歷史的緬懷、古跡的憑弔。他們通過這些作品對揚州輝煌過去的追憶，對現在揚州衰落的憂慮。臧谷有《揚州雜詠》、雷《詠史偶編》。臧谷寫了揚州的古跡有文選樓、爭春館、東閣、蕃釐觀、謝安宅、康山、蕉城、平山堂、明月樓、竹西亭、雷塘等，表達了他「從古滄桑凡幾變」的感慨。李伯通作〈維揚古跡〉四首。寫薔薇溝、竹西亭、九曲池、平山堂。寫出他對揚州景物「昔日歌吹盛」，而如今「物換星斗移」；他作〈隋堤柳〉四首。其中有「可憐城郭今非昔，習聽江潮咽不流」。陳臣朔也有〈揚州懷古〉五首。其中有「神州北去盡胡衣，坐失青徐計太非」，對國家現狀的不滿。李梅先的《揚州雜詠》的〈第一集〉分古跡、市廛、名勝、文物與風俗；〈第二集〉專詠鄉賢。他還追慕鄉賢中的阮元，

特撰〈阮文達公遺事雜詠〉。這是一部阮元評傳，其治學、為政、交遊諸方面都有涉歷。他之詠阮元，「非惟攄懷舊之蓄念，亦以抒景賢之微忱。」

顯露憂國情懷

冶春後社詩人的詩歌還對時政發表自己的看法與國家命運的擔憂。民國二十六年（1937），揚州淪陷。董玉書作〈丁丑冬月初三日，避地公道橋陶莊〉。其中有「春伴還鄉期有日，餘生願睹定中原」，表達作者期望和平，國家安定。吳邦俊曾作〈五十述懷，用杜工部〈秋興〉八首韻〉。其中有「戰伐風雲勢已迆，可憐骨阜血成陂。……料從奏凱初聞後，一喜還教涕淚垂」；還作〈長沙報捷，用杜工部〈喜聞收回河北〉韻〉。其中有：「王師一鼓摧頑寇，奏凱新聲譜越裳」；也作〈為常德勝利放歌〉。其中有「謂言速戰服中華，當年侈口漫相誇」，對日本「速勝論」的恥笑。作者這些詩歌表達了他對戰爭的厭惡，對勝利的企盼。

一、方爾謙、方爾咸的詩詞

方爾謙才氣過人，作詩不假思索，搖筆即成，且多借他人杯酒，澆自己塊壘。據閔爾昌《方地山傳》：「詩不常作」，著有《待刪草》詩稿。早年就享有盛名。汪辟疆《光宣詩壇點將錄》王培軍《箋證》本云方氏兄弟是「專管行刑劊子二員：地平星鐵臂膊蔡福方爾謙、地損星一枝花蔡慶方爾咸。知作不估藏，倡狂妄行，乃蹈乎大方。淮海維揚幾俊人，小方哀怨大方清。空餘禪智山光好，投老津沽賸此身。地山、澤山，詩名滿淮海。所作皆清剛徑上，獨秀時流。維揚多俊人，閔葆之（爾昌）、梁公約、陳移孫及方氏昆仲（地山、澤山），皆一時鸞鳳也。」汪辟疆又在《近代詩派與地域》云：「方澤山、地山昆季，淮海俊人，才藻秀出，瑤情琦思，鎔鑄篇章，擬諸定庵，差稱具體。澤山《題晚翠軒集》詩云：『紙上猶看秋氣滿，夢中倘見鬼神來。是非身後何須說，還取詩篇惜霸才。』正可移贈方氏兄弟也。」方爾謙晚年詩詞名為他的聯聖的名號所掩。

方爾謙書寫的扇面中有懷念故人或贈友朋詩句。如〈書寒雲所積吳彥復尺牘後〉：「訪鄰尋裡成今昔，河北重來涕淚多。短紙依依時及我，攤泉為

爾幾摩挲。」又〈贈陳六〉：「綿綿七世舊家子，咄咄一編新語林。斗室笑談關世變，欲捫聯舌又逢君。」閔爾昌氏所撰傳中稱方地山「閱世既深，不免與俗浮沉，縱意所適，以寓其抑塞不平之氣」。方地山書扇詩句，亦恰能證成閔氏之語。如贈送給陸丹林的〈元二之際蟄居津門自嘲〉：先生休矣復何如，出或無車食有魚。近市一樓天地窄，時還讀我線裝書。」詩中表達的心境，恰與反對袁世凱稱帝的行為相呼應。孫雄〈詩史閣詩話〉中說方爾謙的詩：「意促哀韻，如聽山陽之笛，真詩史也！」

方爾謙許多詩突破了押韻、對仗與平仄的限制，只表現其性情。民國雜誌《逸經》第二十五期中有丹林寫的《略談兩方詩》中講：「大方才氣過人，作詩不假思索，搖筆即成，且多借他人杯酒，澆自己塊壘。」如贈張大千詩：「八大山人能哭笑，二三知己為摩挲。胸中奇氣難抒寫，便作清流又奈何。」〈大笑一首寫贈吳瘿〉：「不笑不足以為道，下士聞道大笑之。但覺一念生歡喜，低頭捧腹不可支，格格作聲無已時。眾見我笑，謂我怪奇，忽笑个得，翻成涕洟。我生大笑能幾回，如何令我中心悲。中心悲，大笑止，亂以他語挺身起。笑亦不可得言矣，悲亦不可得言矣。」再如：〈題和王誠齋臨別留影〉：「誠齋兄視我，我亦弟視之。相見不數日，兩情皆怡怡。今年君當歸，預計將別離。與我同照影，仿佛長相依。我年二十走江湖，一時豪傑皆虛無。垂老荒淫不得死，還賴婦酒為歡娛。此行倘或遇吾徒，不妨開篋示以圖。為道今吾非故吾，精力疲茶心模糊。黃金散盡無青眼，剩有紅顏捋白須。」

蔣貞金著《覺盦詩話》中講方爾咸「詩筆雄逸，時有驚人之句，少作十有九輪天下事，百無一句可眼中人一聊，久為藝林所傳誦。乙卯丙辰間，項城將帝制自為，君方養病閭裡，成病夫三章以譏切時政，其詞怨而不怒，所謂賢者無時不心乎國事也。」方爾咸有《方澤山詞稿不分卷》。此詞稿前有關笠亭的題詞〈摸魚兒〉；後有周樹年的點評：「余審定澤山遺作。余有先決問題：其以此表彰作者乎？抑欲揭作者之短以示人乎？如主前說，則必須審慎方足以達敬愛之旨。今閱作者之詞僅二十八首，用調十一。如不多而精，未嘗不可存且逐首研究以質諸同仁。」然後周樹年逐首進行點評，有稱讚的，如〈賀新郎·徐園題壁〉「此詞下闋佳」；〈浣溪沙·簷鵲喧喧喜到門〉「此詞好深情」；〈蝶戀花·江南本事（九疊）〉「此詞亦可」。有對詞的平仄、

韻律、用字等提出修改意見。

二、梁公約的逸詩

梁公約是冶春後社中最有成就詩人之一。他詩宗江西詩派，兼有晚唐遺風。陳散原在《石遺室詩話》中說梁公約的詩「極似明末清初江湖諸老所作，語近人則胡詩廬（朝梁）可相伯仲。」陳散原對梁公約詩中的佳句如「憂時滿紙淚，孤坐四圍山」；「老輩疏狂塵事外，遠遠去住歲寒時」；「清陰酬我兼春閨，古樹三人謝剪裁」評價「皆有意味」。錢仲聯教授在其《近代詩評》中則譽梁公約的詩「如東籬老菊，秋氣淩霜。」柳詒征在〈端虛堂詩稿跋〉中說：「其詩堂廡不大，而工於造語。」

在汪辟疆《光宣詩壇點將錄》的〈高拜石校注、周駿富補〉本中有「地奇星聖水將軍單廷珪梁葵」。注：公約久寓金陵，與散原多倡和，詩峭刻而能秀逸。……公約以簡質清剛之體，出之以清新綿紓之中……王培軍《箋證》本中有「地惡星沒面目焦挺朱銘盤，一作梁葵」條中講：「公約有俊爽之致」。夏敬觀《忍古堂詩話》中云：「江都梁公約工詩，顧不甚存稿。歿後，其子孝詠搜集篋中寫定本，印於《學衡》雜誌中，名《端虛堂詩集》，不及百篇。公約詩才甚雋，所遺棄者，未必遜於所存，惜多散落，無由拾取也。」他還補充了他收藏的兩篇遺詩：〈壽蕭畏之〉與〈贈湘人蕭蓴秋〉。民國十八年（1929），上海《時報》刊載時人編寫的《東南文壇點將錄》。梁公約排在第 13 名天孤星花和尚魯智深的位置上，並有贊曰：「渾然大璞，浩然元氣，維斯文於墜，五臺山色真知已。」《近代詩鈔》錄有他的〈江南贈郭大楚生〉、〈顧石公丈招飲，即席贈貢子賓〉、〈九日與劉龍慧登北固山〉、〈寒夜早眠，江守偶數數見訪劇談，詩以謝之〉、〈乙巳冬月十五日，與里人集馬伯良齋中甚歡，返寧遂病，作此記之〉、〈歲暮雜憶〉、〈六月返里宿府中學，與陳休庵夜話〉、〈為梁節庵先生畫菊題句〉、〈游焦山，與柳子詒徵聯句〉、〈游虞山贈劉龍慧〉、〈和陳散原先生韻〉、〈吳江道中和侯葆三〉、〈與季棠弟及次兒孝詠登靈岩絕頂，歸舟賦此〉、〈題顧黃門遺研拓本〉、〈贈許南友丈〉、〈庚申三月三日，程嵩堪招同陳散原、胡蘐庵、冒疚齋、蒼崖和尚集秦淮舟中，仇贅叟復攜歌者至，談宴甚歡，蒼崖作圖紀之〉16 首。

梁公約的詞集名《紅雪樓詩餘》，稿本。

三、陳含光的詩詞

汪辟疆《光宣詩壇點將錄》王培軍《箋證》本中有：「地丑星石將軍石勇陳延韡（一作閔爾昌）乃生俊人，淮海維揚。急就章，石敢當。何人示我一微塵，淮海維揚幾俊人。見說情田春草長，竹西歌吹已無倫。（何豈威《一微塵集》錄含光、葆之詩若干首，餘極嘆服。）石堅丹赤敢私憐，采蕨西山又幾年。終見麻鞋迎道左，冰消江暖盼歸船。（含光近詩所言如此。）余幼時間諸歐陽笠儕丈，乃知陳含光、閔保之詩律精嚴。後穆忞示以《一微塵集》，始歎賞焉。葆之以簡澹掃繁縟，含光以雄渾代纖巧，可謂二妙。近年含光弟子張百成錄示其在陷區所作：草生凝碧，藕泣春紅。夢故國之觚棱，摩千年之銅狄。斜日空園，但傷花落；殘春孤館，只想歸航。殆韓冬郎、司空表聖之懷抱歟？」 1930 年，陳含光在〈含光詩〉揭明：「凡源於情而有韻者為詩。」《近代詩鈔》收錄他的〈新晴〉、〈美人篇（己酉四月初六日作）〉、〈後美人篇〉、〈感逝五首（錄三）〉與〈中秋對月〉七首詩。陳含光之子陳忠寰為其父編《陳含光儷體文手寫稿本》（三集）、《陳含光手寫所作詩》（三集）與《台遊詩草》等。1925 年，李詳讀到陳含光詩，就指出：「（陳含光詩）得於比興多，以為方今救時之藥，無過於此」，在給含老的信中指出：「弟老矣，欲吾含光（時年 46 歲）作意一振，以竟容甫餘緒。」容甫是指揚州學派中的汪中。

四、劉梅先的詩詞

劉梅先一生鍾愛古詩詞。如其自云：「少喜弄筆，粗識吟詠。壯歲出遊，客滬江者垂二十載，交遊漸廣，獲與海內勝流相接，酬唱遂多。」（《爐餘集·序》）在滬上，先後參加蓮社、聊社、淞社等詩社活動。抗戰後期，傭滬謀生，參加陶社。在鎮江，「一時朋儕邀集，時有唱酬」（《涉江集·序》），特別是與尹石公、王渥然、濮一乘在斟乘樓的吟詠最多。在隨省府撤退遷徙途中，雖寇氛益迫，「征途所經，即感成詠」（《逾淮集·序》）。解放之初，劉梅先的詩詞創作，一是朋友之間的酬唱，二是間或參加冶春後社活動，

三是與海上友人通過書信往來交流詩詞。及至「政協耆老會立，人人以歌頌康時為樂……凡有運動及紀念，時賢多詠以詩歌。余亦繼聲」（《擊壤集·序》）。他學養深厚，在詩中能善用、活用典故，字詞講究，甚至連《歸岫集》、《擊壤集》等詩集名亦高古典雅，足見其筆下功力。《揚州雜詠》記述揚州地理、名勝、風俗、鄉賢。《揚州雜詠》中不但吟詠召平、陳琳、鑒真等古代鄉賢，而且「最後廿餘人皆解放前得接其人，見聞較確，故綴輯，以免漏略」，其中絕大多數屬冶春後社詩友。如吟詠冶春後社主盟臧宜孫：「三十歸田菊隱翁，橋西花墅盍簪同。及門第子多風雅，嘯傲湖山樂歲豐。」自注：臧宜孫穀翰林院庶吉士，未散館乞假歸，遂不復出，時年方三十也。住太平橋，築橋西花墅，種菊自娛，自號菊隱翁。及門弟子皆善詩歌。翁結冶春後社，日引其嘯傲湖山，詩酒為樂，僧廬遊舫，皆有其軼事。」他還吟詠了京師大學堂教授桂蔚丞、曾翻譯《遮那德自伐前後八事》的陳孝起、工詩善畫的梁公約、近代「聯聖」方地山、《蕪城懷舊錄》作者董逸滄、「畢生湖海是畸人」的朱菊坪、自稱「揚州詩史」的蕭丙章、「苦學耽吟」的馬伯梁、精版本目錄學的秦曼青、揚州商會會長周谷人等。《阮元遺事雜詠》收入劉梅先創作的 240 首關於阮元的詩作，《阮元遺事補詠》則收入 60 首關於歌詠阮元的詩作。300 首詩作堪稱最早最全的「阮元傳記」，從阮元大的政績，到阮元個人蹤跡，軼事趣聞都在詩作中有所描述。

五、名噪文壇的詩詞作家吳白匋

　　吳白匋自幼受到家庭文化的薰陶，13 歲和家人來揚州定居，就閱讀了測海樓大量藏書，主要是唐宋名家詩詞，並受到揚州老輩周谷人、張賡廷的指點。15 歲開始詩詞創作，初以〈靈瑣〉題詞集，蓋取《離騷》：「吾欲少留此靈瑣兮，日忽忽其將暮兮」之意。16 歲時，他經老師張賡廷介紹參加揚州著名詩社——冶春後社。他是當時冶春後社年齡最小的一個。當時父親詩才敏捷，寫作勤奮，經常參加冶春後社的一些活動，往往能即席唱和，受到詩社老輩的好評。

　　真正對吳白匋學習詩詞幫助最大的還是陳含光。1922 年，吳白匋就讀於美漢中學，和同班同學陳忠寰（名康）結為好友。陳忠寰是陳含光的獨子。

第二年暑假，吳白匋拜陳含光為師。在吳白匋晚年所寫的〈鳳褐老人自定年譜〉中有如下記述：「民國二十二年（1923年）……暑假中，至忠寰家，拜謁其父含光先生，師事之。先生儀徵人，精《選學》，詩詞書畫皆甚清正，遠超揚州時流。余以詩詞呈上，得其教益不少。自此專致力於二李（長吉、義山）一溫（庭筠）詩，與南宋白石、夢窗二家詞。亦從其數，欲從其教，欲繼承儀徵學派，開始讀《說文解字》，抄錄部首一冊。當時揚州舊家多藏書畫，常求陳先生鑑別題跋，余因亦愛好書畫，初識朱荔孫兄，渠家多明清名家真跡，故鑑別能力高。」南大教授程千帆在1999年12月出版的《吳白匋詩詞集》序中，也談到吳白匋學寫詩詞的過程：「先生始從其鄉先輩陳叟含光遊，既已涉〈風〉、〈騷〉……」

1935年春節，參加近代南京著名詞社「如社」的成立，與吳梅、唐圭璋、汪東、夏仁虎、陳世宜、盧前、石雲軒、廖懺庵、林半櫻、孫太狷、仇述菴、蔡柯亭、汪旭初、喬大壯等諸詞家父往甚密。並參加「如社」雅集，刊有《如社詞鈔》16集。1949年吳白匋整理、刪定歷年所作，合稱《鳳褐盦詩詞集》。此後致力於戲曲創作，不作詩詞近十年。1985年後重提詩筆，作詩、詞、散曲甚多。1981年夏重加整理，匯為《熱雲韵語》3卷，會同前面所編訂的《鳳褐盦詩詞集》一併油印行世。1989年復將1987年春退休之前所作編定為《熱雲韻語》卷四，並對前三卷再作刪汰。1992年吳白匋去世後，其學生鄭尚憲從他晚年所作詩詞中擇選46首（闋），編成《熱雲韻語》卷五。連同先前各卷，合為《吳白匋詩詞集》一書，交由南京大學出版社於2000年10月出版。初版軟精，前配彩色書畫、手跡，印刷精美。

吳白匋為其師胡小石多方搜集增補，匯印《願夏廬詩詞鈔》，收入詩251首，詞19闋，「約存全貌之半」。1987年中華詩詞學會成立，吳白匋為發起人之一。

吳白匋在文壇是有地位的。劉夢芙《「五四」以來詞壇點將錄》中位列「地角星獨角龍鄒潤」。讚語曰：

二、三十年代，金陵各大庠為聲家薈萃之所，汪東、吳梅、陳匪石、
王易均坐擁臯比，宏宣教化，門下濟濟多才，白匋亦其中英俊。所著《鳳

褐庵詞》問途清真、夢窗，字研句煉，工力深至。抗戰中諸篇價值尤高，為民國詞史增色。如〈鶯啼序〉長調，變夢窗懷戀情侶之詞旨為家國亂離之悲，其境乃大。藝術風格則清麗而兼沈鬱，亦與夢窗原作迥異，此即繼承中之新創，詞業方生生不息也。

他在詠馨樓主《當代詩壇點將錄（修訂版第一稿）》位列「病尉遲孫立」。讚語曰：

> 吳白匋者，亦所謂多才多藝之人也，詩、詞、曲、畫等多種藝事，皆一手能辦。1949 年前所作詩結集為《鳳褐庵詩剩稿》，僅七十四首，而感慨時事之作，以愚見論之，則七言古體頗多效昌穀之作，近體則不限於一家。1949 年後詩詞結集為《熱雲韻語》，則較前作為不如，又喜以時語、新名詞入詩，頗近打油《率意為長短句題石林新詩卷子》，則非詩非詞，樊樊山、易實甫如此作詩，亦不能佳，況白匋乎，不作可也。

被以詩詞成就享譽海內外的著名學者沈祖棻曾譽吳白匋為「高步詞壇三十秋」。沈祖棻曾在〈乙卯新歲寄白匋〉的四首五言律詩中的一首懷念他說：「青衿弦誦地，舊夢杳難尋。老覺交情重，別來相憶深。湖山同勝賞，文字數知音。更作他年約，傾杯論素心。」吳白匋也情語深摯地寫〈乙卯春寄答四律之一〉答道：「雙魚下武昌，千里友情長。透墨箋無色，凝詩淚有光。頓驚冬日暖，欲罷藥爐香。唯願知音者，聞歌不斷腸。」兩位元詞人不但以他們獨特的語言千里談心，而且還認真研討創作上的得失，表現了懇摯謙謹的學風。吳白匋在信中說：「弟詩病在受夢窗影響太深，務求濃縮生造，結果不免晦澀飣餖，愧不如大作清雋自然。來書乃以『捧心』自謙，使弟不安。」在祖棻逝世後，當吳白匋 76 歲高齡時，還手寫詩詞懷念這位才華傑出的舊友，並題辭說：「昊天常以百凶成就一詞人，昔在來世待易安居士酷；而在今待子苾兄更酷矣。」

六、專尚白描的謝無界

謝無界酷愛吟詩，即使不能一飽，也不廢苦吟，50 歲前，已作詩近萬首，

他的詩風專尚白描，近乎白（居易）、陸（遊）。先後印有《壬戌消寒詩存》、《癸亥疊韻詩編》、《丙寅五言初稿》、《勤業堂詩編》、《冶春後社詩鐘》（又稱《勤業堂詩零》）等。民國二十一年（1932），錢止為謝無界《冶春後社詩鐘》作序，其中對他的詩作如下評價：「其五七古，取法昌黎，以文為詩，縱橫馳驟，不不可一世之概。至於近體，雖與白陸相近，然能以單行之氣，寓排偶之中，其警策生動處，實有過之而不及……大抵無界之詩，偏重白描，儼同白話，深入顯出，似易實難，不濫寫風景，故發揮議論，言之有物，不好用典實，故抒寫懷抱，落墨無痕。」杜召棠為謝無界《勤業堂詩零》作序云：「詩喜白描，近閩派，開融會南北先河。」

七、其他成員詩詞

王景琦詩文也堪稱一絕，喜吟詠，為清末揚州冶春後社成員。民國時代的冶春後社，於 20、30 年代之交進入全盛時期，王景琦正是這一時期的中堅人物。每與詩社之會，出語高人一等。1939 年初秋，當時全國各地抗日軍興，王景琦曾與邑內詩友嚴紹曾、宗子和、袁南賓、童調侯諸先生，倡立「曙光詩社」，以筆為槍，以詩為彈，對日寇侵華之罪行進行口誅筆伐，以期喚醒邑人同紓國難，毋忘國恥，迎接抗戰勝利之曙光。曾與摯友江石溪（江澤民祖父）合著有《夢筆生花館詩集》，並留有《王容庵自錄詩集》。

張曙生的詩時人譽之甚多。劉仁權說他「生平為詩，純從性靈中發出，故雖不事藻飾，不拘一格，而清新俊逸，妙造自然」；「獨能超乎流俗，不為詩役，而詩格遂高」。袁簴說他：「其為詩，音韻清絕，格調擅長，或怡情於風月，或悲歌於時世，或感慨於前人，或寄懷於山水，莫不盡善盡美，正所謂篇篇金玉，字字珠璣，誠不愧不前輩，亦無愧於今人。」古味芝說他：「其詩得張賡廷真傳，而復壯游蘇、滬、楚、越間，大得江山之助，故其詩如初日芙蓉，彈丸脫手，讀之可歌可泣，可法可傳，至其慷慨悲歌，多抑鬱不舒之氣。」魏毓芝說他：「其質樸，其味醇。」

董玉書以詩名。他常常懷念盛極一時的冶春後社詩會。後來在給社友王振世《揚州覽勝錄》題詞中感歎道：「風雅消沉孰主持？冶春餘韻繫人思。

殘鐘斷續斜陽外，自唱吾家舊竹枝。」他與各地詩友相唱和，著有《寒松庵詩集》，還有《寄天遊詩存》（合著）、《菱湖圖詠》、《拙修草堂剩稿》。

江石溪詩風淡遠，又獨具風骨，近於白（白居易）、陸（陸遊），有《夢筆生花館詩集》（合著）、《石溪詩詞》等。現大都散失，後經其子江樹峰回憶，僅得 9 首。今人顧一平輯有《石溪先生詩鈔》。

周樹年所作詩詞，清俊綿渺，立意高遠，沉厚蘊籍，情韻雋永。學者汪東稱其詩詞「深入淺出，以和婉蘊籍之辭，寄託憂國哀時之感」。

王少棠乃冶春後社名儒，著有《望江樓詩集》。董玉書在《蕪城懷舊錄》中稱他「可為京口詞人之冠」。

高乃超把揚州的俗語集成百餘首七律，現只有殘稿 34 篇；又撰《滑稽詩話》一卷。其中許多名句，在詩稿沒有刻印前，已傳誦於人口。

第二節　竹枝詞裡話哀怨──竹枝詞

晚清至民國期間揚州經濟處於衰落時期，但也是哀怨式歌謠竹枝體創作的活躍時期。1990 年，揚州名士倪澄瀛的兒子在為其父《再續揚州竹枝詞劫餘稿》作〈紀略〉中說：「揚州竹枝詞，始作於郡人董恥夫。恥夫名偉業，號愛江，清乾隆人。其後有臧谷，字詒讓，晚號菊叟，揚州人，同治四年（1865）進士，亦有揚州竹枝詞之作。又其後為孔小山，名慶鎔，字劍秋，浙江鄞縣諸生，僑寓揚州，寫有《續揚州竹枝詞》。」

清光緒年間，臧谷與辛漢清、陳霞章、何稚苓等，好為湖上之遊。辛漢清作《小遊船詩》百首，臧谷作〈和小遊船詩〉九首。

辛漢清（1839–1902），字補芸，一作補雲，江都（今江蘇揚州）人。諸生，不工於制藝而擅長於弈，尤善詩，冶春後社成員。吉亮工說他：「面削瓜，骨介而貌和。不得志，益為放達，冀釋其憂。」常與臧谷、吉亮工諸名士徜徉湖上，以飲酒賦詩為樂。因感歎「揚州虹橋迤北為長春湖，或曰瘦西湖。畫舫笙歌，在昔為盛。風雲一變，人事遂遷」，貪戀「夕陽明月，雲影波光，著一二亂頭粗服者於其間，綺語風情，半鳴天籟」，感慨「雖非

昔日美人名士之高懷，倘猶勝市儈淫娃之俗乎」，而「編成七絕百首，顏曰
《小遊船詩》」。吉亮工稱：「瘦西湖者，補芸埋憂之地也。」臧谷則稱
《小遊船詩》是辛漢清的「心血所漬」而成。《小遊船詩》寫於光緒己亥、
庚子（1899–1900）兩年。辛漢清死後，由臧谷、吉亮工、孫篤山、蕭畏之、
孔慶鎔等冶春後社諸同人及弟辛漢春等集資付印。最初刻本見於光緒壬寅
（1902）。詩前有作於光緒庚子冬月的〈自序〉。《小遊船詩》記錄了清末
民初揚州船娘的一些資料。她們亂髮粗服，不施粉黛，但別具風情。她們頗
多名噪一時，為風雅之士所激賞者，而那些船娘們對於一班風雅之士，也都
服事殷勤。清末揚州船娘甚多，如洪四娘、沈家娘、王家新妯娌等等，而以
鐘家姊妹最為出色。《小遊船詩》云：「大船不及小船忙，最數鐘家姊妹行。
創始由來非易易，行頭爭欲舉蓮娘。」有人說：船娘因辛漢清《小遊船詩》
而不朽，而吉亮工云：「補芸（即辛漢清）或即此（撰寫《小遊船詩》）可
以不死」。還著有《續畫舫錄》行世。1902 年夏，鎮江、揚州都突發傳染
病疫情，而以鎮江更甚。辛漢清送親戚渡江，不幸染病，客死鎮江。其狀況
十分悲慘，「一夕而卒，旁無僮奴」。時人對《小遊船詩》評價甚高。臧谷
為他題詞：「人影衣香又一時，漁洋以後久無詩。半篙野水如瓜艇，譜出紅
橋新竹枝。」他將《小遊船詩》與王漁洋的
《冶春詞》相提並論；陳鑣題詞：「後社重
聯未幾時，小遊船勝冶春詞。」陳璧題詞：「不
減當年董竹枝。」（圖 13）

孔慶鎔《揚州竹枝》。孔劍秋屬於寒士，
詩風有別於臧谷，直截痛快，具批判色彩。
他在竹枝詞中批判當時的「憲政」，批判喪
權辱國政府之無能，還批判民風的愚昧，「笑
他老婦無知識，白髮婆婆拜下風」，顯示智
者之憂。

圖 13《小遊船詩》書影（《小
遊船詩》，1996 年，封面）

第三節　散文駢體見功力——散文、駢文

冶春後社也有很多散文大家，如臧谷、董玉書、杜召棠、陳含光、王振世等。臧谷著有《揚州劫餘小志》，董玉書著有《蕪城懷舊錄》、《寶昌雜錄》，杜召棠著有《惜餘春軼事》、《歲時鄉夢錄》、《簾波花影錄》等，陳含光著有《儷體文稿》；王振世著有《揚州攬勝錄》，秦更年著有《潛談錄》、《嬰闇雜俎》，宣哲《高郵志餘》等等。《蕪城懷舊錄》、《惜餘春軼事》、《、揚州攬勝錄》等以輕鬆的文學筆調寫地方風情，親切感人，意味深長。

臧谷生前曾自撰〈墓誌銘〉，其中有「聰明過人，生是頑才。有官不作，早歲歸來。」「我今自贊，不納墓中。恐人掘石，遺憾無窮。」〈墓誌銘〉是一篇精彩非常的妙文。臧谷用藝術之筆，在〈墓誌銘〉中把一個憤世嫉俗、玩世不恭而又恬淡閒雅、瀟灑不凡的書生形象惟妙惟肖地勾勒了出來。

1938 年至 1946 年，董玉書避居上海 8 年，租住在成都北路。其間日以詩酒自娛，閉戶著《蕪城懷舊錄》三卷，〈補錄〉一卷。1946 年春正月《蕪城懷舊錄》完稿。據鄭逸梅《藝林散葉》第 3205 條載他「參證徵詢，不厭求詳」。1948 年由杜召棠建國書店石印《蕪城懷舊錄》。《蕪城懷舊錄》是研究清末民初揚州的文化、藝術、風俗等的重要資料之一。

吉亮工曾作〈風先生傳〉：「先生姓風氏，名風，字風風，係出風後，不知若干世。然喜風，遇風輒狂笑，笑不止，即大哭。人見其哭笑無由也，怪之，以為有癲病。先生亦不辯也。……人風我，我風人，不知我之為風與人之為風歟？須各有其真。」

光緒十五年（1889），方爾咸參加鄉試，取得第一名，也就是當年江南鄉試的「解元」。主考官對他的考卷文章〈君子有三畏，畏天命、畏大人、畏聖人之言〉〈明乎郊社之禮、禘嘗之義〉與〈天子適諸侯曰巡狩，巡狩者巡所守也；諸侯朝於天子曰述職，述職者述所職也〉給予了很高的評價：「文筆淡遠，經策典雅」；「意義高渾，經策精詳」；「理解清超，經策浩博」；「於淺近處見深刻，於平淡中露精神，每至筆意將盡處，忽又打進一語，耐人十日思，此種筆路近來成廣陵散，次於禮儀，字洗伐征，書理文法，無不

妙入三分筆，為文如龍門之桐，高百尺而無枝……」民國初年，方爾咸作市井流行小曲〈十杯酒〉。杜召棠在《惜餘春軼事》中錄有全文，並說〈十杯酒〉「雖有鄭衛之音，然情文並茂，雅俗共賞，不脛而走。傳至京滬，頗為有識之士所激賞，蓋有風人之旨在焉。」

　　王振世「性素幽僻，不與俗諧。幼即為童子師，潛心學業，工吟詠。暮年境益困，而學益進，乃以授徒自給。暇與冶春後社同志聯吟，沉思邈慮，率多傑作」。他留心掌故，對李斗的《揚州畫舫錄》尤為佩服。民國二十三年（1934）春，揚州風景委員會委員之一的胡顯伯，「鑒於近代中外學子，咸以遊歷名山勝境為增長知識之資，又以為吾揚居江淮間，號為東南一大都會；而北郊蜀岡、瘦西湖諸名勝，久為海內外所豔稱。四方遊蹤，來者日眾，若無專著以供觀覽，實邦人士之羞也。」作為冶春後社的詩友找到了王振世囑咐他「編輯覽勝專書，為遊觀之導。」1934–1936年間，王振世「躬歷湖山，搜尋陳跡，並訪求城內外故家園林，以及寺觀名勝；參以從前足跡所經，耳之所聞，目之所見者，而又加以考證圖書，諮詢故老；以今之地，證古之跡，稽其是非，核其得失。」他「月夕霜晨，忍寒握筆，草草卒業，時逾二年」，終於撰成《揚州覽勝錄》七卷。卷一是〈北郊錄（上）〉；卷二是〈北郊錄（下）〉；卷三是〈西郊錄〉；卷四是〈東郊錄〉；卷五是〈南郊錄〉；卷六是〈新城錄〉；卷七是〈舊城錄〉。其間胡顯伯日給筆墨之資，才得以完稿。董玉書題詞七律四首，其中云：「〈覽勝〉頻思掌故存」。陳含光以小篆為此書題簽；陳懋森、戴育衡及作者分別作序。董玉書在《蕪城懷舊錄》說《揚州覽勝錄》：「可與李艾塘《畫舫錄》並傳。」民國三十一年（1942）十月揚州業勤印刷所鉛印平裝本一冊。書前有16張風景照片，它們真實地記載了當時各大旅遊景點的狀態，分別為梅花嶺、史忠正公遺像、大虹橋、熊園、董井、徐園、小金山、蓮花橋（白塔、梟莊）、觀音山、大明寺、平山堂、文峰塔、木蘭寺古石塔、萬福橋（新）、萬福橋（舊）、邵伯船閘。作為一本「旅遊手冊」，它還注意了衣食住行等方面。其中不乏流傳至今的商店名號，如大德生、富春、菜根香等，並標明了各商店所處位置。

　　杜召棠喜對詩文的研究，尤好地方掌故，1947年7月，他為董玉書《蕪城懷舊錄》一書寫的序中說：「余幼年雅好揚州掌故，每於香影廊、惜餘春

茶社中聽諸前輩高談闊論，樂而忘倦。」赴台後，幾乎手不釋卷，博覽群書，筆耕不輟，著書立說。據統計，僅 1952 年 8 月至 1979 年 8 月的 27 年中，杜召棠就出版了《惜餘春軼事》、《揚州訪舊錄》、《杜注揚州竹枝詞六種》、《史可法殉難考》、《復興揚州大綱》、《蝸涎集》（上下冊）、《蝸涎集續集》（上下冊）、《蝸涎集三集》（上下冊）、《歲時鄉夢錄》、《北碚零稿》、《簾波花影錄》、《負廬詩鐘》、《負廬詩存》、《負廬日記雜抄》等 10 多種，近二百萬字。其他散見在報刊上的軼聞遺事，則難以數計。可以說，杜召棠是一位多產作家，他的著作充滿愛國愛鄉之情，是瞭解和研究揚州歷史文化、名人軼事不可多得的珍貴史料。

　　《惜餘春軼事》通過描寫惜餘春茶社的興衰，介紹經常出入茶社的形形色色的人物，點綴著一些作者親身經歷的趣聞軼事，保存了清末初揚州豐富的社會風俗和人文歷史資料。1958 年在臺灣出版，由陳含光題寫書名。2005 年 7 月廣陵書社由蔣孝達、顧一平點校重新出版，並選編了部分有關惜餘春茶社及其主人高乃超的資料，作為本書的附錄。《揚州訪舊錄》是作者在揚州訪求古跡、搜討遺聞、考證故實的記載。抗戰勝利後，杜召棠從四川返回家鄉揚州，往舊遊之地，重覽一周，其存與否，一一筆之於書。民國三十五年（1946）開始撰寫，直到民國三十八年（1949）。原稿篇首標有「第一卷新城」字樣，表明作者原先是擬按載地域多卷來構思本書的，後來因獲讀另一揚州文化學者董玉書的《蕪城懷舊錄》，有不謀而合之感，遂放棄了原定的寫作計畫。等到赴台後，同鄉會發刊《揚州鄉訊》，將舊稿付諸刊載。這樣既為充實刊物版面，又用以寄託思鄉之情愫。從《揚州鄉訊》1963 年 2 月 10 日創刊號開始逐期連載，至 1968 年 12 月 10 日第三十六期，先後刊出二十六篇。雖然它是一卷兩萬字的未完稿，僅及東關街、彩衣街、天寧門、廣儲門及其周圍地段，但為今人研究和考證當年揚州城區地貌、社會狀況與民俗文化、名人事蹟等提供了寶貴資料。《杜注揚州竹枝詞六種》是指費執御的《夢香詞》、董偉業的《揚州竹枝詞》、辛漢清的《小遊船詩》和黃錄奇的《望江南百調》。民國四十年（1951）建國書店出版。1949 年 1 月 19 日《蘇北日報》副刊「梅花嶺」上刊其〈揚州竹枝詞六彙刊序〉中云：「揚州素著繁華，人文薈萃，竹枝之唱，代有傳人，拈紅拾翠，均成絕妙好詞」。

《史可法殉難考》綜合《明史・史可法傳》、《雍正揚州府志》；戴名世《揚州城守紀略》；全祖望《梅花嶺記》、《乾隆江都縣誌》等記載，並結合「揚州街道形勢」，詳加考察破城日期、史公所出城門和王秀楚當時所在地等等問題。《復興揚州計畫大綱》於 1967 年臺北德志出版社出版。

　　由於張丹斧玩世不恭，故時人視為「文壇怪物」。其文均以嬉笑怒罵、落拓不羈著稱，筆墨以三昧出之，喜作打油詩和遊戲文章；寫小品文，老是挖苦人家。張丹斧有過一篇文章〈地理十八摸〉。初看差點嚇死，再看又要笑死。〈十八摸〉是韋小寶爵爺的保留曲目，適合在某些春光旖旎的場合表演。即使是民間的十八摸，也多是淫褻小調。如今加了地理兩字，實在是說不出的怪異。吳昌碩在一次賑災會上書「災區遍野」四字。李瑞清跋《宋拓淳化閣貼》有「如見右軍伸紙操觚」之辭。而「災區」豈能遍野，「操觚」包括「伸紙」二者皆為病。張丹斧為撰一聯公諸報端曰：「災區遍野吳昌碩，伸紙操觚李瑞清」。他一生發表詩、文、小說多篇，尤以時評散文為主。

第四節　鴛鴦蝴蝶揚州派──小說

　　張丹斧是我國上世紀初期文學史上著名的文學流派 ── 鴛鴦蝴蝶派的代表人物之一，與李涵秋、貢少芹齊名，為「揚州三傑」之一。據嚴芙孫等著《民國舊派小說名家小史》：「民初寫小說的，分蘇、揚兩派：蘇派以包天笑為首，有周瘦鵑、程瞻廬、徐卓呆、程小青、范煙橋等；揚派以李涵秋為首，有貢少芹、畢倚虹、張丹斧、張碧梧、張秋蟲等。可謂旗鼓相當，功力悉敵。」可見張丹斧是揚州鴛鴦蝴蝶派的幹將，但作品奇少。知名的小說，只有《拆白黨》。他曾作自序：「近世文人喜為小說，長篇短冊，日出不窮，坊市陳列，燦然滿目，惟彈詞一類獨尠，蓋通之人所未屑，而亦淺夫所不能。予性慕閒靜，一無牢騷，自信又未嘗學問，豈復樂為此種。去年春盡，從關中返江南，至為友人所嬲，等於限韻題詩，無已遂為點筆，酒邊燈下，續續寫之，一季之間，竟成巨制，其人其事，即在當代社會中，被之弦索，或亦動心順耳，畫工貌美人為難，圖鬼魅為易，鬼魅人不常見故也。余此書殆亦近於圖鬼魅者耶，若云以聲音之道感人，則吾豈敢。」還有傳奇雜劇《雙

鸞隱》。

　　李豫曾的小說作品有《叢菊淚》（又名《邗水春秋》）、《秋水芙蓉》、《奇俠雌雄劍》、《唐宮歷史演義》、《清朝全史演義》等。1992 年，黃山書社影印了他的史學著作《清鑒易知錄》。該書以綱鑒體記清順治至宣統十朝政事。為與綱鑒原書區別，書中以編、紀代替綱鑒，編、紀並行，分而述之。內分上、下卷，上卷述前 4 朝事，下卷述後 6 朝事。1998 年廣陵古籍刻印社影印了他的長篇小說《叢菊淚》。他的學問與才華均不下於李涵秋。杜召棠在《惜餘春軼事》中說，李伯樵「工詩文，多針砭。著《叢菊淚》長篇說部，描寫揚州社會現狀，與李涵秋《廣陵潮》有異曲同工之妙。李刊於前，為李名所掩。」說同是揚州人，遇與不遇，有非人力可為者，堪為一歎。董玉書也說《叢菊淚》「則敘民國初年廣陵新人物，亦復盡態極妍，雅俗共賞」。以菊隱（原型是冶春後社主盟臧谷）為主角，記載當時揚州文人隱遁不問時事，常在冶春後社吟詩賞菊的閒逸生活。他在序言中也說明了《叢菊淚》命此名的緣故：「叢菊何以有淚？何以淚不濺於他處，獨濺於揚州？豈其揚州有菊，他處無菊乎？非也！抑亦揚州有賞菊之人，他處獨無賞菊之人？遂使菊濺濺落乎！又非也！時至深秋，何地無菊？何菊無淚？杜詩云：『感時花濺淚』；又云：『叢菊兩開他日淚！』菊之有淚無淚，一似惟詩人能知，故詩人詠菊，往往流連於葉底，顛倒於花間。當菊之未花，培之植之，澆之灌之，其愛護之勤，至不可言喻；及其既花，芳馨盈菊，臭味差池，不惟插瓶置缶，留以自賞，並召他人共賞。其賞為何？把以尊酒，持以蟹螯，至歌吟嘯呼而無時或釋。揚州之有冶春後社，質言之，為詩社。換言之，乃幾許醉心賞菊之人，來往必以詩結合耳。時稱斗方名士，大概指此。嗚乎！名士自名士，今必限制斗方，其功名不著於當時，其文章不被於後世。僅僅乎一觴一詠，自賞風流！菊因人淚乎？人因菊淚乎？編是書者則不能忘情揚州，而泣涕如雨。蓋吾揚為人文淵藪，清末民初，國體改變。其隱遁不問時事者，則其有人。於時追漁洋，希跡汀州，春秋佳日，每修禊紅橋、瘦西湖，詩酒文會，無時或間。亦千里百里，琴劍隨身。上焉爭名於朝，下焉爭名於市，雞鶩競食，牛馬同皂。斯亦極四方糊口之勞，而無庸為諱也。然而天時、人事，變幻無常。有力爭上游，列席與議，為世推重者；有參贊

戎幕，袴繫一官，而旅進旅退者；亦有高談文化，應付潮流，役役然不出教育範圍者；其他或詩人，或不詩人；或愛菊，或不愛菊，或與冶春後社有關係，或有關係而無關係，或有關係而無關係。因淚及淚，人不自淚；而菊為流淚。菊本多淚；而詩人乃寫菊人詩；是則冶春後社之詩，非無病而呻，乃以歌當歌也。所為七唱多膾炙人口，亦可驚，亦可喜！」

李豫曾作為揚州的有識之士也對揚州的市民心態進行過不留情面的批評。他在《叢菊淚・第二十四回》中說：「諸位！須知揚州的財主，都是亂報水荒。有了一萬，便講十萬；有了十萬，便講百萬；甚且一萬不（沒）得，瞧他食場、住場，房子蓋著幾進，姨太太討著幾房，好像倒是個財主。俗說，家裡蓋帳子，外面充胖子。揚州人的浮誇習慣，大概如此！」他在寫到瘦西湖、小金山時責問道：「我卻有個疑問，那金山是在鎮江的，西湖是在杭州的，我們要模仿杭州，自然瘦西湖上也該矗起一座『小飛來峰』倒還合稱。不然，索性去模仿鎮江，小金山以下也該有條金山河，隨便稱做『小中泠』、『小南泠』、『小北泠』都無不可。何必不倫不類，既取材那杭州名勝，又取材鎮江名勝，豈不是非驢非馬，弄得個畫虎不成嗎？」最後李豫曾得出的結論是：「揚州人善於模仿。」

《叢菊淚》中冶春後社人名索引

《叢菊淚》人名	對應冶春後社人物	《叢菊淚》人名	對應冶春後社人物	《叢菊淚》人名	對應冶春後社人物	《叢菊淚》人名	對應冶春後社人物
南山樵	李伯通	湯寅臣	湯公亮	邵子峰	吳恩棠	陶耕三	姚蔭達
菊隱翁	臧谷	木犀庵	桂邦傑	梁藥亭	梁公約	陶淵明	陳懋森
秦伯樂	馬伯梁	風落雨	吉亮工	金哥哥	錢祥保	員兼三	方地山
林琴南	凌鴻壽	鳳翔雲	孫鳳翔	古之愚	宣古愚	員咸三	方澤山
秋雨庵	蕭丙章	霞建標	陳霞章	刁菰樓	焦汝霖	東方朔	陳臣朔
年家樹	周樹年	錢笛樓	趙倚樓	孟小川	孔慶鎔	雲中鶴	張鶴第
賀九嶺	何賓笙	高纍駝	高乃超	葉天士	葉惟善	長恨僧	陳心來
海東雲	江子雲	北郭生	郭叔瑛	桂馨一	汪桂林	桂馨九	汪德林
彭梅庵	彭蘭生	元青霞	阮霞青				

資料來源：劉梅先《叢菊淚人名索引表》；網友「偶爾讀書齋」在《揚州晚報博客網》的個人博客 http://www.bokeyz.com/user1/chennan7168/247352.html。

　　《西太后豔史演義》為章回體小說，全書共三十二回，以清朝道光十六年到宣統元年為時間跨度，講述了中國歷史上赫赫有名的葉赫那拉慈禧的一生。其中既有慈禧荒淫無度的豔史生活，又有社會歷史演變的廣闊面卷，是借「一部風流新豔史」，「在野史中說法歷史」的典型作品。作者通過形象塑造和情節推進，從內因及外因中總結出歷史的教訓，這是難能可貴的，也因而使這部小說有了它的生命力。作品在寫到太平天國時，對農民起義的看法，反映了作者的階級侷限性，這是應該指出的。作者在小說中提出了「再不革命，是無天理；再不革命，是無國法；再不革命，是無人情；再不革命，這閻浮提的世界，要變做阿鼻地獄。」這一「革命」思想，使它被列為民國時期禁止出版之書。

　　胡顯伯於宣統元年九月三十日（1909 年 11 月 12 日）至十一月二十一日（1910 年 1 月 2 日）發表在上海《圖畫日報》第 89 號至 140 號上的連載小說《亡國淚》。《亡國淚》署名簫史，共 28 節，約 12000 字。標題依次為憤國、泣訴、謀變、出亡、聞歌、題壁、復仇、蹈海、遇救、圖強、避難、遇騙、計誘、副娼、入籍、俠救、驚夢、閱報、題箋、原黨、會議、誓殺、出發、尋仇、來游、仇擊、殉難、志傷。《亡國淚》取材於發生在宣統元年九月十三日（1909 年 10 月 26 日），朝鮮青年安重根在中國哈爾濱刺殺日本首相伊藤博文的震驚世界的重大事件。其故事梗概為：朝鮮被日本「監理」之後，法部次官白玉清和陸軍少將李永和深感國家之不獨立，處處受到日本的欺辱和干涉，於是兩人到荷蘭海牙萬國和平會申訴，以期獲得歐美各國支持，結果當然是自取其辱；無奈之下，李永和行刺伊藤博文，但以失敗告終，並以身殉國；白玉清悲痛絕望之餘跳海自殺，被當地漁民救起；同時，其妻夢蓮尋夫心切，輕信人言被騙至中國並賣入妓院，幸得俠義人士贖救；白玉清痊癒後發奮圖強，隨後參加愛國聯盟統一大會，結識愛國青年安重根。安氏原為李永和舊部，斷指誓殺伊藤博文；經過眾人周密計畫，刺殺行動取得成功。《圖畫日報》在介紹《亡國淚》的廣告中稱讚它「一字一淚」、「讀之令人發無限之感慨」。華東師範大學中文系教授謝仁敏先生對《亡國淚》也給予了很高評價，他在《晚清小說《亡國淚》考證及其他》中說道：「《亡國淚》雖以時事為創作題材，但作者在遵循基本史實的基礎上，突破時事『寫

實」的樊籬，進行大膽的想像和虛構，使得文章更具韻味和獨特魅力，故事曲折動人，基調悲壯慷慨，白玉清、安重根等人物形象的塑造尚屬鮮明；一些細節的描寫也給人留下深刻印象。」

　　民國三年（1914），徐枕亞主編的《小說叢報》就曾發表杜召棠以「揚州小杜」為筆名的紀實小說〈鴛鴦錯〉和奇情小說〈鏡中緣〉。

第五節　文學戲劇深思考──文學及戲劇研究

一、吳白匋：戲曲研究泰斗

　　冶春後社中戲劇研究突出的是吳白匋。吳白匋對戲劇的興趣源於全家都是戲迷。由於吳白匋先後寄寓津、京、滬，在這些地方更可以大飽眼福。祖父吳筠孫與眾多名伶包括譚鑫培有交往。父親吳啟賢更能說戲。他以家教自小沉溺其間。在南京讀書時參加票房學老生。在揚州從名師學習昆劇老生。他最得意的一次，是說譚鑫培最後一次到上海。他們全家每場必到。

　　吳白匋於戲曲研究有專攻，研究成果舉世矚目。吳白匋與俞介君（執筆）、楊徹、謝鳴創作了錫劇《雙推磨》，並於 1954 年由上海電影製片廠拍成電影；吳白匋與木水、俞介君、謝鳴（執筆）參與《庵堂相會》的編劇，並於 1956 年由上海電影製片廠 拍成電影；1958 年吳白匋、木水編錫劇《紅樓夢》，由江蘇省錫劇團演出十場；吳白匋、銀洲改編 揚劇《百歲掛帥》，並於 1959 年由海燕電影製片廠拍成電影；1959 年，吳白匋、銀洲、江峰、仲飛據傳統劇碼《十二寡婦征西》改編成京劇《百歲掛帥》；1959 年吳白匋對揚劇《上金山》再次整理加工，同年晉京獻演時周恩來等觀看演出。還有歷史劇《呂后篡國》等三十幾個劇本。吳白匋主編《古代包公戲選》（黃山書社 1994 年版）著有《吳白匋戲曲論文集》、戲劇研究有《無隱室劇論選》（江蘇文藝出版社， 1992 年第 1 版 ）。《無隱室劇論選》上半部分談編劇的苦樂，比較落實，內行大有用處。下半部分談昆、徽、京劇及江蘇地方戲中各類知識。

　　吳白匋是中國戲劇家協會理事暨江蘇分會副主席、名譽主席，《中國大

百科全書・戲曲曲藝》卷編委，文化部振興昆劇指導委員會委員，中國戲曲學會理事，江蘇省錫劇研究會名譽會長，《中國戲曲志・江蘇卷》顧問，江蘇省昆劇研究會常務理事。

　　吳白匋創作和參加創作整理錫劇《紅樓夢》，揚劇《百歲掛帥》、《義民冊》、《袁樵擺渡》，輯有《歷代包公戲選》等。著有《吳白匋戲曲論文集》。

二、陳霞章：與林紓齊名的外國名著翻譯家

　　以前知道陳霞章名止，字孝起，別號大鐙居士，真州（今江蘇儀徵）人。他是揚州近代三狂人之一，冶春後社詩人，著有詩集《戊丁詩存》和《戊戌詩存》。另他還曾以清秀、雋永的楷書及筆力渾厚、蒼勁的行書為著名書畫家陳師曾《北京風俗》題詞十七首。近讀趙昌智整理的劉梅先《揚州雜詠・陳孝起》中云：「京闕遨遊陳大鐙，戊丁戊戌兩詩存。名篇譯出遮那德，描寫英雄筆有神。」讀完這首詩後，再查了一下資料，才驚奇地發現陳霞章竟還是一位近代外國名著的翻譯家。南京師範大學圖書館平保興在〈論五四時期俄羅斯文學翻譯的特點〉一文中說：「這一時期（筆者注：指「五四時期」，即從 1917 年 11 月 7 日俄國爆發的十月革命到 1921 年 7 月 1 日中國共產黨成立為止。）的翻譯家主要有兩類：一是以林紓、陳家麟和陳大鐙為代表的老一代翻譯家。二是以魯迅、周作人、瞿秋白、耿濟之、鄭振鐸、茅盾等為代表的一大批新文化運動先驅者和翻譯家，他們成為這一時期翻譯的主力軍。」可見，陳霞章與林紓、陳家麟等翻譯家齊名。

　　林紓，字琴南，號畏廬、畏廬居士，別署冷紅生。他是我國清末民初著名的文壇怪才，他不但傳統文化的功底深厚，而且還主持翻譯了許多外國名著。林紓翻譯小說始於光緒二十三年（1897 年）的法國小仲馬《巴黎茶花女遺事》。這是中國介紹西洋小說的第一部，為國人見所未見，一時風行全國，備受讚揚。接著他受商務印書館的邀請專譯歐美小說，先後共譯作品 180 餘種。介紹有美國、英國、法國、俄國、希臘、德國、日本、比利時、瑞士、挪威、西班牙的作品，成為當時翻譯界的「泰山北斗」。可是這麼偉大的翻譯家卻是個一點英文都不懂的人。他翻譯的作品主要是依靠其工作夥

伴的口譯再轉譯成文言文的。有人用這樣的語句來形容林紓的翻譯：「口述者未畢其詞，而紓已書在紙，能一時許譯就千言，不竄一字。見者競詫其速且工」。

陳家麟是林紓後期主要合作的口譯者。陳家麟字黻卿，直隸靜海（今屬天津市）人。他口譯外國作品很多，林譯的不少世界名家的作品，多是由他口譯的。如托爾斯泰和莎士比亞的作品、賽凡提斯的《魔俠傳》（今譯《堂吉訶德》）、巴魯薩（今譯巴爾扎克）的《哀吹錄》等。陳家麟主要精通英文，他們合譯的作品都是從英文本轉譯過來的。陳家麟與林紓合譯作品的數量最多，且有不少都是世界名著，尤其是托爾斯泰的作品在當時產生了很大影響。但他口譯的三流作品也特別多，而且譯書的品質不高、影響不大。

陳家麟不但是林紓後期主要合作者，而且還是陳霞章的長期合作者。陳霞章和林紓一樣，是個一點英文都不懂的人。他長期與陳家麟合作翻譯了大量的外國名著。

1908年，商務印書館出版陳霞章、陳家麟翻譯《博徒別傳》二卷，標「社會小說」，署「（英）柯南達利著」。

商務印書館曾出版了陳霞章、陳家麟翻譯的傑拉德準將系列兩部：1909年1月出版《遮那德自伐八事》（The Exploits of Brigadier Gerard），標「義俠小說」，「英柯南達利著。遮那德者為拿破崙軍中一中佐，所述八事：第一助人報仇，第二殺刺客，第三被擄，第四脫獄，第五剿賊，第六被騙，第七遞書，第八埋藏要據。所述皆奇幻可喜。拿破崙致敗之由，讀此書可見一斑。」《遮那德自伐後八事》The Adventures of Gerard（1910年1月24日）二卷，標「義俠小說」，署「（英）科南達利著，陳大鐙、陳家麟譯」。民國何海鳴在《求幸福齋隨筆》中說：「英小說家柯南達利撰《遮那德自伐八事》一書，其述拿翁舊將遮氏之言曰：『自拿破崙出，日鞭撻全歐沉酣不勇之民，使領受勇武之教訓以去。久之技成，遂背其師恩轉群驅拿翁於荒島，歐之人待拿翁薄也。』予曰：今二十世紀之歐人猶保守其武德勿衰，且有如火如荼之勢者，均拿翁所賜也，不可忘。」

陳霞章、陳家麟譯司各德哀情小說《露惜傳》及長篇小說《驚魂記》，

由上海商務印書館分別於 1909、1917 年初版。1916 年,陳霞章、陳家麟譯述的《風俗閑評》(上下兩冊)中收入契訶夫小說 23 篇,由商務印書館出版,這是第一個契訶夫短篇專集,也是首次向國人介紹契訶夫的作品。其中包括契訶夫的一些名篇如〈肥瘦〉(今譯〈胖子和瘦子〉)、〈一嚏而死〉(《一個文官的死》)、〈囊中人〉(〈套中人〉);也包括一些在後來得到多次重譯的作品,如〈律師之訓子〉、〈寶星〉、〈小介哥〉、〈兒戲〉等。

1917 年,陳霞章、陳家麟據英譯本合譯、以《婀娜小史》的譯名,後改為《安娜‧卡列尼娜》。這是《安娜‧卡列尼娜》的最早譯本。1919 年 8 月由上海中華書局出版,並於 1920 年 4 月再版。此書四編,每編分上下冊,計 948 頁,雖然較今譯《安娜‧卡列尼娜》篇幅小一些。但在在當時,這恐怕要算譯著中的長篇巨制了。

1918 年,中華書局出版了由陳霞章、陳家麟用文言譯述的安徒生童話集〈十之九〉(含〈火絨篋〉、〈飛箱〉、〈大小克勞勢〉、〈翰思之良伴〉、〈國王之新服〉及〈牧童〉共 6 篇)。這是安徒生童話的第一個中譯本,但此書卻把丹麥安徒生誤署為「英國安德森」。周作人讀後,馬上在《新青年》發表〈隨感錄二十四〉指出此誤,並一一列舉譯者以教訓兒童的目的對原作進行的篡改,批判其「全是用古文來講大道理」。

陳霞章、陳家麟還合譯過《神怪小說:孽龍七舌記補白文虎叢話》(《中華小說界》1916 年第 3 卷第 2 期)、《猶龍錄》(中華書局 1917 年出版)、《鮑亦登偵探案》(中華書局 1917 年出版)、《革心記》(斯蒂文森著,中華書局 1917 年出版)。

三、其他

朱菊坪曾撰〈龔午亭傳〉,董玉書《蕪城懷舊錄》全文收錄。這篇文章是研究揚州評話大師龔午亭生平事蹟與其評話藝術的珍貴史料。文後有朱菊坪的評說:「揚州以評話名,不自午亭始,前人記之詳矣。而聲名之著,至午亭而極。當時業此者,咸願為午亭弟子。午亭笑諭之曰:『我無可教,汝無可學。蓋道貴自得,可以神悟,而不可跡求也。泰豆之御,甘蠅之射,莊

周之書，屈子之賦，禹之治水，周公之治天下，何所教，何所學耶？』此午亭所以超古今而獨造者也。故曰：知者不言，言者不知，其斯之謂與！」

殷信篤是一名著名京劇票友，上世紀四十年代，在上海期間，殷信篤經常參與京劇活動。1956 年 3 月 2 日，著名京劇表演藝術家梅蘭芳應鄉泰州人民之邀，率團回故鄉訪問演出，15 日由泰州來揚，下榻萃園招待所，22日至 27 日，在工人文化宮正式出，先後演出了《霸王別姬》、《貴妃醉酒》、《宇宙鋒》、《還巢》、《洛神》和《奇雙會》等經典劇碼，戴般若觀看了梅蘭芳的精彩演出。早年讀書時，戴般若曾看過梅蘭芳的演出，一晃快 40年過去了，為此，賦〈畹華先生南來演劇，揚州紀念〉七律二首，並贈梅蘭芳。

其一云：

飄然仙樂下揚州，響過紅橋水不流。
十里香塵爭擲果，二分明月喜停驂。
氍毹色相春常在，壇坫雍容譽早收。
為報升平宣鼓吹，肯辭寰宇遍歌謳。

其二云：

清芬早挹留香館，卅載重逢鬢未斑。
菊部聲華馳日下，蕪城歌吹動江關。
滄桑閱盡餘青眼，粉黛妝成尚玉顏。
此曲故應天上有，也教逸響播人間。

畹華是梅蘭芳的字，戴般若在詩箋上寫有住址，與梅蘭芳下榻的萃園招待所不遠，因此梅蘭芳得到戴般若贈詩後，特地登門拜訪，為揚州藝壇留下了一段佳話。

蔣貞金著《覺盦詩話》。其中云：「作詩所以陶寫性靈，有樂境，有苦境，有苦中之樂境，輞川走入醋甕，襄陽眉毫脫落，昌谷嘔出心肝，所謂用志不紛，乃凝於神也。常人無數子之才，謬學數子之所為，而自以為文人韻

事，吾恐其詩未必工，已先走入魔道。」「詩之類有三等，最上者，矯時政，厲薄俗，率溫柔敦厚之旨，使不正之人而反之正；其次則獨抒所見，陶寫性靈，不為古人所鉗束，而自成我之詩；最下則誇多鬥靡，競為浮豔，形骸徒存，靈魂久失，雖窮極氣力，尚不若山歌鼓詞之真摯動人也。」「作詩和韻，無異春蠶自縛，和人固難，即自用前韻以詠他題，亦殊不易，東坡遊孤山尋二僧詩，首尾銜接，一氣卷舒，及遊靈隱寺仍以前詠為之，驚牙生硬，不堪卒讀矣。」「作詩運用典實，須如主帥之將兵，大將登壇，一軍皆驚，故皆多多益善，偏裨之將，百天之長，所部雖少，然善於驅使，亦不難收以一當十之效，若以疲懦之夫，將驕悍之卒，進退攻守，動違節度，其不蹈覆滅之禍者尠矣。」「學杜易，學杜而能神似難，神似難，神似而能自出機抒則尤難。」

葉仲經工詩古文辭，尤精版本、目錄學。民國時期，他服務於首都中央圖書館。著有《中國目錄學史論》。

冶春後社中文學研究專著有吉亮工的《詩律傳真》。汪二丘深究古經典詩文，著有《四書注疏》、《萬古愁曲注》。精研歷史小說，著有《補郝經《續後漢書》年表》、《三國演義考證》。張羽屏精研文字學、音韻學，著有《江都方言考釋》、《廣雅疏證拾補》、《說文解字商繕》與《新字貫》等。

第六節　八怪傳人呈異彩——繪畫

清末民初，揚州部分畫家流寓外地，畫壇衰微。此期知名畫家屈指可數。冶春後社成員中有數位書畫家是其中的佼佼者。他們繼承「揚州八怪」的傳統，在揚州畫苑的歷史上留下異彩。

一、吉亮工的無古無今之畫

吉亮工的畫表達的大都是對當時社會的控訴。不管是長松、怪樹、走獸、飛禽以及佛像，畫中有他本人的思想感情和狂放不羈的個性。畫風取放捨斂、取奇捨正、取拙捨巧、取蒼舍妍；畫意貴與神合，跡與手化，以表達內心思想感情與鞭撻現實醜惡為宗旨。因此，他畫樹木，常指天揭地；他畫

禽獸，必憤世嫉俗。他筆下的孔雀彰顯的是美麗典雅與雍容華貴，這或許是他的自況吧。在一幅〈雙蝶三貓圖〉上，畫有兩個精緻的飛蝶，自由翱翔，下面有三隻貓，兩隻翹著腦袋注視天空，目不轉睛，另一隻貓搭拉著腦袋似在「打盹」，吉亮工為其跋款：「兩個望、一個伏，伏者無爭，望者碌碌。」（圖 14）

圖 14 吉亮工〈孔雀〉
（《揚州晚報》2011.7.16）

圖 15 梁公約〈芍藥〉
（《揚州晚報》2010.6.19）

二、花鳥名家梁公約

梁公約（1864–1927）現代名畫家。原名葵，字公約，號飲真、慕韓、孟涵、蒼立等，別署袖海、冶山傭。以字行。江蘇揚州人，寓北小街，與董玉書望衡對宇。

1905 年左右，梁公約在南京思益學堂教國文。橋樑專家茅以升曾在思益學堂讀書。後來他在《記柳翼謀師》中回憶道：另一位國文教師是梁公約先生，他能詩工畫，當時文化界人士所用的摺扇，以能得到柳先生（即柳翼謀）的字，梁先生的畫，便稱「雙璧」，向人誇耀，亦可見兩先生才名之盛。

梁公約工詩詞、精繪畫。民國十一年（1922）左右，曾參加發起創辦南

京美術學校,自任國畫教師。工花鳥,晚年尤「日趨妙境」。畫風筆法清俊疏朗,清逸恬靜,如芍藥,亦如其人。梁公約繼承了我國文人畫揚州八怪的優秀傳統,許多鑒賞家認為他的畫「出於青藤、白陽之間」。畫花鳥有陳道復風韻;畫擅花卉,尤以畫芍藥、菊花入神,畫芍藥最為有名,下筆如有神助,所畫芍藥,皆為妙品,時有「梁芍藥」之稱。民國十五年(1926)所畫〈藤苑圖〉、〈瓶菊圖〉、〈芍藥圖〉等傳世。民國十六年(1937),商務印書館出版《梁公約先生畫冊》。(圖 15)

三、宣哲的文人氣韻山水畫

宣哲善畫,常作山水畫,秀雅絕倫,神韻超逸。鄭逸梅《藝林散葉》提道:現代繪畫大師、書畫鑒定家吳湖帆以宣哲與陳曾壽、夏敬觀、金蓉鏡列為「近代四大文人畫」。陳曾壽擅長畫墨荷;夏敬觀長於畫松樹;宣古愚、金蓉鏡都以山水見長。宣古愚畫山水筆墨生拙,冷逸之氣撲面而來,畫面清新氣象,乾淨別致,有元代山水畫壇「元四家」之一倪高士的空靈。袁克文曾贈宣哲聯:「山林平遠倪高士;詞句清新李謫仙。」「揚州學派」後期代表人物李詳品評宣哲書畫時云:「宣氏精工山水,師法石濤、髠殘,所作混古蒼茫,煙雲之氣出沒筆端。」

解放後,在陳叔通的倡議下,宣哲曾在榮寶齋辦了一個小型畫展,郭沫若看了他的畫也頗為讚賞,並同意出版。1958 年,陳叔通先生出資影印了《高郵宣古愚、歙縣黃賓虹、龍游余越園三家書畫集》,並由徐森玉寫了序言,內收宣古愚、黃賓虹、余越園三位元名家書畫作品。附書畫舊照 2 張。宣哲作品還於 1959 年 7 月曾收入陳叔通藏中國古典藝術出版社出版的《楊無恙、宣古愚、湯定之、姚茫父畫選》。

宣哲曾為京劇四大名旦之一程硯秋繪〈玉霜簃圖〉。陳夔龍賀程硯秋新婚:「日暖春煙人似玉;蒹葭秋水露為霜。」其中上聯取宣哲為程硯秋繪的〈玉霜簃圖〉意。下聯化用《詩經·秦風·蒹葭》詩意:「蒹葭蒼蒼,白露為霜,所謂伊人,在水一方。」聯語清新脫俗,典雅風致,切景切時切情切賀意,耐人品讀。

　　袁克文是多才藝的，其書名尤其響亮，連大名鼎鼎的吳昌碩大師也曾索過他的書法。與袁克文熟稔的鄭逸梅曾云：「克文是多才多藝的，又工書法，華贍流麗，別具姿妙，既能作擘窠書，又能作簪花格。他登報鬻書，由方地山、宣哲、張丹斧、馮小隱、范君博、余谷民（即余大雄）代訂的小引云：『寒雲主人好古知書，深得三代漢魏之神髓，主人愈窮而書愈工，泛游江海，求書者不暇應，爰為擬定書例』。」

　　草蟲聖手潘君諾為收藏家秦曼青畫牡丹扇面，宣哲以近作〈和姚白先生牡丹詩〉補白。

　　宣哲與揚州冶春後社詩友、書畫家張丹斧、梁公約、方地山等友善。光緒三十一年（1905）宣哲為趙倚樓繪〈茶花女村居圖〉。民國二年（1913），宣哲為徐州招撫使王子衡繪〈紅葉山莊偕隱圖〉。紅葉山莊在傍花村內，今已不存。宣古愚‧方爾咸、吳恩棠、蕭丙章、阮恩霖、陳含光等題詩。民國二十五年（1936）宣哲在揚州與陳含光、張甘亭均繪〈冶春圖〉。

四、張丹斧文人體裁的繪畫

　　張丹斧擅長繪畫。他繪畫的體裁屬於文人畫範疇。北京華辰拍賣有限公司 2003 年春季拍賣會拍賣過張丹斧壬申（1932 年）作〈梅蘭四挖〉立軸（水墨紙本）。立軸題簽：儀徵張丹斧梅蘭立軸斗方四幀。字體依然是張氏獨有的「神似瘦金」。（圖16）

圖 16 張丹斧〈梅蘭四挖〉
（北京華辰拍賣公司，2003 年拍品）

　　1929 年張丹斧參加蜜蜂畫會。該會以「提倡發展研究中國美術」為宗旨。1931 年葉恭綽提出要組織一個權威性的繪畫團體，因此，「蜜蜂畫會」首先同意，在其基礎上成立了「中國畫會」。

　　張丹斧與民國畫壇的諸多名家都有交往。張丹斧曾多次致信黃賓虹，其中有一信中對黃所贈《印譜》大加讚賞。還談及所藏散氏盤銘文影印事。1934 年黃賓虹、張善孖、葉譽虎、何亞農等作〈花卉〉立軸，張丹斧題跋：「同作大賢聚幾人，高齋容易得佳辰。陲來名畫驚時日，飽玩題詩到小春。丹斧護觀敬賦短句。」1931 年當代中國山水畫主要代表人之一錢松喦作〈倚魂館讀書圖〉扇面；著名書畫家溥儒 1932 年作山水成扇；張大千入門高足巢章 1933 年作〈思歸圖〉扇面。張丹斧均於扇面後題寫書法。

五、陳含光的山水、人物

圖 17 陳含光蒼松（太平洋國際拍賣公司，2006 年拍品）

　　陳含光早年隨父輩奔走四方，曾歷遊甘肅、安徽、浙江、山東等地名山大川，師法造化；勤摹宋、元以來畫家名作，故其山水畫功力深厚，意高筆簡，神完氣足，求者若渴。其畫意境深遠，幽遠淡雅，帶有濃厚文人氣息，人爭寶之。曾與吳昌碩、黃賓虹、林散之、齊白石為至交。陳含光 1948 年以 69 歲高齡赴臺灣後，仍筆不停揮。有評論家認為他的書畫作品備受海外人士青睞，與大千居士作品媲美。被招安的名梟徐寶山與陳含光乃把兄弟（揚州史志載），經常宴請陳含光為其書篆字畫，以顯示自己不是一介武夫。陳含光和傑出的篆刻家蔡易庵（1899–1974）為姻兄弟，一時並稱「陳蔡」。抗日戰爭時期，以陳含光為首，在晴社基礎上重新建立濤社，社址在缺口街三一堂內。陳含光作《濤社記》。（圖 17）

六、江石溪的山水畫

江石溪的山水畫很出名。「幾番山水丹青筆，笙管歌吹任網羅」（〈六十述懷〉），「百事縈懷惟畫債」「而今賴有詩囊在」（〈病中口占〉），「空留丹青跡，不與石谷殊」（江上青〈哭父〉），「禹王宮裡辦新學，作曲擅歌教音樂」、「童年曾習鑼鼓番，父敲板鼓兒圍攀」、「晚年山水丹青老，深谷之中煙繚繞」、「唐宋詞來靠圈點，平仄音韻費指抉」（江樹峰〈憶父吟〉）。書畫鑒賞家李滌塵在《揚州畫派錄》中寫道：「江漢，字石溪⋯⋯間畫山水，宗十三峰，用筆渾厚古遠。畫不多見，得者珍之。」與江冠千、江上青、江樹峰兄弟過從甚密的張羽屏，1933 年 2 月 3 日上午，應約赴揚州頤園吃早茶，曾見到石溪先生。不久，張羽屏又在朋友處見過石溪先生的山水畫，他說：「石溪所繪山水，具有秀雅之氣。」

七、何賓笙的山水畫

何賓笙是一位書畫家，尤精於山水，但不常作。他除與陳師曾關係密切外，還與吳昌碩等畫家多有交往。吳昌碩曾有一幅〈桃花〉，題識：芷畇仁兄大人正畫，吳俊卿。

其他還有許幼樵的指畫、劉逸園的山水、方地山的山水小品等。

八、冶春後社成員與〈茶花女村居圖〉

清末民初，東漸的西風，帶來了一部法國文學名著《茶花女》。1897 年，林紓首次將法國小仲馬文學名著《茶花女》介紹給國人，作品發表後在社會上影響巨大。小仲馬筆下的這位重情義的紅塵女子，打動了無數中國文人的心。揚州博物館收藏著一幅國畫手卷〈茶花女村居圖〉，繪於 1904 年，作者為宣古愚。畫卷引首為吉亮工行書題字「茶花影事　古愚宣子為倚樓趙君作〈巴黎茶花女村居圖〉，屬題四字為卷首亮工」。鈐白文印「吉」。該圖截取馬格麗特一生中最為的幸福的一段時光，就是與阿爾芒幽居巴黎鄉村的生活場景。畫面上她身著一襲黑色長裙，束腰大擺，頭戴一頂小巧的太陽帽，站立在兩棵高大的法國梧桐樹下。樹蔭下置放了一張飛來椅。瑪格麗格作背身狀，正向遠處凝望，遠處樹叢中掩映著一幢別緻的小洋房。圖中不正面描

繪茶花女的花容月貌，只寫其背影，正是作者聰明處，給觀者以充分的想像
空間。卷後續裱著宣古愚、趙倚樓、陳懋森、陳霞章、張丹斧等十五位當時
文人（絕大多數是冶春後社成員 1904–1905 年作）的詩詞題跋，唏噓詠歎，
讓這幅畫卷長達 5 米餘。這也是冶春後社成員書畫、詩詞才情的集體展示。
（圖 18）

圖 18〈茶花女村居圖 〉（揚州博物館藏）

　　吉亮工七言詩序（1905 年作）：「丞相祠堂何處尋，錦官城外柏森森」，
此浣花杜子注弔諸葛武侯詩也。事有不類而實相者，如此卷之圖茶花女是
也。茶花女生長巴黎，洵為人娼也，洵所好茶花乎？其時巴黎之人類能知而
道之，即奈何以此事傳之書，書傳之畫，其為好事，豈獨小仲馬而已耶？小
仲馬之好事，緣情而作也；宣古愚之好事，徇趙倚樓之請而作也；趙倚樓之
好事有感於小仲馬之言且觸於生世之鬱積，無可以志，如馬克（今通譯為瑪
格麗特）而作也，嗚呼，吾悲馬克，吾不得不悲趙倚樓矣！

　　倚樓與吾相識於己亥歲，距今六、七年。為人頎然而長，溺苦吟詠，其
從事於吟詠也，亦其生世多感有托之以寄其懷抱者。嗚乎，倚樓之吟，其馬
克之淚乎？吾悲之，吾不可以振拔之。茫茫六洲地，安得有此水木明瑟之區，
如馬克與亞猛（今通譯為阿爾芒）之所居者，以一寫吾人之愁抱乎！無以得
斯地，無以得斯人，唯抱此一卷之書，以與之互歡互惜，愈增我不可解之愁，
不可散之鬱也！多事小仲馬，多事冷紅生，汝何必留此傷心之言，以傷我傷
心人不可再傷之心乎？心不可再傷，則求之境，境不可幸得，則托之圖，古
愚此為或即以此一尺之紙為倚樓埋憂地乎？吾不可得而知也。然而境嗇者易
悲，情多者易感，如吾倚樓其安得不感於茶花女事而為十日之哭也。乙巳三

月二十晚，倚樓手一卷來請署首，並請為之序。予觀倚樓之貌若甚戚者，與之談近來事瑣屑皆愁境，於萬愁交迫之中而顧為此不急之務，宜俗士之笑而唾之也。余悲之，余即應而序之。嗚乎，吾將聚小仲馬，冷紅生、趙倚樓、宣古愚群好事之人一觴而哭馬克於斯圖之上也。心以觸之而愈悲，情緣感而有作，固不論何人與何事也。浣花氏其早知此意乎？光緒三十一年風先生序。鈐白文方印「住岑染翰」。

陳霞章楷書（1905 年作）序文：語云：嬖色不敝席，寵臣不敝軒。歡不可盡，哀來無端。以彼娼樓蕩婦賣笑倚門，一夕景徂，有如秋草。而所私之人，不惜堆金買骨，撮土招魂，非愚也，亦聊以為報耳。苟非其人，則前狎王生，後偕范蠡；貴來赤鳳，賤日羽林。地下有知，對此能毋失笑？倚樓同社讀《茶花女遺事》，為之徵詩，復屬予序之。或謂才人涉筆，取媚一時；混沌畫眉，殊嫌多事。一掬無名之淚，盍留作峴山之羊祜、新亭之周顗乎？雖然樂此者不以為疲，傷心人別有懷抱。真娘墓樹，題句獨多；蘇小鄉親，並名為幸。予之勉徇其請，亦所以成其志也。嗟乎，西方美人死生契闊，遠勞吾輩讚歎不已，斯可謂無妄之福矣。光緒乙巳年三月既望書上倚樓同社一粲。久歷歲時，苦不能就，未知即此可以塞責否？孝起陳霞章敘《茶花女》卷子。鈐朱文印「陳」橢圓白文印「孝起」

宣古愚繪設色〈茶花女村居圖〉並長詩（1904 年錄 1899 年舊作）題跋：「碧者血，紅者淚，化作相思數行字。上言依約疇昔事，鰈鰈鶼鶼木連理。下不忍言為君死，但道命不辰，朝露偶然耳。妾生令君怒，不能令君喜。妾今君怒非妾心，請君視取妾日記。此書阿誰記？馬克法女子。嗟哉！所歡亞猛而忍卒讀此。疇昔亞猛馬克如一身，辭家避地尋鄉村。因樹得老屋，臨水開閑門。門前少人跡，野雀來為賓。妾心樂此君所知，細草結帽曳布裙，出門聯臂遊水濱。入室歌詩鼓琴唯君聞。碧瞳茜發謝膏粉，纖腰素面驕上春。鄰里不識妾，驚妾鄉村人。妾家乃在巴黎市，樓閣嵯峨接天起。深深曲房壁文綺，珠玉纍纍飾窗庋。門前高車若流水，達官少年趨如蟻。妾亦視如蟻，妾心獨愛山茶花，誰知心悅君。美於白山茶。妾信君心心無他，妾心乃有委曲，不能令君分明，使君棄妾如泥沙。棄妾亦妾志，使君憔悴去國奔天涯。君友妾，非狎邪，君家阿翁視妾如女非娼家。妾是娼家女，平生未聞如翁語。

阿翁唯一見門戶。君自持，君失阿翁意，妾罪何言辭。噫籲嘻，絕妾飲食，妾不知餐減；減妾衣，妾不知寒。割妾肌膚，妾誠無苦顏。妾心唯求結君歡，與其失君歡，不如劌心與肝。失君歡，君怨應無極。君行趄趄眾中立，與妾相逢不相識，忍死與君絕。知君長為客，為客何時歸？君歸妾骨白。噫籲嘻，亞猛亞猛歸來哭失聲，此時馬克馬克胡無情？馬克有情應更生。右詩己亥讀《茶花女遺事》所作。甲辰春趙君倚樓執詩屬狀馬克為人，因以意圖之，用助太息。高郵宣人哲愚公。」鈐朱文圓印「宣」、朱文方印「哲」。

宣古愚繪〈設色折枝白山茶花圖〉並跋文（1905 年作）曰：「友人申屠剛客巴黎，歸遺我法國美術大學博士加羅氏折枝圖。繪其白山茶如是，或即彼都麗人之所愛耶？乙巳夏六月摹以餉倚樓。哲識。」「法國自巴魯司克以小說雄於文界，至我同治中而冒險小說家仲馬為之魁。其子小仲馬生道光四年，卒於光緒二十一年，平生言情之作最多，尤以《茶花女》為第一傑作。世界譯其書者有十一種文字語言，都出版四百餘次，可不謂入人深歟？馬氏法蘭西近世史稱《茶花女》有侯官陳氏譯本，今中國通行林氏本，陳本獨未見，豈馬氏傳聞誤與？抑林本出，陳氏遂焚其稿歟？《迦因小傳》今有兩本，吾願得陳本與倚樓同讀之。古愚又記。」

趙倚樓（1904 年作）題跋：「古愚為餘畫此圖七閱月，欲題數語苦不能成，時客河內病痁三十日，岑悶欲死，賴此排遣尚得生存，行散時必披而讀之。因思吾鄉汪容甫注《經舊苑吊馬守貞注文》云『事有傷心，不嫌非偶』，今餘落魄是鄉，敢竊斯義作是詩：名重巴黎小說家，憐他薄命記山茶。添人一掬無名淚，都向春風哭落花。我愛古愚長句好，牽因入夢向虛無。今年春酒談遺事，卻好留真在此圖。丹青一管善傳神，貌出纖腰信解人。料汝淚泉已枯盡，不堪回首看風塵。風流絕世泥人多，對此因思蹋臂歌。他日客床重握手，愛河憐爾不能波。小影輕攜到太行，風瀟雨晦幾回腸。此情抵死不當說，病肺人偏籍酒狂。扶頭擁鼻苦沉吟，憐我憐卿同此心。恨不如娼須一哭，天涯何處覓知音？

「〈念奴嬌〉：前詩未盡，復填二闋，畫中人見之，應怪予多事也。草冠低壓，顯元衣輕窄，瘦腰纖柳。獨處煙村誰是伴，閑倩影，攜身走。過

去繁華，當前冷落，不忍重回首。風流猶在，童騃何福消受。披圖結想非虛，揮金買日，只索囊中有。一片憂心難寫出，費煞寸灰詞手。病態深藏，啼妝慢露，愁怕纏人厚。此間癡立，問渠當日知否？畫圖時省，歎春風迢遞，畫無緣識。幾輩只將肩背望，也算虛親顏色。誤卻前因，結成後果，一例遭狼藉。山茶如命，不知花尚紅白？愈看愈觸予情，心酸催淚，衣上盈盈滴。況使揚州狂杜牧，來作梁園病客。夢覺當年，渴縈此日，試倩誰消得？挑燈重對，可憐同度愁夕。光緒甲辰冬十二月下浣沫庵（此處殘缺）。」

臧谷題宣古愚為倚樓世兄所繪馬克圖像（1904 年作）：「願與佳人結畫緣，鄉村寫出晚涼天。不須省識如花貌，一搦纖腰極可憐。白茶花定是前身，無怪郎君獨愴神。中外至今傳恨事，秋屏何處喚真真。甲辰春分前七日，七十一叟臧谷。」

陳霞章題跋（約 1905 年作）：「馬克馬克，至於此極。阿翁遠來，乃作離別，嗚呼亞猛，有大福德。古愚為倚樓狀馬克，似在匏止坪注。予僅報之以二十四字，亦甚少矣。然甘苦親嘗，非過來人道不出。昔有《茶花女遺事詩》十首，今已忘卻，偶一憶及，總覺引人於邪，妄為讚歎，故不復錄。陳霞章。」

張丹斧題跋（約 1905 年作）：「天女隨花逐逝波，回頭不管病維摩。郎家骨肉鍾情甚，父子相牽出愛河。有情滅度骨如煙，紙上真真益渺然。自是西方螺樣髻，廬山可在碧雲邊。倚樓索題馬克小像，丹斧為著兩截句。」

陳璧題跋（約 1905 年作）：「遙從異域采芳華，點染風情羨畫家。匏止坪中春色好，一枝豔絕白山茶。兩兩相逢易惹魔，何如背立晒庭柯。知君不寫芙蓉面，都為人間亞猛多。春水初生長綠蒲，船娘家在瘦西湖。只愁釀出桃花醋，戲向郎前碎此圖。倚樓仁兄屬題，珍君弟陳璧貢稿。」

陳懋森題跋（1905 年以前作）：「西方有美人，顏色好如花。其名曰馬克，嘖嘖萬口誇。巴黎貴人輕黃金，日暮爭迎油碧車。馬克殊落落，顧影常自嗟。願得一心人，終老無疵瑕。癡哉亞猛子，鍾情乃如此，聞病愴然悲，聞愈色然喜。此時姓名未識君，可憐欲為美人死。酒綠燈紅，華筵未終。人來劇場，一笑相逢。相逢不相捨，青鳥丁寧通。一朝鎖鑰落君手，絕代美人

為君有。山水清幽匏止坪，閉門豔福能消受。秋風幾日天氣涼，無端老父促歸裝。明知此際難為別，枕邊淚落珠千行。敢以兒女私，奪君父子愛。詎君罪當治，思君意常在。誰道君難諒妾心，人前惡語忍相侵。從此病深纏骨髓，嗚嗚伏枕只哀吟。忍死待君君不至，強復支離書日記。臨訣殷勤囑女伴，此紙幸為郎君致。至得書，郎意轉，捧此書，郎涕潸。郎來骨寒，荒郊淺土，三寸桐棺。鬢影衣香空夢裡，金釵鈿合落人間。籲嗟此恨塞天地，詞人憐爾傳遺事。想見篝燈秉筆時，不知揮盡幾多淚。遺書能贖骨能收，得郎如此更何求。留將一段奇情在，差勝庸庸到白頭。舊作《巴黎茶花女歌》一章。倚樓尊兄誨正。休庵居士陳戇森貢稿。」

孔慶鎔題跋（1905 年以前作）：「愛念何曾愧漫郎，看書我亦轉迴腸。已拋亞猛三升淚，猶費癡人淚幾行。為貪歡愛棄繁華，匏止坪中別住家。若使當時偕老死，千秋誰解哭茶花。俠骨平康孰與倫，巴黎何地覓真真。配唐饕餮倭蘭蕩，填塞勾闌兩種人。題《茶花女》手卷錄呈，倚樓仁兄印可。劍秋弟孔慶鎔貢稿。」

周樹年題跋（1949 年作）：「金縷曲（即賀新涼）遵用先公注詞韻。手倦拋書睡，是當年，才人譯出，殊方花事。織就回文相思字，又被並刀注剪碎。幻一朵，彩雲空際。異域能知芳心苦，愛情文兼美，難輕棄。驚夢覺，耐尋味。吟朋幾輩花前醉，盡商量，詩篇畫本，不辭神瘁。大雅消沉歸黃土，剩有墨痕仍漬。喜俊侶（指柚斧、漢侯）風流能記。忽見杯棬遺型在，應徵求，更墜思親淚。流恨到，海西地。樹年敬題。」

關笠亭題跋（1949 年作）：「漢侯兄以宣愚公為趙倚樓畫〈巴黎茶花女圖〉屬題，所有畫者題者皆曩時舊好，今已無一存在。風流遺韻，夢影成塵。物是人非，能無根觸？而況潮翻海嘯，若巴黎之春色已闌；月蕩波心，邗上又秋風幾度。聞笛聲而心痛，錄畫舫而情傷。漢侯以藝林碩彥，素富收藏，亦復雲散煙銷，十去其八。而獨於此卷什襲珍重，續徵題詠，殆亦以鄉邦文獻而深故舊之情者乎？爰為之賦〈虞美人〉調兩闋，以就正之：天涯何處無情種，天慣將人哄。非關馬克太情癡，文不波瀾洄洑不新奇。愛河點滴流多瑙，譯筆林家好。莫將好事笑宣愚，一朵山茶渺渺也愁餘。一聲長笛人

何在換了風雲態。披圖仿佛說開天，我亦蕭蕭兩鬢感華顛。二分珍重揚州月，爪印留鴻雪。搜奇黃易忒多情，不使風流花絮付飄零。笠翁漫題。」鈐印：白文印「笠翁八十後作」、朱文印「秋蟬晚唱」、引首朱文印「蛻影庵」。

九、七幅畫卷記錄董玉書雅集佳話

雅集作為古代文人的一種傳統聚會形式，是文人生活中不可或缺的交往方式。雅集的內容包括清談、宴遊、品茗、賦詩、彈琴、作畫等。雅集過程中每位參與雅集的文人作詩，待雅集結束後，這些分散的詩頁由主人按照特定的順次聯裱起來；另外再請一位畫家畫一幅畫，接裱在卷子最前邊的引首部分，稱之為「圖引」；然後請有名的書法家為雅集題名，接裱在整個卷子的最前面，作為長卷的「引首」；最後再請一些沒有參加活動的朋友題跋、贈詩接在後面，形成長達幾十開的冊頁。

冶春後社詩人董玉書，每到一地待久了就請朋友宴游，然後請畫家作畫，邀友朋題跋、贈詩。這些畫卷就成為記錄他人生經歷的見證，也是他與朋友們友誼的留存，更是如今研究近代揚州文化史、冶春後社的重要載體。

雅集地點：安徽安慶

畫卷：〈菱湖泛舟〉、〈菱湖煙雨圖〉、〈重遊菱湖圖〉和〈菱湖嫩秋圖〉

董玉書曾兩度入皖，為時最久。光緒三十一年（1905）夏日，董玉書、巴澤惠等九人吟詠於安慶的菱湖，並泛舟聯句。1907 年左右任天長縣令。1910 年左右任霍丘縣令。宣統二年（1910 年），從霍丘去職到安慶任職。在安慶，他主要管理彈藥庫。其時，裁撤水師，留一炮艇改為畫舫清遊。工作之餘，他流連光景，閑邀朋侶，亦酌壺觴；傳碧筒之杯，蕩木蘭之槳；買舟消夏，結社聯吟。二十年後，他仍對菱湖風光念念不忘。民國十四年（1925），董玉書南下，重遊安慶菱湖。民國十五年（1926）五月，董玉書撰《〈重遊菱湖圖〉徵詩啟》。

民國十八年（1929）七月，董玉書請江寧嚴國棟（字宇良）繪〈菱湖泛舟〉（也稱〈重遊菱湖圖〉）。�link釟嚜題跋：「菱湖之側有屋數椽，為蛻盦先生別墅。新秋招遊，殘荷猶花相與泛舟中流，蕩採菱藕杯盤消夏且歌且答，

幾不知大地熱鬧場有此清涼世界也。蛻盦出紈素為圖補之。己巳七月,江東釩曒並志。」民國二十八年(1939),七月,董玉書請藏書家李盛鐸題〈菱湖泛舟圖〉引首「菱湖泛舟圖」。題跋:「己卯七月,蛻庵仁兄屬題,盛鐸。」鈐印:李盛鐸印(白)、木齋(朱)。後有徐國樞作〈儀徵徐國樞震僧菱湖泛舟圖跋〉;巴澤惠作〈憶菱湖舊遊,並補題〈泛舟圖〉〉、〈明湖春柳〉;劉采年作〈逸滄兄函示〈淮上題襟集〉〉、嗣孝逸世兄又以尊翁〈重遊菱湖圖〉索題,因步元韻,漫成十絕〉。還有鄭斗南、陳霞章、陳懋森、陳延禮、何震彝、桂邦傑、方爾謙、陳延昌、卞白眉、朱菊坪、梁公約等人的題跋。卞白眉的題跋是:「腳靴手板等閒置,鏤月雕雲詩百篇。最愛風流賢令尹,湖山到處結清緣。」「碧水扁舟圖畫裡,萬荷冉冉柳如梳。而今欲避長安熱,那得菱湖更築居。」後附〈菱湖泛舟聯〉,前有巴澤惠作的序。此部分作為《菱湖圖詠》的卷一。

董玉書又請陽湖左運奎(字迦廠)繪〈菱湖煙雨圖〉。後董玉書遍請詩人題跋,其中有汪昌燾、郭寶珩、張祖彭、馮祖培等人的題跋。此部分作為〈菱湖圖詠〉的卷二。

民國十二年(1923),董玉書寄跡北京,請安徽懷寧人蕭愻(字謙中,號龍樵)為他繪〈重遊菱湖圖〉(或稱〈菱湖第二圖〉)。劉采年、史華袞、徐國樞、蔣貞金、秦更年、蕭丙章、巴澤惠、陳含光、李伯通、孔慶鎔、謝無界、王振世等人題跋。此部分作為《菱湖圖詠》的卷三。

民國十七年(1828),董玉書過六十歲生日。他效仿阮元茶隱避客。他的兒子董孝逸編輯《菱湖圖詠》為他祝壽。巴澤惠重來安慶,而董玉書已赴杭遊覽西湖名勝。民國十八年(1929)五月,巴澤惠為《菱湖圖詠》作序。不久,《菱湖圖詠》於上海出版。在編輯〈菱湖圖詠〉的過程中,董玉書又請冶春後社詩友高郵宣哲為他繪〈菱湖嫩秋圖〉。圖成後,正好《菱湖圖詠》校印已經結束,所以此圖只影印於書前,沒有將題跋付於印刷。

雅集地點: 察哈爾

畫卷:〈蒙園雅集圖〉

　　察哈爾省以察哈爾蒙古族命名，省會張家口。1952 年，察哈爾省才廢設。宣統二年（1910），董玉書去皖出遊塞北，曾在居庸關至張家口一帶「佐軍治民」，居塞外將近十年。他遊宦塞外，但仍「夢隨明月到邢溝」。他公務之餘曾撮故鄉軼事輯《松濠小志》。他曾任興和縣長和短暫治理寶昌州，盛讚其地「紫菊花開香滿衣，地椒深處乳羊肥」。他還曾在商都縣任職，並於中華民國六年（1917 年）重陽撰〈郭公新建商都公署碑記〉；中華民國七年（1918 年）十月撰〈商都縣碑〉。其間他曾在集寧縣購地築屋，建議當局墾政與築路並行，由集寧開至滂江，再達庫倫，可惜未果；並踏訪元上都故址，路馬冰天，詩懷壯闊。著有《寶昌雜錄》1 卷、《蒙園紀聞》1 卷等。

　　董玉書借八旗軍校射地，闢為蒙園。閒暇時，與二三知己詩酒觴詠，一洗蒙邊荒陋，或拉老兵對飲，飲醉狂歌，歌罷繼之以痛哭。塞上的胡兒聽到後，對他既驚且怪。民國十年（1921）春，董玉書請安徽桐城畫家方洺繪〈蒙園雅集圖〉手卷。方洺題跋云：「董君學行不敢固辭，不敏乃擬其意作圖以贈之，但未識能得其神境之彷彿否？辛酉春方洺。」方洺字子易，安徽桐城城區人，方苞七世孫，因行八，自稱「龍眠八郎」。能詩、工書、善畫。所作竹石花卉，喜以蒼勁簡老出之，甚近吳昌碩；山水韶秀可愛，時得橫雲老人雅境。該年夏，董玉書請陳衡恪題〈蒙園雅集圖〉引首。後請冶春後社詩友朱黃、徐國樞、劉采年、姚蔭達、陳懋森、趙葆元、李豫曾、蔣貞金、周樹年、陳延韡等題跋和詩。因沒有看見真跡，他們所題內容不詳。朱菊坪的題跋云：「歷盡滄桑兩鬢秋，且將詩酒遣牢愁。馬援耕牧平生志，有日送君出塞遊。」

　　除了詩友外，他還請了朱載德、薛慶崧、孫道毅、楊鴻綬、楊敬宸、張金鑒、趙炳南、游宗酢、閔爾昌、溥澄鈞、包安保、汪錫恩、卞綵昌、許月涵、倪澄澈等人題跋。

雅集地點：山東濟南

畫卷：〈明湖秋泛圖〉

民國二十年（1931）秋，董玉書與吳秉澂等五人泛舟濟南大明湖。民國

二十一年（1932），董玉書請杜祖培為他畫〈明湖秋泛圖〉冊頁。〈明湖秋泛圖〉冊頁的作者是清末民初常州著名畫家杜祖培。杜祖培（1859–1935），字滋園，浙江紹興人，寄居江蘇常州。擅長山水、花卉，取法宋元，著有《工余談藝錄》。杜祖培題款：「逸滄亞兄屬寫，時壬申仲夏，同客毘陵。滋園弟杜祖培。」鈐印：「滋園畫印」。壬申年是民國二十一年（1932）。毘陵是常州歷史上的古郡名。雲浦題寫引首「明湖秋泛圖」。題跋：「壬申秋日，雲浦。」（圖19）

圖19〈明湖秋泛圖〉（江蘇滄海拍賣公司，2012年拍品）

〈明湖秋泛圖〉繪的是山東濟南大明湖的秋景。圖中遠處華鵲二山綿延不絕，若隱若現；南下的大雁列隊飛翔；明城牆橫亙其間，右有北水門名

為「匯波門」，上有兩層氣勢宏偉的城樓。大明湖畔垂柳已落葉，松柏蒼翠，楓葉紅遍，蘆葦瑟瑟。湖中只有兩三小舟飄搖。曆下亭也隱映在樹木中間。整幅畫氣象蕭疏，煙林清曠。此冊頁的出現填補了董玉書在濟南和常州的活動史料。冊頁中有董玉書補錄鵲社諸子之一吳秉濙（字畸園）的舊作《泛舟明湖和拙翁》。這說明董玉書曾寓居濟南，並參加了當地的詩社鵲社。

〈明湖秋泛圖〉冊頁的題跋者大多是董玉書的冶春後社詩友。周樹年題跋：「曆下亭前幾送迎，畫船還指柳邊行。為鄰酒郡征從事，願赴詩人作步兵。莫道爍風侵袂冷，依然泉水出山清。不知誰是漁洋客，落筆能教舉世驚。」

冊頁繪完四年後（1936 年），陳含光題跋云：「湖山開卷笑相迎，曾記兒時縱棹行。弱柳只今堪繫馬，廢池應亦厭言兵。鵲華雙鬢雲中落，烏榜孤篷物外清。遲我冊年君後到，恒河一照共心驚。」

李伯通題跋云：「春去秋來柳送迎，湖山選勝涕南行。水鷗雅狎蓬瀛客，風鶴何疑草木兵。雲氣蕩胸千佛靜，霜痕改鬢一官清。大明景物成圖繞，柔櫓枝搖宿鳥驚。」

姚蔭達跋云：「昔我遊明湖，十月初破曉。斷艇泊湖嘴，廢堞出木杪。見田不見水，界以茭蘆繞。湖名滿天下，此此忽然小。今我披此圖，彌望煙波渺。湫流竊以深，漣漪曲而繚。打槳正清秋，莫愁來者少。緬想曆下亭，風流似相紹。十年一彈指，境與夢俱杳。湖蓮香已殘，湖柳絲空嬝。一城罩山色，依舊青未了。不復昔年遊，但覺吟魂遠。拙修雅好事，嚶鳴如好鳥。清景摹涕南，詩心落江表。」

此外還有汪二丘、卞綏昌、巴澤惠、譚大經、包安保、蔣貞金、陳懋森、趙葆元、卞綏昌、黃鼎銳、許月菡、包安保、趙德孚等人的題跋。

雅集地點：上海

畫卷：〈半園肄雅圖〉

〈半園肄雅圖〉今已不見，也不知為何人所繪。現在只能看到冶春後社詩友秦更年的詩作〈題拙修〈半園肄雅圖〉〉：「鄉邦掌故懼飄零，《懷舊》

新編喜殺青。更注蟲
魚疏草木，憑將著述
養修齡。」「後社曾
同寫折枝，淞濱酬唱
又移時。爾來南北思
遊舊，剩對靈光掇賦
辭。」

圖 20《北京風俗圖・旱龍船》及題跋
（《北京風俗圖》，1986 年）

十、何賓笙、陳霞章與陳師曾的《風俗圖》

何賓笙與陳師曾

是書畫摯友兼姻親關係。陳師曾又名衡恪，號朽道人、槐堂，江西義寧人。
湖南巡撫陳寶箴孫，著名詩人陳三立（陳散原）長子，歷史學家陳寅恪之兄。
善詩文、書法，尤長於繪畫、篆刻。陳師曾曾為何賓笙刻印。畫友姚華有〈師
曾繼室汪夫人墨梅花遺墨何秋江為婦乞詩〉，並自注云：「師曾舊題一詞，
下撦春綺、師曾二印，是夫婦合璧也。秋江（姓何，名墨。何賓笙之子），
丹徒人，婦為汪夫人侄，均能畫。」何賓笙的兒子何墨娶的是陳師曾繼室的
侄女汪春綺。由此推定，陳師曾、汪春綺夫婦與何賓笙的關係是內侄女親家；
同時，何墨還是陳師曾的入室弟子。

　　陳師曾的代表作《北京風俗圖》最主要的一個成就便是運用真實的筆調
為我們描繪了 20 世紀初的民俗風貌。鄭昶、馬公愚、何賓笙、陳止、程康
等人為其題跋，而何賓笙題的最多，達 19 則之多。

（一）　〈收破爛〉：朝空一擔出，暮滿一擔歸。但敲小鼓響，不用
　　　　　叩荊扉。有時得奇珍，入市腰纏肥。窮巷寂無聞，此輩多
　　　　　依依。青羊。

（二）　〈旱龍船〉：大鼓冬冬小鑼響，春聲一片街衢上。迎年報賽風

俗存，可惜此龍無安放。青羊居士。（圖 20）

（三）〈賣烤白薯〉：夫也不良，生此兩郎。苦我街頭，博一日糧。青羊。

（四）〈品茶客〉：頭戴鼠皮帽，低首行街途。我是品茶客，漫呼大茶壺。

（五）〈玩鳥〉：昔日鬥雞，今日鬥雀。在我掌中，亦殊不惡。

（六）〈抗街〉：北地移家少用抬，抗街低首亦生財；男兒煉得頭顱好，
　　　　強項勝他超足開。青羊。

（七）〈賣切糕〉：大米白，小米黃，老伴共磨到天光。釜中蒸熟不也嘗，
　　　　手車推出大路旁。半日賣盡歡洋洋，匜羅銅子數來忙。數來忙，
　　　　明朝天雨，何心為糧？青羊居士。

（八）〈潑水夫〉：十日有雨爾閑娛，十日不雨爾街衢。買臣有妻爾
　　　　獨無，奚為呼汝潑水夫。青羊居士。

（九）〈旗裝少婦〉：一套新衣費剪量，淡戲衫子內家妝。金鈴小犬
　　　　隨儂走，飯罷銜煙逛市場。青羊。

（十）〈菊花擔〉：吃過正陽樓螃蟹，買來土地廟菊花。一枝土定插
　　　　敧斜，絕勝盆花作假。青羊。

（十一）〈冰車〉：世人抱熱炭，我獨禦寒冰。聚之為山阜，恍如北極形。
　　　　青羊。

（十二）〈果擔〉：大個錢，一子兩，當年酸味京曹享。而今一顆值
　　　　十錢，貧家那獲嘗新鮮。朱門豪貴金盤裡，風味每得街市先。
　　　　籲嗟呼！風味每得街市先。青羊居士。

（十三）〈喇嘛〉：紫衣紫帽頗夷猶，徒弟錢糧吃盡休。諷罷番經喉
　　　　止痛，（喇嘛誦經聲，其音在喉，翁翁之音，千人一律，初
　　　　學非練習不成。）雍和宮外找姘頭。

（十四）〈掏糞工〉：升堂入室，主人歡我；一旦不至，闔家眉瑣；
　　　　吾桶雖汙，可通急緩。青羊。

（十五）〈話匣子〉：話匣子、話匣子，唱完一打八銅子。兄呼妹，

弟呼姊，夕陽院落聽宮徵，神乎技矣有知此。燕市伶工絕妙腔，流傳海外號無雙；鴻升嘎調鑫培韻，此派由來異外江。青羊居士。

（十六）〈壓轎〉：壓轎南方用小兒，北方風俗老嫗多。雞皮鶴髮龍鍾態，猶著紅衫唱喜歌。青羊。

（十七）〈算命〉：迷性迷性，笑我說命。手鼓一通，世人莫醒。我目雖盲，我心當省。熙熙攘攘，誰參此境？

（十八）〈拾破爛〉：撿破布，拾殘紙，老夫無日不如此。世間之物無棄材，鐵鉤收入籠中來。青羊居士。

（十九）〈回娘家〉：濃妝豔抹插枝花，懷抱嬌娃別阿爺。穩住草韉穩得得，怪他道左笑聲嘩。青羊居士。

十九則題跋以雋秀的楷書或靈動的行書，或以絕句，或以竹枝詞的形式，讀起來朗朗上口。他的題跋與陳師曾的繪畫一樣，無不滲透身處最下層老百姓給予了極高的評價和深切的同情。詩畫相映成趣。

陳霞章是當時北京著名的書法家。曾任北洋政府國務院秘書的同鄉王景沂曾撰〈陳孝起索題四十九歲所臨晉唐人書冊子〉：「發興自輪囷，臨池見苦辛。問年窮不死，驚坐筆如神。亦恨無臣法，應難索解人。莫將酬酒債，留爾伴蕭晨。」

陳霞章與北京的藝術界多有聯繫。估計是清末著名畫家、篆刻家陳師曾親戚兼文友何賓笙的介紹，陳霞章與陳師曾關係密切。陳師曾又名衡恪，號朽道人、槐堂，江西義寧人。湖南巡撫陳寶箴孫，著名詩人陳三立（陳散原）長子，歷史學家陳寅恪之兄。善詩文、書法，尤長於繪畫、篆刻。陳師曾為陳霞章刻印「孝起陳止」。陳師曾所繪《北京風俗》共計三十四幅人物冊頁，內容為街弄裡巷市井事象。《北京風俗》開拓了傳統人物面的範疇，打破了清末民初人物畫以仕女為主的單調局面，以普通市井百姓入畫為耽於摹仿的傳統人物畫壇注入新的活力。「《北京風俗》是陳師曾藝術革新思想的具體表現，是近百年中國畫，尤其是人物畫發展史上一件具有里程碑意義的作

品。」陳霞章曾以清秀、雋永的楷書及筆力渾厚、蒼勁的行書為《北京風俗》題詞十七首，位於題詞者第二位，題詞如下：

（一）〈收破爛〉：敲不已，入人耳，此聲在門運方否，不盡汝藏聲不止。

（二）〈磨刀人〉：廚下燈前動歎諮，剪刀在手總遲遲。磨來竟比並州快，如此才能值一吹。

（三）〈品茶客〉：陶不必宜興，刻不必曼生。賤彼酒人與煙客，中有釀茶溫可捫。不過告之行路者，曰吾在理門。止。

（四）〈玩鳥〉：小人閒居，無以自娛。一飲一啄，且與鳥俱。下鈐「餓麟」印。

（五）〈山背子〉：如螻蟻之馱粟，似贔屭之負碑，累累然相對，豈徒曰：「芒刺在背。」

（六）〈趕大車〉：山行大鐵圍，神鬼是耶非？白特烏騅似，人多包合肥。止。

（七）〈抗街〉：父母撫養，祝其日長；奈何以重，壓之頂上。大鐙。

（八）〈陸地慈航〉：雲何陸地有慈航，一片婆心到萬腸。任是肩摩還轂擊，且容折角示周行。

（九）〈菊花擔〉：無聊十載客京華，點綴重陽有菊花。只惜粗材真似婢，一燈相對倍思家。吾止。

（十）〈拉駱駝〉：行如隊，味猶穢，春來毛脫皮如礦。數見則來鮮，誰曰馬腫背。

（十一）〈執旗人〉：行步雖曠，了無前進；可以迎親，可以送殯；為吉為凶，唯命是聽。孝起。

（十二）〈果擔〉：果熟何曾得吮嘗，擔肩引吭太郎當。酬（勞）一撮相思草，雜有櫨梨橘柚香。落勞字。陳止。

（十三）〈喇嘛〉：一串木槵子，手中隨意數。倘遇摩登伽，問汝寶

　　　　　何處？

（十四）〈話匣子〉：繞梁三日有餘音，一曲真能值萬金；自得留聲
　　　　　舊機器，十年糊口到而今。大鐙居士。

（十五）〈賣胡琴〉：知音識曲，自謂不俗。此絲此竹，聊果吾腹。

（十六）〈回娘家〉：未妨趕腳用兒夫，堅抱紅男坐黑驢。雞眼初挑
　　　　　著新履，雖非纖趾要人扶。孝起。

（十七）〈糖葫蘆〉：有廟且隨喜，不必有所圖，看家小兒女，犒以
　　　　　糖葫蘆。丁巳重九陳止。

　　這些題詞與陳師曾的繪畫一樣傳達了北京普通百姓的淒苦，民間的生
死、街市的冷暖、政治的昏暗，都精妙地呈現給讀者，他們借了故都街市的
一角，寫出了人世間的酸甜苦辣。

　　陳師曾的繪畫與包括陳霞章在內
的題詞同樣的不朽！

十一、張丹斧與《百美圖》

　　沈泊塵的漫畫名噪一時，所繪
《新新百美圖》在當時也堪稱創舉，
與張聿光之油畫、高奇峰之鳥獸畫等
皆佳譽洋溢，膾炙人口。 張丹斧看到
沈泊塵所繪新穎仕女圖，頗為欣賞，
遂自告奮勇，每圖皆題一詩，並多次
題有「泊塵知我詩意否？」「泊塵幸
解我詩意」等句子。正文共有畫46
頁。丹斧題詩46首。有些詩是打油
詩，嘲謔詩。如「試車」一圖，「豆
蔻青枝二月生，自由車子試郊晴。雖
然謝盡閑蜂蝶，尚有飛塵逐我行。」
不料，沈見之，大為反對，認為張的

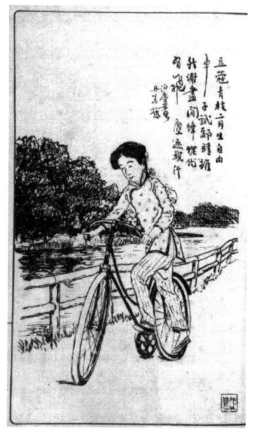

圖21〈新新百美圖試車〉（《民國漫畫
風範》，2011年，頁8。）

畫符般書法、打油般的詩簡直破壞了他的畫面，結果兩人都不服氣，以至關係僵化。其實從現在看來張丹斧的題詩，或打油詩或諷刺詩，讓人百讀不厭，耳目一新，頗有文人畫的雅緻，真實再現了當時上海社會中各階層女性的生活圖景。張丹斧的詩文與沈泊塵的漫畫可謂是「珠聯璧合」！不但沒有破壞他的畫面，反而增色不少。估計是雙方的性格與審美情趣不同致使觀點不一而交惡，令人扼腕歎息！（圖 21）

1918 年春天，《丁悚百美圖外集》問世，作品與沈泊塵《新新百美圖》一樣一反古人創作百美圖僅畫仕女佳人的侷限，丁悚用獨特的視角關注著現實生活的各個層面，精緻白描，真實再現了當時上海各階層女性的生活風尚。

五年過後，張丹斧對沈泊塵與他交惡之事始終耿耿於懷。1918 年春，上海交通圖書館刊印丁悚的，請張丹斧寫一篇序文。他當即借題發揮，故意抬高丁悚，貶低沈泊塵。

《百美圖外集》題詞作者有張丹斧、天虛我生（陳蝶仙）、陳小翠（陳蝶仙之女）、陳小蝶（陳蝶仙之子）、天臺山農（劉青）、蕉子（疑江紅蕉）、桐花（張長）、朱天目、牛翁（戚牧）等，也都是鴛蝴派中人。其中張丹斧題詞最多，達三十首之多，而且依然他在沈泊塵《新新百美圖》的風格——鬼畫符般書法、打油般的詩。如題〈女子消寒圖〉：「爐炭噴綠煙，盆梅抽紅心，幃帳常宿風，膝上不橫琴。」

《新申報》在介紹《百美圖》時寫道：「當代名畫家丁悚先生精心得意之作……張丹斧請名士逐幅題詞，後由王鈍根先生親為繕寫。畫似小樓，句如詠絮，字勝簪花，可稱三絕。」

第七節　異體瀚墨展個性——書法

清末民初，揚州書風受包世臣、吳讓之的影響，尚碑學，重傳統藝術。冶春後社成員在行、草、楷、隸、篆等體都有名家出現。揚州人吉亮工，性狂放，工詩文、書畫，尤以書名。魄力雄渾，幾及安吳，中年後稍變其體，

趨狂放。杜召棠稱風先生之草書已入化境。今瘦西湖內「徐園」門匾二字是其手跡，筆意奇譎，識者賞之。揚州人陳含光，六歲學書，即能摹〈懷仁聖教序〉，又臨快雪堂本〈樂毅論〉，灑落清麗，少已有成。最擅長篆書，圓勁秀婉，為民所重，尤為近代神品。今揚州園林多有其手跡。江都仙女廟人王景琦，楷書蒼秀，晚益遒逸。所書冶春園門額「冶春」二字今尚存。李豫曾擅長書法，作行草大幅屏條，筆筆著力，行行殊致，極其自然蕭散有逸氣。譚大經工篆隸，鐵筆尤高古。臧谷擅長隸書，惜餘春市招乃臧谷所書，隸筆極古茂。冶春後社成員中，以書法著名的還有：陳懋森擅長隸書，方地山擅長行書，戴異擅長甲骨文。張羽屏還對書法理論深有研究，曾為顏二民《書法問答》作序。

一、臧谷的「書法六朝」

臧谷書法六朝。《江都縣續志・卷三十四》中云：「書法魏齊，得其神髓」。北朝魏齊形成的雄厚、險峻、磅礴的碑刻書法，北朝名家有索靖、崔悅、盧諶、高遵等。北朝多碑，書體比較守舊，雄奇樸拙，楷書較精。北朝書法多用方筆，工於點畫。臧谷的書法得北碑之精髓，沉穩拙重又筆辣蒼勁，紙面彌漫著大氣神韻。

高乃超曾在教場中心開一小酒店「可可居」，後賒欠日甚一日，為了生活，高乃超乃縮小範圍，遷其店於原店堂之北，由冶春詩社主盟臧谷書「惜餘春」三隸字為店招，並書題壁詩一首：「兩間矮屋且容身，除卻駝翁俗了人。寫上青簾太淒絕，銷魂三字惜餘春。」

光緒三十二年（1906），冶春後社詩人趙倚樓購得李斗書〈九獅山〉軸，裝裱後，請冶春後社主盟臧谷為之題詩，於是臧谷題詩四首，詩云：（一）卷石洞天今不見，水環小阜跡仍留。幾回城北歸來晚，想像夕陽紅半樓。（二）絕世風流李艾塘，園林處處記能詳。豈唯畫般錄中見，片楮流傳翰墨香。（三）多少繁華付劫塵，可堪湖上復尋春。感君索我題詩句，鄭重分明告後人。（四）費盡工夫作假山，邇來荒廢水雲閑。柳園茶社西偏路，不到紅橋即此間。詩後跋：「倚樓世兄購得此幅，裝池既竣，屬為題詠，即請吟壇正之。」下署：「丙午十月，菊叟臧谷。」

　　臧谷的書法作品現已不多見。瘦西湖書畫碑廊裡有他的一幅行書〈二十四橋〉：「煙花寥落水雲隈，何處簫聲更一回。唐代自然隋代近，詩人曾記玉人來。試看月色還相映，遍數橋名枉費才。我獨繫懷姜石帚，殿春紅藥幾枝開。」

　　香港富得拍賣行有限公司在 2007 年藝術品拍賣會曾拍賣臧谷與王同、汪國鳳、許葉芬四扇面。臧谷在扇面上書杜甫兩首詩，一首〈題張氏隱居〉：「春山無伴獨相求，伐木丁丁山更幽。澗道餘寒歷冰雪，石門斜日到林丘。不貪夜識金銀氣，遠害朝看麋鹿遊。乘興杳然迷出處，對君疑是泛虛舟。」另一首〈鄭駙馬宅宴洞中〉：「主家陰洞細煙霧，留客夏簟青琅玕。春酒杯濃琥珀薄，冰漿碗碧瑪瑙寒。誤疑

圖 22 臧谷行書對聯（上海工美拍賣有限公司，2015 年拍品）

茅屋過江麓，已入風磴霾雲端。自是秦樓壓鄭谷，時聞雜佩聲珊珊。」題跋：「壬午小暑後一日，錄杜詩以奉。松甫六兄大人雅屬即正之。種菊生誠錄。」

　　盛世收藏論壇曾有臧谷行書對聯一副：「曉汲清湘燃楚竹，自鋤明月種梅花。」旁跋：「子香二兄大人正之」、「宜翁臧谷」。鈐兩印「廣陵臧谷」、「六十歲後自號宜翁」。此聯渾厚端莊，結體茂密，行筆瀟灑，酣暢淋漓，不僅反映出其書法藝術之深厚功底和魅力，而且更表達了他身處亂世，超凡脫俗，確實難能可貴。（圖 22）

二、吉亮工的「龍草鳳篆」

　　吉亮工的書法先效二王，稍後浸六朝，豪氣橫行，大氣磅礡，功力雄厚，筆勢飛動，幾及安吳。中年後稍變其體，趨狂放，多為狂草，狂放多姿，有

「龍草鳳篆」之稱，為揚城第一高手。徐園內曾有一方石刻「龍鳳」二字，係吉亮工手題。汪二丘作〈題風先生龍章鳳篆碑〉：「絕世風流筆一枝，寫成符篆若抽絲。庸儒都說先生妄，那省當年信有之。」戴般若曾作〈題吉亮工草書龍鳳字石刻拓片〉：「鳳篆龍章筆陣雄，自矜奇劍辟鴻蒙。草書爭似揚風字，贏得時人譽吉風。」徐園門額書「徐園」兩字，一楷一草，別有風味。（圖23、圖24）

圖23：吉亮工草書扇面圖（寶應博物館館藏）　24：徐園題額（羅加嶺攝影）

三、王景琦的「字冠八邑」

王景琦少年入舉，憑藉書法名聲大噪，長於行楷，楷書工秀。據聞，科舉時主考官在其考卷中批語：「文質平平，字冠八邑」。原載《揚州鄉訊》的凌紹祖〈〈惜餘春軼事〉讀後記〉云：《惜餘春軼事》所載書家多人，各擅專長：王景琦之真楷，卞斌孫之大草，卞綍昌之漢隸，譚亦緯之篆書，堪稱四絕。2010年11月30日，一套珍貴的王景琦詩集手稿將亮相天津一場古籍善本專場拍賣會。手稿的起拍價為10萬元。

王景琦青少年期間就不斷臨摹唐代大書法家歐陽詢的〈九成宮醴泉銘〉和王羲之〈懷仁集王聖教序〉。歐陽詢的〈九成宮醴泉銘〉骨氣勁峭，法度謹嚴，於平正中見險絕，於規矩中見飄逸，筆劃穿插，安排妥貼。他的楷書作品被稱為「唐人楷書第一」，為我國書法藝術寶庫的瑰麗珍品。〈三藏聖教序〉是唐太宗為表彰玄奘法師赴西域各國求取佛經，回國後翻譯三藏要籍而寫的。太子李治並為附記。懷仁是長安弘福寺僧，能文工書，受諸寺委託，

借內府王羲之書跡，煞費苦心，歷時二十四年，集摹而成此碑。遂使「逸少真跡，咸萃其中」。〈懷仁集王聖教序〉是唐人敬重王羲之書法的體現，也是眾多集王羲之書法碑刻中最成功、最有影響的一通。劉介春曾在《揚州藝壇點將錄》為他作詩一首：「名場年少早抽身，襟帶飄飄迥出塵。換得籠鵝今幾許，懷仁聖教有傳人。」

王景琦的字寫得圓潤秀麗，處處散發著清新流麗的書卷氣息，讓人看了賞心悅目。晚年書法益遒逸，求書者戶限為穿。（圖25）

王景琦的書法在揚州到處可見，或刻成石碑，或掛於古宅舊居，或把玩於文人案頭。揚州不少碑刻文字，出自他的手筆。最出名的當屬〈古大明寺唐鑑真和尚遺址碑〉。該碑是民國十年（1921）年日本高洲太助主兩准稽核所事，他經考證，知道法淨寺即古大明寺，

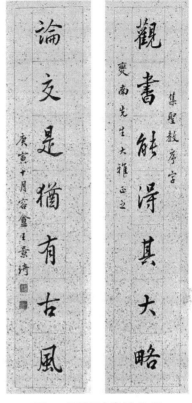

圖 25 王景琦書法作品
（《揚州晚報》，2011.2.19）

鑑真即從此東渡，十分敬仰。於是請日本東方文化學院院長、文學博士常盤大定撰寫碑記。王景琦以正楷書寫，融顏字健雄，柳字清健，端雅莊嚴。碑由揚州著名石工黃紹華摹勒。碑頭則請江蘇省省長、清舉人韓國鈞題書，文曰「山川異域，風月同天」。值得注意的是該碑是1922年底在大明寺建立的，但難以稽考的原因是1925年卻被埋於地下，40年代才重挖出，重新豎於大雄寶殿西側面東。這十幾年的地下生活使碑躲過了兵燹戰火，因而至今完好如初，彌足珍貴。在平山堂西、第五泉畔還樹立著汪時鴻撰文、王景琦書寫〈重修平山堂記〉。民國二十二年（1933），淮揚士紳曾立陳含光撰、王景琦書、王鈍泉鑴石〈江北運河決堤碑記〉，現已毀，有拓本存揚州圖書館。

揚州冶春園圓門上署「冶春」二字，就是王景琦所題。江都章台旅館也有王景琦的手跡。章台旅館建於清末民初，座落在江都利民橋畔龍川大街

上。人們把它叫做「文化旅社」。
章台大門門額上的一塊石匾上邊鐫
刻著「章台」二字，此係清末進士，
號梅庵道人李瑞清手筆。李以書法
名世，字體雄深，筆力蒼勁。匾右
另鐫有小字，為王景琦所撰的跋。
其文如下：章台者，張紹浦先生之

所經營也。君性好客，喜樓居，愛築斯台，以恣眺覽。君名章遂以章名，非
有取乎春秋秦楚宮室、台榭命名之義也。雖卜居近市，不免囂塵，而臨水開
軒，頗能得月；春秋佳日，嘯詠其間，亦足怡情適性。座上見其舅氏鈍叟聯，
聯有「章縫大雅稱賢主，台閣雍容集眾賓」十四字，斯人斯地庶幾近之。梅
庵道人曾為署額，因書緣起而跋之。（圖26）

　　現王景琦故居內有他的一副對聯：「尋山猶費幾兩屐，貯酒真須百斛
船。」清末民初揚州聞人施勉卿住仙女廟糖坊巷，名其居處為「洗夢草堂」。
請吉亮工為其書匾，王景琦撰書對聯：「只因墮落翻成果；歷盡酸鹹不橫行。」
此聯為分詠格，上聯詠「花生」，下聯詠「醉蟹」。文物市場上也曾出現過
王景琦的書寫的四尺行楷七字聯：與汝作詩同不朽；知君得酒便相邀。下聯
的落款：容庵王景琦。字跡達到了「點似桃，撇如刀」的水準，顯示出作者
深厚的書法功底。

　　在馥園的廳堂上曾掛過一副楹聯，聯語是：虛心竹有低頭葉，傲骨梅無
仰面花。這是王景琦為「謝馥春」寫的。王氏書法，功力深厚，秀麗挺拔，
足供欣賞。

　　王景琦多次與清末民初書畫名家連袂創作。上海恒利拍賣有限公司
2010春季首屆藝術品拍賣會曾拍賣過錢松岩山水人物、王景琦書法（1944
年作）成扇，成交價格123,200元。款識：一、中天懸明月，虛閣自松聲，
宗震先生有道，甲申夏日松岩寫；二、集唐人句，宗震先生雅正，容盦王景
琦。鈐印：芑廬（白）容盦（朱）；上海朵雲軒拍賣公司曾拍賣過徐槙達摩
面壁、王景琦書法扇面。上海老城隍廟拍賣行有限公司2006春季中國書畫

拍賣會曾拍賣卞綍昌、王景琦、陳含光、樊灝書法四屏。

四、譚大經的圓潤篆書

譚大經的篆書以長勢取姿，圓潤通暢，結體工穩而又飄逸舒展。運筆有條不紊，意蘊綿綿相通，字形均衡、對稱、自然，結構體勢嚴謹、端正，章法承上啟下，左顧右盼，和諧統一。淩紹祖在原載臺灣《揚州鄉訊》的〈〈惜餘春軼事〉讀後記〉中云：譚大經之篆書與卞綍昌之漢隸、王景琦之真楷、卞斌孫之大草堪稱「近代揚州書壇四絕」。

據他的詩友杜召棠在《惜餘春軼事》中記載，他的一次得救也得益於一個奇妙的篆字。1911 年游幕袁浦，僅住一間屋，出入必關上門。袁浦這個地方風沙較多，室內桌椅經常有厚厚的灰塵。一天晚上歸來，見桌上灰塵有像篆書的印跡。他外出時曾經留一個煙頭在桌上，煙頭隨風轉動，像寫篆書樣而成一個字。仔細一看，好像「敗」字樣。當時正值武昌起義，正準備返回揚州，為留在此地還是回去遲疑不決。見到這個徵兆，第二天立即返鄉。同事都為他的行動而感到驚訝。回到家第二天，接到友人信說他返鄉的那天晚上，發生兵變，擄劫一空，他的同僚無一倖免！

譚大經的篆書以長勢取姿，圓潤通暢，結體工穩而又飄逸舒展。運筆有條不紊，意蘊綿綿相通，字形均衡、對稱、自然，結構體勢嚴謹、端正，章法承上啟下，左顧右盼，和諧統一。在揚州風景區僅見瘦西湖風景區小金山的琴室內有譚大經題寫的篆字「琴室」，鈐印：「亦緯作篆」。

北京東方藝都拍賣有限公司 2007 秋季藝術品拍賣會曾拍賣譚大經的一幅篆書對聯：「和氣致祥謙恭受益，厚德載福能忍自安」。題識：「旭

圖 27 譚大經篆書對聯（北京東方藝都拍賣有限公司，2007 年拍品）

東仁兄法家教之，乙卯秋月，亦緯弟大經」。成交價：3850 元。但作者簡介：
乾隆四十年三甲九十二名，廣東新會縣人。其實乾隆時期的譚大經字敷五，
乾隆五十一年授如皋縣知事，嘉慶年間曾任浙江杭州府臨安縣知縣等。著名
學者。根據題識，此幅作品當為清末民初揚州人譚大經。（圖 27）

　　有一藏友藏有凌琦繪畫、譚大經題字的一把香妃竹扇骨。凌琦，號益之，
清末貢生，今江蘇蘇州人，原名唐員，四十以後落破而不用實名，以賣畫為
生改用凌琦。譚大經在反面以篆書題寫《詩經》中一句話：「如日之恆，如
月之升。如南山之壽，不騫不崩。如松柏之茂，無不爾或承」。題識：「蓋
然仁兄正之，弟大經」。

　　北京百衲民間藝術品拍賣公司 2011 迎春藝術品拍賣會也拍賣譚大經的
一幅篆書：「佳人不同體，美人不同面，而皆悅於目。梨橘棗栗不同味，皆
調於口。靨輔在頰則好，在額則醜。繡以為裳則宜，以為冠則譏耳出自」。
此段文字《淮南子・卷十七・說林訓》。款識：寒香先生教正。壬申重九亦緯，
譚大經學篆扵石珠。鈐印：壬申之作、緯經之印、亦緯。

五、方地山的歪斜行書

　　方地山的書法，早在民國期間就「仁者見仁，智者見智」。據巢章甫
發表在《逸經》第二十五期的〈一代才豪方地山〉中云：「談到他的書法，
世人的批評，就各有不同了。非但沒有人尊他聖，而且有些人罵得利害，有
的說簡直歪歪斜斜，不知道寫些什麼，有的以為是字紙簍面的貨色，不值一
顧。」而巢章甫卻為他打抱不平：「第一寫字的時候，無論看著怎樣亂，怎
樣歪，而等到裱好了以後，統觀全域，非但氣勢雄厚，韻味高遠，的確是不
食人間煙炎的味兒。若是一字一字，甚至一筆一劃的作品評去，那真有點小
之乎視大方也。第二他少年時候的字，工整和秀潤得很，很像褚河南薛少保
一路風格，大約看見過的人不多吧。第三他不但對於筆墨紙硯，毫不講究，
寫字的時候，尤其特別稍為大一點的紙幅，他差不多不放在桌子上寫，總是
請一個人牽著一端，臨空著寫的。……第四他不但對於寫字如此議論，即對
於詩文，也是如此議論；他以為用盡死力氣，講講規矩，不就是行家，不到
相當程度，決不能瞭解。當初他總說袁寒雲寫字做作氣太重，就是用力用心

太過之故，寒去若是到了他的年紀進修，寫的一定要大改變。寒雲甚想念，後來忽然大悟說：老師的字，就如乩壇所寫，飄飄欲仙，自己實在趕不及。」

宜興萬君超〈藝舟夜話・近代名人之風雅軼事〉對方地山的書法更是褒獎尤加：「揚州名士方爾謙……書法放恣，不拘繩墨，橫斜欹側，如畫梅竹，而行氣連貫，捲舒自如，獨具一格，頗耐久觀。作書時令人執紙，懸空落筆。懸腕、懸肘、懸紙，自謂三懸。亦不擇筆，茶樓、酒肆、妓寮，隨所至借記帳敗筆而揮之。隨身攜大方二字印，書竟即鈐其上，得者珍之。青樓女子，如得其一幅嵌名字聯，即可成為名妓。」王貴忱在〈錢幣學家方地山軼聞〉說：「（方地山）書法清逸瀟灑，筆意天真煥發，氣象雍容闊達，很是有點名士派頭。有一位與筆者交往深的前輩，對書法研究精到，見之激賞不已，嘗奉贈一扇。」近人評其書曰：「書法挺峭，有山林氣。」他與謝無量、易培基合稱「近代逸品三家」。他的書法不斤斤於點劃的細部關係上，而是講究整體效果，用筆看似隨意，但通篇都有一種不拘小節的名士派頭，部分字與碑誌有點相似，但筆法卻又不同，開合間倒和於右任有幾分近似，有人稱之為「童體」。方地山怪異的書法反映了他不同流俗的品位，同時也突顯其不為世用的落寞。

民國時方地山、華世奎、魏戫、吳玉如被譽為津門四大寫家，在民國書法史上享有很高的聲譽。

董橋在〈錢穆字幅的聯想〉一文中提到他曾收藏過王漁洋楷書作品〈胡掌絲稿序〉。這篇文稿曾被方爾謙鑒賞過。文前大方方爾謙題了「漁洋小楷」，文尾大方再寫兩行字：「此篇為漁洋所自書，筆力絕似王百谷，真藝林無價寶也。無隅」。董橋在此文中簡單介紹了方爾謙：「方爾謙活到一九三六年，揚州人，字地山、無隅，別署大方，人稱方大，他的弟弟方爾咸是方二，兄弟文壇齊名。大方愛藏文物，藏古錢最多，我早年得過他藏過的一枚南宋銅幣，錦盒上有他題識，搬家忘了收在哪裡不見了。方先生當過袁世凱家庭教師，袁二公子袁寒雲是他的學生。」但對方爾謙的書法，董橋極為不認同。他說：「都說他書法挺峭，有山林氣，我從來看不出個中好處。也許披頭散髮就是山林氣。這篇〈胡掌絲稿序〉漁洋山人小楷寫得那麼挺秀，

大方草草率率題了那些字對不住山人，老穆說佛頭沒有那些鳥糞這幅王漁洋文獻價值還可以再高幾層。」董橋對方爾謙的書法評價也僅是一家之言吧！

近來方地山書法作品價格漸漲。2007 年嘉德四季第 11 期有大方的一個六尺條幅最後以 20160 的高價成交。嘉德 2008 夏季拍賣的大方七言聯估價 15,000–20,000。方地山贈「臺灣聯聖」張佛千的五言聯開出的估價是 30,000–40,000 元。（圖 28）

中華臺北羅青在《後工業書法美學基礎》云：「二十世紀初期，國民政府提倡『新生活運動』，反映此一時代的書家有于右任、 徐悲鴻、 方地山、李徐……在『雄強』書風之中，加入『新、速、實、簡』之特質，以及『狂放』，『稚拙』，『易懂』等特色。」方地山的書法當屬「稚拙」一流吧。

圖 28 方地山行書對聯，（上海聯合拍賣有限公司，2017年拍品）

六、董玉書的四體皆能

董玉書楷書、隸書、行書、草書等俱佳。他的楷書師法晉唐，結體緊密，秀逸遒勁，婉麗飄逸，雍容規矩；草書筆法老練勁挺，蒼勁有力，結體張弛有致；隸書大氣沉穩，古拙空靈，耐人尋味。2009 年 3 月學林出版社出版的書畫收藏入門系列叢書之一《拍回書畫細賞玩》（于建華、于津著）上有〈江都拔貢董玉書能書法〉一文；2010 年 3 月 3 日《書法導報》第 9 期第十四版（副刊）載有于建華撰寫的〈江都拔貢董玉書及其書法〉。

董玉書曾流寓北平，成為書法家啟功曾祖父溥良的弟子，與北京藝術界齊白石、陳師曾交遊。1948 年春，啟功以通家子來拜見，詢問他曾祖父的生平事蹟。雖董玉書「已衰耄，謹就追憶所得，濡筆記之，以告後人」，

作〈先師（溥良）記〉，此文載於卞孝萱、唐文權編《辛亥人物碑傳集》。北京誠軒 2010 春季藝術品拍賣會拍賣過齊白石、董玉書〈書畫雙幀〉扇面，成交價達 392,000 元。此扇面是贈給曾任廈門中國銀行行長鄭煦（字霽林，清末民初廣東中山縣人。年逾古稀猶能作工筆人物、花卉草蟲）的。正面是齊白石畫的牽牛花，題跋：霽林仁兄之雅，齊璜。鈐印：阿芝。齊白石所繪蛾子身灰色，若有所感，有欲起欲伏之勢，既有寫生得其形態之妙，同時工致淡雅，色調之淡甚至比真的蛾子更甚，在效果上卻讓觀者覺得真實活潑。配以大寫意花卉，粗細之間，頗可玩味。反面是董玉書的書法。題跋：霽林先生雅教，弟董玉書。鈐印：逸滄小印。袁玉錫（？-1912），字季九，襄陽人，清末翰林，遵義知府，推行新政，調升雲南勸業道。1911 年 12 月任雲南省參議，軍政府軍政部甄錄處副處長。董玉書曾與他合作一幅花卉、書

圖 29 董玉書行書對聯
（浙江三江拍賣有限公司，
2013 年拍品）

法扇面。董玉書以小楷書寫老子的名言：「執大象，天下往。往而不害，安平泰。樂與餌，過客止。道之出口，淡乎其無味，視之不足見，聽之不足聞，用之不足既。」（圖 29）

　　董玉書還常常與揚州藝術界的同仁連袂創作。1913 年與揚州「揚州三菊」之一吳笠仙合作，吳笠仙於下面繪〈菊花〉，款識：光甫仁兄先生雅正，笠仙弟、吳樹本；反面董玉書有書法，款識：「癸丑孟夏光甫仁兄正，弟董玉書。」

　　董玉書對書法碑帖也頗有研究。天一閣北宋拓石鼓文本為當時存字最多、拓印上乘的石鼓文宋拓珍本，清嘉慶二年阮元重刻天一閣北宋石鼓文本於杭州府學府，後他又重摹十石置於揚州府學。天一閣本因故損毀，阮刻天一閣本由此變得彌足珍貴。天津鼎晟國際拍賣有限公司 2008 年古籍善本專

場拍賣會曾拍賣〈儀徵阮元重撫天一閣北宋石鼓文本〉。此帖為晚清著名畫家蒲華所有。蒲華（1830–1911）原名成，字作英，浙江嘉興人。能詩善書，善畫山水、花卉，尤擅畫竹，故稱「竹老」。此幀裝潢古樸典雅，原裝尤在。1927 年，董玉書在安徽蕪湖自題碑簽，並題跋：文達公記〈重撫天一閣石鼓本〉規摹漢碑，莊嚴剛勁。竹老工篆隸，酷愛此本，朝夕臨池不倦。昔頤性老人，博雅者，古獲亭大年。今竹老年七十有二，摹漢追秦，老而彌篤。蓋與金石有同契焉。展對之餘無任仰止。丁卯春三月上已，廣陵董玉書題於鳩江。鈐印：吉金樂石、玉書臣印、逸渝。

七、劉采年的俊雅章草

劉采年早年就刻苦學書。據朱羅《晴山日記》載：「（1892 年）九月初四日，晴。……劉匋侯過寓，以所買趙松雪帖來看。」趙松雪是元代著名畫家，楷書四大家（歐陽詢、顏真卿、柳公權、趙孟頫）之一的趙孟頫，松雪是他的號。

光緒二十年（1894 年）七月一日，中日甲午戰爭即將爆發。劉采年與吳筠孫、劉顯曾等九位江南名士齊聚無錫長安鎮王蘊章家別墅，遊寶泉河，飲酒長樂，每人作賦以記遊，並表達對戰事的關注。九位名士或詩或詞或文賦，書法自然精絕，文賦詞句精妙，實為少見之精品。劉采年以典雅清秀的行楷作賦，文末云：「君不見：軍書午夜檄飛草，劬勞王事憂心持。」自注：時東瀛兵事告警。

劉采年楷書、行書俱佳。晚年越鍾情於章草。他的章草作品如〈八十自壽〉、〈泰岳賦〉、〈蘭賦〉等作品單字多取橫勢，運筆平實，偶有顫動，給人以動而不亂之感。從運筆來看，使轉中側並用，起筆收筆處切金斷玉、乾脆俐落，線條蒼健，肥瘦互顧。他的章草作品人書俱老，字斷意連，氣勢酣暢，筆力蒼勁，骨勢駿邁，縱橫自然，反常合道，富有章草雋永的藝術魅力，俊雅逸秀，氣息高古，獨樹一幟。（圖 30）

圖 30 劉采年〈八十自壽〉詩翰（局部）（《揚州晚報》2011.2.26）

　　曾有全國多位元著名書畫家贈送作品給劉采年。民國五年（1916 年），貴州書法家姚華贈行書一幀，款識：旬侯先生雅教，丙辰秋姚華。民國十一年（1922 年）近代揚州著名花鳥畫家梁公約贈送劉采年書畫合璧扇面，款識：旬侯先生詩家教我。梁公約時壬戌卅五。隸書名家卞綍昌贈雙鉤書法扇面。題跋：丁卯壯月，集孟法師碑銘成句為旬侯先生壽，即希雨正。弟卞綍昌雙鉤。清代著名文人畫家、陳叔通之父陳豪贈送他山水扇面一幀，題跋曰：君從何處看，得此無人怨。坡翁妙諦如是之，辛丑二月學南田。旬侯三兄大人清鑒。弟陳豪。湖州籍海派著名指畫家鄭德凝贈送他所作指畫菊花中堂。

八、陳含光的懸針篆書

　　陳含光自幼學書，6 歲即能摹懷仁〈聖教序〉，稍長後習吳天發神籤碑，功力深厚，頗得其髓；能博採眾長，書法蒼勁挺秀，獨樹一幟，為世人所重。以篆、楷名世。他的篆書更是爐火純青，風姿如大家閨秀，精細、華美、嚴整、乾淨，無一筆拖泥帶水，尾筆如錐，似衣帶曳地，同時也兼有力挺剛勁，渾厚秀拔，潔淨古樸，具有濃厚自然的金石味。他的篆書與揚州顏慕蘇齊名，有「二民隸書含光篆」之稱。《于右任詩集》謂含老詩書畫三絕，誠非溢美之辭。（圖 31）

1956 年初，于右任曾撰〈壽陳含光先生七十晉八〉詩云：「……詩比散原（近代詩人陳三立）清，字似蘭甫（近代經學家、書家陳澧）秀。不作又不述，人不知其富。含英揚光輝，似新還似舊……」

傅狷夫原名抱青，號雪華邨人，浙江杭縣人。1949 年赴台，為臺灣藝專教授，是開拓臺灣水墨新境的導師之一。陳含光與于右任曾分別為傅狷夫題寫「心香室」堂號。

溥儒（1895–1963），字心畬，號西山逸士、西山逸士、羲皇上人、舊王孫等等，道光皇帝曾孫，出生第三日，即由光緒帝賜名為「溥儒」，曾留學德國學天文學及生物學，歸國後，篤嗜詩文書畫，諸種藝術成就皆達至相當深邃古雅之境域，為中國文人書畫之特出代表。

陳含光與溥儒時相切磋，聲氣相求，唱酬甚歡。溥儒還命長子溥孝華拜陳含光為師。

圖 31 陳含光篆書（廈門谷雲軒拍賣有限公司 201 拍品）。

溥儒自得畫作之上，多倩請陳含光為其題字，兩人深厚情誼可見一斑。1952 年，溥儒曾繪無根蘭一幅，自題：「淑蘭九畹舞東風」。圖左側有陳含光的題跋：「雲林山水不著人，所南蘭花不帶根。試憑九畹春風影，喚起三閭舊日魂。」飄蓬於亂世，他們一直就聲氣相求，相濡以沫。

上海書畫出版社 1985 年所出《書法研究》第 4 期內有〈評孫龍父書法篆刻藝術〉一文，內稱：「揚州自古是書畫文人薈萃地，晚清以來，前有吳讓之、陳錫蕃，繼有樊遁園、陳含光。」 書法家孫洵在其所著的《民國書法史》中對陳含光有這樣的評介：「陳含光的篆書爐火純青，風姿如大家閨秀，精細、華美、嚴整，準確，乾淨，無一筆拖泥帶水。尾筆如椎，似衣帶曳地，同時也兼有力挺剛勁，渾厚秀拔，潔淨古樸，具有濃厚自然的金石

味。……陳氏為清乾嘉學派傳人。深研文史之學，詩詞歌賦，信手拈來。耽于金石書畫，……吉亮工之後，陳氏為揚州文壇盟主。」可見陳含光在書法界的影響和威望。

　　揚州瘦西湖徐園春草堂吟榭有陳含光題：煙景四時新，聞鼙鼓之聲，則思將相；叢祠千古事，雖潢汙一水，可薦鬼神。揚州瘦西湖徐園碑亭有題：感舊永懷，痛心怵目；策功茂實，勒碑刻名。

　　揚州留下其墨寶還有多處，史可法紀念館前兩側的一副著名楹聯：「數點梅花亡國淚，二分明月故臣心」即為張爾藎撰，陳含光書。其石刻「貞烈耿六姑傳」，仍嵌於耿家巷青囊舊屋內，是揚州惟一保留至今的家庭牌坊。最可品味的是鹽商豪宅「汪氏小苑」裡的「春暉室」中的對聯：既可構亦可堂，丹艧墍茨，喜見梓材能作室；無相猶式相好，竹苞松茂，還從雅什詠斯干。堪稱絕世之作了。在小苑後面有一室兩用房間，西為浴室，東為花房。花房門為月洞圓門，門楣上是「花好月圓人壽」六個篆字，也為陳含光所題，並作跋：伯平先生及諸昆仲既構新居，復闢小園於其後，幽榭曲廊，帶以花木，每碧雲初合，明蟾甫園，諸昆季情怡其間，不知太白之宴桃李園有此樂否？囑篆此六字榜之楣間，即以祝諸君皓首相娛如一日也！陳含光在揚州的書法作品還有天寧寺書匾「邗江勝地」，還有題「匏廬」門刻。1949 年陳含光援太白詩境書「龍抒山水」贈兒子陳康的老師、被稱為「一代大哲」方東美，方東美先生賦

圖 32 吳白匋書法作品（《吳白匋詩詞集》2000 年，插圖。）

長詩酬答。揚州燈草行 41 號戈家庭園有陳含光所題「成趣」篆書石額。

　　陳含光還熱心扶植後進，指導有方，揚州等地許多書畫名家出其門下。例如：林玉曾、戈湘嵐、丁寧（著名女詞人）、洪蘭友、張百成、仇淼之等均師從陳含光，學習詩文金石，1952 年任博悟（後皈依佛門，稱本慧法師）奉義母張默君女士之命也拜在碩儒陳含光門下……

九、吳白匋的雋逸行楷

　　吳白匋擅長書法，尤以雋逸的行楷著稱。秦淮河「媚香樓」匾額和清涼山〈重建古崇正書院碑記〉皆其親筆手書。1984 年仇良矩將南京名士顧璘等〈鞠讌〉書畫卷捐獻給南京市博物館。仇氏並請吳白匋與唐圭璋先後為引書畫卷這題跋。吳白匋對他的好友、著名書法家胡小石的書法作出這樣的評價：「（胡氏）自習流沙墜簡，始明兩漢隸分、章草與魏晉楷書、行草之真相，而書法太進。」（《胡小石書法選集‧前言》）（圖 32）

　　吳白匋對後輩書法家也竭力提攜。他曾題贈當代書法家桑作楷「今之旭素」，又云：「觀其楷書，或秀整，或雄厚，融登善（褚）、誠懸（柳）、魯公（顏）為一體，為今世所罕見；隸篆不多，然亦見學古有得，非率爾操觚者可比；行、草書作品最多，可分兩類：一類較為整飭，結體或趨於緊密或趨於簡結，具見功力之深；一類較為雄放，行氣變化多方，具有天機之富。二者皆學前賢法度而又能融化變通，自出抒軸」。

十、張丹斧的「四體書法」

　　張丹斧工書法，融合章草與瘦金為一體，有一種秀逸之致，別有一番風格，陳蝶野譽之「神似瘦金」。張丹斧乃精心作一字副，寄贈陳蝶野，並附一箋云：「此書真離紙三分，入木一寸，不知登善能勝過幾許，遑論瘦金！」陳定山〈戲為無厄道人字歌〉中云：「丹翁佳箋世無兩，細筆懸沙畫花樣。忽然崛起走龍蛇，山鬼抱愁神匿藏。青藜夜光不可滅，闒之石室焰一丈。狂僧草聖坐對哭，〈張遷〉、〈黑女〉不敢當。」他有時還喜歡鬼畫符。袁克文曾為張丹翁訂〈粥書潤例〉謂：「丹翁獲漢熹平漆書，因窺隸草之奧，藏唐人〈莫高石室記〉，遂得行楷之神，施於毫墨，極盡工妙。」篆書也很出

圖 33 張丹斧書法作品（上海工美拍賣有限
公司 2014 年拍品）

色。袁克文曾有論書法手稿〈篆聖丹翁〉。原文錄之於下：「今之書家，學篆籀者多矣，而能真得古人之旨趣者，蓋寡，或描頭畫腳，或忸怩作態，則去古益遠。在老輩中，惟昌碩丈，以獨碣為本，而縱橫之，而變化之，能深得古人之真髓者，一人而已。昨丹翁兄見過，出示所臨毛鼎，予悚然而驚，悠然而喜，展讀逾時許，而不忍釋，蓋丹翁初得漢簡影本而深味之，繼參殷墟遺契之文，合兩者之神，而出以周金文之體，縱橫恣放，超然

大化，取古人之精，而不為古人所囿，今之書家，誰能解此耶！其微細處，若綿裡之針，其肥壯處，若廟堂之器，具千鈞之勢，而視若毫毛，吾以為三代人塗漆之文，不過爾爾也。予作篆籀，尚拘守新象，而丹翁則超超於象外矣。俗眼皆謂予為工，而不知其荒率者，難於工者，百倍猶未止也。工者循象跡求，猶易以工力為也；率者神而明之不在方寸之間，無工力不成，無天才亦不成，豈凡夫俗子所能夢見者哉！予能知之，黃葉師能知之，恐再求知者，

圖 34 宣古愚書法扇面（北京東方晟成拍賣有限公司
2008 年拍品）

亦不易也。予讀其所作，懍然有悟，它日作書或可進歟！予嘗曰：秦以後無篆書，晉以後無隸書，今於數千載下，得見古人，洵予之幸也。」雖多過譽，然論書亦頗有見解。張丹斧雖然書法精妙，但通常喜歡畫符似的亂繪，而且輕易不示人。據說，有一次某官送去一筆潤資請他寫字，他拒不肯寫，後來高興時，卻寫了一幅字送給寓所門口香煙店的小夥計。把小夥計高興得要命。（圖33）

《晶報》1932年7月18日曾刊有〈張丹斧的鬻書潤例〉。版本1：榜書，每字一金，不論大小；聯帖，四尺二金，加尺加半金；條幅，三尺二金，加尺同上；屏幅，四尺一金，加尺同上；扇一金；名刺一金；金石題跋五金；墓誌壽屏別議；惡紙綾絹不書，磨墨加一；先潤後作。版本2：楹聯，四尺四元，每加一尺加一元；屏幅，每幅四尺二元，每加一尺加半元；書扇，三元；名刺，三元；冊頁，方冊二元，磨墨費加一成，潤資先惠。收件處，本報各大箋紙莊及白克路傳是齋書畫店均代收件，外埠郵票通用。

十一、宣古愚的娟秀行楷

宣古愚工書，善於行楷書法。北京東方晟宬拍賣有限公司2008首屆藝術品拍賣會拍賣過黃賓虹〈水仙菊花〉與宣古愚行楷扇面。民國二十一年（1932）王春渠輯《當代名人書林》。此書內收樊增祥、陳三立、羅振玉等120多位近代名人書法。宣哲以俊逸的行楷作封面題簽。北京翰海拍賣有限公司2008季春拍賣會宣哲的八屏書法估價16,000元。（圖34）

十二、嚴紹曾的「銀鉤錦句」

嚴紹曾是近現代著名的書法家。其書風筆力遒勁，恬淡灑脫，秀雅靈動，率真天成。「容夷婉暢，如得道之士，世塵不能一毫嬰之」。《揚州藝壇點將錄》贊曰：「獨向江頭坐釣台，閒情偶一寄尊罍。銀鉤錦句都超絕，早識龍川富逸才。」嚴紹曾善行、楷書。嚴紹曾早年追求功名，練就了非常嚴謹、規矩、端正、秀勁的楷、行書。因此，從他的作品中，我們不難看到書風超逸、端莊工整，不論是結體還是用筆上都相承唐碑，力追「二王」。（圖35）

圖 35 嚴紹曾書法（安華白雲拍賣有限公司 2011 年拍品）

圖 36 戴異為《揚州叢刻》題
簽書（《揚州叢刻》，2010
年插圖）

十三、戴異的魏碑、隸書

　　戴異工書法，尤擅魏碑、隸書、甲骨，兼善山水。陳恒和用心搜集鄉邦文獻稿本，從 1929 年開始至 1934 年方告完成，歷經五年之功，擇其二十四種雕版印行，定名《揚州叢刻》。陳恒和邀請戴異題簽書名。戴異用魏碑寫「揚州叢刻」四個大字，邊款是「甲戌孟冬」、「迴雲戴異」。甲戌年是1934 年。字體古樸、莊嚴。史可法紀念館內藏有戴異 1964 年 5 月用隸書書寫的書法一幅《史閣部誕生三百六十週年紀念》：「朱明寵閹窮奢侈，外患內憂王室毀。東南倭禍北胡侵，飛芻挽粟徵無已。暴斂誅求充軍需，豐年不飽凶年死。氓之蚩蚩填溝壑，有人乘時揭竿起。雉經煤山既身殉，狼引入室殊髮指。胡騎長驅遍神州，金陵猶自酣歌喜。史公坐鎮在江淮，天塹枉作長城倚。多爾袞致招降書，大節炳然志不徙。四鎮跋扈可奈何，鞠躬盡瘁守城壘。無窮戟折張空拳，城陷烽火徒撫髀。梅花嶺上吊忠魂，浩氣長存三十紀。（自注：十二年為一紀。）諡承忠靖永曆頒（自注：閔葆之先生請改諡忠靖公議，見《蕪城懷舊錄》），煮蒿悽愴靈憑幾！」跋云：「一九六四年五月，

迴雲戴異錄舊稿。」（圖36）

十四、擅長隸書、魏碑的包契常

包契常（1877.11.27–1967.8.30），名曙，字玉持。別號蒙道人。江蘇鎮江人，貢生。曾任兩淮場運食商事所文牘。

包契常中年學佛，皈依印光法師，茹素30年，以鬻書為生，1957年加入民革，任揚州佛教協會副會長，擅長詩詞。張介臣在《揚州藝壇點將錄》中云：「華嚴誦罷好填詞，偷得餘閒更賦詩。

包契常早年書法受長期寓居揚州的書法家包世臣的影響。包世臣（1775–1855）世稱「包安吳」，安徽涇縣人，字慎伯，晚號倦翁、小倦遊閣外史。1880年，師從鄧石如，精通書法篆刻。自稱：「慎伯中年書從顏、歐入手，轉及蘇、董，後肆力北魏，晚習二王，遂成絕業。」包世臣居住地點為揚州的觀巷27號，自署其居為「小倦遊閣」。著有《安吳四種》，其中〈藝舟雙楫〉下篇〈論書〉大為學界所重，另刻有《小倦遊閣法貼》3卷。包世臣的主要歷史功績在於通過書論《藝舟雙楫》等鼓吹碑學，對清代中、後期書風的變革影響很大，至今為書界稱頌。董玉書《蕪城懷舊錄》：「嘉道間，安吳包慎伯客揚州最久。同時吳讓之、楊季子、梅蘊生皆得安吳之真傳……」這段話寫明瞭在

圖37 包契常書法（重慶華藝閣拍賣有限公司2015年拍品）。

當時的揚州學包世臣書體的人很多，包契常也是其中之一。張介臣評價他的書法：「獨羨人書俱不老，安吳家法有妍姿。」

包契常書法四體皆能，尤擅隸、魏碑。朱慶珩與包契常合作過一副成扇。正面是朱慶珩畫的山水，反面是包契常書寫的四體書法。朱慶珩，字錫汝，清末江蘇揚州寶應人。其書師趙孟頫，大小字俱佳，畫以山水見長，年逾七十，筆意仍蒼秀可愛。1949 年申石伽作〈寒啼晚霜〉成扇，背面是包契常四體書法。申石伽，浙江杭州人。早年師從俞雲階、胡也衲。著有《山水畫基礎技法》、《墨竹析覽》。擅山水，所作山水多為雲霧變幻景象，頗得渲染潤澤之意趣。（圖 37）

揚州風景區多有包契常的題刻。1953 年，揚州建石濤紀念塔於「谷林堂」後。耿鑒庭寫過一首〈石濤和尚墳〉。詩後自注云：「石濤和尚墳在平山堂後，無塔無碑。揚州畫苑後輩，清明每往祭掃。一九三四年，余與朱君荔孫，欲往其處。乃詢諸僅知其址者陳錫蕃畫師，時陳公病廢，允肩輿前往，終不果行，無何，陳公歿，此墳遂莫可蹤跡矣。」一九五三年，為樹紀念塔於平山堂西隅，乞包契常世伯題「石濤和尚塔」五字。又請李丈梅閣題其塔陰，文云：「石濤和尚畫，為清初大家，墓在平山堂後，今已無考。爰補此塔，以志景仰。」工竣，信筆書廿八字，以記其事。「文化大革命」中，紀念塔被毀。近代揚州著名的園藝家余繼之在冶春園西有其住宅「餐英別墅」。「餐英別墅」的取名繼承先祖遺風，由書法家包契常題額。清末民初書畫家尹恭壽，字潤生，又字南山，別署洗心藏密軒主。清末秀才，善吟詠，工書法，喜收藏。尹恭壽讀書處松竹草堂園門上刻有包契常篆書「習靜」二字。

現在揚州風景區仍然看到的包契常的書法作品還有兩處，一處是「琴室」，另一處是「九如分座」。瘦西湖風景區小金山的琴室內有譚大經題寫的篆字「琴室」和他題寫的魏碑跋文的匾額。跋文云：沈約《宋書·徐湛之傳略》云：『廣陵舊有高樓，湛之更加修整起風亭、吹台、琴室、月觀，果竹繁茂，花藥成行。』吳薗次考其遺址，即是此山。今補署斯額。雖非徐氏之舊，聊存四景之故實云爾。1926 年老闆周天松在教場中段開設「九如分座」。該店名由周天松命名，取《詩經·小雅·天保》中「天保定爾，以莫

不興，如山如阜，如崗如陵，如川之方至，以莫不增」、「如月之恆，如日之升，如南山之壽，不騫不崩。如松柏之茂，無不爾或承」之句，構成「天保九如」之意。因有位揚州人在上海開過九如茶社，故名「九如分座」。店額「九如分座」係包契常所寫的楷書。「九如分座」舊店已在教場改造中拆除，但店額還嵌在新建的樓房上，已失去了往日的風味。

　　包契常還經常與揚州的書畫名家連袂創作。1935 年包契常與陳含光、樊瀝園、王景琦等為一位叫「健庵」的人作四體書屏。陳含光寫的是篆書，樊瀝園寫的是章草，王景琦寫的是楷書，包契常寫的是隸書。陳含光，原名陳延韡，以字行，江蘇儀徵人。書法蒼勁秀拔，獨闢蹊徑。其畫以山水為佳，意境深遠。樊瀝園，名瀕，號灩生，以字行。祖籍江蘇丹徒，居揚州城內府東街，以草書名於揚州。王景琦字容庵，號蓉湘。楷書工秀，晚年書法益遒逸。1941 年 6 月，包契常與陳含光、卞綍昌、王載東聯合為一位叫「序庭」的人書寫的四體立軸。陳含光寫的是鐘鼎文，卞綍昌寫的是隸書，王載東寫的是草書，包契常寫的是魏碑。王載東，字啟明，號俗道士，儀徵人，晚清揚州著名書畫家。卞綍昌原名綸昌，字經甫，號薇閣，晚號獧盦。工隸書，筆意涵泳，自然妙生，乞書者戶限為穿。

十五、行書見長的阮恩霖

　　阮恩霖，字霞青。祖籍儀徵，世居甘泉縣北湖（即今邗江區公道鎮）。他是阮元的從孫，生於道光二十九年（1849 年）。孔劍秋《心嚮往齋謎話》裡講：阮霞青先生嘗於茗市煮茗清談，忽有一窮途中人，口操他省聲音，持紙條，上書「道光二十九年 ─ 射一字」。先生語其人曰：「射出便當如何？」曰：「分文不取」。先生曰：「世間寧有此便宜事耶。餘已射中，乃一『配』字。」蓋先生於己酉年生，故於其年之干支知之獨詳也。阮恩霖生時阮元仍在世，親自為他命名恩霖。沒幾個月阮元就辭世了。

　　阮恩霖擅長書法，以行書見長。他的行書字體清新剛健，瀟灑俊逸，結構嚴謹，動靜有態，凝重中透出一股秀氣，使人大有意味不可窮極之感。他經常與揚州的一些書畫家連袂創作。北京泰和嘉成拍賣有限公司 2011 年秋季藝術品拍賣會海外回流暨近現代書畫專場曾拍賣陳含光《貞補種圖卷》手

卷。揚州書法家張甘亭題引首：「女貞補種圖。辛酉小楊月，儀徵張允龢敬題」。其後有阮恩霖與官至安徽巡撫的馮煦、花鳥畫家梁公約、書畫家與楹聯大家陳重慶、李鴻章之子李經邁等人的題跋。阮恩霖題了長跋，後署：「壬戌暮春，真州阮恩霖霞青氏題時年七十有四。」

　　客為上書畫藝術畫廊也曾展出過陳錫蕃繪畫，阮恩霖題跋的兩幅扇面。其中一幅畫的是被吃完的螃蟹。阮恩霖題跋云：「放膽江湖姿橫行，餘威猶博虎頭名。……滿城風雨驚心後，多少詩人酒罷傾。」（圖38）

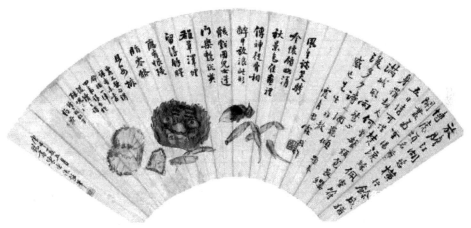

圖 38 陳錫蕃畫蟹，阮恩霖等題跋（蘇州東方藝術品拍賣有限公司 2014 年拍品）。

十六、其他冶春後社成員手跡（圖 39、圖 40、圖 41、圖 41、圖 43、圖 44、圖 45、圖 46、圖 47、圖 48）

圖 39 姚蔭達手跡（《治春後社詩人傳略》（一），2010 年），頁 318。

圖 40 陳臣朔書法（《治春後社詩人傳略》（二），2011 年），頁 196。

圖 41 戴般若《六十述懷》手跡
（《治春後社詩人傳略》（一），2010 年），頁 52-53。

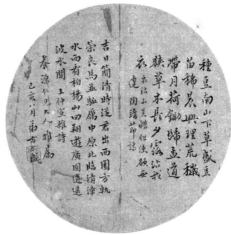

上圖 43 方爾咸扇面（浙江龍安拍賣有限公司 2009 年拍品）。

左圖 42《蘭亭續考》清抄本卷末秦更年題識（南開大學館藏）。

上圖 45 高乃超詩稿，（杜召棠《惜餘春軼事》圖片二）

左圖 44 孔慶鎔手札（《治春後社詩人傳略》（二），2011 年，頁 85。）

圖 46 （左）淩鴻壽致韓國鈞信札《《韓國均朋僚函札》名人墨跡》2006 年，頁 382。　圖 47 （中）陳霞章手札，岳亞軍藏。
圖 48 （右）蕭丙章手札，岳亞軍藏。

第八節　澎湃印濤一朵花——篆刻

　　清末民國年間的各民族篆刻藝術，呈現凋零之態。冶春後社成員中的印人也沒有像蔡易庵、孫龍父、桑愉等成一流大家，但也可圈可點。

一、秦更年是印壇名宿

　　秦更年是著名印人，曾編《秦曼青印譜》。秦更年舊藏《顧氏集古印譜》殘本四冊；秦更年曾為陳介祺編《簠齋印集》作序；還為鮑子年《簠齋印集題記》補書。篆刻家趙穆和趙時棡都為他刻過印。蕭志曾撰寫《秦曼卿及其治印》一文。金石書畫刊物《藝觀》曾刊出秦更年的論文《福山王氏海上精舍藏印序》。

　　近代揚州著名印人吳仲坰，別署仲珺、仲軍，字載和。吳仲坰少受濡染，治印曾受父執李尹桑啟蒙，為黃牧甫再傳弟子，故齋名取曰「師李齋」。三十歲時，輯自刻印為《餐霞閣印稿》，秦更年序之曰：「仲坰吳子工治印，其髫齔已肆為之。憶辛亥之冬，余自粵歸揚州，君亦隨其尊人巽沂先生歸自粵，卜居於揚州，距余家不數武，時謁先生，抵掌論畫，即見君所刻石印，胎息西泠諸家，間亦闌人鄧吳，秀雅獨絕。顧君深自秘惜，不輕示人，亦不煩為人作也。旋餘作客湖湘，不相見者數年，邇歲同客滬上，蹤跡日密，君於印亦屢進愈上，自皖浙兩派，以上窺贏劉，余數以乳石索篆，有索輒應，且極工，而為他人作者或不逮，餘竊引以自熹。君曰：吾非獨厚於子，而薄於他人也；吾喜刻石，而世尚象齒印，遇有索者，但自篆之，付工雕鐫，然後稍加潤色以報，甚以為苦。惟子所蓄多佳石，故樂為奏刀也。一日，又語余曰：昔陽湖趙蓉湖學轍，幼精篆刻，三十後即棄去，吾年行且三十，將踵其轍，戒不復為。余曰：君之篆刻，方與年俱進，奈何以年自畫哉！余意人苟不以象齒印相苦，雖至老勿衰可也。君聞之，笑而不答。時方有印稿之輯，遂書以弁諸端。」著名金石學家林鈞撰《石廬金石書志》（22 卷）所收極其豐富。卷首有康有為、羅振玉、秦更年、吳士鑒、宣哲、周慶雲、鄒安、歐陽輔、趙詒深、顧燮光、金蓉鏡、徐乃昌、劉承幹、蔡寶善、陳洙、丁福保、葉玉森、陳邦福、朱孝臧、童大年、蔡守、李尹桑、李根源、鄭孝胥、

陳玠、李宣龔、陳承修二十七人評語。1926 年，丹徒吳芷舲刻《似鴻軒印稿》。王仁堪題首，秦更年、趙彥卿、李慎儒、俞錫疇、丁傳靖等作序文，吳載和、黃少牧、李尹桑、謝公展等題跋。

二、冶春後社中其他印人

張丹斧也喜歡治印。鄭逸梅稱其鈐印很特別，印文為「佉盧文字」（古印度文）。而桑愉對其治印十分佩服，在《揚州古今地名印》「廣陵」一印的邊款中刻到：「張丹斧刻印有奇趣，此印摹之尚能得其神……」，在另一方仿印邊款中云：「吾鄉前輩印人張丹斧所作白文，印多奇趣。試仿之，不能似也。」他與當時印人有聯繫廣泛。鄧散木曾為他刻「張丹斧」白文印。他為治印名家朱其石《朱其石印存》題詩：「早傳三絕詩書畫，餘事雕鎪亦足誇。三鐵當中屬一石，依然俐落屬誰家。」

宣哲與金石家也關係密切。他曾輯《諸家金石跋尾》，撰《古印譜談》。《古印譜談》原載《新晨報副刊・日曜畫報》第五十一號，時在民國 18 年（1929）10 月 28 日。全文如下：「古印發明，莫盛於今世。鑒賞之家若端匋齋，盡有丹徒劉鐵雲藏印而無著錄，今之印行《匋齋藏印》，實本《鐵雲藏印》之歸，若古玉周印，鄦將渠衡等，皆未拓入。此外藏有頗多，印譜恒寡，甚盛傳者，有吳子苾雙虞壺齋、吳愙齋十六金符齋、周季貺之淨硯齋諸譜，於古印均乏考釋，並敘文亦無之。陳簠齋十鐘山房，號稱極博，所作印舉，經數十年，迄未裝訂，近由商館付影，舛誤迭出，著作真意，泯焉不彰，編者荒漏，良可歎恨。古印著為譜錄，始於宋之《宣和印譜》。好事之家，接踵而起，若楊克、王厚之、顏叔夏、姜夔、元吾丘衍、趙孟頫、楊遵，皆有集錄。其書不傳。洎明代顧從德作《印藪》，其書蒐采頗富，而鑒別未精，且鏤版以傳，摹寫有失，尚未足為善本。後先成譜，有甘暘《印正》、王常《印統》，盛行於時。以印譜傳者，當自顧氏始，其中雖多徵引故實，編次品類，而真贗雜出，聞見未宏，僅可供為書目之稽考，而無裨於古學之研究，然世代縣遠，流傳已罕，備述大旨，亦博雅無所不棄也。極錄之，亦聊以紀念故人耳。詩曰：『銀燭燒殘酒半消，月明樓角夜迢迢。天涯掃卻家人夢，敞盡南窗看海潮。』其二云：『白雲鋪水淡如煙，處處秧歌競種田。錯把春遊認

歸騎，桃花紅欲上吟鞭。』『其三云：『篆煙繚繞上輕紗，蟹眼初翻泛綠芽，料得有人燈下卜，星河迢遞數歸槎。』其四云：『把袂神山共琢磨，六年風雨倏經過。今朝又向天涯別，拔劍臨風唱醉歌。』桃花吟鞭自是名句。」

巴澤惠與揚州印人多有聯繫。他為《蔡巨川印存》題跋：「近時治印名家，精研兩漢金石文字，刀法奇古，著盛譽於一時者，南則吳缶廬，北則齊白石，精深渾厚，固其所長，然皆不免失之粗野，與所作之畫同，非其所短乎？蔡君易庵，博雅君子，藝事無弗工，其於繪事，融合南北兩宗，臻於神品；所治各印，亦略無粗野氣，不徒上追秦漢，且於六朝碑版，心摹手追，得其神髓。每鑴一印，群相稱賞，而君殊弗自矜詡，識者則謂為前無古人也。今觀集存印稿，古芬穠鬱，盎然紙上，愛玩不忍釋手。況得君奏刀之印章，有不晨夕摩挲，至於百遍而不已者哉！」蔡巨川（1900–1974），名鍾濟，又名濟，字巨川，以字行，號易庵。祖籍江蘇丹徒，寓居揚州。蔡巨川幼承庭訓，紹繼家學，學於岳父陳重慶（晚清揚州著名書畫家），友於內兄陳含光，其風骨文采出於陳氏父子之間，弱冠之年，才華即為時所重，博學能文，尤工倚聲。他治印技藝精湛，出入秦漢，潛研漢魏六朝。所作印章諸體兼備，古籀、繆篆、漢簡、六朝真書、行草皆能入印。兼擅詩文書畫、文物考據。他的詞作清麗峻拔，書法有六朝氣息，偶作佛祖圖、靈芝圖、仕女圖也饒有古趣。

巴澤惠曾作〈贈邵龍丘兼乞治印〉：「龍丘居士研金石，第二根塵已懺除。聞道易庵傳大法，圓融法乳乞分吾。」又作〈人月圓·題龍丘刻印〉：「珠帶卷上揚州月，舊約締細鐵。十年遠別，心證，又隔天涯。彩雲重集，風簫韻葉，風流小社，三生仙眷，馨潔情懷。」邵長光，原名邵蔭榮，字耀庭，號龍丘，1927 年 11 月出生於揚州，居參府街。上世紀 30 年代末，邵長光上初中時因突發腦膜炎，雙耳致聾。上世紀 40 年代中期，蔡易庵先生常到長光之父邵介侯老先生經營的鴻寶齋古玩店小憩，蔡易庵的熱忱，引領長光先生走上了篆刻藝術之路。尊奉蔡師「轉益多師」的指示，長光又投孫龍父先生門下後，更是藝事精進。邵長光先生一生勤奮，所事篆刻四十餘年，治印逾三萬方均有據可考。

　　戴般若也為《蔡巨川印存》題跋：「古璽肇自三代，章法結構，淳樸自然，不為方寸所限，一若無意為印也者。洎乎秦則體制漸勻；漢則規畫漸整。雖由簡趨繁，為蛻變所必經，然古意浸失，漢以後更無論矣。自有清，浙印人出，而斯道復振，規仿漢印，時以已意參酌其間，神理猶是，面貌未嘗盡同，蓋皆不徒以勻整為工也。老友蔡君易廠，出視印存稿，都二百餘頁，可謂洋洋大觀，為數十年來精力所萃。如『天寧寺印』，頗得三代之遺；『朱孫蕃印』，頗類漢官印；『萬梅書屋』，似陳秋堂；其『朱孫蕃』『儀徵布衣』，則酷肖曼生。間仿六朝碑版、古磚文字，亦覺古趣盎然，茂樸可喜。易寢饋斯道久矣，筆盡其意，刀傳其神，不自矜持，深得自然之趣，所謂不斷斷以勻整為工也。乙未夏，易廠屬文，謹以數語弁其端。同里社小弟戴般若。」

　　卞孝萱說，方爾謙曾制二印「寡人好色」與「男女多於飲食」。方爾謙輯時人刻用印而成《無隅集印》。板框雕花淡刷，橫九點八，豎十三點六公分，右下側署「清秘閣監製」小篆字樣。每頁鈐拓一至二印，無拓邊款，計約五十頁。無序跋，鈐拓不精。成書年未詳。

　　方爾咸也擅長篆刻。他的好友吳用威有一首詩〈澤山刻私印見貽〉，其中有：「暇時為我刻私印，筆劃古妙如秦初。凡手俗目夢不到，此事要須胸有書。」

三、吳載和輯莫友芝《邵亭印存》與冶春後社成員

　　吳載和（1897-1971），名仲坰，別署仲珺、仲軍，字載和，亦曰在和，齋名有餐霞合、師李齋、山樓等，江蘇揚州人。少受濡染，治印曾受父執李尹桑啟蒙，為黃牧甫再傳弟子。莫友芝（1811-1871），近代學者、詩人。字子偲，號邵亭。貴州獨山人。清道光十一年（1831）舉人。晚客曾國藩幕，往來大江南北。精金石考證之學，篆隸之名，橫絕一時，其所治印，雖不多見，然使刀如使筆，波磔有法，任意自然，款識類漢器鑿銘，遒勁沖和，得未曾有。吳載和為友芝曾外孫，曾於民國二十二年（1933）搨友芝名字齋號印，為時四年，民國二十五年（1936）輯為《邵亭印存》一卷，其漢印之法，規矩森然，氣息雅緻。趙叔孺、黃賓虹、吳待秋、王福庵等近代印學大家，

包括冶春後社中的書畫名家如宣哲、陳含光、秦曼青等人多有題贊。《邵亭印存》全本共二十八印，均為莫友芝自用印。

宣哲題曰：「邵亭先生經人師，暇日興至耽臨池。枕葃許學有述作，篆法駸駸追冰斯。金石刻畫特末技，小鑿山骨聊自怡。妙墨流傳見亦罕，喜有印跡留布衣。善刀而藏本無悶，不為人役人未知。吾友吳子工篆刻，適見一二驚瑰奇。訪諸其家手澤在，子孫永寶不闕遺。二十八鈕等球璧，濡朱落紙焉肯遲。開卷三鈕繫款識，親記歲月無偽差。以外朱白各高妙，印側惜鮮佗刻辭。或疑非出眂叟手，摩挲乳石孰證之。完白已逝不可作，悲庵少作瑕疵。僂指餘子半碌碌，腕健氣靜誰能為。諦審書勢若畫一，舉隅反三庸何疑。東游蘭浦亦善此，印人幾輩懸降旗。惜哉無人為收拾，文不足徵空嗟諮。通儒遊藝偶然耳，豈歆嘉譽垂當時。湮沉既久發光焰，從茲不憾知者希。仲珺仁兄輯邵亭印存見視，奉題即正。弟宣哲。」

陳含光《題邵亭存》：「漢人家法宋人詩，善本圖書孤本碑。治印由來有根底，那教皖浙不低眉。乙亥九秋，仲珺先生屬題。真州陳延韡。」

秦曼青《題邵亭存》：「多能最擅上蔡篆，自刻無殊北海碑。逸趣盎然從指出，芝泥玉檢見鬚眉。乙亥十月偕吳秋谷過仲珺寓齋，觀邵亭長所治印，因題一絕，同含光韻。江都秦曼卿，時同在海上。」

第九節　詩鐘七唱現才情──詩鐘

詩鐘，又名「嵌字偶句」，大約形成於清代道光咸豐年間。詩鐘文學體裁之一，據據清代揚州學者徐兆豐《風月談餘錄》記載，當時人們做詩鐘遊戲時，是把寸許長的一段香繫扣在一段絲線上，絲線的下端繫吊一枚銅錢，最下方放置一隻託盤。遊戲開始時，先出題，題分到各位參加者手中後，立即點燃寸香，這時大家趕快做詩。當寸香燃盡，燒斷絲線，繫著的銅錢便掉落到託盤裡，發出清脆的聲響，猶如鐘鳴，這時大家都要立即停筆交稿。因「火焚線斷，錢落盂響，雖佳卷亦不錄，故名曰『詩鐘』。」可見「詩鐘」的得名，源於做詩時的限時。作為一種文人遊戲，詩鐘兼有鬥博、鬥巧與鬥

捷之競爭性質，皆即席拈題或拈字，限以一定時間完成。揚州詩鐘始於道咸而盛於民國初年，其中尤以冶春後社詩人為中堅。

清末民初揚州人倪澄瀛有一組《再續揚州竹枝詞劫餘稿》其中有這樣兩首詞：「消寒消夏兩從容，名士街頭策短笻。一笑相逢何處去，惜餘春社做詩鐘。」「駝子先生高乃超，每逢文士必召邀。餘春可惜須當惜，雙鬢星星已漸凋。」清末，揚州詩鐘之盛，以惜餘春為最。詩鐘初盛於閩，高乃超至揚，首倡之。《清稗類鈔‧文學類‧詩鐘‧高乃超詩鐘好嵌字》：「高乃超，名超，閩人。其先世為揚關權吏，遂家於揚。嘗於揚之教場，設可可居小酒肆。營業日起，乃增益資本而擴之。閩人好作嵌字詩鐘，高尤嗜之，日夕集文士從事吟詠。其司簿籍之某，亦能詩能棊。有客過其門，輒聞呻唔之聲。店小二報帳，而居停與司帳者方閉目推敲，其營業遂因詩鐘以敗。」

詩鐘的遊戲方法如杜召棠所言，分為「嵌字、分詠二格」。是隨意取兩個互不相關的字，用七言詩兩句，或「分詠兩物」，或「分嵌兩字」，要求對仗工穩，湊合自然，一氣貫通，無散珠斷縷之感。所謂「分詠兩物」，是指上下句分別吟詠兩個事物，事物雖然各不相干，但上下句要渾然一體，形成一副工整的對聯。如詠「尺」、「蜂」二事物，可作聯句為：「燈下量衣催五夜，房中釀蜜正三春。」所謂「分嵌兩字」，是用不同類的兩個字，分別嵌入上下句的指定位置中。一句詩有七個字，從第一個字到第七個字都可以指定，指定的位置不同，名稱也不同，這就是杜召棠逐一列舉的「鶴頂」、「鳳頸」、「鳶肩」、「蜂腰」、「鶴膝」、「鳧脛」和「雁足」。假設拈有「錦」、「鴻」兩個字，要求作「鳶肩」，可作聯句為：「江上錦鱗風有信，泥中鴻爪雪留痕。」

除杜召棠列舉的嵌字格外，詩鐘還有另外一些難度更大的格，如蟬聯格、魁斗格、鴻爪格、雙鉤格、碎錦格、三四轆轤格、四五捲簾格等。這些格都有許多特殊的要求，如蟬聯格，要求第一字嵌在上聯的第七位，第二字嵌在下聯的第一位，形成首尾蟬聯的格局。例如，出題為「舞」「種」二字，可作聯句為：「瘦到綠楊猶善舞，種來紅豆總相思。」

文人聚會時是如何組織這場遊戲的呢？歸納起來大致有兩種。當時詩鐘

遊戲的熱心參加者，冶春後社的詩人董玉書在所著的《蕪城懷舊錄》中記敘了其中的一種：冶春後社創始於有清光宣之際，每值花晨月夕，釀金為文酒之會，相與尖叉鬥韻，刻燭成詩，以為樂例。先拈題十四字，各撰七聯，謂之「七唱」。酒闌餘興，又或另拈兩題，分詠一聯；或公擬數字，嵌入兩句，統云「詩鐘」。匯成後請人謄寫，當場公同互選，次第甲乙，則以當選最多數為冠軍，間亦專請作家評定之，一時傳為韻事。董玉書記敘這種遊戲方法可以叫做「公同互選」，其特點是隨意拈題、公擬字位、相互評選，以得票多寡來評定等次。另外還有一種遊戲方法，可以叫做「輪換坐莊」。據有關資料介紹，「輪換坐莊」法是在遊戲前，事先推選出三位籌畫組織者，一位負責出題，一位負責確定嵌字的字位，另一位負責謄抄。出題和定字位的在遊戲開始後即在一旁等待大家交卷，交卷後先由謄抄者將各人的聯句重抄一遍，再交給出題和定字位的評選。謄抄的目的是　為了筆跡統一，以使評選公正。評選後產生名次，當場公佈，前三名分別叫做「狀元」、「榜眼」、「探花」。這前三名將是下一次「詩鐘」遊戲的籌畫組織者，由「狀元」出題，「榜眼」定字位，「探花」謄錄。這樣，詩鐘之會就一輪輪的傳辦下去。這種遊戲方法猶如考場上出題考試，試卷交由主考人評定等次，獲得優勝者　就可以成為下一輪詩鐘之會的主考，這就如同打牌，獲勝者可以「輪換坐莊」。

　　揚州舉辦詩鐘的場所除惜餘春茶社外，還有當時的徐園、香影廊等處。外地文人來到揚州，作為一種禮遇，也常常受到邀請，《揚州攬勝錄》記載：「春秋佳日，多於此為文酒之會，每逢星期日，名拈題字，作詩鐘七聯，名曰『七唱』，互相品評，當時揭曉。海內外詩人來游邗上，亦往往邀入。」同時代的揚州詞人惺庵居士對此有生動的描繪。他的《望江南》百調中有一首寫道：「揚州好，雅製費心裁。結社詩鐘邀友入，箋書燈謎請君猜，奇想訝天開。」

　　由此可見，詩鐘作為一種文人圈中的文字遊戲，在揚州還是很有影響的，這既反映出揚州是人文薈萃之地，也顯示出揚州傳統文化的積澱十分深厚。

附冶春後社詩有名的鐘聯：

某次冶春後社詩人聚會，要求用「凝」、「蟹」兩字，每人作「蜂腰格」聯句，眾人都吟不出好句來，葉惟善以此奪魁。他的聯句是：

　　山館翠凝苔蘚路；霜盤紫蟹菊花天。

有一次集會，拈題是「線」、「時」兩字，要求作「雁足格」聯副。孔劍秋和張賡廷不期雷同，當時與會者無不驚異。孔劍秋逝世後，張賡廷作挽詩十絕，其中一首寫道：「衣上猶留慈母線，花前莫負少年時。雷同詩句心相映，淒絕當年唱竹枝。」詠的即是此事。七絕的前兩句，就是當年孔、張二人相同的鐘作：衣上猶留慈母線；花前莫負少年時。

冶春後社掌門人臧谷，曾用「牛頭馬面」和「三頭六臂」為「遞嵌格」聯句（用一名詞分嵌在上下聯的不同位置）：

　　牽牛去飲溪頭月；策馬賓士水面風。
　　三更風雪蒙頭臥；六代湖山把臂遊。

張丹斧好詩鐘，曾拈《西廂記》「傳簡、驚夢」為題，以分詠格徵集作者，海寧程搏九集唐句，所成僅十字，曰：「忽逢青鳥使，打起黃鶯兒。」蓋皆集句之渾成者。

第十節　竹西後社有驍將——燈謎

燈謎又叫「燈虎」、「射虎」，也是一種文字遊戲。近人徐謙芳在《揚州風土記略》中說：「文人遊戲，每好行燈謎，編詩句或辭頭，射書名、人名、物品之類。自非胸羅雜學，具有機靈，不易射也。」

清末民初，高乃超等籌組竹西後社，《心嚮往齋謎話》序云：「揚州昔有『竹西春社』，一時稱雄，君本其旨，創立『竹西後社』」。這幾個謎社人才濟濟，對全國的謎壇產生過很大的影響，有人譽為「竹西謎藝，獨步一時」。竹西後社現今可考的謎人多達三四十人。竹西後社的謎人中，最著名

的有八位，被稱為「隱（意指隱語）中八仙」，冶春後社詩人謝閑軒曾作〈隱中八仙歌〉以詠其事。其八人為孔劍秋、孫篤山、湯公亮、吳恩棠、方六皆、祁甘茶、郭仁欽和陳天一，五位是冶春後社成員，占半壁江山。此外，如高乃超、杜召棠、吉亮工、吳召封等亦是個中之佼佼者。後社謎人雖然最活躍的時期是在光緒年間到民國初年，後由於戰亂和部分謎人為生計所迫離揚而一度衰減。但本世紀 20 年代初，詩社冶春後社和謎社竹西後社重又復振，其中新添了一位詩人兼謎人、周恩來總理的堂伯父──周嵋芝先生。嵋老「才氣縱橫而英華內斂，長於駢體文、古近體文及公牘，」且「語多滑稽，聞之捧腹」。他參與後社的詩鐘與燈謎活動十餘年，直至抗戰前方歇息。

　　竹西後社從組社開始，孔劍秋即與諸社友約定，「訂為每月舉行（燈謎活動）一次，各制謎語以十條為率，多多益善」，並在夏日納涼或冬閒之際，適當增加謎社活動時間。上個世紀二十年代初前後的十幾年是後社諸人活動的極盛時期。除了社員內部每到活動日舉行內部會猜，以及互相評品切磋而外，他們還經常對外舉辦謎會，以活躍市民的文化生活。其時惜餘春茶社、史公祠、香影廊茶社、教場碧蘿春茶社、瘦西湖徐園，以及重寧寺東社　友吳還翁之還來小築、勤業堂之謝氏別業以及阮元家廟等處，「每當花朝月夕，輒有文虎之會」，特別是中秋或元宵之夜，猜謎人群摩肩接踵，擊節歡賞之聲此起彼伏，其聲勢和場面均極壯觀。

　　此外他們還應商會或學校之邀，為商店的顧客和學生舉辦謎會。例如碧蘿春茶社居教場之中心，行人往來如織，孔劍秋曾制一矮小漆牌懸掛於該社門前，每日用粉筆書謎數條以饗同好。民國十五年（1926）江蘇大水，哀鴻遍野，揚州紳商盧紹劉（殿虎）等發起舉辦全省藝術展覽會以賑災，借用揚州第五師範校舍為會所，孔劍秋組織社友「借燈虎以供點綴」，「試燈日及上元夜在該會共和廳懸燈張謎，觀者如堵牆」，深受市民歡迎。再如省立第八中學（揚州中學前身）召開十週年紀念大會，於各種遊藝活動之外，「特設一春燈場所」，邀請孔劍秋及其社友於此舉辦謎會，「校長特備彩物（按即獎品）甚豐，莘莘學子樂此不疲」，猜謎師生甚眾，對開啟學生的智力頗為有助。孔劍秋還積極參與海內的燈謎活動，他不但加入斯時北平著名謎社

「北平射虎社」，為其中堅，還介紹揚州部分謎友加入其社，以擴大揚州謎人及其謎藝在全國的影響。

同時孔劍秋還鼓勵社員積極與外地謎家訂交，如以寫《櫐圜春燈話》馳譽謎壇且有「謎聖」之稱的張起南、上海《文虎半月刊》的兩位主編吳蓮洲和曹叔衡、《評注燈虎辨類》的作者謝會心以及潮州謎家鄭雪耘等都是後社的千里神交。尤為難能可貴的是，在日寇蠶食我東北、亡我之心不死的時刻，孔劍秋等拍案而起，他與海內謎家吳蓮洲、孫劍溪等合作，共同創作《抗日文虎》刊於報章，他的佳作如以「滅倭乃民意」，猜五言唐詩一句：謎底為「落日故人情」；「落日」即指日寇，指出他們的必然滅亡乃人心使然。這些燈謎洋溢著強烈的愛國激情，曾傳誦一時，為眾讚賞。

後社謎人鑒於清代竹西春社燈謎使用揚州方言，因而有「方音易變，異地難通」的弊端，故毅然捨棄了方言入謎的習慣，重新回到馬蒼山會意入謎和《廣社》「大包意」（即會意）謎的正統道路上來，主張製謎需「典、淺、顯」，「俗不傷雅」，故所作雖典雅而不晦澀，頗受市民歡迎和海內燈謎愛好者的讚賞，並在全國產生了重大影響。其代表作如以「獨孤為後」猜《西廂記》一句，謎底為「一個仕女班頭」。「獨孤」，原指隋文帝的皇后獨孤氏，此處則別解為「獨個」之意，「後」為六宮之首，即「仕女班頭」也。別解幽默風趣，未經人道。再如謎面為「准提齋，准吃不准開」猜詞牌名「菩薩蠻」，以只准吃齋不准開齋刻畫准提菩薩的蠻橫無理，可謂入木三分，令人忍俊不禁。再如以「林妹妹為什麼好好地要上揚州」猜七言唐詩「瀟湘何事等閒回」等，皆可謂是通俗風趣、典而不僻、耐人尋味之作。而孔劍秋所作揚州名勝謎「寶玉襲人相對視」猜「瓊花觀」，以「寶玉」扣「瓊」，「襲人」為「花」，「相對視」為互相觀望扣「觀」，分扣謹嚴。因「瓊花觀」三字詞意各不相屬，且別解頗難，迄今以瓊花觀入謎者尚難以超越。需要在這裡提一筆的是後社謎人所懸謎箋亦很考究，例如孔劍秋所製謎箋乃是以潔白宣紙裁切而成，上印自繪的雙莢紅豆一枝，紅豔醒目，被稱為「紅豆箋」。每舉辦謎會，紅豆箋下，猜者雲集，彩燈掩映，微風漾動，頗耐相思。如謎被猜中，謎箋與獎品即一併奉贈，人們對謎箋莫不以精美藝術品珍藏之。在

民國謎界，曾傳為美談。

竹西後社謎人謎作豐富，可惜由於抗日戰爭的爆發，「地經兵燹，不知遺稿遺落何所」，大量作品（特別是後期作品）散失，這是十分令人遺憾的事情．現在尚可見到的謎論與謎作有：《悔不讀書齋謎稿》二卷（吳半村著）、《惜今軒說謎》（孫篤山著、陳天一輯）、《心嚮往齋謎話》二卷（孔劍秋著）、《埋齒集》（孔劍秋輯）、《竹西後社謎剩》（陳天一輯）、《隱語萃菁》（吳半村輯、孔小山等定）、《北平射虎社謎集》（內收竹西謎家孔劍秋、孫篤山、祁甘茶、湯公亮四人部分謎作）等十餘種傳世。然而即使現在殘存的這一點作品，也足以令他們不朽。因為這些作品已涉及燈謎藝術的各個方面，有些且是開創性的。例如孫篤山的《惜今軒說謎》，雖數千字，但對謎面、謎底、謎格、扣法以及加何錘煉謎面、防止謎病均有精闢獨到的見解，於前人所未見。而孔劍秋的《心嚮往齋謎話》，多達四萬餘言，為我們保存了大量揚州清末民初謎壇的遺聞軼事，以及有關揚州社會、經濟、文化、民俗、商業 等方面的資料，同時填補了揚州謎話著作的空缺，在當時《文虎》半月刊上刊載時即好評如潮，實屬不可多得，彌足珍視。

一、孔劍秋：竹西後社社長

孔劍秋主持竹西後社，任社長，所謂「獨領風騷，翹楚一時」者。竹西後社是清光緒年間成立的。竹西後社人材濟濟、高手林立，成員可數者 40 餘人。他們每每以茶館酒肆或自家私宅作為燈謎活動的場所，或聚首商榷切磋，探討謎藝；或張燈懸謎招引猜射，娛樂民眾。孔劍秋沉毅明慧，博識多聞，「每一謎出，妙趣橫生，舉座傾倒」（祁甘茶語），因而被「推為虎頭，每當花朝月夕，輒有文虎之會，以小山為主盟」。民國年間，上海《文虎》半月刊曾載有謎社友人謝閑軒仿杜甫〈飲中八仙歌〉所作〈隱中八仙歌〉，首篇即詠孔劍秋，詩中寫道：「主持隱社隆准公，滑稽饒有東方風。嬉笑怒罵羞雷同，是非得失能折衷。」從中可以看出孔劍秋的謎作的特點：不落俗套、新奇詼諧和為人的雍容大度。

孔劍秋 15 歲開始學謎，師從揚州謎壇前輩高芸生，因而技藝精進。為弄懂前輩謎家作品之難解處，常獨居一室，冥思苦想，有時竟然為一條謎不

得其解而耿耿於懷數年。為購得古董店裡一本名《十五家妙契同岑集謎選》的謎書，他不惜傾囊，以致舉家食粥。有一次揚州某處舉辦謎會，諸謎友所獲甚少，獨孔劍秋所向披靡，斬獲達百條以上，獎品彩帛高厚盈尺，為同仁所豔羨。

孔劍秋與惜餘春主人高乃超友善。他們認識始於猜謎。當時高乃超在經營「可可居」。「四壁懸謎，為春燈之點綴。余（即孔劍秋）偶過其地，遂盤馬彎弓，射中兩條。主人笑容可掬，左手捧瓜子一盤，右手持玫瑰酒一觴，余欣然拜領，以瓜仁作下酒物，與高君訂交，乃始於此。」高乃超背曲如弓，所以用「乃」字命名。孔劍秋曾制一謎：「鞠躬」，射《詩經》中：「乃如之人」，用來調侃高乃超。

孔劍秋創造了很多新的謎格。「以『渾寫格』即大包意最多。其次有『解鈴』、『繫鈴』、『紅豆』、『錦屏』、『夾雪』（一名『梨花』）、『徐妃』、『捲簾』諸格。餘如『脫鞋』、『落帽』、『解帶』、『秋千』、『蘇黃』、『曹娥』、『返照』、『朝陽』等，已不多見。至於『皓首』、『玉頸』、『素心』、『鶴膝』、『立雪』、『圍棋』、『駢脅』、『蜓尾』、『垂柳』、『蕉心』、『並頭』、『堆金』、『仰盂』、『低頭』、『蠅頭』、『正冠』、『納履』、『藏珠』、『登樓』、『剖符』、『螺旋』、『疊五』、『疊錦』、『碎錦』等格，社中認為野狐禪，多不采。」

孔劍秋的創作以揚州人呼為「滑頭禪」即會意體為主，注重別解，尤其善於嫻熟運用「題面假借」之別解法。運用此法成謎的作品，大多呈現出一種簡潔、洗煉的色彩，以及「流水今日，明月前身」的藝術意境。如以「道咸同」射四書句：「無以異也」。謎面本是清代道光、咸豐、同治連續三年年號之簡稱，別解卻成「說道皆都相同」之意，正好與底文含義巧妙吻合。這在孔劍秋大量的「翻新他人」（為他人現成謎重制一面）之作中，表現得最為充分。其作品的第二個特色是：風趣、幽默發自骨子裡，嬉笑怒罵皆成文章。例如以「齊楚在掌上」射「十個指頭個個疼」；以「裙衩具隻眼」射「閨中只獨看」；以「夷齊」射揚州話一句「死不服周」；以「藍橋隔斷紅塵路，不許僧敲月下門」射地名二「蒙陰、當陽」，皆可謂曉暢工妙，典

而不僻實無愧於同時代謎人李仲程之讚譽：「花樣翻新體格齊，文人造語太迷離。鉤心真有拿雲手，拍案群驚謎語奇！」

由謎友介紹，孔劍秋曾經北上加入「北平射虎社」與「隱秀社」，與當時之名家樊樊山、高閬仙、韓少衡、陳冕亞等風雲際會，同堂射虎；並與各地同好如衡陽之張起南、居潮州之謝會心、居上海之吳蓮洲輩郵筒往返，廣為訂交。孔劍秋曾贈著名謎人張起南（字味鱸，號橐園，福建永定人）詩曰：「一瓣心香奉橐園。」謎友林定庵去世，孔劍秋撰聯挽道：

> 與我結比鄰，方期揮塵清談，秋水馬蹄商舊學；
> 哭君應罷社，詎料騎鯨遽去，春燈燕子黯新年。

孔劍秋作有詩詞多種。燈謎論著有《心嚮往齋謎話》二卷和《竹西後社謎選》。本人謎作多收入與孫篤山、王繼之合編的謎集《隱語萃菁》。晚年，孔劍秋還搜集其亡友孫篤山、湯公亮、祁孳敏、方久皆、方向清五人遺作，輯為《埋甈集》，同時還曾參與編輯北平射虎社謎集二十六卷，在海內產生重大影響，為闡發其跡藝見解和保存民族文化之精華，作出了不懈的努力。孔劍秋曾被《中華謎網》評為20世紀百佳謎人之一。

孔劍秋制謎尚有一軼事值得一提，即他所制謎箋極為考究，數十年如一日，上繪紅豆兩莢，紅豔輝目，美其名曰：「紅豆箋」。每當集社時懸諸壁間，臨風招展，發人遐想，「殊耐相思」。因之，當年謎友，後旅居臺灣的揚州文化老人杜召棠，在台時仍收藏數頁，恒珍寶之，不忍捨棄。

二、孫鳳翔：揚州謎壇健將

孫鳳翔（1859–1930），字篤山，亦寫作犢山，以家貧，初讀書，改習醫。1902年被韓國鈞招至河南。著有《惜今軒詩草》。他為清末民初揚州謎壇健將，曾參加揚州竹西後社，又曾加入北平射虎社、隱秀社，為諸社之中堅。民國年間，《文虎》半月刊曾登有謝閑軒的〈隱中八仙歌〉其中第二首就講的他：「篤山自是將軍雄，群誇射虎彎強弓；有時慣拈紅豆紅，令人相思意無窮。」孫氏年幼讀書不多，但他猜謎之敏捷，制謎之典雅貼切，是當時

揚州謎家中首屈一指的，有用成句為面者，每與古人不謀而合。一九三○年卒，享年七十歲。著有《惜今軒詩草》藏於家，又有《謎品注案》、《惜今軒說謎》各一卷，後書惜未完稿。《惜今軒說謎》由陳天一輯錄載於上海吳蓬洲主辦的1931年《文虎半月刊》二卷一期至六期，包括〈說面〉〈說底〉、〈說扣〉、〈說格〉、〈說學〉。書中對於謎面、謎底、扣法、謎格等都有精闢的論說。孫氏曾參與編輯《北平射虎社謎集》二十六冊，他的謎大多收入《隱語萃精》和《埋骹集》二書。尤以《惜今軒說謎》中論述最為好謎者所推許。其謎作雅切、清新、活潑而趣濃，具有逶迤流走之美。嘗言：「面用成語為佳，惟佳面多被前人用盡，不得不出於結撰。但詞須雅馴，即用俚言鄙事，亦須俗不傷雅。」又曰：「嘗論謎面宜增損成語，以求合拍，亦是一法。但不得與原文事理相背。」此話略稱。至論：「長面，或用詩詞，前人多有之，但嫌閑字太多，若能絲絲入扣，便算佳製。短面雖兩三字無妨，若底亦只用兩三字，板板相扣，便索然無味。」旨哉斯言。孫鳳翔曾為孔劍秋的《心嚮往齋謎話》題詞：「曾結春燈翰墨緣，開編頓使憶從前。竹西後社留餘響，彈指光陰四十年。淺顯艱深各擅長，多君恣肆更汪洋。能從謎海翻新樣，分得芸公一瓣香。」

三、湯公亮：「謎壇喬梓」

　　湯公亮參加竹西後社，是社中的長者，也被稱為「謎壇喬梓」。他有一個名謎：笑（射宋人）謎底：鮮大年。民國年間，《文虎》半月刊曾登有謝閑軒的〈隱中八仙歌〉中第三首就說的是他：「湯叟七十猶明聰，精研小學資童蒙；廋詞每托假借中，允推博雅為正宗。」《心嚮往齋謎話》中云：同社湯公亮先生亦有字謎二則，仿前人遊戲之作，爰錄如下。其一曰：「我有個字你猜猜，二十三筆寫下來，還有八十一筆連在後，猜著便是通秀才。」乃一「基」字謎也。其一曰：「前路十分恢廓，第別字宜留心，入後緊接下文，卻有十二分巧妙，題雖一字，而能剖析言之，遂覺秀韻天成，有目共賞。」乃一「填」字謎，填字分開為「十一真」，在韻目中，則「灰」字下而「文」字上也。作者固甚難，而猜者亦不易也。湯公亮曾為《心嚮往齋謎話》題詞三首：「廣陵文虎盛，北海喜追尋。獨識枕中秘，常求弦外音。剝蕉抽繭意，

鑿險繼幽心。漫說雕蟲技，冥搜類苦吟。」「一管生花筆，聊將勝事傳。求新探秘鑰，懷舊覓遺編。燕子春燈謎，馬蹄秋水篇。莊諧俱入妙，評論總無偏。」「廋詞雖小道，書卷貴潛修。倘用不經語，翻貽大雅羞。妍媸關學問，褒貶仿春秋。信是聖人裔，心聲迴不猶。」

四、吳恩棠：竹西後社骨幹

吳恩棠參加竹西後社，是社中的骨幹。謝閑軒的〈隱中八仙歌〉第四首就講的他：「偶然遊戲如還翁，一鳴驚人若洪鐘；養精蓄銳時折衝，不肯輕試偏藏鋒。」詩中說：吳恩棠對謎只是遊戲視之，並且也不肯輕試而藏其鋒芒。他有一條唐詩謎傳誦一時，詩中所云「一鳴驚人」應是指此。他曾為《心嚮往齋謎話》作序。其中云：「余少日亦好為此，年來塵勞鞅掌，日夕佐人治官文書，堙郁性靈，久自屏於風雅門牆之外。然見獵心喜，間亦搜索枯腸，幸獲一二，以視諸子之勾心鬥角，則瞠乎後矣。」

五、許幼樵：制謎百餘首

許幼樵，「竹西後社」社員。曾「特製謎語百餘，假座（史閣部）祠內，招致社中人謀「盡日之歡」（孔劍秋《心嚮往齋謎話》語）。

六、謝閑軒：「隱中八仙」之一

謝閑軒的〈隱中八仙歌〉第七首講的是郭仁欽：「郭熙別有情所鐘，傳奇小說常陶熔。酒酣醉臥方朦朧，應對如響猶從容。」

第十一節　地方編志出力多——方志

民國期間，揚州修了三部方志《江都縣續志》、《江都縣新志》與《甘泉縣續志》。冶春後社成員是編纂主力，出力尤多。

《江都縣續志》總纂是桂邦傑，協纂是郭鐘琦，分纂有：陳懋森、陳含光、焦汝霖、葉惟善、江祖蔭、李豫曾、倪寶琛等，採訪有：阮恩霖、吳恩棠、孔慶鎔等，監刻湯寅臣。該志創議於民國六年（1917），原計劃三年蒇

事，實至民國十四年（1925）乃成，次年刊行。卷前有錢祥保作的〈序〉。體例仿於《光緒縣誌》，而刪〈聖澤記〉、〈大事記〉、「咸豐三軍以來」五表及〈政考〉，增〈實業〉、〈物產〉、〈寺觀〉、〈金石〉等。記事上續光緒九年（1883），下以宣統三年（1911）為限，惟〈人物〉一門中，有仕履悉在清朝而歿於民國者不加限制。各門篇首冠以小序，以明記述原委。文中所用資料均注明出處。對因檔案官書所遺而歸志未備者，則以私家舊作及採訪所得增之，其中尤以〈地理考〉、〈河渠考〉等門類中補增較多。對光、宣所創新政，其有類可歸者，附見各門之後，無可歸者，如〈實業〉、〈自治〉等則別列門目，因而較多地反映了近代揚州工商業的初期發展狀況，並附有本邑在「南洋勸業會賽物會」獲獎物品表。〈物產考〉對當地各類物產詳細分類加以記述，〈民賦考〉對「率外之稅，例外之捐，關於增收及特設者，」亦都備載。故《續修四庫全書提要》稱之「〈民賦考〉三卷，為最詳備，尤為有識」。新增〈補正〉一門，對前志所記闕略訛誤者，一一加以輯補增訂，其中尤對以《光緒志》之〈名宦傳〉、〈列傳〉補正為多。劉梅先曾在《詠桂邦傑》中云：「晚歸故里成邦志，斷代為書殿一軍。」

　　《江都縣新志》委員兼編纂主任、總校兼修改、監刻陳懋森，委員兼調查主任、分纂李豫曾，委員還有凌鴻壽等，調查周鈺，文牘陳延禮。此志由陳肇桑創修，民國二十四年（1935）修成，民國二十六年（1937）出版。該志總共十二卷，卷末一卷。

　　《甘泉縣續志》主修錢祥保、凌鴻壽等，總纂桂邦傑，協纂郭鐘琦等，分纂陳懋森、陳含光、焦汝霖、葉惟善、江祖蔭、李豫曾、倪寶琛等，採訪有阮恩霖、吳恩棠、孔慶鎔等，監刻湯寅臣。

第十二節　史學編著來懷古——史學

　　《廣陵私乘》為冶春後社詩人湯公亮所著。湯公亮在自序中說：「余嘗讀《國朝先正事略》一書，未嘗不歎其搜羅之富，論議之精，而足為國史之資料。」又說：「國史固重，而志乘亦匪輕。國史係一國之觀瞻，而志乘則一邑之模範。餘嘗不揣之固陋，取平昔所聞所知者，各為事略一篇，名曰《廣

陵私乘》。」所謂「私乘」，湯公亮說：即「私人之著述也」。《廣陵私乘》
是一部私家撰寫的揚州人物志，雖名「私乘」，但為研究清末揚州人物、官
修方志人物傳提供了所聞所見的真實史料，尤顯珍貴。《廣陵私乘》民國六
年（1917）出版，又曾列入揚州地方文獻叢書，於 1989 年 12 月被江蘇廣陵
古籍刻印社影印。

　　湯公亮還編印多種鄉土教材，如《揚州歷史教科書》、《揚州歷史易
知編》、《江都沿革一覽表》，供學生閱讀，增加學生對家鄉歷史的瞭解，
從而更加熱愛家鄉、熱愛祖國。

　　《揚州歷史教科書》是在光緒戊申（1908 年）出版的。這不是一味說教，
而是巧妙地利用歷史人物，串起揚州城的 2000 多年的歷史。「取吾揚鄉賢
名宦有合於智育德育體育者」，也就是揚州本地以及來過揚州的名人雅士。
開篇以「築邗城、開邗溝」的吳王夫差開始，其中還有「文章太守」歐陽修、
「千古風流」蘇東坡、「鐵血丹心」文天祥、「英武不屈」史可法等，以「清
代大家」阮元結束，每一課講述一個歷史人物。它把揚州歷史通過歷史人物
這一線索連接起來，脈絡清晰。全書共有 80 課，分為四冊。第一冊從周至
魏晉南北朝；第二冊隋至南唐；第三冊宋代；第四冊元明清。書後附揚州歷
史沿革。《揚州歷史教科書》是當時「兩淮運署初等小學之第一堂」算是揚
州成立最早的公辦學校之一，經過歷史的演變，經過十多次易名，就是現在
的揚州市東關小學。湯公亮在教科書書序部分自稱「奉歸安都轉命編輯揚州
鄉土歷史」。「歸安都轉」是當時揚州的兩淮鹽運使趙濱彥是浙江歸安人。
從這本書中可以折射出揚州自古重歷史、重教育的風範，可以發現清代的揚
州學生課程中鄉土歷史是一門特別重要的學科。

　　蔣貞金在兩江優級師範學堂期間修的是歷史專業，故一生從未間斷過
史學的研究與著述，曾耗費多年心血撰寫中國通史。後他發現肆上已有夏曾
佑、章嵌等人的同類著作行世，為不作重複之勞動，毅然將書稿束之高閣，
改弦更張，另選課題，起草《實用史學》一書。此書內容不同於歷來各種史
學著作，著重探討歷代王朝興亡之道，以及官制、典章、科舉、武備、水利、
民生、民俗等各個方面之異同，進而究其得失，故實用性很強。

　　1934 年，周湘亭應邀為城中小學高年級學生做了一場「復興揚州的途徑和我們應有的認識」的演講，引起大反響。他從揚州的地理位置、歷史沿革到復興揚州的途徑（一興修水利；二完善以交通為主的市政新建設；三復興農村），以及我們應有的認識（一繼承先哲抵抗外侮的精神；二要努力讀書做學問；要革除奢靡的積習）。這篇演講稿是一篇很好的鄉土教材。後全文刊載於 12 月出版的《江都教育》雜誌。

　　方地山曾為王蘭生所撰的「私志」《盱眙縣誌稿》作〈序〉與〈後序〉。這兩篇序反映了方地山史學理論之精深與閱讀圖書之廣博。方地山除任袁府塾師外，還兼在北洋客籍學堂、法政學堂講授文史課程。一天，方地山正在講授《左傳》。有學生起立問：「『目逆而送之』怎麼解釋？」方地山莞爾答道：「南方人稱之『吊膀子』，北方人稱之『飛眼兒』」。方地山一邊說，一邊用眼睛做示範。全班的學生哄堂大笑。他的弟子林庚白在《孑樓詩詞話》回憶：「江都方爾謙先生，清末於天津客籍學堂授史學。」 1940 年，《新天津畫報》陸續發表巢章父手輯大方遺著《史演殘纂》，從《司馬懿盜魏政》至《藩鎮之始末》。

　　葉惟善以精歷史名，由他編輯《中國歷史教科書》於清宣統元年（1909）由中國圖書公司出版；著有《師範學校歷史》，已出版；並有《兩淮師範學堂教育史講義》、《兩淮師範學堂教育學講義》、《續教育史講稿》三手稿。清末民初曾參與《江都縣續志》和《甘泉縣續志》。

第十三節　近代聯聖不孤單──對聯

　　除夕用紅紙書寫對仗工整的吉祥語句，貼在門上，謂之「春聯」，俗話叫「對子」，文言叫「對聯」。根據《列朝詩集》記載，春聯自明太祖定鼎金陵，除夕過年御筆親書過一副「國朝謀略無雙士，翰苑文章第一家」的春聯，賞賜近臣陶安，從此家家鐵畫銀鉤，處處錦箋墨寶，與爆竹桃符，互相輝映，點染新春，蔚為風尚。除夕貼春聯的習俗，傳到現在，屈指算來已經有六百多年歷史了。據典籍記載，揚州最早的對聯是北宋晏殊和王琪在大明

寺共同吟出的聯句：「無可奈何花落去，似曾相識燕歸來。」以後，晏殊又把它完善為流傳千古的名作〈浣溪沙〉。宋末元初詩人趙子昂過揚州趙家樓，主人求聯，子昂題曰：「春風閬苑三千客；明月揚州第一樓。」主人大喜，以紫金壺奉酬。這是揚州最早書於建築物上的一副名聯。古代揚州誕生過鄭板橋、阮元等楹聯大家。近代揚州更是名家輩出。香港梁羽生先生說 20 世紀有四大楹聯家，揚州佔有兩位：一位是方爾謙，人稱「聯聖」；另一位是杜召棠，名氣也很大。冶春後社中除了他們兩位外，還有陳含光、張曙生、吉亮工、陳霞章等。

　　關於作聯他們各有心得。陳含光說：「作聯至難，其四言偶句駢文也，五言七言詩也，三字及畸零不整之句詞也，篇成而各為聲調者曲也，非兼工此數者不能為聯，故文人有終身不解作聯語者，蓋其難如此。」方爾謙則說：「作對字不限字句，不限白話文言，前人斷章截句也可借為己用，詩文詞曲，俚語方言都可採人為聯，只要安排得勻襯，配合起來，便是佳作。」兩位老先生說法一位是說難實易，一位是說易實難，其實他們都是個中高手一時無兩的。

　　上下 5000 年中華文明史，行行聖手有如璀璨群星。如：文聖孔子、武聖關羽、史聖司馬遷、詩聖杜甫、書聖王羲之、草聖張旭、醫聖華佗、藥聖李時珍、茶聖陸羽……他們所專長之事，造詣均至於極頂，使中華文明在世界文明史上更為耀眼閃光。聯有聖否？有！解縉、徐渭、紀昀、鄭板橋、何紹基等均可稱其為聯壇聖手。近亦有人稱雲南昆明孫髯為「聯聖」，是因為他題的昆明大觀樓長聯，素有「天下第一長聯」之稱。或稱四川江津鐘雲舫為「聯聖」，是因為他一生撰有各類楹聯近 4000 副，堪稱「百世無匹」。所撰〈擬題江津縣臨江城樓聯〉（1612 字）最長，被譽稱為「天下第一長聯」。張佛千也有「臺灣聯聖」之稱，是因為他精於聯藝，聯作門類齊全，饒有功力。當然方爾謙與孫髯、鐘雲舫、張佛千等相比並不遜色，稱為民國「聯聖」並不為過。

　　方爾謙十四五歲時，一日與其弟游至焦山峰頂四面佛亭，方丈慕名以四面佛為題索聯。爾謙略加思索，即得句：「面面相窺，佛也須有靠背；高高

在上，人到此即回頭。」方丈讀後歎為觀止，目為「神童」。北京大學教授周一良對方爾謙所作對聯曾予以中肯評價，說：「先生善詩詞，尤善於聯，雅言俗諺，情文相生，信口而成，聞者驚服，人稱聯聖。」 1936 年方爾謙去世時，天津《北洋畫報》、南京《逸經》都尊他為聯聖。方爾謙寫聯之快，為常人所不及。他為人嵌名字聯，全為即興，從不起草，信手拈來，渾然天成，詞意極工，往往將典故自然融入，不留斧鑿之痕，不落前人窠臼，不刻意之間天趣盎然，堪稱一絕。梁羽生在其代表作《名聯談趣》一書中對於方爾謙更欣賞其匠心獨運的嵌名聯。如贈張大千聯：「八大到今真不死；半千而後又何人？」此聯嵌「大千」之名恰到好處，用八大山人和半千兩位畫家作比襯，讚頌大千的繪畫藝術成就可繼承「八大」而凌越「半千」。贈妓聯中有「馬上琵琶千古恨，掌中歌舞一身輕」一聯，上聯用王昭君典故，下聯用趙飛燕故事，嵌「馬掌」二字，化俗為雅；最為欣賞的是贈「小樓」的對聯：「吹徹玉笙寒，休去倚欄，絮絮說東風昨夜；生愁金漏轉，偶來聽雨，匆匆又深巷明朝」，通篇不見「小樓」，但化用唐詩宋詞，句句隱含「小樓」，堪稱天衣無縫。方爾謙的對聯寫作已融入其日常生活，並與之緊密相連，舉凡日常交流，來往應答，乃至請柬信函，常常用聯語表述，甚至與妓女的交往也盡入聯中，可以說，對聯幾成為他日常生活的重要組成部分。有一年，袁世凱遣人問：先生今年回揚州過年否？方爾謙正在和客人談天，一邊提筆寫一聯答云：「出有車，食有魚，當代孟嘗能客我；金未盡，裘未敝，今年季子不回家。」上聯以孟嘗君比袁，下聯以蘇秦自比，化用之妙，存乎一心。聯語翻新古意，典雅工巧，自然天成。袁克文長子袁伯崇成年後，方爾謙將愛女方初觀許配給他。談婚論嫁之時，兩親家約定以古錢一枚納聘。後成親時，方爾謙無以陪嫁，乃撰書一聯為女添妝：「兩小無猜，一個古錢先下定；四方多難，三杯淡酒便成親。」「兩小」句：出自李白〈長干行〉：「同居長干里，兩小無嫌猜。」「四方」句：見杜甫〈登樓〉：「花近高樓傷客心，萬方多難此登臨。」聯語切情事亦切情景，俗中有雅，化用典實，自然灑脫。1916 年，蔡鍔去世。方爾謙代妓女小鳳仙撰挽聯盛讚蔡鍔將軍：「不幸周郎成短命；早知李靖是英雄。」不過，方爾謙沒有什麼上百字的長聯。由於他接觸的大都是民國政界、文藝界的名人。所以他的詩文聯語對今人研

究當時的藝林、政壇掌故逸聞不無裨益。

方爾謙天才橫溢，獨具慧心。他為人嵌名字聯，全為即興，從不起草，信手拈來，渾然天成，詞意極工，往往將典故自然融入，不留斧鑿之痕，不落前人窠臼，不刻意之間天趣盎然，堪稱一絕。步入晚年後的方爾謙寓居天津，一向以鬻文賣字為生，自署落款為「大方」。1935 年方爾謙去世時，天津《北洋畫報》、南京《逸經》尊他為「聯聖」。

方爾謙所作楹聯皆含深意，絕無泛泛語，且風趣可誦。方爾謙的女兒方慧雲曾收集、整理過其父的楹聯作品，並作注；後方爾咸的外孫周世恩也做過這方面的工作。北大著名歷史教授周一良對方地山的楹聯研究最為詳盡。周一良先生出身於簪纓世家，書香門第，當年其祖父周馥（揚州小盤谷主人）、父輩尊長周季木、周叔弢等都與方爾謙交誼數十載相得甚厚，故他自幼即耳濡目染，熟稔其人其事。他對方爾謙所作，曾予以中肯評價：「先生善詩詞，尤善於聯，雅言俗諺，情文相生，信口而成，聞者驚服，人稱聯聖。」周一良先生辭世前做的最後一件事，就是給方地山輯錄散佚對聯。多年以來悉心搜求，終於收集到方氏的 115 條聯語，定名《大方聯語輯存》，刊於《文獻》季刊 2001 年 1 月第 1 期。文章在《文獻》刊出時，周先生曾在文末加了一個啟事：「此文所收大方先生聯語遠不完備，希望讀者就所藏或所知聯語加以補充。民國以後北京、天津、上海幾大報紙副刊和袁寒雲在上海主編之《晶報》三日刊及《半月》雜誌中當有不少大方作品。如能勤加搜求，定有所得。即希與我聯繫（北京大學歷史系轉），是所至盼！」後來在友人楊根、陳朝富等人及其門生的幫助下，逐期檢閱了曾經刊載過方爾謙應時聯語的《北洋畫報》、《風月畫報》等，又收得 70 餘副，總計 184 副，暫名為《大方先生聯語集》。在歲逾耄耋之期後，周一良先生自忖「此輯存可能即是最後一次結集」，故在其去世的前一年，即 2001 年的暮春時節，以自己親筆題跋，將所輯方氏聯語附之以數十則注釋，並連同父輩珍藏下來的方氏遺墨，彙編成為《大方聯語輯存》。周一良先生仙逝之前一月，由新世界出版社為一良先生出版的自選集《郊叟曝言》已付梓成書，並將其晚年輯佚補亡，用力甚勤所保存下來的《大方聯語輯存》載於篇末，從而為我國近代文史瑰寶保存下了一宗珍貴的文學遺產。由此，這一位早年間曾馳譽當世的民

國「聯聖」之精構佳作，便免遭湮沒消亡的噩運而得其善終了。

　　當然方爾謙所作的對聯肯定不止周一良收集的 184 條。馮幼衡〈大千居士談對聯〉一文中說：「他（指方地山）的聯對工夫，就算不是空前，也屬絕後，可惜他從不留稿」。巢章甫客居天津，曾搜羅方爾謙聯作彙集成冊，刊否待考。袁克文也曾為印《無隅聯語》，至今沒有見到原本。唐魯孫《老鄉親》「話春聯「一文中，說「聯聖」有一年在天津過年，住在國民飯店，忽發雅興，在飯店門前，設下一張方桌，安排紙墨筆硯，專門給天津各商號寫嵌字春聯。天津《庸報》發行人葉庸方，曾經設法搜集起來共得一千二百餘聯，影印裝冊，題名《春聯集萃》；因為其中都是方爾謙、袁寒雲親筆，得之者莫不視同拱璧，可惜大都已經失傳。

又《風月畫報》載晉溶文說，一次過風月畫樓，見方正伏案作書，悉應人之請為北裡群花制聯，視炊許，數十幅已竣事，或嵌字、或含意，無不妙句天然，歎非文思敏捷如先生，不史至此也。但據周一良說他寫這類聯「從不留稿，對聯之主人生涯漂泊不定，對聯的命運亦渺茫難知」。

　　如今，方爾謙的「聯聖」地位得到了海峽兩岸及華人世界的一致認同。《民國碑傳集》中有閔爾昌〈方地山傳〉云：「（方地山）最擅長聯語，雅言俗諺，情文相生，矢口而成，見者驚服。」《學林漫錄》初集所載已故劉葉秋先生〈藝苑叢談〉文中，有「聯

圖 49《負翁聯話》書影（《負翁聯話》），1972 年。

聖大方」條：「（方爾謙）善為聯語，集句嵌字，工穩無倫，時有『聯聖』之稱。」周一良在《學林漫錄》第十集中寫過〈也記聯聖大方〉。周一良還在《讀書》第 195 期寫過〈再記聯聖大方〉。曹聚仁著《天一閣人物譚》（三聯書店出版）中第二部分「文壇述往」中有〈聯聖方地山〉。

　　牛宏泰著《名人的難題與解答──對聯中的智慧》和《千古才情萬古對》（湖北人民出版社出版）中都有〈方爾謙無愧「聯聖」名〉。著名學者卞孝

萱也寫過《「聯聖」大方二三事》。2004 年由曹永森主編，蘇州大學出版社出版的《古今揚州楹聯》收錄了方爾謙聯 150 餘副，在各種聯書中是數量最多的。尤其可貴的是，此書對方爾謙作品的某些字句和寫作背景作了嚴謹的考證，糾正了他人的誤傳，這是揚州地方文化研究的一大貢獻。

杜召棠又是制聯高手。1951 年曾輯印《負翁聯話》。民國三十八年（1949），陳含光曾為《負翁聯話》作序：「言楹聯者，始自梁之楹聯叢話，及曾文正以能作聯句自喜，於是同光以來，作者尤多，先祖文恪公，作聯至工，不存稿也，晚近吾鄉方地山，以善作楹聯譁於世，地山嘗為陳師曾衡恪口誦所作，兼及本事為跋語，師曾手錄成兩巨冊，師曾歿後，遂亡之，地山嘗謂光曰：凡作楹聯有兩排，文情相生，音節流美，以韻勝者，此舊派也，君家文恪公以之，其橫空盤硬，甚至音節不諧，而以力勝者，此新派也，某竊有志焉，光曰然，夫作聯之事至難，其四言偶句，駢文也，五七言句，詩也，三字及畸零不整之句，詞也，貫之以迴旋轉折之句，而以語詞，語助詞，參錯其間，以行其氣者，古文也，篇成而各自為聲調者，曲也，非兼工此數者，則不能為聯，故世往往有稱為文人，而終身不解作聯語者，蓋其難如此，若君所謂舊派者，蓋詩之流，所謂新派者，則古文之屬也，地山拊掌笑曰：君得之矣，召棠先生為聯話，徵序於光，因信筆寫以奉復，後之友志斯道者，求之於此，亦不無小補焉耳。」梁羽生稱讚杜召棠所作挽聯：如挽亡妻聯「回首昔時春，冰繭同宮，萬縷千絲一夢；傷心三月暮，曉鐘破戶，鳥啼花落人亡」；挽冶春後社成員、好友蔣孟彥聯「碧潭觀畫，有約未來，寸幅湖山，緣慳一面；紅橋泛舟，舊遊如夢，重簾風月，喚不回頭」，均是情景交融、工整流暢的佳作。（圖 49）

張曙生也是近現代揚州一位制聯高手。著有《爽齋聯存》。雖經「文革」洗劫，因其哲嗣張家驤妥為保存而完整無缺。《爽齋聯存》共 5 卷，毛筆書寫，為其 1916 年至 1966 年（即 17 歲至 67 歲）50 年間所作喜慶、題贈、哀挽等聯語近 400 副，其中挽聯較多。《爽齋聯語》不僅有較高的藝術價值，而且有重要的史料價值。因為《聯存》是按年編成的，這對研究揚州文史，特別對研究揚州近現代人物提供了珍貴資料。卷首有戴迴雲、黃師魯、林小

囿、厲鼎鍠、魏毓芝等詩友的題詞和序文。

吳召封所作楹聯，均傳誦一時。他曾在辦公室書一聯：愛莫能助；置之不理。

其他冶春後社成員聯作舉隅：

1. 臧谷宅第聯

拜經垂訓；諫鼎遺風。

2. 臧谷贈孔劍秋聯

社聯邗上新詩友；係出衢州小聖人。

上聯講孔劍秋最初參加冶春後社；下聯：宋高宗南遷，山東曲阜孔氏也隨之南下浙江衢州，故衢州稱南孔廟、南孔府，也有衍聖公。孔劍秋原野衢州人，孔子 72 代孫，故有小聖人之稱。

3. 吉亮工贈徐寶山聯

一身都是膽；萬事總由天。

4. 王景琦贈聯（兩副）

贈葍鑒青
奇石蒼松多佳趣；青山流水有知音。
道在濟人多福利；學因傳世合中西。

葍鑒青名廣福，邗江方巷人，從揚州內科「然字門」第三代傳人任述名學醫，懸壺鄉里，有醫名。

贈程善之

東壁圖書儲魏漢；西園辭賦集梁陳。

5. 蕭畏之詠聯

前後六根盡隨化；眼前五戒有誰全。

要在心裡種淨土；莫追足跡入迷途。

外觀但覺鬚眉改；內訟難瞞肺腑知。

蕭畏之晚年信佛，讀《金剛經》打發時光，作此三聯。

6. 周樹年挽王侃聯

曾向竹林遊，記與阿咸聯舊雨；偶從栗裡過，相期元亮紹家風。

7. 方澤山贈元配王夫人

借問是同鄉，對明月二分，小時不識；別離在今昔，正秋星一點，銀漢無聲。

注：王夫人，名小銀，是一位才女，大致是光緒二十五年（1899）秋，方澤山遊幕湖北，誰知便作永訣。第二年王夫人去世，因當時交通不便，死後十餘日方澤山才趕到家裡料理喪事。

8. 蕭丙章宅第「樓西草堂」聯（張丹斧撰）

樓邊闢地栽西府；亭下編籬接草堂。

9. 梁公約宅第聯

聊蔽風雨；如此江山。

10. 陳霞章撰挽晚清經學家劉師培聯

家傳絕學惠紅豆；天靳餘年無紫芝。

11 周峋芝題滕王閣聯

滕王何在，剩高閣千秋，劇憐畫棟珠簾，都化作空潭雲影；
閻公能傳，仗書生一序，寄語東南賓主，莫輕看過路才人。

第十四節　小園藝菊享繽紛──藝菊

　　揚州城內的藝菊專家，清末民初之時，則有冶春後社臧谷、蕭畏之、陳履之等諸位詩人藝菊家。他們的有關事蹟，在同為冶春後社成員的王振世《揚州覽勝錄》、董玉書《蕪城懷舊錄》、杜召棠《惜餘春軼事》中，都有比較具體的記敘。 冶春後社中藝菊專家，以臧谷為首屈一指。臧谷愛菊成癖，自號菊隱翁，築有問秋館以為藝菊之地。並著有《問秋館菊錄》（光緒十四年出版），分菊為絕品、逸品、上品、中品、次品、次品、又次品諸名目。書中所記 81 個品種，都是他親眼看到的。他對菊花分品的意見，又在《霜圃識餘》中有所補充和發揮，這對探討品種源流和評價款甚有裨益。他認為藝菊方法以天培所講最詳細，推崇而師承之。另有〈詠菊詩〉一卷（三十首）。某年，其菊圃中白菊「素娥」、綠菊「翡翠翎」盛開，同好讚賞不已。臧谷有詩紀其事：「客來相賞立中庭，都道頻年眼未經。皎潔有光擎片玉，分明含暈著修翎」。其自注曰：「翡翠翎」一種， 今年開尚完好，同嗜推為獨步。並有畫家為花摹寫小影。

　　蕭丙章是揚城當時的藝菊專家。他中年以後就以蒔花調鳥自娛。他栽種菊花的地方署名：「蕭齋」。這所房子是他辛亥革命後修建的。蕭齋的菊花多為扡插。因為扡插的開花遲，而且耐久，只要將它們藏於溫室之中，可以開到來年早春二月。蕭丙章曾寫過一首詩中云：「二月猶開秋後菊，六時不斷雨前茶。」陳履之於宅後辟老圃一區，藝菊百種。所養之翡翠翎、金鐃、虎須等，瘦如幽人，淡而有致。

　　陳履之，中年隱於醫，家住石牌樓，宅後辟老圃一區，藝菊百種。《惜餘春軼事》中說，陳履之「精藝菊，據雲菊類繁頤，有以高為尚，有以短小為尚，有以肥碩為尚。其品不同，其性各異，順其性而培其本，自然各遂其生。（履之）無問寒暑，朝夕課之。每至秋時，則延社友至其家共賞。『翡翠翎』高與簷齊，『金鐃』可大於掌，均為吾鄉所僅見。」王振世亦為去賞菊的社友，他在《揚州覽勝錄》中說：「（履之）所養之『翡翠翎』、『金鐃』、『虎須』之屬，瘦如幽人，淡而有致。」

　　臧、蕭、陳之後，善於藝菊者還有畫師吳笠仙、顧吉庵，灣子街夢園主

人方聲如，冶春餐英別墅主人、長於治園疊山的余繼之等人。

第十五節　園林文人兩相宜──園林

自隋唐以後，歷代在揚州興建園林。隋煬帝開鑿運河後，大興土木，建造宮苑，苑中築有十宮、迷樓等。宋代建平山堂，堂西築美泉亭，成為淮東第一觀。明代初葉，瘦西湖兩岸建起園林，以影園和梅花嶺為代表。至清代，建園之風日盛。現存的揚州名園有兩類：一是依託自然水景的園林群，如瘦西湖；二是坐落在城內的宅園，如個園、寄嘯山莊、小盤谷、片石山房等，均以疊石見勝。

同治、光緒年間（1862─1908），「海內承平，兩淮鹽業漸盛」，揚州經濟「回光返照」。湖北漢黃德道道台於同治元年（西元 1862 年），歷時十三年於光緒元年（1875）建成「寄嘯山莊」。寄嘯山莊又名何園，取陶淵明「倚南窗以寄傲，登東皋以舒嘯」之詩意，題其額曰「寄嘯山莊」，以寄託他超塵絕俗的傲世之情。光緒年間還相繼築有盧氏「意園」、魏氏「逸園」、梅氏「逸園」、卞氏「小松隱閣」、賈氏「庭園」、蔡氏「退園」、劉氏「劉莊」、陳氏「金栗山房」、許氏「飄隱園」、方氏「夢園」、徐氏「倦巢」、臧氏「橋西別墅」、周氏「小盤榖」、江西鹽商集資「庚園」、方氏「容膝園」、毛氏園、員氏「二分明月樓」、魏氏「魏園」、華氏園、熊氏園、珍園、揚州商界集資公園、李氏小築、劉氏小築等，但多趨向「小型化」。

時至清代末期與民國初年，隨著鹽業的衰敗和交通失利，特別是津浦鐵路開通，逐漸失去了鹽運和漕運的樞紐地位，加上戰亂連年，災荒頻仍，經濟衰弱，揚州逐漸從全國性的商業都會下降為地區性商貿中心。雖成為中小城市，但竟造住宅園林遺風不減，甚至彈丸之地都設法「小中見大」築園朝夕欣賞。在這期間築有周氏「平園」、「徐氏園」、徐氏「祇陀精舍」、邱氏「邱園」、陳氏「蔚圃」、汪氏「小築」、「胡氏園」、張氏「拓園」、鹽商集資「萃園」、胡氏「息園」、黃氏「怡廬」、周氏「辛園」、盧氏「匏廬」、「趙氏園」、余氏「餐英別墅」、郭氏「問月山房」、張氏「冬榮園」、

楊氏「蟄園」、劉氏「庭園」、丁氏「八詠園」等。

　　湖上園林除 1915 年在桃花塢舊址新建的「徐園」、1921 年在帝莊新建的「陳氏別墅」、1924—1927 年在長堤春柳土阜西側新建「葉林」和 1930 年在淨香園故址募建「熊園」外，已無建樹。

　　1938 年成立風景委員會，築環湖馬路，以便交通，又於馬路兩旁，由廣儲門外起，沿下街、綠楊村、大虹橋、蓮花橋至蜀岡一帶，環植海桐、楊柳，以蔭遊人，並於北門外建草地公園，沿堤植楊柳、桃花，築西式房一區，設風景區辦事處於內。然後著手進行疏浚沿湖淤淺，建造園林，廣增麗景，北郊名勝漸復舊觀。未待實現宏圖，翌年發生抗日戰爭，特別是解放戰爭前夕，除大明寺、觀音山、法海寺，湖上園林僅存的「小金山」、「徐園」、「葉林」、「陳氏別墅 」等。由於駐紮國民黨軍隊、馬隊，園林建築門窗罩閣以及室內陳列佈置都被洗劫一空，花草樹木滿目荒蕪，城市住宅園林，由於戰亂也一一荒蕪破落。

一、徐園與冶春後社成員

　　徐園位於揚州市瘦西湖公園內，「園中有園」是瘦西湖的特色。徐園構築於「桃花塢」舊址。整個園子包容了中國園林的所有元素，廳，榭，館，廊，池塘，石橋，花窗，粉牆……佈置很有章法，起承轉合，錯落有致，花木竹石，美輪美奐。徐園中的許多景物都與冶春後社成員有關。園東的「羊公片石」碑亭內有一塊碑石，鐫刻吳恩棠撰、汪桂林楷書寫的〈徐園碑記〉。碑文首先描寫徐園所處位置，為揚州城西北的風景名勝之地。後對徐寶山的豐功偉績多溢美之詞：「吾揚自洪楊亂後，休養生息將數十載，風尚文靡，民不知兵。……生擒孫天生，亂遂定。江淮草木知名，嚮風馬首既東，所至歡躍。時蘇浙諸

圖 50〈徐園碑記〉
（羅加嶺攝影）

軍會攻金陵，公謀奪浦口，斷金陵之後。私計浦口有失必擾天六。天六不保，行禍吾揚。遄星夜往攻浦口，親冒矢石，督戰甚力。……講武餘暇，審定金石，鑒別精緻……彬彬有儒將風。……義旗初起，奸人乘機煽亂，東南半壁，糜爛相尋。吾揚當孫匪之擾，大局危如累卵。其從容坐鎮，使吾揚人生命財產得無毫末之損者，誰之賜與？盛德大業允宜不朽。」最後寫的是建園的艱難過程。方爾咸等人的籌資與楊丙炎等人的辛勞。（圖50）

徐園曾有吉亮工撰聯：「感慨意何長，煮酒當年話南北；英雄人不見，看花今日到園林。」吳恩棠有一聯：「弓劍記平生，曾從處士星邊，合部曲兒郎，共傾肝膽；園林新建築，好向將軍樹下，聽田夫野老，閒話春秋。」徐園另有一副竹刻聯：「名園依綠水，舊國見青山」，落款為：「丹徒包榮翰集句並書」。

園內正廳為「聽鸝館」，主廳西側是「春草池塘吟社」，有角門可通「冶春後社」。

聽鸝館前，左右各置一鐵鑊，重逾千斤，相傳為南朝蕭梁時的鎮水之物，距今已有1400年歷史。鐵鑊旁有一塊焦汝霖撰、陳含光書的〈鐵鑊記〉碑。（圖51）

圖51〈徐園鐵鑊記〉碑（羅加嶺攝影）

二、瘦西湖葉園與葉惟善

　　葉惟善卒於民國十四年（1925）農曆八月二十七日，時還在八中任內。他的兒子、國民黨中央執委葉秀峰於揚州北郊桃花庵故址建「萬葉林園」，以此紀念其父葉惟善。始於 1924 年，1927 年建成，面積 4.8 公頃。葉園的大門原與㔉莊隔水相望，有一座體量不大的石碑坊，橫額鐫刻「萬葉林園」四字。園內以懸鈴木（法國梧桐）為行道樹，並引進國外樹種。一方面葉秀峰當時主管中山陵建設，利用職務之便，從中山陵弄來大批名貴花木；另一方面葉惟善之門弟子踴躍捐獻世界各地購花草樹木。50 年代初，經過清點，總共有各種樹木 2099 株，其中金松、雪松、獅子松、印度松等松樹有 19 種 105 株；虎頭柏、龍柏、雲猴柏、露水柏等柏樹 15 種 162 株；法國梧桐 283 株，還有美國核桃、印度茉莉等等。據專家統計，有裸子植物 4 目 7 科 16 屬 39 種及變種。曾經有人提議，將其父墓地遷往林中，但被葉秀峰拒絕，認為既不合情也不合理，堅持建館紀念。原本要修建圖書館、紀念堂和青年館。但還沒來得及修建，抗日戰爭爆發，日軍侵華，揚州淪陷，其他工程建設被迫擱淺，「萬葉林園」其實只是一個植物園。1952 年與阮家墳合併整修，建立勞動公園，鋪植草坪，新建廳、亭及動物園、兒童遊樂場。如今，內園林木森森，濃蔭覆蓋。高大的雪松、參天的古柏、遮蔭蔽日的法國梧桐等，已經成為一個小型的森林公園，環境十分清幽，洵為湖上西堤佳境。現今又立碑為「葉園」。

三、个園與李允卿、壺園與何晉彝

　　冶春後社中李允卿、何晉彝屬於「富三代」，家裡擁有个園與壺園，但他們的家族已逐步走向衰敗，他們要麼將祖輩的園林轉讓，要麼只能世守。

　　个園本黃至筠私宅，黃家衰敗後，其中西邊一部分為李允卿的曾祖父輩李文安所購。雖然李氏只占个園一角，但也是「華堂朱檻波淵淪」，「高樓四合幹星辰」。「園中景物難具論，紅葉蒼檜間碧筠。」其中白皮古柏兩株有數百年的歷史。但與黃氏鼎盛時已不好比。李允卿曾多次於个園內招飲冶春後社同仁及第二次來揚的康有為。1921 年，李允卿與陳重慶、阮恩霖等進行了九次消夏雅集，其中第三次雅集是在个園舉行的。李允卿有〈七月三

日，个園作消夏第三集，賦塵諸大吟壇〉。其他六人都有和詩。陳含光與李允卿交往密切。陳含光有〈个園行，為同年李允卿作〉、〈李允卿个園雅集即席作〉等詩。後李氏所居个園一角被徐寶山給霸佔。1926 年，李氏遷出个園。1930 年，李允卿遷居上海，任中央銀行秘書。

　　壺園又稱「瓠園」，位於揚州市東圈門 22 號，為市級文物保護單位。壺園原是鹽商私宅，後於清同治年間為江西吉安前知府何廉舫購得，增築精舍三楹，曰「悔餘庵」。何代壺園傳至民國年間，何蓮舫的孫子何晉彝世守其業。何晉彝，字駢熹，1901 年生於揚州。亦有詩名，曾參加冶春後社，有詩集《狄香宦遺稿》存世。何晉彝一直生活在揚州，和揚州名人陳重慶、蔡巨川、梅鶴孫、秦更年、尹石公、朱庶侯交遊甚歡。壺園還經常作為遺老遺少、文人雅士聚會的場所。清朝遺老陳重慶題有贈〈何駢熹觴我壺園，是為消寒九集長歌〉詩云：「翩翩濁世佳公子，高門槃戟歌鐘起。少年器宇識青雲，累代勳名耀朱履。君家家世吾能說，近日壺觴尤密彌。重遊何氏訪山林，杜老詩篇狂欲擬。是時晴暖春融融，夭桃含笑嬉東風。升階握手喜相見，馮唐老去慚終童。蝦簾彈地圍屏護，蠣粉回廊步屧通。半榻茶煙雲縹緲，數峰苔石玉玲瓏。方池照影宜新月，復道行空接彩虹。洞天福地神仙窟，白髮蒼顏矍鑠翁。中丞箕尾歸神後，台榭荒涼不如舊。塵封破網罥蛛絲，泥落空梁探鳥轂。終是烏衣王謝家，楹書一卷仍堂構。蕉窗分綠句籠紗，松閣浮青香滿袖。客至都簪插帽花，酒餘或躍投壺豆。山門人間說祖庭，大江東下乍揚舲。飄然騎上揚州鶴，點綴山樓又水亭。草澤英雄終剪滅，竹西歌吹最娉婷。遂開上相中台宴，用奏鈞天廣樂聽。歌舞太平真盛事，至今花草餘芳馨。吾之外祖季文敏，與君在昔同鄉井。老輩相呼定紀群，末流無分惟箕穎。不但文章世所希，如斯時局心常耿。莫向君山看白雲，且尋春色梅花嶺。梅花嶺上春風多，何遜詩懷近若何？主人勸客金叵羅，春華努力須愛惜，眾賓皆醉吾其歌。」陳含光作〈壺園歌，為何駢熹作〉。但此時壺園已經逐漸破敗，近人徐謙芳《揚州風土記略》說：「揚城花園，寥寥可數，如……東圈門之壺園，多半年久失修。」據東圈門耆老趙惠芝先生回憶：他聽他的姐姐說過，何氏後人因分家而不睦，曾將兩口棺材埋藏於家園中，棺材中不知藏著何物。時至今日，何家老宅大部不存，那兩口神秘的棺材也迄今未見出土，

其中之物尚是個待解之謎。

　　冶春後社成員中也有興建住宅小園林的，但由於財力不夠，均顯小巧、精緻。

　　蕃園與魏詩采。蕃園位於今康山街 24 號宅內，又叫「魏氏逸園」，為魏詩采父親魏仲蕃所建。園在住宅西偏，面南坐北。園內有「停琴待月軒」諸勝，曲徑通幽，假山嶙峋。揚州園林專家朱江先生於 20 世紀 60 年代踏訪時，該園只餘山石少許，漏窗數面，與磚雕門樓一座，已別無長物。

　　陳易與鳧莊。鳧莊位於五亭橋東側，建於 1921 年，原是鄉紳陳易的別墅。因在汀嶼之上，似野鴨浮水，故名。鳧莊構景最大特色是儘量取小，細巧玲瓏。莊前曾建小木橋，朱欄曲折，長數丈。遊人非由此橋不能入莊。今已改作一座五曲水泥板橋與瘦西湖南岸相通。東原為水榭，西南建敞廳三楹，廳前上種楊柳，下栽荷花，環植梅、桃、筱竹，夏季納涼，足稱勝境。廳後更疊有人高之湖石，怪石兀立，立意頗深，尤擅花木之勝。莊北堆土疊石為小山。臨湖處構水閣數間。春夏之交，並可臨流把釣。莊西北隅原建有小閣，可以登臨。閣側小山北鑿龕，供觀音大士玉石造像，獨立水濱，蓋仿廈門南海普陀山「觀音跳」遺意。今像已他移，徒餘石壁。東北兩側是一道曲尺形的露天走廊，總長約 30 米。鳧莊似浮若汎，莊上亭、榭、廊、閣小巧別致，山池木石綴置得宜，正如〈望江南百調〉所歌：「亭榭高低風月勝，柳桃雜錯水波環，此地即仙寰」。李伯通〈與盧令雨先生憩鳧計〉詩中云：「借問秋心何處覓，鳧莊新築最高樓。」「秋光一半歸僧院，一半鳧莊疊畫屏。」由此可見舊時鳧莊何等風光。

　　胡顯伯與息園。胡顯伯家居舊城小七巷息園。此地在萃園西，與萃園僅隔一牆，原屬大同歌樓舊址。自歌樓毀於火後已成荒地。民國十六年（1927）胡顯伯購此地，小築園林，以為息影讀書之所，因名為「息園」。園中建有眺雪樓、蕭聲館諸勝。胡顯伯既喜吟詠，又嫻音律，善吹洞簫，嘗自號竹西簫史。自園建成後，經常召集詩友舉行詩會，分箋賦詩，深宵不倦。其中「鳥飛天未煙，人立橋頭雪」、「東壁圖書府，西園翰墨林」膾炙人口。息園內雜植花樹，並檀竹石之勝，而四周高柳尤多。入夏，三兩黃鸝，好音不絕。

民國二十四年（1935）夏秋間，園內蘋花盛開，召集詩友，各賦蘋花詩一首，一時傳為盛事。

吳恩棠與還來小築。吳恩棠年五十後，遠遊湖湘，途遭兵匪之亂，間關歸里，遂築別墅於梅花嶺畔。園門自題其額「還來小築」，志生還也。園內種梅十餘株，養鶴一。園中築矮屋五間，為讀書處。春秋佳日，冶春後社詩人多集於此。吳恩棠去世後，別墅為僧人所有，後改建為小庵。

蕭丙章與蕭齋。蕭丙章栽種菊花的地方署名：「蕭齋」。這所房子是他辛亥革命後修建的。庭院裡還有西府海棠一株，高出簷，花時爛如錦。張丹斧曾為他撰聯云：「樓邊辟地載西府；亭下編籬接草堂。」後來吉亮工的弟子、畫家李介石曾租賃他的房子。

陳含光與金粟山房。金粟山房，乃清末代光緒年間安徽巡撫陳六舟園林，在揚州新城觀巷東側羊巷內，朱江《揚州園林品賞錄・園林實錄・新城北錄》有記。又見於李涵秋所著《廣陵潮》第八十五回：「遺老拜牌演成趣劇，腐儒說夢志在科名」。陳六舟的孫子陳含光曾撰〈過舊園賦並序〉，序中云：「余去羊巷故宅別居，今才七載。城破，寇寓兵其中，及子姓先各避難他方；老兄顧留，衰病驚迫，奔於我所，十日歿焉。忽忽一年，偶過舊園，傷先人締構之勤，今殘若此，心悲不能自！」

臧谷與橋西花墅。臧谷居揚州府東街橋西花墅。樓屋數間，餘地略栽松竹。

許幼樵與瓢隱園。董玉書《蕪城懷舊錄》卷二說：「瓢隱園在運司公廨內，許幼樵之別業……小園結構，別具匠心，花木極多，盆景尤佳。」

黃養之與養拙齋。黃養之在〈養拙齋落成紀念〉中云：「乙酉冬余購胡氏宅為齋。鳩工修葺，齋旁發現古碑，知為宋景佑間安定胡瑗公講學處。嗣改安定書院，歷遭兵，毀壞殆盡。余所購者，乃殘餘之一部耳……余卜居此間，因陋就簡，構屋數椽，辟小園一所，蒔花木數百種，遊憩其中；將以安定先生之教學精神，作育青年，藉娛暮景，於願足矣！」

趙芝山與諫果軒。諫果軒，又名半部書屋，座落在彌陀巷南段，青磚黛

瓦，結構巨集敵，東園西宅，古色古香，其天井為各色鵝卵石鋪成，南有八角門，門額「長春」二字為癸未仲春陳含光篆書。穿過八角門，為一方形花圃，一年四季，姹紫嫣紅，特別是兩株牡丹，每年穀雨前後，花團錦簇，高低俯仰，競相怒放，國色天香。還有一株傲霜鬥雪的臘梅。1951 年二月，趙芝山曾於諫果軒舉行一次聽琴雅集，為揚州詩壇留下一段佳話。

吳白匋與蕪園。蕪園是吳道台府第的私家花園，占地 15 畝，南北長約200 米，東西寬約 50 米。吳白匋曾作〈蕪園〉十首，對早已衰敗的蕪園深切的回憶。

第十六節　黑白世界幾高手——圍棋

冶春後社詩友中圍棋下得比較好的有汪二丘、高乃超、譚大經、焦汝霖、戴般若、姚雨耕、高乃超等人。（此部分參考了博友「偶爾讀書齋」的部分博文）

汪二丘精於棋藝。杜召棠《惜餘春軼事》中說汪二後「以圍棋名，蜚聲京滬」；著名圍棋史學家徐潤周的文章中也有所提及。汪二丘的圍棋有國手之稱。民國八九年間（1919–1920），日人六段棋士高部道平曾來揚，與當時揚州號稱三、四手的圍棋名家對局，由高部讓一子，無不披靡。惟與汪二丘讓先成為和棋，與另一棋手汪灼庭讓先，負四目，高部始知吾揚棋力不弱。二汪為圍棋名手，亦復名盛一時。史料記載，汪二丘著有〈弈話〉一卷。有人請汪二丘寫一部〈弈人傳〉，他說：「平日閱書時頗有所錄，六朝以上已近二十人。」可惜這兩部書未能問世。現在我們看到的〈弈人傳〉，僅《蕪城懷舊錄》卷一收錄的〈周鼎傳〉一篇。

周樹年暇時喜歡弈棋，棋藝頗高。尤其是他執黑棋先行，往往能夠保持先著效率，儘快控制局面，於是揚州圍棋界對他有「黑國手」之美譽。《蕪城懷舊錄》的作者董玉書，是周樹年的詩友和棋友，他在〈贈周穀人同學（二首）〉中吟道「神仙稱橘叟，淮海老詞人。」其中「橘叟」一詞，就是用仙翁在橘中弈棋的典故來讚美周樹年的棋藝和風采。

譚大經精通圍棋。據說：日本人佔領揚州後不久，幾個日本兵從譚大經家門口經過，發現譚大經正在和人下圍棋，日本兵在旁邊看他們下圍棋，看了好長時間，臨走時寫了一張紙條貼在門口，大意是：宅內圍棋高手，日本兵不得入內。後來再有日本兵從門口經過，看見門上貼的紙條，便不再進門。

焦汝霖也擅長圍棋，這一點可以從冶春後社詩友李伯通的一首詩中得到證實。1916 年，李伯通寫過一組詩，題為〈詠冶春後社諸子〉，一共 23 首，其中詠焦汝霖的一首寫道：「豈獨高談四座驚，文章海內亦知名。三山早日尋徐福，京雒中年困馬卿。簦屩布衣無異趣，圍棋六博寓豪情。斫輪至竟非庸手，捉摸龍蛇意不平。」

戴般若多才多藝，還有手談之好，他寓居教場買春巷，是紫來軒茶社的常客。李伯通〈揚州二十八子吟〉，其中詠戴般若的一首云：「買春門巷任飛蓬，幾度閑棋過眼空。只恐才多輕傲物，自甘沉醉酒鄉中。」他自己在〈重過紫來軒〉一詩中也寫到：「寂寂幽花滿徑紅，流螢撲雨入簾櫳。楸枰零落茶煙冷，不見當壚袒背翁。」

吟詩是謝無界的最大愛好，在苦吟之餘，他還愛蒔花，有時也會與朋友手談一局。一次他約朋友下圍棋，不巧天降大雨，他冒雨赴約，後來他把這件事記入〈冒雨至聽雨軒對弈〉一詩中：「偶從方罫戲相圍，黑白紛爭任意揮。飽食終朝無一可，曠觀大局已全非。殺機枉使雄心逞，絕技還為妙手歸。聊藉楸枰消永晝，子聲歷落雨聲微。」

公園中有一茶室叫「紫來軒」，姚雨耕每日必到此泡茶。紫來軒還是圍棋愛好者相聚之所，姚雨耕亦精此道，想必也經常會手談一局。詩人李豫曾寫過一組〈詠冶春後社諸子〉詩，其中詠姚雨耕的一首如下：「經濟都從練達來，是真學問是通才。怕荒歲月書連屋，留待賓朋酒滿杯。小劫圍棋評局戲，餘閑種樹剪蒿萊。居鄉杜密非劉勝，時事關心日幾回。」

惜餘春老闆高乃超也是圍棋愛好者。他經常「端坐櫃上，手剝蝦仁，櫃內置一棋盤，與客對弈，且能同時吟詩，以應社課。手腦並用，習以為常。」

第十七節 棋壇孟嘗有師友——象棋

冶春後社中有許多象棋愛好者。揚州象棋名手王浩、竇國柱等時往冶春後社的「大本營」惜餘春茶社盤桓。「偶然對局，觀者如堵。」只是因為惜餘春茶社屋子太少，只能是「偶一為之」。

冶春後社成員中也有多人與揚州有著「棋孟嘗」的雅號之稱的張毓英關係密切。張毓英是近代「聯聖」方地山的弟子。張毓英民國十七、八年期間，家裡經濟情況大不如前。他隻身北上，到天津去尋找方地山，企圖謀個差使，暫度難關。然而大方自偕袁寒雲息影津門以後，久疏權要，亦感愛莫能助。他又擬去東北另找機緣，可是那時候日本軍國主義正虎視眈眈地一心想吞併東北三省，戰禍頗有一觸即發之勢。大方為了阻止這位門生去冒險，特贈以摺扇一把，題詞云：「馬首欲東，路險時艱。倦飛知還，遵海而南。」後贅短語：「未登程先問歸期，老悖可笑。」在扇子的另一面又題曰：「盲人瞎馬，夜半臨深。揮淚送君，關山月明。」張毓英於民國十五年（1936）編成《象棋萃鯖》一書，自費刊印，交由冶春後社成員陳臣朔開設於教場街的飛獅印刷公司印刷出版，遍贈海內同好。全書選載了揚州及外地象棋名家交叉對局的結果，並對雙方的棋路加以評論，書前冠有揚州冶春後社詩人孔慶鎔的序言，序中云：「吾友張君毓英，本大雅之扶輪，稱斫輪之老手，深得象經奧竅，而神而明之者也。」並有他的自序，他說：「盡延吾揚及外來名手，凡十數輩，所靡達數千金，暇則倩共對弈，錄存其稿，積久得局數百。或惜局中所精思默運與餘收拾經營之意，慮終泯滅，亟為付印，以饗同好。」

張毓英少時曾入方氏學塾，受教於方爾咸。一天，方爾咸以〈遊小金山記〉為題，命張毓英作文。張毓英很快寫成交給老師，全文如下：「吾郡有小金山者，去城北數里，一航可達。夏日游者甚眾，余亦時至焉，以地多空氣故也。其處四面臨水，有山在其後，亭踞其上，號曰『風亭』，誠不謬也。地雖不廣，然回廊廳榭，皆佈置井然，亦足觀也，故為之記焉。「方爾咸閱後，提筆寫了十四個字批語：「平順，尚少意趣，多看多讀，自然入縠。」不僅如此，方爾咸還在張毓英作文後邊，另寫了一篇〈遊小金山記〉，作為範文供張毓英閱讀、參考。方爾咸這篇〈遊小金山記〉，一直由張毓英之子

張永慶珍藏。

陳臣朔與張毓英相友善，民國三十年（1941）曾為他畫扇面〈魚樂圖〉，兩魚與兩蝦，悠然自得，嬉戲水中，寥寥數筆，生動傳神。題款：「人知魚樂，魚不知人之樂也；魚之樂，而水不知人之樂在魚也。」背面錄舊詩五首：〈京口夜泊〉（兩首）、〈中秋〉、〈湖上過殭莊〉與〈戲題曆書〉，書法雋永遒勁。

第十八節　曲苑書壇覓知音──曲藝

冶春後社成員中有多人熱愛揚州的曲藝。

吳白匋對昆曲和古琴等有研究，與廣陵琴派劉少椿交往甚密，是揚州昆曲藝人謝慶溥的弟子。謝慶溥（1877–1939），字蕁江。祖籍山東濟南，寓居揚州多年，能說一口流利的揚州話。1925 年，他和郭堅忍、厲月鋤、徐仲山、耿耀庭等人發起成立「廣陵昆曲研究社」，與蘇州道和曲社、南京棲霞曲社鼎足而三。吳白匋作為近代著名的曲學大師吳梅先生的弟子，和盧冀野、錢南揚等人將傳統的曲學研究進一步發揚光大。抗戰時期，吳白匋在重慶與唐圭璋、陶光、胡小石、盧冀野、張充和、章元善等引吭高歌，宣洩一下對殘暴的日軍和烏煙瘴氣的國民黨政府的積憤。還寫過〈艱苦奮鬥的昆曲『傳』字輩老藝人〉等文章。

當時揚州的世家子弟，多有學習昆曲的。如吳道台家的子孫，多愛昆曲。吳白匋是謝蕁江的弟子。吳白匋後來在〈蕁江曲譜序〉裡，回憶他師從謝氏學曲的情景說：「師每教一曲，必字傳句授，往復回環，百遍不厭，期受者能達準確精熟。所貽譜折，皆出親抄，從不假手他人。嘗云：『譜為前賢精心結撰，傳抄不能草率，若有譌脫，縱屬一二細腔小眼，亦足以貽誤後人，余心不能安也。』」

汪二丘好曲藝，對評話、弦詞、清曲均有獨到研究，酒後茶餘，演說〈清風閘〉一段，雅及龔午亭、張捷三神韻。性詼諧，效王少堂說水滸，竭維妙維肖之能。他的學生季賓在〈白髮與血絲的回憶〉回憶道：「汪二丘先

生還擅長說書，『皮五痲子』是他的拿手好戲。每逢學校舉行遊藝會，他老先生必登臺表演一段。只見他不緊不慢，抑揚頓挫，有聲有色地在敘述『皮五痲子』的動作：『皮王痲子把馬蓋也拿去當了，房間裡自然不免有些難聞的氣味。他便將拜墊子往馬桶上一放，正好把馬桶蓋住。可惜拜墊子也是壞的，中間有個小洞，臭氣就通過這個小洞繚繞而上，房間裡的氣味還是難聞。他隨手拿起一隻小酒杯，往洞口一擱，臭氣這才止住……。』哄笑聲震動整個禮堂，而他老先生卻沒有一絲笑容，只管繼續編造他那荒誕不經的情節，捉弄聽眾的感情。」他曾撰《〈白蛇傳小曲〉卷頭語》、〈《萬古愁》曲注序〉等，還曾對揚州張氏彈詞作出精當評價，為清曲唱本作序。民國三十五年（1936），汪二丘曾撰〈題墨蘭扇面〉，盛讚張家弦詞：「余好聽說書，自幼迄今垂五十年。揚人之說書者，先後百數十人，靡不聽之，而以張麗夫君技術為最。」 張麗夫，彈詞家。張家彈詞代表人物之一，「八大紅傘」之一張敬軒之姪。

　　王少堂曾師從林小圃，從其讀書習文。林小圃為之搜集與《水滸》有關的野史、小說、傳奇，講給王少堂聽。王少堂受其薰陶，言語舉止，均極風雅，儼然一介書生。他喜歡與地方文人及知名之士往來，地方文人及知名之士也樂於與之交遊。王少堂開講評話前，往往應說一段笑話，或吟誦一首七言詩，謂之開場白。一般評話家所說笑話多取於《笑林廣記》，七言詩多取於七字段書中俚言俗語。王少堂則不同，他說的笑話均就眼前景物，臨時所編，往往搏得全場聽眾哄然大笑。所吟詩句，皆係林小圃及另一詩人張君所撰，不獨清麗可誦，且能切合當時所講評話情節。因為王少堂所講《水滸》，每日都有一定段落，林、張二人則按其每日所講段落撰成詩句，故詩句與當日所講評話情節相吻合，可謂天衣無縫，恰到好處。

　　戴天球自幼喜歡戲劇、評話，常隨祖父進城看戲、聽評話，特別愛聽王少堂演講《水滸》。他晚年在臺灣揚州同鄉會創辦的《揚州鄉訊》上，連續刊發多篇回憶昔日揚州的文章，發表《醒囈雜綴》共 23 期，近四萬字。僅寫了開篇，即第一部分揚州評話（包括《水滸》、《三國演義》、《清風閘》、《飛跎子》、《弦詞》、《綠牡丹》、《粉妝樓》、《平妖傳》）病魔便奪

去了他的生命。

　　胡顯伯善吹洞簫，亦精小曲，但不多奏。偶一演之，聽者如飲醇醪，但覺心醉，幾不知為簫聲，令人顛倒若此。汪二丘善口技，酒後茶餘演《清風閘》評詞一段，無不絕倒，雅得龔午亭、張捷三神韻。還曾對揚州張氏彈詞作出精當評價，為清曲唱本作序。林小圃為王少堂搜集與《水滸》有關的野史、小說、傳奇，講給王少堂聽。王少堂受其薰陶，言語舉止，均極風雅，儼然一介書生。

　　江石溪擅長音樂，精昆曲，善奏簫笛，喜唱京劇。廣陵琴社是民國二年（1912），由著名古琴家孫紹陶與同好王方谷、胡滋甫、夏友柏等一起創建的。據81歲揚州文史老人方關泰先生說：「江石溪老先生為廣陵琴社成員，擅長古琴。」江石溪經常和劉少椿在一起唱昆曲。江石溪於民國初年，在反對袁世凱簽訂「二十一條款」賣國條約時，曾撰小曲多支，教人傳唱，以示反抗。民國十四年（1925），江石溪參加郭堅忍、耿耀庭、徐仲山、謝慶溥、厲月鋤等人發起成立的廣陵昆曲研究社聘謝荈江為曲師。參加者大多是教育界人士，活動地點在江蘇省立第五師範（今揚州中學）和實驗小學（今揚州第七中學），以清唱為主，有時也粉墨登場，腳色有淨角王必成、冠生徐仲山、老旦耿蕉麓、小生宋吉臣（兼掌小鑼）、正旦周朗、旦兼小生潘崖、老生吳佑人，文醜謝荈江（兼掌大鑼）。所習劇碼有《西廂記》和《長生殿》等名著中的摺子，還有以揚州說白為特色的《勢僧》和《下山》等。1937年抗戰爆發以後，揚州淪陷，曲社歇響。

　　收藏界的紫砂大王──沙志明多年前曾在揚州瘦西湖公園前的地攤上購得一件帶蓋舊紫砂筒。筒的一側有行草書法聯句「黃金綴頂攢文羽，白璧垂纓間木雞」，落款「宣統元年首夏輯五刻」；筒另一側刻一老者撫琴，上款：「曲中知音」，落款：「已酉首夏，石溪寫，輯五刻」。詩聯對仗嚴謹，書法遒勁流暢，畫中老者，寓意深刻。此筒二零零四年曾在南京民俗博物館展出。此中石溪就是江石溪。黃輯五（1881–1964），近代如皋書法家，名家瑞，字七五（早年亦用「輯五」），清末秀才。曾加入中國同盟會，參加辛亥革命。歷任蘇北衛生局副局長，國立圖書館館長、博物館館長、文館會副主任、江

蘇省書法印象研究會副會長、文史研
究館副館長。黃七五自幼酷愛書法，
初學趙孟頫、歐陽詢，繼而致力於
二王（王羲之、王獻之），對〈蘭亭
序〉、〈玉版十三行〉猶精臨摹。十
歲便能寫大字匾。他年青時曾拜清末
碑書名家李瑞清（號清道人）為師，
潛心漢魏諸碑，如〈石門銘〉、〈泰
山石刻〉等，並兼學章草，數十年鑽
研不輟。其運筆講究「五指齊力，萬
毫平鋪」。其為漢隸，筆力千鈞，以
雄勁沉著取勝。小楷，畫凝神暢，以
清麗俊秀見長。1909 年，黃七五從
日本宏文書院畢業回國後，廣交各地
書畫名家，與江石溪先生成為好友。

圖 52 江石溪畫作《曲中知音》及題識拓
本（《國際金融報》2004 年 6 月 1 日。

並與江石溪合作製作過這一隻紫砂帶蓋筒。（圖 52）

　　江石溪病逝後，前江蘇省長韓國鈞為撰挽聯云：「向秀賦方成，驚聽笛
聲到邗上；江郎才未盡，尚留詩卷在人間。」

第十九節　書聚書散平常心──藏書

一、方爾謙的「一宋一塵」

　　方爾謙（1872─1936），字地山，又字無隅，別署大方。方爾謙故居在
揚州市東關街。他與弟爾咸（澤山）少時在鄉里並負文名。《古錢大辭典》
有傳。擅長書法和楹聯，清末民初著名學者、書法家、楹聯家，時被稱之為
民國「聯聖」。他也是近代著名的藏書家之一，自稱「聚書百簏」。方爾謙
也是著名的錢幣學家。

　　方爾謙先後在安徽、揚州教授文史，後移居天津。其弟方爾咸，辛亥後

轉運淮揚，故爾謙資甚雄，大購字畫古書，蓄姬數輩。晚清時期，幼年失怙，與小他 1 歲的弟弟方澤山全倚仗長姊撫養長大成人。其父方沛森見這一雙小兄弟聰穎多慧，故摒棄雜務，悉心課讀，使他們小小年紀在當地頗有才名，齊名文壇，時稱「二方」。方爾謙初治經學，嫻於辭章，擅長書法，對金石書畫和古籍版本諸學多所精通，書法挺峭，有山林氣。

光緒十二年（1886），方爾謙 13 歲時考中秀才，後在北洋武備學堂教書，常在《津報》上發表文章，文名漸著，被直隸總督袁世凱看中，重金聘為家館西席（家庭教師），教授袁氏幾個兒子詩詞作文，並和袁世凱次子袁克文成為莫逆之交和兒女親家。與畫家張大千成為忘年之交。善制聯語，尤擅撰嵌名聯、趣聯，和明代解縉、清代紀昀一脈相承，尚智巧。為人撰制的嵌名字聯，全為即興，從不起草，渾然天成，詞意極工，往往將典故自然融入，不留斧鑿之痕，堪稱一絕，民國二十五年（1936）12 月 14 日因病在天津逝世，終年 63 歲。周一良教授為其輯有《大方聯語輯存》存世。他一生無論是嘻笑怒罵，佯狂放蕩，抑或是輕佻詼諧，不修邊幅，仍不失為一個磊落方正的誠篤君子。

方爾謙「喜聚書，嗜博覽，名槧舊抄，高價購求，皆不少吝」。他通版本，精考訂。民國三年（1914），方爾謙的好友、同鄉李詳寫〈方爾謙僦居嵩山路，懸金購書率致精本，為賦此詩〉：「地山好書如好色，媌嫋娃娥日侍側。臼頭歷齒且屏之，矜說佳人難再得。……字如玉版墨如漆，異香襲浥光爛煸。五家鄴侯三萬軸，三世致此才充屋。承休泌繁幾三世。君今一過馬群空，受之揮淚清常哭。世人皆寶底下書，那有秘本藏葫蘆。君獨一一出精槧，留離軸映青珊瑚。吾昔見之每心醉，直擬茂先趨際地。語君慎飭二尤看，好與長恩同木睡。盱眙王叟諡書淫，復有繼之稱素心。熊魚兼嗜君特建，故人但道夥沈沈。盱眙王蘭生司馬藏書最富，後房子寵亦推甲選，余老友山陽徐遯庵先生贈以書淫之號，餘復數以贈君，蘭君舊識也。」

方爾謙藏書中最拿得出手的是宋本歐陽忞《輿地廣記》，於是他便笑稱自己的書齋為「一宋一廛」（另一藏書家黃丕烈的書齋稱「百宋一廛」）。方爾謙收藏的《輿地廣記》是二十一卷本、宋刻重修本，雖為殘帙，卻仍為

明清藏書家的追捧。前有季滄葦、顧抱沖、黃丕烈、顧千里；後有袁克文、汪閬源、丁日昌、莫友芝、潘明訓、張元濟等。民國十四年（1925）正月十五日，傅增湘在他民國九年（1920）所得劉啟瑞藏《宋淳祐重修輿地廣記殘帙》（十二卷本）題跋：「余昔年曾見方爾謙所藏重修本二十卷，……深以不及手校為恨。」傅增湘並作一詩紀之：「淳祐朱申費補鐫，顧黃經眼兩殘編。誰知官庫蠹魚屑，足敵方家一宋塵。」後有小記：友人方爾謙得宋本〈輿地廣記〉二十餘卷，貯津門小樓，戲語人曰：「吾可謂『一宋一塵』矣。」方爾謙的《輿地廣記》於 1915 年 3 月「以千金為質」，為袁克文所得。《輿地廣記》在袁克文手中時，於民國五年（1916）三月初三日，請藏書家李盛鐸觀於他的藏書樓「雲合樓」，並請他題跋：「書雖殘帙，淳祐距今七百年，宋刻已無第三本，矧其書為北宋地志，考訂沿革極有條理。」

李少微在《近世藏書家概略》中說：方氏除此「斷玉零金，猶屬可寶」之外，「余書多常品，無甚可貴」（見《進德月刊》第 2 卷第 10 期）。其實並不如此。民國十四年（1925），著名學者倫明與他相識於津門書店，曾造訪其居，爾謙出示所藏，善本之多，令人目不暇接。方爾謙藏書中珍稀秘鈔還有王漁洋手稿兩種：一評其叔祖季木詩，中多抹句，謂染鐘譚習；一《南台故事》殘稿，後來黃叔琳所輯當本之。另據《弢翁藏書題識》載：方氏所藏《詩外傳》、《塵史》、《雲麓漫鈔》、《皮子文藪》等明版也都是珍貴之本。方氏還藏有明鄭達刊本《道園學古錄》五十卷、清顧炎武手批本《轉注古音略》五卷。民國十八年（1929）9 月周叔弢先生從江都方爾謙（大方）先生處借得清道光石韞玉古香林刻本《九僧詩》，並影刻之。周先生並有跋文云：「己巳（1929 年）九月，從大方先生借此本影刻，誤字未盡校也。」

方爾謙藏書中最引人關注的還有敦煌遺書。敦煌藏經洞的經卷由王道士發現，先後被斯坦因、伯希和等竊取。宣統元年（1909）8 月 22 日，在敦煌藏經洞被發現的第 9 個年頭後，清政府學部教育部才發出電令，並撥經費 6000 兩白銀，令搜買敦煌遺書。中國學部調令由剛剛調任的甘肅藩司、代理巡撫何彥升負責處理。他命令敦煌知縣陳澤藩查點剩餘經卷，送達蘭州。何彥升代表接收此項經卷，用大車裝運到北京。羅振玉的孫子羅繼祖在《庭

聞憶略：回憶祖父羅振玉的一生》清楚地說明：「……有人從中間插手，插手人是新疆巡撫江陰何秋輦（彥升）。不知學部、大學堂官與何有什麼特殊關係，做成圈套，托何擔任接受和押解，押解差官又是江西人傅某，大車裝運到京師打磨巷時，就被何的兒子何鬯威（震彝）截留，約了他的岳父德化李木齋（盛鐸）和劉幼雲、江都方爾謙（爾謙）遴選其中精品，於是他們就盡力盜竊其中的精華，為了湊足八千之數銷差，他們竟然把盜竊之餘的長卷破壞截割為二、三，甚至五、六段。」當初陝甘總督在接到北京的指示以後，曾經把一箱藏經作為樣品送往北京，同時附上了一份清單，這份清單中沒有詳細的目錄，只有一個大概的總數。北京學部只掌握經卷的總數量，而沒有經卷的具體名稱及行款字數。他們這樣做才符合上報清冊的數量。在中飽私囊之後，何彥升才不緊不慢地將「劫餘」送交學部，入藏京師圖書館（現北京圖書館）。對於這種明火執仗的偷竊行為，學部侍郎寶熙上章參奏。因武昌起義爆發，清政府土崩瓦解，此事也就不了了之。這部分敦煌藏品就變成了方爾謙一宋一塵、何彥升壺園和李盛鐸木犀軒等的藏書。羅振玉在〈敦煌姚秦寫本僧肇維摩詰經殘卷校記序〉中云：「李君富藏書，故選擇尤精，半以歸其婿，秘不示人；方君則選唐經生書跡之佳者，時時截取數十行鬻諸市，故予篋中所儲，方所售外，無有也……」閔爾昌《方地山傳》云：「以藏唐人寫經，明、清人書畫甚夥，長卷短冊，駢羅風席間……津市僑居，室室為累，頻年支絀，斥賣垂盡，而君亦辭世。」

　　對於書籍的收藏聚散，方爾謙自有心得：「買書一樂，有新獲也；賣書一樂，得錢可以濟急也；賣書不售一樂，書仍為我有也。」方氏故後的民國三十二年（1943）二月下旬，周叔弢有感於藏書失而復得又續之云：「贖書一樂，故友重逢，其情彌親也。此中消息，固難為外人道，惜不能起無隅先生於九泉而一證之。」方氏亦嘗作〈有有詩〉，在該詩序中自謂：「聚書百簏，轉覺書多屋小，而揚州十間層空鎖，遂萌鄉思。」〈有有詩〉正文是：「十年生聚五車書，有『有』須知必有『無』。鬻及借人真細事，存亡敢說與身俱。」對書籍的有無、得失、售借的看法何等豁達。他還在另一幅扇面中題寫〈有有詩〉，並說：「無隅有書百餘簏，七八年來國中不靖，迭罹兵戈水火之苦。移居屋漸小，轉病書多。偶憶易安《金石錄・後序》云云，拉雜為

詩。」蔡貴華〈揚州近代藏書紀事詩〉載：
「十年聚得五本書，笑比蕘翁名不虛。
嚮及借人誠豁達，綠楊城裡實無隅。」
所以就民國藏書界而言，方爾謙可稱為
玩家。玩家與藏家之別在於：玩家逞一
時之富；藏家成千秋之業。

　　晚年方爾謙移居津門，家境漸窘，
難以度日。據倫明〈辛亥以來藏書紀事
詩・八八〉載：「舊日豪華識地山，亂
書堆裡擁紅顏。十載津門阻消息，白頭
乞食向人間」。「聞書已盡出，日惟以
借小債度活，今年七十餘矣」。

　　方爾謙與著名藏書家周叔弢交往甚
密。後來晚年方爾謙因生活所迫，他的
藏書大都被周叔弢以重值購買，其中包括敦煌遺書。這部分敦煌遺書一部分
被周叔弢捐出，現在天津圖書館收藏。天津圖書館所藏敦煌遺書均為殘片，
共貼為六冊頁。為《唐人寫經殘卷》三冊；《唐人寫經冊（殘頁）》一冊；《唐
人寫經真本》一冊；《敦煌石室寫經殘字》一冊。其中有兩冊有方爾謙的遺
墨。《敦煌石室寫經殘字》書名由方爾謙用墨筆題寫。另外此冊背面留有方
爾謙墨筆題詩。〈降魔變文〉一種則賣給了胡適。還有一部分方爾謙的敦煌
遺書為羅振玉所獲。藏書家傅增湘也曾購得方爾謙舊藏元刊《道園學古錄》
等。傅增湘題跋云：「戊午（1918）殘臘，周叔弢來書，言方爾謙將南行，
俗西元本《道園學古錄》歸餘，因以三百金得之。除夕書至，細審之，實是
景泰本而缺景泰七年鄭達重刊序。第其書初印精好，中有翁覃溪題語，要自
可珍。」（傅增湘《藏園群書經眼錄》卷十五）（圖53）

　　方爾謙的藏書愛好也影響著他的弟子袁克文。袁克文自幼聰穎，20歲
開始醉心版本目錄之學，二人師誼篤厚，數十年交契如一日。民國初年，袁
克文常以版本之學質於方爾謙。方氏語之曰：「版本之學，豈易言哉！倘欲

習之，第一當得師承。」於是袁克文拜師於近世藏書大家、版本目錄學家李盛鐸門下悉心研讀。在李盛鐸親授之下，袁克文「半載後，學大進，試舉一書」「皆能淵淵道其始末」（李少徵《近世藏書家概略》），自此致力於圖書收藏。袁克文的藏書不是他所能比肩的，藏書之精，幾無敵者，可謂近百年一人而已。清代最著名的兩大藏書家黃丕烈、陸心源亦與其難分軒輊。民國三年至四年（1914–1915）間，他廣求宋元佳槧，無論貴賤，咸以收之。各地書賈聞風而動，爭相趨售。「於是宋版書籍，價值奇昂，而嗜此者乃風靡一時」（張涵銳《北京琉璃廠私乘》）。不數年，袁克文便萃集宋元名槧百數十種，蔚然成為北方藏書名家。袁克文收書時間不長，然其聚書之速、藏書之精，令一般藏書家望塵莫及，即使某些大藏書家，如傅增湘等輩，亦自歎弗如。當然，這與他的「皇太子」身份及其經濟實力是分不開的。袁克文由此築藏書樓曰先有「百宋書藏」，又因清代著名藏書家黃丕烈先有「百宋一廛」之名而改署「後百宋一廛」。宋版書到明代時已按頁論價，一百種宋本，實在非同小可。當袁克文宋版書增至二百部時，復改樓名為「皕宋書藏」。「皕宋」之名起於清末四大藏書家之一陸心源的「皕宋樓」。袁克文兩改書樓之名，大有駕黃、陸而上的皇室貴公子誇富氣盛之意。《寒雲手寫所藏宋本提要廿九種》手稿是袁寒雲去世後，由方爾謙、周叔弢為其搜集編印的，方爾謙手寫序跋一篇，藏書印中有「上第二子」並非傳說中「皇二子」。

二、秦更年藏書

　　秦更年（1885–1956），原名秦松雲，字曼青、曼卿，號嬰闇或嬰闇居士，秦恩復的玄孫。清末民國間詩人、學者、藏書家、出版編輯家、書畫家。在揚州曾參加冶春後社。後來作客他鄉，「每返揚州，必至惜餘春逗留。」與詩友們「斗室燈昏，縱談狂笑，必至夜深始去。」曾任廣州大清銀行、長沙礦業銀行、中國銀行文書主任及上海中南銀行總銀文書主任、總務課長等職。客寓長沙時，得從葉奐彬遊，遂精版本目錄學。生平「淡於仕途，恬澹自若，善書畫，尤精鑒賞，閑以吟詩填詞為樂，而覺後覺，知後知，尤肯諄諄教誨後學。饒古名士風，家富收藏，書碑尤夥。」（《硯史補》評語）後

居滬上，經顧頡剛、柳詒征等人介紹，為上海文史館館員。其藏書處名稱頗多，有學福壽齋、壽石齋、闇闇、讀漢碑樓等等。

秦更年生平喜藏書。他在《嬰闇題跋‧自序》中云：「生平足跡半天下，吳趙燕趙、百粵三湘皆嘗一再至，……喜治目錄版本之學，得錢輒市書，歷三十年得萬餘卷。……凡名人舊藏，尤其批校題記者，雖斷編零卷亦寶之。如頭目所為諸書跋尾，同好每傳錄之。」他人評價他「於學無不窺，於書無不蓄，自經史百家以及稗說亦無不藏弄而掌錄之也。」秦更年對於世間流傳稀少的孤本善本，每每追蹤數年，找到後就不惜重金，傾囊購入。其在所購入的原刻初印本《述學》中題識：「念此書中土流傳將日稍一日，於是所至閱肆搜訪益勤，傾在長沙獲購此本，為之距躍三百。蓋自訪求迄今已十五、六年，南北且萬餘里矣。此書刊行非甚久遠，而得之之難如此，使非身經其事，孰能喻斯甘苦？」

鄭逸梅《藝林散葉》云：「秦更年多才藝，為一時名士，不知彼幼年乃一錢莊學徒。」著有《金文辨偽》、《漢延喜華山廟碑續考》（四卷）、《嬰闇藏書跋》、《嬰闇雜俎》、《嬰闇題跋》、《讀端溪硯史眉記》、《潛談錄》及《嬰闇詩稿》、《嬰闇詞稿》等。《嬰闇書跋》曾連載於陳灝一主編的《青鶴》雜誌上。

秦更年晚年得善本益多，雖體弱多病，足不下樓，而友朋狎至。劉介春曾在《揚州藝壇點將錄》為他作詩一首：「爭誇三絕少年時，蠹人牙籤老末疲。疙雅闡幽高義在，雕刊何止雪溪詩。」《續補藏書紀事詩》中云：「玩世不恭秦曼倩，孫枝忽又變雲煙。蜀風一老今何在，慈雲丰姿憶昔年。」

秦更年刻書。民國年間，承繼清代的餘緒，又產生了一大批精刻本。民國時期，新的先進的印刷技術如鉛印、金屬版印、石印、影印等已經大大普及。但是傳統的雕版印刷業尚存，一些文人雅士利用雕版印刷或印製古人著作、孤本秘笈，或刊刻時人著述、私家詩文集。許多著名藏書家、出版家參與其事，大大提高了書的內容校刊和印刷工藝的水準，使這一時期產生的精刻本具有較高的學術價值和藝術價值。當時參與刊刻、出版雕版印刷的著名學者、藏書家就有秦更年。秦更年曾參與校注、雕刻出版有影印本《韓詩外

傳》、《三唐人集》、宋本《顏氏家訓》及《漢學堂叢書》（「漢學堂」為「經解」總名，卷數頗多）等。民國所刻的一些精本，由於校刊精審、雕版工細、紙墨考究，已被人們視為「新善本」。近年來在古籍拍賣市場上表現不俗，尤其是一些影宋刻本和紅藍印本，更是倍受藏書者喜愛。以下略舉數例，以見一斑。如博古齋 98 年春拍推出的秦更年影元刊本《韓詩外傳》，成交價 6000 元。博古齋 2000 年春拍的秦更年刊《三唐人集》，成交價 3700 元。

秦更年編書。秦更年關心揚州地方文化事業。1925 年，秦更年與李詳、陳乃乾、尹炎武搜集汪中父子全部著作，彙集為《重印江都汪氏叢書》十四種四十七卷，民國十四年由上海中國書店影印問世。這是汪氏父子著作最完全的版本。收錄《經義知新記》、《春秋列國官名異同考》、《國語校文》、《大戴禮記正誤》、《舊學蓄疑》、《廣陵通典》、《述學》、《遺詩》等 8 種汪氏著作。

秦更年去世後，其藏書散落四方。一部分中舊物佳槧，於 20 世紀 70 年代末被天津南開大學圖書館收藏。這些書籍全部為精善刻本及舊抄題識本，且包括舉世罕見的明清文集等，更為難得的是這批書全部經過秦更年丹黃圈點，校點批跋。它們成為天津南開大學圖書館藏線裝善本書中的精品。這批書中有：清歸安淩霞撰《癖好堂金石書目》抄本、舊鈔本《滋溪文稿》、道州何紹基舊藏本《天發神讖碑考》、何紹基寫本《構山使蜀日記》、何紹基舊抄本《鬱氏書畫題跋記》、批校本《水經注》、《寶刻類編》、澄花館抄本《渚宮舊事》、鈐拓本《濟甯印譜》、明純白齋寫本《封氏見聞記》、天放樓舊藏本《漢祀三公碑》、抄本《澠水燕談錄》、陳介祺舊藏《十鐘山房印舉殘冊》、手稿本《吳中先賢品節不分卷》、清吳翌鳳家抄本《澄懷錄》二卷、明嘉靖刻本《詩外傳》十卷、明嘉靖范氏天一閣刻本（四庫進呈本）《論語筆解》二卷、清抄本《蘭亭續考》二卷、清抄本《法帖刊誤》二卷、明嘉靖十四年（1535）袁褧刻本《楚辭集注八卷辨證二卷後語六卷》等等。南開大學圖書館收藏的林鈞撰《石廬金石書志》（二十二卷）。該書所收為古代青銅器銘文和石刻書籍書目，並寫有提要。所收極其豐富。卷首有秦更年和康有為、羅振玉、吳士鑒、宣哲等二十七人評語。

此外，華東師範大學圖書館收藏有清丁履恒輯稿本《騷賦雜文不分卷》（秦更年跋）；陝西省圖書館館藏秦氏藏本有兩部：明嘉靖十四（1535）年刻本《陽明先生文錄》五卷《外集》九卷《別錄》十卷以及明隆慶三年（1569）吳氏刻本《重刻經史海篇直音》十卷；安徽省皖西學院收藏有秦更年藏明清善本兩種。

三、劉梅先：揚州圖書館創始人

劉梅先（1886.5.12–1967.12.9），原名堪，以字行。揚州人。早年畢業於南京法政大學，長期從事文字秘書、教學工作。曾先後在漢冶萍煤鐵廠礦公司、京江中學（現鎮江市第一中學）及揚州新華中學從事文字秘書、教學工作。後加入農工民主黨。他在京江中學的學生陶慶華在《對於母校的瑣憶》中回憶道：「當時國文老師書法水準很高的有李宗海、劉梅先、譚雪純等。」

1937 年，震驚中外的中日淞滬大會戰，在屍山血海中鏖戰了三個多月以後，侵華日軍於 11 月 9 日攻佔上海，並兵 分數路西犯南京。時任《江蘇通志》編纂的名教授尹石公（尹文）隨著大批人流，取道揚州，向西南大後方轉移，陳含光為慶祝尹石公五十壽辰，特邀時在揚州的文 化名流在何園宴集。據揚州的語言文字學家張羽屏日記記載：「1937 年 11 月 13 日（農曆十月十一日），尹石公由鎮江來揚，陳含光等人定在何園為其慶賀五十壽。14 日，在何園辦兩桌共二十三人。其中有張羽屏、陳休庵、陳含光、鮑婁先、王渥然、劉梅先、程善之、蔣太華、包仲翔、周湘亭、李稚甫、戴小堯等文化名流，共用五十七元。」

劉梅先一生好書成癖，多年以其薪給之餘悉心求購圖書，竟一生未置家室。民國二十六年，抗日戰爭全面爆發，劉梅先在上海閘北住所內藏書 2 萬餘冊毀於戰火。抗日戰爭勝利後，將所剩圖書悉數攜回揚州。1953 年，從新華中學調到揚州市圖書館古籍部工作。

據梅鶴孫著、梅英超整理《青溪舊屋儀徵劉氏五世小記》稱：梅鶴孫曾於一九六一年六月收到揚州圖書館長劉梅先寄至上海一部《匪風集》（木刻本）。該書上下書衣均已零落，亦無序言，署名儀徵劉光漢。

從 1962–1972 年共捐贈自藏圖書 4663 冊，並以其在知識界的名望，先後 8 次從上海圖書館、上海文物倉庫、南京圖書館等單位無償徵集到古舊書 3.6 萬餘冊，又動員林雪亭、陳和甫、鮑婁先等 10 多位揚州諸著老藏書者捐贈 2 萬餘冊。合計共徵集典籍六萬餘冊，劉梅先與項慰丞、吳嶺梅等為揚州圖書館古籍部的建立作出了重大貢獻。有人贊曰：「平生鍾愛僅縹緗，兩萬詩書一夕光！為得鄉人同通讀，勤搜細訪獻珍藏。」

劉梅先博覽群書，熟諳目錄學、版本學，對揚州地方文獻很有研究。在圖書館工作 10 多年，以其豐富的學識長期從事古籍整理，研究、鑒別版本，整理出地方文獻書目和善本書目，為讀者提供方便。他接待讀者，解答諮詢，不厭其煩。對青年讀者更是循循善誘，悉習指導。60 年代從揚州圖書館退休。揚州著名詞人丁寧曾為他填詞〈鷓鴣天・送劉梅先先生退休回揚州〉收入其詞集《還軒詞》：「蕉葉隨珠散不收，火雲驅雨懶成秋。那堪擾擾緇塵際，又聽勞人說去休。湖海志，稻粱謀，輸君何止最高樓！遙知散發南窗下，臥看滄江帶月流。」

四、馬蔭秦的「大玲瓏山館」

馬蔭秦（1847–1919），字伯梁，甘泉（今江蘇邗江）人，舊居永勝街。冶春後社成員。祖上收售骨董，家小康。有一喜吃鴉片的骨董商，經常到馬蔭秦家。有一天，見客廳無人，上懸古畫一幅，於是登上幾案取下，將古畫卷起來持在手中，昂然準備出去。剛走到大門口，馬蔭秦自外面歸來，看見骨董商手持卷軸，就問他手上拿的何物？他人回答說有明代容像，係世家遺物，準備出售。馬蔭秦責備他說：「人家容像，與你何干？豈有懸人家容像的人嗎？」呵斥完就放他走了。後來聽說家中古畫被盜，才恍然大悟。

馬蔭秦年青時，其志在學，性喜詩，而棄賈，與臧谷、蕭丙章等交往。他生平搜羅清初諸名家詩集，不吝重金。杜召棠在《惜餘春軼事》中說：「謝箋齋多財善賈，雅有此好，每與之競。」《續修甘泉縣誌・文苑傳・馬蔭秦》說他：「年長失學，乃致力於詩。凡明季國初諸老諸老遺詩搜羅幾遍。」李秋涵為在《廣陵潮》中說他：「活到五十歲，忽然要想學詩，便買許多古今詩集，日日玩索，倒也居然被他學會了甚麼五言絕句七言絕句。只是那古玩

鋪子也就漸漸隨著三唐兩宋消滅去了。」李伯通的《叢菊淚》中說他：「家中收藏的國朝詩集，至二三百種之多，甚麼呂晚村、戴南山的，這些明令劈版的詩文，他居然神秘搜到，他家的書屋，稱做大玲瓏山館。」詩友秦更年曾作《集馬伯梁先生大玲瓏山館，即席口占》。當然他的這些藏書很難與「揚州二馬」的小玲瓏山館的叢書樓相比。叢書樓是「藏書百櫥」。乾隆編纂《四庫全書》時馬家就敬獻了776種。

五、吳白匋：測海樓藏書出售的見證者

測海樓是晚清東南地區頗負盛名的藏書樓，時人甚至將其與寧波天一閣、虞山瞿氏鐵琴銅劍樓、聊城楊氏海源閣並稱「四大家」，被譽為「南國書城」，在近代揚州乃至中國文化史上都有不尋常的地位。

測海樓主人為吳氏兄弟，兄名吳引孫（1851-1920）字福茨，弟名吳筠孫（1861-1917）字竹樓，吳氏先世本安徽歙縣人，自高祖始遷揚州，居揚州而籍儀徵。吳氏兄弟歷任多種官職，因引孫曾任甯紹道兼監督浙江海關事；筠孫曾任直隸河道、湖南嶽常澧道、湖北荊宜道，民初又任過潯陽道尹，遂以「道台」知名。吳氏宅第一直被揚州人稱為「吳道台宅第」。

吳家藏書始於吳引孫祖父吳朝睿，其藏書處名「有福讀書堂」。吳朝睿字次山。吳朝睿跟著父親吳應選一起經營鹽來。但他一生酷愛讀書，凡有餘錢，必赴書市，因而雖說家資不算殷實，但藏書頗為可觀。他因而將自己的書房取名為「有福讀書堂」，並自署「有福讀書堂主人」。吳朝睿的藏書為測海樓藏書奠定了堅實的基礎，也對吳氏後代產生了重大影響。

咸豐三年（1853），吳家遭兵燹，吳朝睿遺留之書籍「蕩然無存」。吳引孫年少，又「無力購書，即輾轉借觀，亦不易易。因思寒酸之士，有志讀書，恒苦於無書可讀」。鑒於青少年之際讀書不易，為官之後，決定節省俸祿，廣購書籍。在他擔任甯紹道道員時，專門拜謁了天一閣，登天一閣後，羨慕不已，隨筆寫下頌揚楹聯：「高閣淩虛，有清流激湍映帶左右；宸章在上，勝商彝周鼎傳示子孫。」由此，發奮藏書之志更加堅定不已。在以後的官宦仕途中，不斷勵志藏書，並暗下決心，要有一座和天一閣媲美的藏書樓。

因此，在光緒二十八年（1902）修建「吳道台宅第」，二年後落成。在宅第的東北角，他仿天一閣建六楹五間，前臨一人工開挖的四方池塘，名曰測海樓，即古語所云「以蠡測海」之意，既是自勵也是自謙。

測海樓入藏的書籍有 8020 部，247759 卷，是天一閣的三倍。吳氏所藏「書取實用，求備不求精」，宋元版本不多，以明清刊本為主。內中《春秋經傳集解》、《大我律呂元聲》、《花史左編》、《青瑣高議》、《蘇長公密語》、《朱鎮山先生集》等均為世所珍。特別重視方志的收藏，有三百餘種一萬餘卷之多，單揚州一地的方志就有十六種。如明弘治刊本《八閩通志》、《延安府志》、明嘉靖刊本《廣西通志》等明代天一閣散出的多種地方誌更是海內孤本。其他還有數十種兵書及新刊書籍等。他每購置一部書就作一記錄，記下所購書的卷數、函數、購買的錢數，精心地蓋上「真州吳氏有福讀書堂」的藏書印，並「函以板，懸以簽，無折角，無缺頁，完好整潔，無蟲鼠之蝕」。

吳筠孫、吳引孫相繼逝世後的十多年，民國十六年（1927）以後，軍閥孫傳芳駐紮揚州，他的部下經常偷盜測海樓裡的藏書。迫於生計，吳引孫幼子吳頌賢決定整體出售藏書。他們將藏書裝成 589 箱，全部出售。起先由揚州人黃錫生介紹直隸書局主人宋星五來購，因價格問題未能成交。其時書賈朱榮昌介紹了北平書商王富晉，以 4 萬元購得了整批藏書。王富晉於民國二年（1912）在北平琉璃廠內開設富晉書社。王富晉爽快地交付了訂金 3000元，吳家也開始把書裝箱。就在此時，有人傳聞王富晉會把藏書賣給日本人。揚州人都很氣憤，阻止吳家賣書。於是江都縣不得不出面禁其裝運。此時富晉書社已將書款付給吳家，吳家不肯歸還，而揚州地方上也無力籌款以圖保存，事情遂成僵局。最後，驚動了蔡元培、陳乃乾這些社會名流，他們出面擔保，保證不會將書賣給日本人，民國十九年（1930），這些書才最終放行。測海樓藏書出售，在知識界也引起了很大反響。日本漢學家倉石武四郎時在北京留學，他在《述學齋日記》3 月 18 日寫道：「歸路訪徐森玉先生，云揚州吳氏測海樓書已落王富晉手。」言下之意是沒有能將測海樓的藏書購運至日本而遺憾。

　　王富晉並沒有將書運往北京，而就近在上海三馬路開設分號，由其弟王富山經營。其中的舊本善本以高價售給了北平圖書館（現國家圖書館）、上海商務印書館涵芳樓及中華書局圖書館及同好。其餘的部分於民國十九年（1930）12 月，陳乃乾收錄其中舊本的行格序跋，編成《測海樓舊本書目》兩冊；民國二十年（1931）11 月，富晉書社編就《揚州吳氏測海樓藏書目錄》四冊出版。它們後在上海零星售出。但在出售測海樓藏書時，他們竟將書社原積存的底貨，一齊納入書目中，借測海樓之名以牟暴利。這部分藏書流向了中國臺灣，一部分流向美國。美國國會圖書館所藏的《蘇長公密語》、《大樂律呂元聲》等珍本，都是測海樓所藏。還有一些藏書被一些國學家收藏，如文學研究家阿英就在《小說新談》中說道：「我所得到的本子，題《畫圖緣平夷傳》，約係嘉慶翻刻，原係揚州測海樓藏本。」轉手之間，王富晉獲利頗豐。

　　藏書是為子孫讀，這是吳氏的初衷。多年之後，吳家走出了飲譽海內外的「一門四傑」：長子吳白匋，是著名劇作家、教育家、文學家；老二吳征鑒是著名醫學寄生蟲學家、醫學昆蟲學家；老五吳征鎧是著名物理化學家、中科院院士；老六吳征鎰是世界知名的植物學家、中科院院士。1978 年的全國科技大會上，兄弟三人同時與會，「吳氏四傑」成為揚州人引以為豪的美談。

　　吳氏後代對測海樓的出售痛心不已。吳白匋曾寫《鬻書》。他在序中說道：「先伯祖福茨公畢生好書而不佞宋……二十年間共得八千餘種，構有福讀書堂藏之。去冬，有軍官強住余家月餘，盜善本數百冊去。諸父懼其再來，乃以賤值悉售之於北賈王富晉。詩云：伯祖蹤天一，勤求二十霜。官來偷百種，賈笑捆千箱。老樹烏啼早，空樓日影長。諸孫思卓犖，無福坐書堂。」《佩文聲韻》在出售時，因為在吳白匋身邊，而成為吳家唯一保存的測海樓藏書。吳氏後人已將此書捐獻給「吳道台宅第」。

六、何晉彝：壺園何氏藏書出售者

　　壺園何氏藏書從何廉舫開始，藏書甚富。何氏的藏書，在近代揚州曾被視為翹楚，《揚州風土記略》中說：「（揚州）藏書之家，舊為馬氏玲瓏山

館與陳穆堂瓠室，收弆最富。……兵燹後，獨山莫氏、江陰何氏寓揚，所藏多精本。」此處「江陰何氏」，就是指何廉舫。何廉舫之子何彥升字秋輦。何彥升潛心好學，亦能文章，兼通列國語言文字，曾作為參贊出使俄國。回國後歷任直隸按察使、甘肅布政使、新疆巡撫等職。其父何廉舫辭世後，何彥升雖在外為官，亦常年置書，故民國時人亦稱「秋輦藏書」。

何彥升的長子何震彝（1880-1916），字鬯威，號穆忞。何彥升的次子何晉彝（1901-1953），字駢熹。何晉彝有詩名，曾參加冶春後社，有詩集《狄香宦遺稿》存世。民國十四年（1925），何晉彝將何氏園中藏書賣給上海涵芬樓後，即寓居蘇州、上海，以館童、傭書為生，1953年以鼻癌卒於上海。據吳眉孫云：「（何晉彝）早鰥無子女，唯男女二甥料理身後事。」

何晉彝一直生活在揚州，和揚州名人陳重慶、蔡巨川、梅鶴孫、秦更年、尹石公、朱庶侯交遊甚歡。清朝遺老陳重慶題有贈〈何駢熹觴我壺園，是為消寒九集長歌〉詩云：「翩翩濁世佳公子，高門綮戟歌鐘起。少年器宇識青雲，累代勳名耀朱履。君家家世吾能說，近日壺觴尤密彌。重游何氏訪山林，杜老詩篇狂欲擬。是時晴暖春融融，夭桃含笑嬉東風。升階握手喜相見，馮唐老去慚終童。蝦簾鞾地圍屏護，蠣粉回廊步屧通。半榻茶煙雲縹緲，數峰苔石玉玲瓏。方池照影宜新月，復道行空接彩虹。洞天福地神仙窟，白髮蒼顏矍鑠翁。中丞箕尾歸神後，台榭荒涼不如舊。塵封破網罥蛛絲，泥落空梁探鳥鷇。終是烏衣王謝家，楹書一卷仍堂構。蕉窗分綠句籠紗，松閣浮青香滿袖。客至都簪插帽花，酒餘或躍投壺豆。山門人間說祖庭，大江東下乍揚舲。飄然騎上揚州鶴，點綴山樓又水亭。草澤英雄終剪滅，竹西歌吹最娉婷。遂開上相中台宴，用奏鈞天廣樂聽。歌舞太平真盛事，至今花草餘芳馨。吾之外祖季文敏，與君在昔同鄉井。老輩相呼定紀群，末流無分惟箕穎。不但文章世所希，如斯時局心常耿。莫向君山看白雲，且尋春色梅花嶺。梅花嶺上春風多，何遜詩懷近若何？主人勸客金叵羅，春華努力須愛惜，眾賓皆醉吾其歌。」

何震彝年青時終日吟詠壺園中，詩詞駢文，無所不精，25歲即中進士，取《樂府詩集》中「韠芬而狄香」之意和弟晉彝分別顏其瓠園中的讀書室為

「輯芬室」、「狄香宦」。何震彝中進士後，曾將園中藏書帶到北京，也將北京所得之書帶回揚州。何晉彝晚生於兄何震彝21年，兄弟倆居壺園時，何震彝已能吟詩作賦，晉彝尚少不更事，晉彝晚年曾回憶「兄為詩文，必手撚貫錢之繩，目下注，繞屋巡行，頃刻即就。余童幼，常匿其繩以索果餌」。何震彝歿於民國五年（1916），時何晉彝才16歲，沒有了經濟來源，家道迅速中落。民國九年（1920），由揚州書商卞燕侯介紹，經多次信函往來，何晉彝作主擬將藏書4萬餘冊，悉數售給上海涵芬樓。涵芬樓藏書主要由紹興徐氏熔經鑄史齋、太倉顧氏諛聞齋、烏程蔣氏密音韻齋和揚州何氏等四大藏書家的藏書。何氏藏書即其中之一。曾主持中國歷史上最為悠久的民營大型出版機構—商務印書館達數十年之久的出版家張元濟於民國九年（1920）5月20日至23日首次來揚州壺園看書，時何晉彝叔叔何月擔尚在，對何晉彝準備出售全部藏書頗為不滿，但家中斷了經濟收入亦是無法改變的境地，經過幾個月的磨合，民國九年（1920）8月，卞燕侯函告張元濟云：「何氏舊書月丹不願過問，但可延律師為證」。張元濟和何晉彝通過長時間、多管道溝通，終於以2萬銀元成交。民國十四年（1925）1月，張氏第二次到揚州付款取書，並親自押運何氏藏書到滬。至於何氏藏書中究竟有哪些孤本善本，因無書目存世，不得而知。據張元濟日記記載，何氏藏書有「明版三千七百三十二本，抄本五百五十四本……殿版一千零九十九本，普通書三四八九八本，總共四０三七五本」。可見其藏書品質之高。可惜後來涵芬樓在民國二十一年（1932）一月二十九日，日軍轟炸上海時，所藏善本古籍幾乎全毀，何氏藏書再也不存。

　　現代作家、文學評論家、文學史家、藏書家鄭振鐸先生在〈清代文集目錄序〉中說：「揚州何氏、無錫丁氏諸家藏書散出，予皆有所得。」這裡的「揚州何氏」，也即是東圈門壺園何氏。

第二十節　書畫錢幣精鑒賞──收藏

一、方地山的錢幣收藏

方地山（1872–1936）居天津 20 年，雅好集藏文物，唯泉幣是好，晚年以精研泉學著稱於世。所收多異品，曾載於丁福寶關於古泉的著述中。《古錢大辭典》有傳。方地山在民國泉界還是比較有名的。他以「大方」與方若（雅稱「小方」）稱勝一時，還與張元濟同為大家，人稱「南張北方」。

方家原是饒於資財，又精鑒賞古器物，富收藏，而因專好古泉，舊藏金石書畫等名器，多出以易泉，所藏古幣稱富一時，擁有精異之品甚多。方地山為人豪爽率真，其他事務不與聞，談到某處有珍貴泉布，便精神為之一振，往往不計值購求，務求必得而後可。時與人交易，從不砍價，出手闊綽。一日，有人持古錢來售，大方選其一枚，賣主要一百現大洋，大方說值一百五十元。大方又選一枚，賣主要二百大洋，大方說三百元也值。人稱大方，遂取「大方」為號。

方地山收集的古錢很多，尤以宋代古錢和金代古錢為特色。方地山專愛徽宗錢，有「徽宗功臣」之稱。北宋第八位皇帝徽宗趙佶「性甚機巧，優於技藝」，書法繪畫，造詣頗深，先後鑄造了「聖宋通寶」（元寶）、「崇寧通寶」（重寶、元寶）、「大觀通寶」、「政和通寶」（重寶）、「重和通寶」、「宣和通寶」（元寶）6 種年號錢幣。其中「崇寧通寶」、「大觀通寶」和背「陝」字的「宣和通寶」，是徽宗御書的「瘦金體」，它本身就是一種書法藝術創作，其青銅精製，文字骨秀格清，遒勁有力，令人意遠，惹得眾多古錢幣收藏者愛不忍釋。這種錢幣字峻郭深，版別多變。有的泉界先賢稱瘦金體錢文是「一幅袖珍書法佳作，它的每一字、每一筆，和穿、郭之間配合得那樣和諧」，「瘦金體體式舒展，筆劃多有珠光寶氣之感，而毫不媚俗」。方地山藏有「紹定元寶」及「貞右通寶折二」，皆為海內孤品。

民初時期，為泉壇所豔稱的天成元寶、大蜀通寶和建炎元寶等大珍品，地山皆有之。

方氏文采過人，亦精於泉學，與張叔馴時人號為「北方南張，蓋今世之

兩大家也」。其一見珍貴泉布往往不計值購求，以致晚年舉債度日，現所見其舊藏泉幣，不乏其晚年轉讓友人之物。其中有一枚「吉星栱照天地會秘文錢」最為珍貴，天地會是中國南方最大的秘密結社，據中國漢語大詞典出版社陸錫興教授考證：「『栱』即『洪』字，天地會對內稱『洪門』，背面四字隱晦，真正的字義隱含在每個字的右邊，應讀作『剷除三月』，意思是剷除清朝。錢文正反連起來讀就是反清復明之意，這正是天地會的宗旨，此錢是會員的憑證，身份的標誌，聯絡時用的信物。」傳世極罕，有極高的收藏研究價值。另有太平通寶背「月明」上海小刀會起義錢，鑄造於老城廂，作為上海唯一本地手工鑄幣，為上海的海派泉幣文化也增添了不少光彩。

天成元寶：方地山曾有一周元秘戲花錢，一魏將吳起馬錢，皆為精美的稀世珍品。吳保初的愛姬彭媽欲以他幣換之，方地山不肯。彭媽竟扯斷繫組強行攫走。方地山乞求未果，只好救助於吳保初。吳保初拿這個恃寵而驕的彭媽也沒辦法，只好用天成元寶作為答謝。天成元寶是五代後唐明宗李嗣源天成年間（926–929 年）廢鉛錫劣錢而鑄天成元寶。此錢製作精整，文字清晰，「天成元寶」四字旋讀，「元」字右挑，光背無文。徑 2.3 釐米，重 3.4 克左右。天成元寶所出甚少，係五代錢中珍稀之品。

大蜀通寶：十國後蜀孟昶廣政年間（938–965 年）所鑄。形制工整，文字質樸，「大蜀通寶」四字隸書，直讀，光背無文。徑約 2.4 釐米，重 3.5 克左右。此錢傳世絕少，加以史籍未載，舊泉家有將其隸為前蜀錢者，然據其形制及書體特徵、大小輕重等，當代錢幣家以為係仿同期「大唐通寶」而作，以係於後蜀為妥。此錢極罕，是為古錢中難得珍品之一。

建炎重寶：宋高宗建炎年間（1127–1130 年）鑄，中國古錢五十名珍之一。面文有篆、隸二體，旋讀，光背，有小平、折二、折三各錢，今皆少見。南宋錢中愈小者愈為珍稀。

政和元寶：袁克文收藏的古泉極多且大都為珍品，如王莽時代的布泉、鉛泉、金銀刀，宣和元寶銀小平泉等。方地山又以政和元寶和銀小泉贈他，以湊成一雙，原來政和皆通寶鐵泉，重寶已經稀有，元寶泉就更加珍貴。

臨安府行用銙牌：南宋末年臨安府（杭州）發行之銅質錢牌（俗稱「銙

牌」），亦有鉛質、銀質者。據牌文書體推斷，當鑄於淳祐大錢之前或同期。面額分「准貳（一、又說二）佰文省」、「准三佰文省」，及「准伍佰文省」三等。「准」為「平」意，「省」即「省佰」，以七十七文充一百。錢牌上端有孔，呈狹窄長方形，四角圓鈍，為古幣中僅見之獨特樣式。今殊難得。

天啓小平泉：袁克文曾以徐天啟小平泉，與方地山換宋高宗時臨安銖牌。「天啟通寶」是明朝熹宗皇帝朱由校執政期間鑄造的，有 50 多個版別。單是幣背面的文字，就有很多種，有紀局名、地名的戶、工、高、浙、福、雲、密、鎮、府、院、新；紀重的有一錢、一錢一分、一錢二分等。天啟錢有折二錢，但鑄得不多。當十錢種類卻很多，大小、輕重不一。因此有人認為明朝天啟年間所鑄的「天啟通寶」，開啟了我國古代錢幣背面版式多樣化的先河。

崇寧通寶：據黃成著《鄭家相集泉小記》載：「鄭家相先生，字葭湘，號班泉真隱，別號梁範館主，浙江鄞縣人。民國九年（1920），得一精美絕綸之徽宗御書崇寧通寶錢，銅色青金，赤仄烏白，肉間點點翠綠，甚為可愛。因方地山專愛徽宗錢，有「徽宗功臣」之稱，遂贈之。

大觀通寶：大觀通寶錢是徽宗大觀年間鑄造的，相傳當時有人夜觀星象時忽然發現彗星閃過，歎為觀止，徽宗認為是吉祥之兆，故而改元，再而鑄錢。行書大觀小平鐵錢曾在陝西發現過，數量不多，鐵母更是稀罕。這種行書大觀是瘦金大觀錢的異品，錢文雖無瘦金之剛勁，但飄逸灑脫，秀美異常，為徽宗手筆。特型出號瘦金大觀，直徑在 6 釐米以上，已超乎常制，可謂「宋錢之王」。四個瘦金體錢文，鐵畫銀鉤，光輝閃爍，格外表現出瘦金書之美。「大觀通寶」四個字，有簡有繁，在圓錢上本不易處理得當，但他能部署、配置得恰到好處，令人賞心悅目。

端平通寶：南宋端平元年（1234）鑄造。有小平，折二，折三，折五，折十，銅鐵錢。背文紀年記監。

咸平元寶：北宋真宗咸平年間（998–1003）鑄造，版式有小平，折二，折五，折十錢，另有大型闊緣厚肉錢。書體有楷書，真書，和篆書，材質為青銅，紅銅，白銅。鑄工頗為精美。

招納信寶（銀品）：南宋將領、江東宣撫使劉光世於宋高宗紹興三年（1133

年）鑄於江州（江西九江）。面文楷書，旋讀，形同折二；有金、銀、銅三品。然非行用錢，為策反金兵作招降納叛之出境信物用，相當於佩牌。背文穿上「使」字，穿下為簽押符號，各不盡同。此錢僅見銅品，罕極。銀品一枚原執揚州方地山手，方卒（1936年）後下落不明。金品迄今未見。

紹定元寶：宋理宗紹定年間（1228–1233年）所鑄鐵錢。楷書面文，旋讀，光背，僅見折五大錢。舊譜所列當十大銅錢及鎏金品數種，經泉家戴葆庭考訂係後人偽作。方地山的藏品中的紹定元寶大銅錢每枚價在兩萬元上下。

金錢珍品：金代的錢制複雜得多，有小平、折二、折三及折十等多種面值，且錢文講究書法藝術、鑄工亦十分精緻，這與金人接受了較多的漢文化有關。舊稱崇慶（1212）、至寧（1213）、貞祐（1213–1217）為「金錢三珍」，存世絕少。而方地山擁有「二珍」——崇慶和貞祐。鄭家相在《珍泉集拓》題記中介紹篆書崇慶元寶和真書至甯元寶的鑒定：篆書崇慶元寶錢，昔為王朴全君得諸遼東，旋抵於大方（時稱方地山為大方）。民（國）七（年）大方嘗攜至滬，而滬上諸家皆疑為偽，未加注意。民（國）九（年）余客居津門時與大方過從，嘗見此錢，肉間細翠，精美絕倫，歎為瑰寶。即問之曰老方（時稱方藥雨氏為老方），豈未之見耶。大方愀然曰彼亦疑之耳。余曰有是藏，願以三百金易一可疑之品如何？大方慨然可。但押期未滿，子耳待之，至迥伯（王懿榮之父）得至甯元寶錢而歸，老方乃想及大方之崇慶，遂以三百金及異書大觀錢易焉。噫，昔李鮑諸氏之疑至寧，猶近南北諸家之疑崇慶也。今日至甯證崇慶之不偽，亦由崇慶而證至寧之不偽，二錢因證方顯，後世亦幸矣哉。方地山還得到貞祐通寶。後來方地山得知袁克文有金天興寶會小泉，便以漢王莽貨泉壓勝作為交換。天興寶會為金哀宗完顏守緒天興年間（1232–1234）鑄幣，其間僅有兩年發行流通時間。今崇慶、至元二枚孤品均藏中國歷史博物館。

大元通寶：元武宗至大三至四年（1310–1311）所鑄當十蒙文大錢，一當至大通寶十，與銀鈔等並行。銅色亦褐，製作精好，邊廓整肅。八思巴文「大元通寶」四字按上下左右順序釋讀，光背無文，是元代大錢中造得最多最好的一種。徑約4釐米，重19克左右。舊譜錄有一種漢文「大元通寶」小平錢，罕極。又見一品背刻四個異文之「大元通寶」，係用大觀通寶改制之贗品，曾為舊泉家方地山奉若圭璧。

　　方地山收藏的古帛曾印有《方地山先生古泉拓片》。袁克文將宣古愚、方地山和他本人所藏的眾多珍品，三家泉品選英集萃，集選了一百多種，輯為《泉簡》一書。該書集品從周代始至明代止，還附有雜品及外國古錢，均有拓片。鄭逸梅著《珍聞與雅玩》中有〈方地山所藏之古泉〉一文。

　　方地山論古錢不以古為貴，也不以真為貴。有趣的是有一賣主持一偽錢來售，事先言明足偽品不值幾個錢，而大方竟出一百元購之，世人皆笑他為「錢癡」。他所藏錢中也有贗品，這從不諱言，有時逕自稱「偽泉大王」。其實他對古泉獨具隻眼，凡經目驗的泉幣，即刻能判斷等次不爽。崇慶泉之真偽眾論歧出，地山獨排眾議，出高價收之，識者無不奉手欽服。有時明知其偽，只要製作精妙美好，不惜重值收之。嘗謂：五百年前舊作與新鑄並列，寧取其精，不重其舊云。論者以為奇癖。鄭氏稱其藏泉多偽品，非貶義，乃標榜方家藏泉特點耳。

　　晚年方地山家無儲蓄，以至舉債度日。聞其困頓時，友人資助多金，不作謝意，而有舊友困苦，猶復當年豪舉，解囊相助無少吝，不以盛衰變態，故為親舊所重。方爾謙1936年病故後，所藏古錢遺落於諸妾之手，不知所歸。其中有一部分被無錫丁福保購得。民國二十七年，丁福保編纂《古錢大辭典》，他將先世所遺古泉整理一番，又購得方地山所藏古泉及晴韻館主人，又借得劉燕庭、鮑子年古泉原拓本二百餘冊，並參考歷代食貨志、諸家學說及當時收藏家的藏品，匯而集之，選泉八千餘品，製成銅版影印，錢圖與拓本無異，優於前代的木刻版．由於丁氏在長期收購古錢的實踐中，對錢幣的價格瞭若指掌，故在大辭典每枚錢下都標明定價。

　　民族實業家周叔弢與方地山關係密切。他見到方地山錢幣收藏的聚與散。錢幣收藏家王貴忱1981年9月從舊報刊上輯錄一冊《寒雲泉簡鈔》。因為周叔弢與袁寒雲友善，特地請他作序。周叔弢題曰：「大方先生、寒雲二丈，余時與往還。寒雲居滬久，藏泉隨手散去，餘未得見。大方先生則過從甚密。藏泉束之腰間，每見必取出相與摩挲，昂首高談，狂態逼人。書中所言，如四畫大觀、端平、咸平、大紹定、崇慶、招納信寶、天興寶會，皆餘所習見者，至今記憶猶新。大方逝世，余適不在天津。歸來，其藏泉已不

可蹤跡，是為憾事。余甥孫鼎，亦好古泉，所藏甚富，生前獻之中國歷史博物館，可為泉幸得所。貴忱先生精於古泉幣之學。頃來天津，餘得暢聆教益為快。這段因緣不可不記，並書瑣事數則於後云。一九八一年九月，周叔弢記，時年九十一。」此序周叔弢書法高華韻雅，文詞簡貴，書題如平常言事，娓娓而談而意蘊深厚。對方地山泉學掌故如數家珍，讀之旨趣環生，有引人入勝之妙。

　　方地山藏泉與一般藏家不同。別人對藏品大都裝之於篋內，以保其原貌，而他卻將自己收藏的古錢用絲繩穿起來，纏於腰間，每天至少帶十來串，雖身負十餘斤，亦不知其重，且冬夏間不離身。每到閒暇之時，他便用手摩挲，拿毛巾擦拭，昂首高談，狂態逼人。據錢幣學家鄭家相在其《梁范館談屑》中記述1917年他與方地山會面的情景，饒有風趣：松丈（即鄭希亮，字松館，民初時期的泉家）嘗來滬。一日予偕（張）絅伯往訪之。至四時許，同游五馬路之怡園，遇（程）雲岑、（鄧）秋枚、（張）叔馴正在翻閱攤間占泉。未幾，（宣）愚公偕大方至。大方者，江都方地山爾謙也，時亦在滬。於是圍坐品茗談泉，並各出新得，互相傳觀。獨大方所攜最多。在其衣袋間出泉十餘串，每串二三十或四五十不等，大小亦不一。唯錢經摩擦，色澤如新，真偽難辨。串中雖多偽品，而珍稀亦不鮮。內有紹定元寶大錢及貞祐通寶折二，為海內孤品。絅伯及予，均看不忍釋。予戲問之曰：「先生置如許古泉於衣袋間，不亦重乎？」地山曰：「予冬日袋十六斤，夏日八斤。視古泉為第二生命也，何重之有？」地山善談論，笑話百出，滿座為之春風。

　　方地山收藏錢幣的軼聞佳話很多，最出名的當屬他為女兒訂婚、出嫁一事。袁克文是方地山入室高徒，對方地山敬事惟謹，深得心傳，以風流文采著聲於時，有「民初四公子」之稱，也長於古泉學。方、袁既有師徒，又是密切，加上同愛錢幣收藏，過從益深。袁克文長子袁家嘏成年後，娶地山四女方根（初觀）為妻。當初雙方訂婚，毫無儀式及世俗禮幣之贈，兩親家只是各出一枚珍貴古泉交換，算是完成了定親之儀。方地山即興制一聯記其事云：「兩小無猜，一個古泉先下定；萬方多難，三懷淡酒便成親」。袁克文讀罷對聯，撫掌而笑，連聲道：「知我者，地山也。」如此移風易俗，為前

所未聞。聯語切情事亦切情景，俗中有雅，化用典實，自然灑脫。

　　丁福保《古錢大辭典拾遺·總論》中說他，「每對客探懷出泉，述其制度異同、品值傳授，娓娓不倦。」但以其賦性放達，雖寢饋於古泉間，卻不作著述傳世想，遺留下來的言泉文字甚為少見，有〈述錢德〉一文。此文今見於他的友人宣哲（愚公）所撰地山小傳中的引錄。〈述錢德〉一文是他罕見的專論文章。〈述錢德〉：「金文多陰款，錢獨用陽識；鐘鼎彝器雖有文字，傅以無文之銅，或數倍至數十倍，錢則無文字處之銅最少矣；彝器文多古籀，古錢中刀幣即具此體，而唐以後錢，篆、行、草、隸各體備焉；金文之書者，皆無主名，唐以後錢出御書或書家之手，史傳可征、金文取證經典，穿鑿附會，強半曲說，其時代尤滋聚訟，錢則面文既多紀元，其鑄造所在地及錢監之名，時見幕文，視正史〈食貨志〉尤可信；作彝器者，雖多屬王朝侯國世祿之家，然市粥之物亦不少，鑄錢督以專官，為一代經政，故工尤良，質尤粹，是古錢之可寶貴，勝其他古器物者有六焉。」此文後收入丁福保《古錢大辭典拾遺·總論》。讀過這段論文，可知方氏對古彝器及其銘文並非無所知，只是對古泉特為鍾愛情深，故為之表述錢德。書法作品是平面藝術，而錢幣則因澆鑄或雕刻而成，具立體感，似篆刻作品，具金石氣，藝術性更勝一籌。方地山在引文中高度評價了錢幣的書法價值。中貿聖佳國際拍賣有限公司 2004 迎春藝術品拍賣會拍賣過方地山行書論泉文四屏：戴鹿林論泉，推薦第一，宋徽宗第二，餘本其意，為小詩云：莽為泉絕非虛語，篆法秦斯且不如。帷有道君堪比美，別開生面瘦金書。余自小嗜徽宗泉，刻小印曰：道君佞臣。王貴忱先生影印之《周叔先生書簡》中有兩則云：「大方先生嘗語我云：季木所得古泉，佳品極多，如不流散，可巋然成家。其重視如此。」（一九八一年九月題周進《陶庵泉拓》）「大方先生則過從甚密，藏泉束之腰間，每見必取出，相與摩挲，昂首高談，狂態逼人。書中所言如四畫大觀、端平、咸平、大紹定、崇慶、招納信寶、天興寶會，皆餘所習見者，至今猶記憶猶新。惜大方逝世時，余適不在天津，歸來其藏泉已不可蹤跡，是為憾事。」（一九八一年九月題可居輯本《寒雲泉簡鈔》）

　　民國時期，尤其是 30 年代前後，為中國錢幣收藏研究社團活動最活躍

時期。這些收藏社團的最大特徵是成員不僅多為知名收藏家，且多有研究、著述。1926 年，張叔馴在上海創辦古泉學社，邀請程文龍其事，並於次上創辦《古泉雜誌》。參加該社的如羅振玉，董康，寶熙，陳敬第，方地山，張丹斧，袁克文等，都是一時知名人士。《古泉雜誌》雖僅出一期，但卻是中國第一本錢幣專業雜誌。該雜誌用宋版書字體，珂羅版影印，分羅紋紙，宣紙兩種印本，選取用錢拓多稀見之品，所收文章詞義典故。不論是印製或是內容，頗具收藏研究價值。

二、方地山的甲骨收藏

1911 年春季，甲骨學者王襄的弟弟王贊在北京為其兄長購得一束六朝唐人寫經，此後王襄又多方蒐集，甚至拿出自己珍藏的甲骨，與方地山所藏的唐人寫經相交換，獲得六朝唐人寫經多卷，經研究後，擇神韻、結構自成一家者，彙集、裝訂成《集六朝唐人寫經殘頁》、《六朝唐人寫經》等小冊子，並親自寫序、題辭，兼論六朝唐人的書法藝術。方地山先後買到 300 片左右的甲骨文，後歸其子方曾壽。民國五十一年（1962）著名學者董作賓曾作名篇《方地山所藏之一版卜辭》。

郭若愚在《殷契拾掇續存・序》曰：「一九五四年……去揚州參觀文管會展覽，由耿鑒庭協助，得參觀方曾壽先生所藏甲骨。原物三百片，為其先人方地山氏舊藏。」范毓周《甲骨文》記有「（羅振玉舊藏甲骨）方地山也買到 300 片左右，後歸其子方曾壽」，跟《續存・序》的記載相合，亦是其證。故本文除引《掇三》原文外皆作「方曾壽」。《殷契拾掇・圖版說明・十四》：「方增壽先生，我於一九五三年在揚州相識。他藏有甲骨一批，我參觀後，他贈我拓本若干，均係『曾三手拓』。我以原物校對一過，補拓了一些，收在本編。」《殷契拾掇・掇三》431–581 片誤為方曾壽藏。《殷契拾掇・三編》目次調整又進行了調整。方曾壽所藏甲骨由原編號：431–581，調整後為：50–112、701–704。《掇三》將 50–112 誤歸入「浙江省博物館藏」，又將 701–704 誤歸入「智龕自藏」，共計 67 片，其中 63 片又見於《續存》「方曾壽先生藏」（其餘 4 片此前未著錄），當為方曾壽舊藏之物。對照《圖版說明》可知《掇三》與《續存》二書中的「方曾（增）

壽藏」應屬於同一批材料。《甲骨續存》下冊《採錄資料索引表》中的《二七方曾壽先生藏》的「曾」可能是「增」字之誤。《圖版說明》記有拓本「均係『曾三手拓』」，「曾三手拓」印見於《續存》第390頁。

《殷契拾掇・掇三》431–581誤歸入「方曾壽藏」，實則應當分屬四處，除屬「浙江省博物館藏」的《掇三》437–481外，還應分別歸入「金祖同藏」、「上海市文物倉庫藏」及「智龕自藏」。

方曾壽為方地山後裔。胡厚宣在《甲骨續存》序中記述說：「……得參觀方曾壽先生所藏甲骨。原物三百片，為其先人方地山氏舊藏。」方氏甲骨為劉鶚舊藏。

三、方地山其他收藏

朱孔陽生前喜藏古硯，「文革」前曾藏有近三百方。鄭逸梅先生戲稱朱孔陽為「江南硯王」。最得意的藏硯之一就是「明袁督師遺硯」。此硯曾流入揚州某舊家。民國二年（1913），方地山以重金購回，似若環寶，請學者羅振玉在拓本冊上寫了跋文：「……吾友埭山水部精賞鑒，富收藏。公寓津沽時，與討索金石，其介弟地山解元，世居揚州。癸丑夏麓社湖某舊家式微，子孫不能守，異藏物入郡求售，地山斥重金得之，如獲瑰寶。」方的後人又轉讓給錢家。朱孔陽先生於民國三十一年（1942）從錢氏處得來。請人做了紅木盒，蓋上刻有他手書篆字：「明袁督師遺硯」，落款是「壬午春月雲間朱孔陽敬藏」。

《東魏元寶建墓誌》拓本鈐蓋有河南圖書館藏石朱文戳記，又有方地山印章。則原石應該在民國十四年（1925）李印泉編河南圖書館藏石目錄之後，民國二十五年（1936），方地山去世以前轉歸館。

四、秦更年書畫、碑帖收藏

秦更年生平「淡於仕途，恬淡自若，善書畫，尤精鑒賞，閑以吟詩填詞為樂，而覺後覺，知後知，尤肯諄諄教誨後學。饒古名士風，家富收藏，書碑尤夥。」（《硯史補》評語）收藏印譜約六百種，為收藏家之冠。旁及金

石，但款識多偽刻，撰《金文辨偽》1卷（此書曾在《青鶴》雜誌上連載6次），因漢碑博奧不易解，撰《漢碑集釋》若干卷。先輯《華山碑考證》，後撰《華山碑續考》4卷。後居滬上，經顧頡剛、柳詒征等人介紹，為上海文史館館員。秦更年曾編《嬰闇雜俎》三種，包括《硯史簡端記》、《硯銘》、《姚黃集輯》。秦更年還收藏名家字畫。秦更年曾收藏過的文徵明於1548年作《可菊草堂圖》在2000年北京翰海拍賣有限公司2000春季拍賣會拍出過825,000元的高價。

近現代的一些名人收藏書法碑帖，往往請秦更年品鑒、題跋。〈宣示表帖〉為著名小楷法帖。漢末鍾繇書，真跡早佚。唐時所傳為晉王羲之臨本。傳世刻本以〈淳化閣帖〉中的刻本為最早。南宋末，賈似道囑廖瑩中摹刻一本，較為精善，人稱《半閑堂本》。 此本為吳靜庵藏本並題簽，秦更年等為其題跋。

〈瘞鶴銘〉是古人為葬鶴而寫的一篇銘文，原石刻於江蘇鎮江焦山西麓棧道摩崖之上，臨江絕壁，不知何時山石崩裂而落於長江水中，至北宋初年冬季水枯時，原石始露出水面，有人仰臥於石下，摹拓其文，經考識知是〈瘞鶴銘〉，由此文士書家紛紛關注。清康熙五十一年（1712）冬，曾任江寧、蘇州知府的長沙人陳鵬年會同他人，歷時三月，起〈瘞鶴銘〉殘石於江中，清理剔垢得銘文八十六字，其中九字損缺。殘石經綴合復位，於焦山定慧寺大殿左側建亭儲之。自殘石出水置於亭中後，〈瘞鶴銘〉拓本即有水前本、水後本之分，水前本因椎拓不易，傳世已成鳳毛麟角而珍稀異常，片紙隻字，視若拱璧。〈瘞鶴銘水前拓本紙本〉為滬上名家唐雲收藏。簽條：瘞鶴銘。一九八七年十一月三日，大石翁所得水前本。鈐印：唐雲。扉頁：瘞鶴銘。顏修來舊藏水前本。石藥移主審定並題檢。題跋：江南石刻較官碑外瘞鶴銘為最古。己卯歲四月十七日，嬰闇居士秦曼卿記於颿段樓。鈐印：秦曼卿、東軒長壽。

秦更年曾著有《硯史簡端記》，講述了端硯的開採歷史、開採的的各大坑口及辨別硯石的技巧等。

秦更年客居滬上才開始收藏古錢，意在研究歷代製作文字，貴精不貴

奇，而去偽務盡。所購不超過千枚。

五、吳白匋的收藏

　　吳白匋對書畫、金石的收藏和鑒定也有很高的造詣。文物收藏對於吳白匋來說是有苦有樂。這件風雅的事，其實是苦之又苦的。關係的爭奪，真偽的鑒定，價格的計較，鈔票的籌措等等，都是一個排除萬難的過程。當然從天而降的喜事，樂得夢中笑醒來的事也有不少。總之他這數十年就生活在這苦樂相摩搓的夾檔之中。一件龔賢的作品，磨了十多天，幾乎跑斷了腿才弄到手的。為了一件石濤的作品，向好些朋友都借到了，才湊足了錢數。再一幅畫，他想要，他的老師胡小石也聽說了想要。他不敢同恩師爭奪，苦巴巴靠邊站了。這個人的作品胡老已藏有一件，見學生可憐就讓他了。也有的事，因為爭奪中重量級太多只好頹然退出。那是 1962 年聽說某市出現了一頁傅青主開的藥方，許多人詫為異寶。吳白匋早得消息，立即聯繫多種關係。後來聽說各方函電如雪花般飛向某市，自知不敵，只得罷手。至於因為收藏字畫而產生夫妻口角，回家沒有飯吃，說是「你吃你的字畫去當飽吧！」也不止一次。為這些寶貝，傷透過腦筋，多次流過汗，暗自灑淚也是有的。喜的事情也有。某年去揚州，看見利用大門堂開設的一家裁縫鋪子的內門上掛了一幅立軸，因為串風，畫被刮得噗噗作響。上前一看竟是鄭板橋。原來是這大宅第的窮主人拿出作價付成衣費的。當然三文不值一文就收下來了。這樣他的收藏從沈周到傅抱石，明四家至今，第一、二流人物半數歷歷可見。在文革期間，造反派抄出了吳白匋的很多字畫並帶走了。他擔心自己的藏品再遭意外，於是下定決心將所剩三百多件藏字畫悉數捐獻給南京博物館。

　　吳白匋不但收藏文物，還對文物有些研究。曾在《文物》1978 年第 2 期發表〈從出土秦簡帛書看秦漢早期隸書〉。

　　1998 年，安徽省書協副主席、著名書法理論家傅愛國先生曾著專文，論述薪火百年的「金石學派」，從創始人李瑞清，到第二代胡小石、張大千、呂鳳子、李健，吳白匋與游壽、侯鏡昶屬於第三代。

六、方爾咸所藏的幾幅字畫

方爾咸（1873–1927），字澤山，號無爭。揚州人。光緒十五年（1889）中鄉試第一名。次年赴京會試，結識梁啟超、譚嗣同等人，詩酒唱和，同遊京都。因目睹清廷腐敗，知科舉非興國之途，遂不再應試。為求富國強兵之道，曾客游武昌，入湖北張之洞幕數年。返鄉後，一度致力於興辦教育，振興實業。辛亥革命後，揚州成立淮鹽科，徐寶山委方負責。方分利其中，遂成巨富。1927 年病逝於揚州引市街故居。因方爾咸知徐寶山殘暴成性，不可久共事，加上晚年多病，於是引退家居，足不出戶者累年，以古玩書畫自娛，但他死後這些古玩字畫陸續散佚。方爾咸去世後，汪魯門的兒子汪幹庭有挽方爾咸聯：「相處於師友之間，詩酒往還，深異忘年效張鑑；底事因憂勞而沒，文章寥落，頓教揮淚哭唐寅。」講的就是方爾咸不但擅長詩文，還精通書畫收藏。由於方爾咸財力雄厚，他究竟藏有多少金石書畫，後人不得而知。現只能從一些資料探得一鱗半爪。

方爾咸原藏有懷素〈懷素自敘帖〉拓本中的升元帖中殘本。懷素（725-785），本姓錢，幼時出家，為玄奘門人，是中國唐代著名的書法家，尤以「狂草」名世，他的〈懷素自敘帖〉書於唐大曆十二年（777），講述自己學書的經驗和當時人們的品評，全帖 700 餘字，是懷素傳世書法中篇幅最長的作品。原作現收藏於臺灣故宮博物館，拓本也早就成了珍貴之物而一紙難求。後於 1902 年 2 月贈送給張謇。張謇所寫〈題懷素自敘帖卷後〉記錄此事：「草書於書譜外，惟有懷素自敘最奇縱有法，欲得之久矣。四五年前，揚州碑估以一本見示，頗似明拓而索值奇貴。不果得，嘗以語人。頃德化唐翊之慎坊於蘇州覓得一不完之本，裝成見惠。拓不甚舊，要為勝今。其缺者則開始之懷素云云以下至當代名公四十七字，中段之楷精詳以下至師得親承六十九字。二月有事揚州，晤方澤山君，君以所藏升元帖中殘本見贈。中段之六十九字，居然獲之。尚缺四十七字，豐城之劍，不知何時得合也。百冗之暇，偶一披覽，正如與奇人怪士作世外談，益人神智不少。」（原文載《張謇全集》第五卷）

管道升、趙孟頫〈竹石圖〉款識：元貞三年丁酉重陽日。仲姬管道升制。

子昂補石。鈐印：中姬（朱）、趙氏子昂（朱）。收藏印：應野平寶藏印（朱）、新安宋德宜鑒藏真跡（朱）、海門沈氏藏書畫印（朱）、渭口鑒定（朱）、爾咸珍藏（朱）。元貞三年是 1297 年。

唐寅作〈古人詩意〉立軸曾鈐有「方爾咸藏金石書畫印」。〈古人詩意〉立軸題詩一首：池塘四五尺來水，籬落兩三般樣花。過客不須頻問姓，讀書深處是吾家。望水餘山二里餘，竹林斜徑地仙居。風光何處堪消興，大學中庸兩卷書。並有題款：晉昌唐寅畫。鈐印：唐伯虎、南京解元。此畫曾為清末金石學家端方所藏，鈐有：端方所藏書畫真跡之印。

八大山人的〈松鹿〉立軸曾鈐有「方爾咸藏金石書畫印」；八大山人的〈禽鳥〉鏡心也曾鈐印「爾咸珍藏」。〈松鹿〉立軸作於康熙四十一年（壬午，1702 年）。題識：壬午三月既望寫。八大山人。鈐印：八大山人、何園。據現有資料證實，「何園」印約始用於康熙三十八年（1699），時年他約 73 歲。此畫曾經吳定（鈐「息庵過目珍藏」）、吳雲（鈐「吳雲平齋過眼金石文字書畫印」）等遞藏。

石濤〈潯江送別圖〉題識：甲寅秋八月仿巨然筆法，清湘老人石濤。鈐印：清湘石濤、贊之十世孫阿長、癡絕。鑒藏印：方爾咸考藏金石書畫印。石濤是明末清初最富有創造性的畫壇高僧，他為明靖江王後裔，幼年國破家亡，削髮為僧，號石濤。晚年移居揚州，對「揚州畫派」影響極大。

湯貽汾〈江山臥遊圖〉手卷也曾鈐有「方爾咸考藏金石書畫印」。〈江山臥遊圖〉手卷引首：江山臥遊圖。同治九年春三月，趙之謙篆。印文：趙之謙印（白文）、悲盦（朱文）。款識：黃鶴山樵有江山臥遊圖長卷向藏富陽董相國家。周芸皋觀察摹之以貽梓庭制府。梁溪顧竹碕先生復摹一過，乙未冬得借觀於廣陵客舍。今復得重睹，深服其章法氣韻之妙，愛莫能忘，不免效顰。自愧筆墨頑劣，未能肖其萬一耳。雨生湯貽汾。印文：雨、生（朱文）。吳熙載題跋。此手卷曾為清代書畫家葉鴻業收藏，鈐「息園主人鑒賞圖書」（朱文）。

王鑒於 1675 年作〈松林溪亭〉立軸。款識：乙卯春三月之望婁水王鑒並題。其中鈐鑒賞印「爾咸珍藏」（朱）。

七、宣哲的收藏

《安昌里館璽存》二十六冊。宣哲輯所藏璽印匯錄而成。錄印千餘方。書首有宣氏自序一文：「余撰《古璽字源》既，大索行世印譜而讀之，同好藏璽間為譜錄所未及收，余得請觀必鈐一紙以歸，久之四方估客挾璽印來者，知余之嗜之也，亦漸出以示余，其璽之大者、玉者、奇詭者大都入仁和陳氏、歙黃氏、廬江劉氏、南皮張氏、吳興徐氏，雖獲見余不能有限於力也。余於古物故多疑，獨璽之小者覺其最可信，玉與奇品既不時遇，一大璽、一玉璽之直千百倍於小璽而未已，又大璽所鑄所刻儉於十名，尚有習見之文字雜其間，聚十餘小璽或能得十餘創見之文字，故寧捨彼而取此，歲星再周，所蓄僅三百餘鈕，間有銀者、玉者、骨者、流離者、奇者，稍大者蓋偶得之耳，固不敢自信力能致之也。今嗜璽者日益多，即尋常小璽之直復倍蓰於曩昔，餘他日度亦不能增於此矣，以其中不少創見之文字，爰濡朱以傳其跡，俟後之同好者平釋焉。秦人小印天趣未盡鑿，異於漢印之嚴整者附焉，開卷一璽余得之最早，人皆讀曰『安昌里璽』，似矣，不盡如余意中所欲云云也，夫安昌，吉語也，余老矣，老而不安不幸孰甚，以名余所居固所願也，即以頌禱餘篋中之璽，庶畢餘生無轉徙離散之厄，不亦善乎！故並以名斯譜。二十三年甲戌，淮海憲喆且翁自題。」

宣哲《古印譜談》原載《新晨報副刊・日曜畫報》第五十一號，時在民國十八年（1929）10 月 28 日。他還為徐乃昌輯《小檀欒室鏡影》作序。〈後素樓泉稿跋〉發表於《泉幣》第十七期。〈大朝通寶續考〉發表於《古泉學》第一卷第二期。《百平安館論泉絕句》二百首未刊。

宣哲精鑒賞，收藏極富，與揚州陳霞章、張丹斧山有同癖，尤嗜古錢，首尾垂 70 年，上自周秦，下逮光宣，旁及海外諸國，收藏美備，遇有佳品，不惜重金購之。一次，聞下河某地有一海內僅此的古泉，俗稱錢王。宣哲立命舟往訪，恐賣主故昂其值，不敢造次，輾轉而達，以收舊貨為辭，日選一二件，如此月餘。一日，主人忽出古泉一袋，請其鑒別。宣哲見有某泉，驚喜之餘，以致手顫、呼吸頓促，不能自持，乃托疾而去。次日，再往，遂以百金悉購之。宣哲所藏古泉，最珍稀者為元錢別品，共 41 枚，其中延祐

三年、大昊天寺錢，尤為難得，恐被盜，特藏於上海中國銀行保險庫中，每年往瞻，邀友共賞。他說：「史家有三長，才、學、識是也。余謂治古泉之學，亦非兼三長，未足以語此。」陳存仁在《銀元時代生活史》中，記錄了宣古愚收藏銀錠的故事。他曾為了一枚銅錢，三次去張家口，直到買到手才甘心。他曾著有《元錢秘錄》。上世紀六十年代，徐平羽到北京擔任文化部副部長時，動員宣古愚的後代將其祖父的收藏捐獻國家。最後宣古愚所藏的元代供養錢一百四十枚精品，經其孫子宣森之手捐獻給了上海博物館。北京泰和嘉成拍賣有限公司 2011 年秋季藝術品拍賣會曾拍賣宣哲所藏元小泉拓。冊前有袁克文題字：「宣愚公所藏元小泉拓八十品。無隅夫子親家命題，乙丑九秋，克文。」後有宣哲題跋一則。宣哲還收藏紫砂壺如楊彭年紫砂中壺，去世後為唐雲等人所得。

八、張丹斧的收藏

張丹斧有金石古董癖，喜古錢、古鏡和璽印的收藏。輯有《敬敬齋古璽印集》、《週末各國鎏金考及漢銅玉印》。他所收藏的甲骨有十一片、古鏡有一百七十多種。袁寒雲在《晶報》連載小說〈辛丙秘苑〉時，中途突然停筆，原因是他想要張丹斧所藏的一個東漢延熹九年朱書陶瓶，於是以中斷小說相要脅。在幾番交涉之後，張丹斧為了能使小說順利地連載下去，只好忍痛割愛。1926 年，張丹斧參加張叔馴在上海創辦古泉學社。參加該社的還有羅振玉、董康、寶熙、陳敬第、方爾謙、袁克文等，都是一時知名人士。古泉學社於次年創辦《古泉雜誌》。《古泉雜誌》雖僅出一期，但卻是中國第一本錢幣專業雜誌。該雜誌用宋版書字體，珂羅版影印，分羅紋紙，宣紙兩種印本，選取用錢拓多稀見之品，所收文章詞義典故。不論是印製或是內容，頗具收藏研究價值。張丹斧秉承古代名士寄情花木、把玩金石古董、撫琴票戲等種種雅癖，在對各種美和雅事物的欣賞沉迷中，享受藝術的、審美的人生。

張丹斧亦是藏家，收藏甚富。張丹斧藏有西洋紅豆數枚，為印度大詩人泰戈爾所持貽。張丹斧亦為詩人，不知當年泰翁訪華時，兩人是否見過面？張丹斧亦是造假能手，他曾仿製漢代班固玉印一枚，做舊後售予上海灘古董

商人龔懷希，龔不辨，張因之獲巨值。曾撰〈張丹斧摹拓週末各國鎏金圖及漢銅王印並考釋〉。根據中國社科院歷史所孫亞冰《百年來甲骨文材料統計》記載：張丹斧舊藏甲骨文 11 片。

九、周嵩堯的收藏

　　周嵩堯喜歡收藏古玉器、字畫、錢幣等。在北京時，就愛閑時上琉璃廠古舊文玩古董市場逛逛。曾淘到顧二娘硯、梁山舟硯等名硯，以及明代《永樂大典》殘卷、宋刻《蘇東坡集》等珍貴典籍。到了揚州，無官一身輕，更是終日以吟詠詩歌和搜羅古玩為樂。他是冶春後社的社員，與曾任國會議長的凌鴻壽、名士陳含光、名醫江石溪、鹽商汪魯門等人都有唱和往來。揚州的古玩鋪子更是他的必到之地，他的藏品大半得之於此。當然也有買贋品上當的時候，例如他花了大價錢買的一塊秦代詔版和宋代燕文貴的山水畫等後來均被證明是仿品，不過周嵩堯並不很介意，只當是花錢買個教訓而已。

　　民國三年（1914），周嵩堯作《所藏書畫跋》。此文中講他收藏關仝、巨然、趙松雪、文徵明、唐寅、煙客、圓照、王石谷、石濤等人的書畫，且對宋元，特別是明清繪畫較為了然，也有自己的心得。他曾在自己收藏的唐寅〈麻姑像〉題詩兩首。他 70 歲時，寫成《周氏家訓》一書，書中專門列舉了自己的藏品：文房方面的有唐紫端大硯、宋紫端大硯、古小紫端硯、古風字端硯、龍霓端硯、井田台斗大端硯、黑壽山硯、端硯箱、紫端底字歲寒三友硯、石鼓硯、顧二娘硯、澄泥硯、李鴻章墨等；玉石類的有：周桓圭、陳香木柱石；瓷器類有：瓷鼻煙壺、康熙瓷瓶；牙角類有象牙煙碟，木器類有紅木櫃，銅器類有風波銅缽，古籍善本類有書譜、履園叢話、九成宮帖等。尤其值得注意的是，他收藏了大量揚州書畫家的作品如：鄭板橋的書法中堂、金農的漆書、伊秉綬的書法對聯、吳讓之的書畫扇面、王小梅的待渡圖以及清刻本《揚州續志》、魏源在揚州撰寫的《海國圖志》等與揚州有關的圖書文獻。1953 年，他去世前，將所藏文物贈送侄兒周恩來。周恩來去世後，鄧穎超遵照周恩來生前之囑，將這批文物全部捐獻給故宮博物院。1985 年，故宮博物院又將這批文物交給了淮安周恩來紀念館。

十、劉采年的收藏

劉采年富於收藏。如江蘇陽湖人劉炳照的一幅〈冷香〉，劉采年題跋：庚午九秩旬侯藏題。孔夫子舊書網上曾拍賣一冊《劉旬侯家藏書畫照片》。此照片冊，正反共 24 面。所有照片都是他的藏品，從中可心管窺劉采年的收藏之豐，每張上有他的注釋。劉采年題記：此冊盡皆吾家舊藏。畫紙脆弱不堪展玩，故攝像冊……以便欣賞。此中不乏有著名的書畫家趙之謙、清一代十大書法家之一莫友芝等名家的作品。

第二十一節　文人堆裡三俠客——武術

揚州一向以小家碧玉、出才子佳人著稱，呈陰柔之美。其實揚州還有尚武的傳統，顯陽剛之美。從前揚州教場有一座高大的牌坊，上面寫著「我武維揚」四個大字，體現了一種威武、必勝的武林精神。揚州學者王資鑫撰寫的中國第一本地方性武術志《綠楊武蹤》中已作了詳細的考證。我在搜集冶春後社資料時發現：冶春後社雖然是清末民初揚州的一個文學社團，但其中有些社友卻文武兼備，武學造詣不凡。

一、杜召棠：八卦掌傳人

杜召棠（1891–1983），原名發恩，字鎏輝，少時筆名揚州小杜，晚年以筆名負翁行世。原籍陝西，後遷揚州。早年刊文章於京（南京）、滬諸報，讀者爭相傳誦。他對清王朝的腐敗深惡痛絕，曾投身於革命党人陳英士的麾下任職，上海都督府成立後，他不爭名利，鑒於當時政局紛擾，雖有當官的機會，毅然放棄，返回揚州。每以「布衣傲王侯」自許，曾刻一印章以明志。杜召棠詩文極佳，國學造詣深厚，頗受喜好舊文學者推崇，曾參加冶春後社。常於課餘時間，與諸社友相唱和，每多佳作為社友讚賞。與唐叔眉過從甚密，鄉人多以「唐杜」稱之。郭堅忍曾作《唐杜兩少年行》。民國三年（1914），揚州出刊了油印的《怡情報》，其副刊上的文章又多鎔經鑄史、妙趣橫生，匯知識性與趣味性於一爐。《怡情報》逐期連載署名「揚州小杜」長篇小說《青絲法》，因此《怡情報》在揚州不脛而走，倍受人們喜愛。

杜召棠著有《蝸涎集》、《歲時夢鄉錄》、《簾波花影錄》、《負翁詩存》、《負廬詩鐘》、《負廬日記雜鈔》、《北碚零稿》等。杜召棠也是一位謎友，曾參加竹西後社，並師從謎家孔劍秋。竹西後社社長孔劍秋所制謎箋極為考究，數十年如一日，上繪紅豆兩莢，紅豔輝目，名曰：「紅豆箋」。每當集社時懸諸壁間，臨風招展，發人遐想，「殊耐相思」。杜召棠為孔劍秋門弟子，「追隨三十年，薰陶涵育，至今弗忘」。因此杜召棠在台時仍收藏數頁，「恒珍寶之」，不忍捨棄。杜召棠熱愛家鄉，十分關心地方文化古跡，熟悉掌故，醉心於揚州文史收集、整理和著述，「有時履襪為穿，足生重繭，亦所不惜；苟有所獲，竟夕為歡」。著有《惜餘春軼事》、《揚州訪舊錄》、《杜注揚州竹枝詞六種》（建國書店，四十年出版）、《史可法殉難考》和《復興揚州計畫大綱》等多種著述。杜召棠還是近代楹聯大師，1951 年曾輯印《負翁聯話》，體裁彷彿《楹聯叢話》，不只包含許多名作，且有本事批註及史料，文字洗煉，令人愛不釋手，在海外極流行。抗戰初在四川創設建國書店，後遷書店總管理處於南京，轄有 26 處分支店、四家印刷所，營業遍於全國。民國三十八年（1949）初去臺灣，賴鬻文維生。曾任《江蘇文獻》委、揚州同鄉會常務監事。1983 年 7 月 13 日，病故於臺北景美綜合醫院，享年 93 歲。臨終遺言說：「平生不做官，不說謊，身後不留傳。」其風範令人景仰。

　　杜召棠早年愛好武術，曾拜著名的八卦掌武術家高義盛為師，著有《游身八卦連環掌》一書。此書 1936 年由新天津報社出版部發行。全書包括八卦掌創始人董海川小傳、八卦掌交戰論、先天八掌和後天六十四式歌訣、八卦掌實法摘要、八卦掌生克七言訣彙編。2007 年 7 月 臺灣逸文出版社再版。自古以來各門各派都對拳譜都視如珍寶不肯輕易視人。當年高義盛在天津收徒傳藝多年，即使是成名弟子都不曾見到過本門的拳譜，弟子們也 曾多次詢問，但高義盛都沒有答應。後來弟子們發現高義盛把拳譜鎖在一個小箱子裡。一次高義盛回老家省親，幾位弟子經商議偷偷打開箱子取出拳譜各自抄錄。據 傳杜召棠自其師處取的草本之後，擅自加以整理出版。因為高義盛並無公開本拳譜之意，高老先生得知道後大為不滿，便於民國二十五年（1936）著手編撰自己的版本拳譜，並附上自己做的序言，言名學拳經歷。據說後來有幾本介紹八卦掌功夫的書一些主要內容都來自那本拳譜。高義盛

的另一弟子、台始易宗張峻峰老師留給入門弟子的拳譜《周天術》內容與杜著《游身八卦連環掌》也有諸多雷同之處。杜召棠雖然有悖師意，但他使八卦掌拳譜能夠完整的保留下來，並在弟子中廣為傳播，其功不淺。

杜召棠還曾研究童子軍教育，在江都創辦中國童子軍第 59 團。早年任江蘇省立師範學校附屬小學童子軍教練。民國十六年（1927）秋，省立代商與五師、八中合併為「揚州中學」，位於羊巷的原八中校舍，改為江都縣立初級中學校。當時校務由杜召棠與郎奎第、唐叔眉三主任共同負責，杜召棠還兼任童子軍教練。榮獲 2007 年國家最高科學技術獎吳徵鎰院士曾回憶：「杜召棠則是童子軍的頭。」杜召棠目睹「日寇陷揚，校內一切設備，尤其童子軍設備與名貴獎品都數百件，與圖書、桌椅、縫紉機、打字機、運動器具，均為左右貧民擄劫一空」。

二、林小圃：武當三十二勢長拳傳人

林小圃，字作霖，晚年號髯翁。他參加科舉考只考了個秀才，但喜苦吟，尤嗜詩鐘「七唱」。雖生活比較貧窮，尤其晚年，但他仍苦吟不輟。每天與社友謝無界等作「七唱」。

林小圃體格魁梧，人們都叫他「林大拳頭」。幼學習武術，尤精內外壯功法及古武當三十二長拳。近代揚州一位武術理論家金一明在其著作《武當三十二勢長拳》自序中，謂林小圃在江蘇省立第八中學教三十二勢長拳，他從林小圃習戚氏三十二勢長拳。後金一明著有《武當拳術精華》，內有林小圃傳的內外壯功法及古武當三十二長拳。此書對所謂「外家拳」與「內家拳」作了使人信服的闡述，至今為人稱引。

三、焦汝霖：幼年時有輕功絕技

焦汝霖，字傅丞，儀徵人。性豪爽，詩文敏捷，一如他的性格，曾參加冶春後社。日本留學生，曾編撰《脊椎動物學問答》一書。焦汝霖曾在揚州教過書，身材魁梧，聲音洪亮，所以被學生們私下稱為「焦大肉」。他最著名的作品就是〈鐵鑊碑記〉，介紹瘦西湖內徐園聽鸝館前陳列的兩具鐵鑊。鐵鑊直徑六七尺，厚二寸許，高與人肩齊，相傳為蕭梁時鎮水遺物，距今

已有一千四百多年。鐵鑊內植有荷花，每到夏季，紅蓮盛開，別饒風味，乃盆景奇觀。鐵鑊之東，有〈鐵鑊碑記〉，介紹鐵鑊的歷史和用途。碑文由焦汝霖撰文，陳含光書。

焦汝霖曾親自告訴他的詩友杜召棠：幼年時有絕技，順風時可飛馳數十里，急停後，兩腳可不著地，踏空退行若干步。但不是大風時不能試！

第二十二節　創新美食樂品嚐——烹飪

一、高乃超的惜餘春美食

高乃超（1872–1933），名孔超，字乃超。高乃超「貌古雅，背傴僂，腹有詩書」，揚州人多以「高駝子」呼之。為人老實，待人熱情。散文家洪為法先生所說：「駝翁在『維揚細點』方面（卻）留下了不可磨滅的偉績。在昔揚州點心，均用大籠，至可可居才改用小籠。墊籠昔用松毛（針），可可居又改用白布。雖然近來依舊用松毛的多，取其有清香，可是用白布墊籠，卻為駝翁所創始。」

唐魯孫《酸甜苦辣鹹·揚州名點蜂糖糕》中云：「揚州的麵點雖然有名，可是十之八九，都是從別的省份傳過來的⋯⋯千層油糕、翡翠燒賣，就是光緒末年，有個叫高乃超的福州人，來到揚州教場開了一個可可居，以賣千層油糕、翡翠燒賣馳名遠近，後來茶館酒肆紛紛仿效，久而久之，反倒成為揚州點心了。」高乃超在前人製糕的基礎上，吸取了「千層饅頭」的「其白如雪，揭之千層」的傳統技藝，根據發酵的原理，首創了千層油糕，整塊油糕共分64層，層層糖油相間，糕面布以紅綠絲，觀之清新悅目，食之綿軟嫩甜，為揚州傳統名點之一。

可是這裡的顧客多為窮士，再加上認為主人好客，賒欠日甚一日，高乃超又不願催討，只好關門大吉。可可居歇業以後，那些欠帳的文墨之士，自然過意不去。大家湊了一些錢，在「可可居」酒店的北面又租了一個更小的店面，設「惜餘春茶社」。

惜餘春以小食而聞名。它的拿手食物是：葷菜有鹵雞、鹵鴨、鹵肫肝、拌糟蝦、醋溜鯽魚、醋溜變蛋；素食有口蘑鍋巴、稀米粥、八寶飯；點心有千層油糕、翡翠燒賣；麵食有炒麵、五丁鹵麵。高乃超所製之肴，每出奇制勝，令人齒頰留芬，人多稱之。所有的一切完全是家常風味，而且價錢奇廉：一碗粥，銅元一枚；一碟春茶炒蠶豆，銅元二枚。最知名的椒醬，也許在裡面添置了福建風味，非常鮮美，但每碟只售銅元二枚。為方便窮苦老百姓，一枚也出售。高乃超遇到帶回去做佐料的，則分量更足。但干絲的水準不高，茶水更差。惜餘春所售茶點，已沒有可可居時代的盛況，價較廉，種類無多，不免酸寒氣。富家子弟及豪於揮霍的人，多過門不入。即使偶而有一二少年，也是落魄子弟，虛有其表。主人會代顧客們打算得很周到，不可做得多，也不可做得過好，恐怕顧客吃不了，並且花費太多。如是顧客們有什麼特殊的烹調方法，也可以親自入庖廚；或就近自己買魚蝦蛋肉之類，交給廚房進行製作，只須津貼很少的油火作料錢。茶房小帳，更是從來所未有的額外破費。假如有人賞給一兩枚銅元，茶房便如得皇家恩賞，誠摯地含笑連聲稱謝。

雖然臧谷、孔劍秋等人都能體諒高乃超的苦況，不但一文不欠，有時還少量補貼，但無濟於事。惜餘春終於在 1930 年至 1931 年之間關門。一首至今在教場附近傳唱的歌謠，生動地概括了當年惜餘春歇業前的窘況：「教場惜餘春，駝子高先生。破桌爛板凳，滿座是詩人。」

二、嚐遍全國的美食家吳白匋

吳白匋由於流寓全國各地，嘗遍川、粵、湘、魯、閩、蘇、浙、徽八大菜系。就是法、俄西餐也能說個大概的。歷代文人擅美食者甚眾，許多美食經文人題詠後，其影響更廣，身價倍高。「若論香酥醇厚味，金陵獨擅燉生敲」就是吳白匋先生品嘗南京傳統風味名菜之一「燉生敲」後所題，從字裡行間，可看出他對此菜的激賞。吳白匋 1960 年有詩詠南京八大菜館之一「馬祥興」云：「三層樓閣勢峨嵬，時有朱輪得得來。泥灶當門爆牛肚，幾人曾賞馬回回。」當然吳白匋也多次到故鄉揚州品嘗富春包子，並寫過〈我所知道的富春茶社〉一文。

吳白匋抗日戰爭初期來到成都，對於川菜中麻辣燙頗有興趣和研究，他

認為麻的花椒同辣的海椒，有相互制約、融合一體的作用，麻辣相互滲透的複合味，能揮發出一股濃郁的香氣，增加食欲。這位教授進而引申：「海椒雖然火爆，終究不是毀掉一切的火；花椒雖麻，也不是使舌頭失去知覺的麻醉劑。它們都是食品，是舌頭上可以接受的味道。……再細加咀嚼，則不僅是雞鴨魚肉的原味依然可以分辨，而且會感到味道更厚了，最奇怪的是咽下去以後，回味卻是清而甜的。」麻辣味集中於陳麻婆豆腐中。吳教授入川第二年春天，去品嚐這道名菜，他說：「他發現好處就在於燙，因為溫度可以加強食欲。說也奇怪，吃下一勺，再吃第二勺，就不感覺那麼燙了，……燙得頭上出汗，全身卻很舒暢。」他的結論是：「品嘗川味，凡是經過實踐，習慣成自然，品嘗川菜非到成都不可。」吳教授還認為川味之精品在於湯，以原湯作菜，更是高格調。他舉白油苦筍為例，筍子本身有一種苦澀味，先煮後才去水，去澀留苦，這苦味中有一種回味，有如橄欖回甘，「真是大有詩意！……我見過唐代大書法家懷素的〈苦筍貼〉，讀過宋代大詩人黃庭堅的〈苦筍賦〉，聞名已久，當然要多嘗幾次，……在理論指導下去尋食，實地品嘗經驗，有利於在比較中說出好壞，這樣就避開了主觀片面性。」吳教授評出川味中上品是湯，湯的汁子是佐菜，當然是不同凡響的了。民間也流傳有「川戲的腔，川菜的湯」的說法。

吳白匋的名篇〈談鮮〉曾收入大眾文藝出版社出版的《七月寒雪‧隨筆卷》。

三、馬蔭秦的螃蟹宴

馬蔭秦是冶春後社中最為好客的詩人之一。他經常燒燭設宴款待詩友，而且每次肴饌必精，通常都親自調治而後可。客人中有嗜好吃螃蟹的。因為吃螃蟹時需爬剔，有減豪興。於是購湖蟹數筐。燒熟後，命家人先去將蟹殼去掉，黃、白、爪螯，各裝一大盂。吃的時候，再將其蒸熱，用四巨碗捧陳於席。隨客所好，各取疏匕和薑醋而狂吃，無不稱快。陳懋森後來每次談到這種狂吃場面，仍然垂涎不止。

第二十三節　小報先驅喜詼諧──報業

　　杜召棠曾撰〈清末民初之揚州報紙與報人〉云：「揚州之有報紙，最初係上海《申報》……民國初年，《民聲報》出版……社長徐公時，總編輯李涵秋。繼任者杜召棠（任三年餘）、朱繼仙……上海各報駐揚記者，初為蔣紹籛、吳瑞之，後為蔣景緘、孔小山、杜召棠……揚州報人最早者，在光、宣間，一為撰神怪小說之蔣景緘……其後則為撰長篇小說之李涵秋、李靜安、李伯樵；撰遊戲文章者則有張丹斧、貢少芹、孔小山、許幼樵……雖僅十有餘人，其作品率皆名重一時，而非以後報人所能望其項背也。」

一、張丹斧：上海報界奇人

　　張丹斧曾編輯過《競業旬刊》。《競業旬刊》於 1905 年（清光緒三十一年）10 月 28 日創刊。傅君劍、胡適在張丹斧前後也做過《競業旬刊》主筆，出 10 期後休刊。1908 年 4 月 11 日復刊，翌年 6 月 18 日停刊。

　　光緒三十四年（1908）十一月，張丹斧於上海創辦《白話小說》月刊，僅出 2 期。該刊用「白話」作刊名，集中發表白話體小說，在近代白話文學史上是第一份。

　　光緒三十四年（1908 年）十二月張丹斧於上海創辦月刊《燦花集》。《燦花集》，32 開本，燦花書社出版，所載除若干詩作外，均為張丹斧撰寫，錢芥塵校訂。第 1 集所載多為民間俚曲，另有歷史新劇本《青衣行酒》等。

　　宣統元年（1009 年）張丹斧在鎮江主編《江南時報》。辛亥革命前來到上海，曾在《新聞報》當編輯，主編《莊諧叢錄》，還一度與嚴獨鶴共同編輯副刊《快活林》。1919 年 4 月，在上海主編《小日報》。在《小日報》創刊前，張丹斧曾寫信給新文化領袖胡適，請他為之撰文。1921 年 3 月 21日，胡適回信說：「丹翁：你的來信，我應該遵命，但是此時忙，倘有工夫，我一定做點『小文』字送來。《小日報》出版時，請送我一份。」從這則史料中看，1919 年的小報文人本來正處於新文學猛烈轟擊之中，似在新文學文人面前很謙卑，而且也有親近新文學領袖的願望。相反，作為新文化運動的胡適卻並不願意與鴛鴦蝴蝶派小報有染。《小日報》係鴛鴦蝴蝶派報刊，

日報，每日四版。《小日報》是一張頗有知名度的小報，李公樸先生曾為其題詞：啟先覺後。當年上海報業界著名的「四大金剛」史量才、汪漢溪、狄楚青、席子佩，以及汪伯奇、張竹平、沈能毅、余大雄、包天笑、錢芥塵、步林屋等人，都為《小日報》撰稿；還有文藝界先輩人士洪深、舒舍予、陳去病、江紅蕉、餘空我、嚴獨鶴、馮夢雲、周瘦鵑、范煙橋等，也都時有投稿。「日報雖小，卻能給大人先生以當頭棒喝」，它針砭社會，不隨波逐流，「報有大小，立言無大小」，在上海報業自成一幟。最近新發現的張愛玲小說〈鬱金香〉，就是登在張丹斧先生主編的《小日報》上的。

　　此時張丹斧兼任《神州日報》編輯和《大共和日報》主編。報人何海鳴在《求幸福齋隨筆》中說：「海上報館先生之善罵，當無有過於張丹斧者，予亦自歎弗及。癸丑秋，予在金陵，張一再以冷語載諸《大共和報》罵我，至謂我命中註定一個逃字，其言清脆，盡其罵之能事。或戲問予：他日當何以報其人？予曰：當置之清客之列，使其日作二三百字罵我，愈俏愈妙，倦時讀之可博一笑，亦衛生新法也。」

　　1919 年 3 月 3 日《晶報》創刊，余大雄是發行人，張丹斧是主編。張丹斧在《晶報》工作達 10 餘年，與袁克文、包天笑等五報人被謔稱為「五毒」。他張丹斧以詼諧雋永的小品文獨創一格，體裁正適合於小報刊載，時人讚譽「小報文體之開創，實由丹斧作俑。」《晶報》繼承晚清小報的休閒性和民間性，但內容較晚清小報更豐富。秦紹德在《上海近代報刊史論》中說：「晚清小報偏重於文藝和花界，《晶報》則熔新聞、文藝、知識、娛樂消遣於一爐」，為現代綜合性小型報紙開了先河。《晶報》的創刊標誌著現代上海小報的成型，也帶來了小報的繁盛。張丹斧認為「上海號稱文明而為污穢之藪」，遍地皆逐臭之人，他在《晶報》上專門做了「逐臭」詞以宣洩他對上海的厭惡。《晶報》有「小月旦」、「新魚鷹」、「燃犀錄」、「新智囊」、「鶯花屑」等幾個主要欄目。「小月旦」刊登喻世諷事的詩詞，「為警世社會而設」，其「隱寓勸懲」的初衷和嬉笑怒罵的遊戲之筆與晚清小報如出一轍。如張丹斧 1919 年 4 月 21 日刊登在《晶報》上的一篇諷刺北洋軍閥政客的詞——「誚政客」：「不盡瘟生滾滾，無邊嫖客蕭蕭，堂名兩字榜和調，日夕下來不少。旗上大書政黨，手中提著皮包，讓他南北把兵交，代

表真成帶婊」。「新魚鷹」專門獵取新奇的社會瑣聞，不以報導重大新聞為己任，即便轉述國內重大政治軍事事件，也是採取民間立場，發一番市民式的感慨。如《民國日報》上有三個奇特的廣告：一是「某年某月某日起，沈劍龍和楊之華脫離戀愛關係」。一是「某年某月某日起，瞿秋白和楊之華結合戀愛關係」。一是「某年某月某日起，沈劍龍和瞿秋白結合朋友關係」。那時，《晶報》主筆張丹斧執筆評論此事，他把當事人的姓名都改換了。沈劍龍改為審刀虎，瞿秋白改為瞿春紅，楊之華改為柳是葉，沈玄廬改為審黑店，上海大學改為一江大學，商務印書館改為工業印書館。「燃犀錄」展示社會眾生百態，專門揭發上海灘花煙間、鹹肉莊的內幕或洩露販賣私土、姨太太外遇等黑幕；「表智囊」介紹世界各地的奇聞軼事；「鶯花屑」是花界專欄，為妓院和妓女做廣告。因此《晶報》承傳了晚清小報的題旨，大部分內容是晚清小報的延續，比如諷喻時政、揭露黑幕、捧優狎妓。它的變化在於，在消閒中逼進了新聞和知識。

那時，上海小報文人為反對「五四」新詩，而將白話引入小報，旨在以新文學之矛攻新文學之盾。《晶報》主筆張丹斧為批評新詩〈看燈〉所寫的這段白話，便很典型：「看燈一首。說無知的人。亂下評論。正月本是看燈的好辰光。燈自然是明亮好看的。掛燈的地方。斷然熱鬧。路那有不平的道理。鑼兒鼓兒。鼓著興兒。自然是正月的常例。偏偏三個殘廢。要下這一種不問是非的武斷。不過欺那燈兒。路兒。鑼兒。鼓兒。不會說話罷了。那知道燈兒。路兒。鑼兒。鼓兒。在現在做新詩的時代。都會說話。你們這些殘廢。可就不能再來欺他。」

這樣的白話文是上海小報中最早的文人白話，儘管幼稚，但比起北京小報的口語白話，起點仍要高出一截。

張丹斧還曾擔任上海《繁華報》、《世界小報》的編輯，為《星光報》、《鐘報》、《光報》、《大報》、《紅豆報》的特約撰述人，是二三十年代上海小報界的著名人物。

張丹斧喜歡在報上捉弄人，擅寫黨會小說的姚民哀是被捉弄的人之一。人稱「掌故大家」、「補白大王」的鄭逸梅在《藝林散葉》第 1394 條：「姚

名哀體瘦弱，辛亥革命曾充當敢死隊，張丹斧戲之日：這種革命黨，一塊錢可以買一打。」後來姚民哀主編《小世界報》，請張丹斧每天寫一詼諧短文，給以豐酬，有人問姚民哀：「您是不是忘了宿怨了麼？」姚民哀說：「不然，這捉弄人的人，今日聽我使用，這就是我的勝利！」

無錫民國時有位報人吳觀蠡，主持《錫報》，筆調亦十分尖刻，人稱「無錫張丹斧」。張丹斧與之亦熟，張丹斧就自稱「上海吳觀蠡」，有時撰文署名簡稱「海蠡」，而吳觀蠡亦簡稱「錫丹」，可謂相映成趣。

二、杜召棠、汪二丘等創辦《怡情報》

民國四年（1915）杜召棠與汪二丘、戚素秋、丁憫公創辦《怡情報》，人稱「甲寅四友」。報紙是五彩色紙油印，八開大小。其內容除摘編滬上報紙的時事要聞外，多載揚州社會新聞。其副刊上的文章又多鎔經鑄史、妙趣橫生，匯知識性與趣味性於爐。並逐期連載署名「揚州小杜」長篇小說《青絲髮》，因此《怡情報》在揚州不脛而走，倍受人們喜愛。

杜召棠還擔任過《民聲報》主編。《民聲報》社長徐公時與主編李涵秋不睦，李涵秋憤然辭職。經萬毓之介紹，由杜召棠接任《民聲報》主編三年多。

三、陳易創辦《淮揚日報》及支報《透視報》

陳易是揚州報業的先驅。民國七年陰曆九月十五日（1918 年 10 月 19 日），陳易創辦《淮揚日報》（日刊），聘請編輯為陳雨之，人員還有梅達敷。《淮揚日報》由飛獅公司印刷。飛獅公司關門後，《淮揚日報》改由揚州貧兒院印刷所代印。1933 年，陳易辭職，由陳竹君接辦。《淮揚日報》大部分版面是廣告，這也是它經費的主要來源。揚州市檔案館保存的 1928 年 7 月 23 日第 3449 期《淮揚日報》，為對開四版大報，一版為廣告，二版上半版為廣告，下半版為緊要新聞、本地新聞，三版是廣告及本地新聞，四版廣告。

約在民國十四年（1925），陳易又創辦《淮揚日報》的支報《透視報》，由梅達敷任主編。館址設在南柳巷。它是一個副刊性質的小報，四開四版五

日刊，內容不以新聞為主，多載消閒文字及捧場文章。由板井巷勝業印刷所承印，題目用木刻文字，文用五號字，有時配木刻插圖，版面比較美觀，為當時揚州城內銷數最多的一種報紙。可惜《透視報》出版不到三年即停刊。

第二十四節　婦運先驅開風氣——女學

郭堅忍（1869-1940），原名玉珠，字延秋，一字韻笙。她與秋瑾、何香凝、劉王立明、張漢彬、張默君等婦女界的先進人士，創辦女學、開通風氣，發動婦女衝破封建樊籬，成立女子不纏足會，協助成立紅十字分會等，成為揚州婦女覺醒的先驅。她是冶春後社中有記載的唯一一名女性成員，也顯示了冶春後社對女性平等的接受與其包容性。

冶春後社的成員大都傾向革命，嚮往共和，所以與郭堅忍的政治觀點基本一致，故而與她關係甚密。冶春後社主盟臧谷為郭堅忍所作《遊絲詞》題詞：「二十年前識者翁，吳陵揮手各忽忽。誰知異地生兒女，柳絮新吟者樣工。」「國初諸老愛填詞，筆筆空靈宛似之。說與鈍根人不解，晴空一縷漾遊絲。」冶春後社成員、郭堅忍姑父吳恩棠（字召封）為《遊絲詞》題序，稱「揚州有郭堅忍而後有女學，而後有不纏足會，堅忍為揚州女界傳人無疑。顧人但知堅忍之熱心社會，開通風氣，為當今教育家……」郭堅忍曾任「私立揚州女子公學」校長。該校有師範班、高等小學、初等小學和附屬平民小學（專收男童），招收女生100多人，開風氣之先，極一時之盛。該校的成立首先得到了吳恩棠的贊許；杜召棠支持他的三個妹妹入學；葉惟善等社員擔任教職。另外郭堅忍還宣傳解放天足，成立不纏足會，自任會長。又組成中國紅十字會揚州分會副會長，召集婦女集會，登臺演講，宣傳天足，反對買賣婢妾，得到揚州婦女界熱烈擁護。郭堅忍作為揚州婦女會會長，所組織的反對封建主義的活動，也得到了冶春後社成員的大力支持。他們以地方名流的聲望大造輿論，為郭堅忍叛逆封建三從四德的言行大聲喝彩。

郭堅忍對冶春後社成員杜召棠讚賞有加，他曾撰《唐杜兩少年行》，其中「杜」即杜召棠。說杜召棠「溫雅恭且謙」、「下筆湧如泉」、「帳下多英賢」。

第四章　旁敘冶春後社的交遊

第一節　能臣梟雄袁世凱

　　1905 年，方地山經多年老友閔爾昌舉薦到天津主持《津報》筆政，「主撰論說，斟酌時宜，詞意精警」，為時人所重。時任直隸總督袁世凱接見了方地山。晤見之下，袁世凱見方地山器識不凡，腹笥極富，有心加意籠絡，於是提出要延聘他入幕。方地山和袁世凱見面也很隨便，詼諧調侃猶如老朋友一般。他還自有一番議論：「他們闊人，天天聽的是阿諛奉承、唯唯諾諾，偶爾聽到諧言笑語，就好像每天吃山珍海味，忽然見到山肴野菜，又是一種滋味。我就是用此術應付他們的」。

　　後袁世凱以每月 200 大洋，聘方地山為家庭教師。袁克文、袁克良、袁克端、袁克權等都是方地山的弟子。其中方地山對袁克文的影響是最大的。1908 年，袁世凱調任軍機大臣、外務部尚書，離津進京，方爾謙隨袁家進京。某年歲末，袁世凱宴請諸幕僚，方地山在座。席間，袁問地山是否回鄉過年？他當即答以一聯：「出有車，食有魚，當代孟嘗能客我；金未盡，裘未敝，今年季子不回家。」上聯化用《戰國策·齊策四·馮諼客孟嘗君》：「居有頃，倚柱彈其劍，歌曰：『長鋏歸來呼，食無魚！』左右以告。孟嘗君曰：『食之，比門下之客。』居有頃，復彈其鋏，歌曰：『長鋏歸來乎，出無車。』」……

孟嘗君曰：『為之駕，比門下之車客。』」孟嘗君，即田文，齊國宗室大臣，號孟嘗君，他輕財下士，門下食客三千人。客我：讓我為客。下聯化自《戰國策·秦策一》：齊國蘇秦入秦，以連橫之說說秦王，「書十上而說不行。黑貂之裘敝，黃金百斤盡，資用乏絕，去秦而歸。」季子，即蘇秦，戰國時縱橫家，字季子。　上聯以孟嘗君比袁，下聯以蘇秦自比，化用之妙，存乎一心。聯語翻新古意，典雅工巧，自然天成。

袁世凱還準備將自己的女兒嫁給方地山的兒子，方地山先生說是「齊大非偶」（一個典故，寓意門不當戶不對不能婚配），不肯要，婉謝了袁世凱。

袁世凱任軍機大臣時，曾捐其四品銜。方地山在城南芬芳琉璃街賃屋三間，娶一妾，但非纏足，自署其門「大方家」。

1913 年，袁世凱加快臨朝稱帝的步伐。方地山曾作〈贈嫦娥〉一聯云：靈藥未應偷，看碧海青大，夜夜此心何所寄；明月幾時有，怕瓊樓玉宇，依依高處不勝寒。

1915 年，九月十六日，袁世凱 57 歲壽辰，發現次子袁寒雲得子（此子就是袁家騮），下令將子母遷入新華宮候見，而子母薛麗清已與袁寒雲離異，不知所在，袁克定只好將原眷蘇妓小桃紅捉來頂替。當時方爾謙正在天津，被袁克文電請回到北京，方地山湊趣賀以此聯：「冤枉難為老杜白；傳聞又弄小桃紅。」一時傳誦。恰巧，那時袁世凱的老幕僚阮忠樞娶親。牽親太太選相福祿多兒女未有妾媵者，禮延某夫人。某夫人初入京，鄉氣重，堅不欲往。都人為對云：方太師回朝，某夫人在野。《順天時報》載聯：阮大郎結親，某夫人在野；皇二子納嬪，方太師回朝。

1915 年 12 月 12 日，袁世凱發佈「接受帝位申令」宣佈改國號為中華帝國，年號洪憲。洪憲帝制時，方地山在室中自題詩一首：「千年大睡渾閑間，何必陳搏見太平；利且不為何況善，安心高枕聽雞鳴。」可見他與袁克文都是不贊成帝制的。後方地山毅然出走上海。方地山撰諷刺袁世凱聯：「更能消幾番風雨；收拾起大地河山。」

1916 年 6 月 6 日（五月初六），袁世凱去世。方地山送挽聯：「誦瓊樓風雨之時，南國早知公有子；承便殿共和明問，北來未以我為臣。」上聯

指寒雲勸阻其父稱帝詩句「莫到瓊樓最上層」；下聯蓋指地山先生反對稱帝事。但作為一介布衣寒士，方地山對於袁世凱的隆遇深恩，長期以來縈繞在心，難釋於懷。

方澤山曾作〈袁項城挽詞〉四首。其中云：「身後是非應百變，眼前功罪已千秋。」「方從北極拱皇居，豈料群雄問獨夫。」

袁世凱當上大總統後，陳霞章因與他的長子袁克定有文字之交，袁克定向他的父親舉薦他，於是袁世凱準備召見他。陳霞章投名片去拜見，因為等得時間稍久，不耐煩就回去了。袁世凱再召見他，竟然堅決不肯去。陳霞章居京師前後十九年，時值國變，喪其前資，又不肯貶節事人，沉屈下僚。陳霞章曾賦詩：「無聊十載客京華，點綴重陽有菊花。只惜粗材真似婢，一燈相對倍思家。」這首題畫詩恰好印證了陳霞章的身世。

第二節　民國公子袁克文

自從成為袁家家庭教師後，方地山默察諸子性質，諸子大都碌碌無為，只有袁克文賦性疏狂、倜儻不群。方地山因其性情頗與己合，獨垂青眼。袁克文也知道方地山非凡庸之輩，也傾心求教。於是師徒間極稱契合。後來師徒倆，一個被尊為「聯聖」，一個被尊為「聯賢」。袁克文跟業師方地山學習辭章、金石、古錢的門道。因此對袁寒雲為人、為學影響最大的，首先要數方地山。方地山才華橫溢，素有江都才子之稱，詩詞書畫和鑒古收藏無所不通，尤其以善作對聯名重一時，有聯聖之稱。寒雲博聞強記，直承師學，亦精於此道，有聯賢之稱，後來和方地山還結成了兒女親家。他寫過很多的佳聯，比如他贈吳昌碩的聯：「趣詣八家，於三絕而外，更能金石；喜逾百歲，樂一堂之下，幾代兒孫。」寒雲善作嵌字聯，如題浙江嘉興鴛鴦湖煙雨樓聯：「十頃湖天，鴛鴦何處？一樓煙雨，楊柳當年」。贈名伶雪芳聯：「流水高山，陽春白雪；瑤林瓊樹，蘭秀菊芳。」類似的聯語還有很多。袁克文還曾在《半月》刊物上，對其收藏文物的經歷著文簡介云：「自先公�runtime逝，受師方地山等人影響，愛好收藏。成年後，藏品豐富，蔚然成家。書畫方面，有六朝人繪〈鬼母揭缽圖〉、唐人寫〈洛神賦〉、宋趙大年〈風塵三

俠圖〉等珍卷及宋刊蘇軾、魚玄機、韋蘇州文集等，近二百冊。古幣方面，藏有古今中外七十餘國數百精品。」袁克文書法從古篆入手，貫通隸楷行草，別創行書新格，受方地山、鄭孝胥書風影響較大，風骨雄健清硬，意在唐代褚遂良和顏真卿之間，充滿個性與才情。（圖 54）

圖 54 袁克文贈方地山扇面
（北京城軒拍賣有限公司 2008 年拍品）

　　袁克文從十五六歲開始，便混跡於煙花巷中，夤夜不歸。但是，卻聰慧異常，偶讀詩書，便一目十行，過目不忘，更兼其會唱昆曲，好玩古錢，由此與方地山氣味相投，故而一見如故。

　　方地山恃才傲物，淡泊名利，桀驁不馴的脫俗性格，深深吸引了袁克文。他們終日與詩書為伴，飲酒聯詩，紋枰對坐，還以某典出自某書來設局賭勝負，以各自珍藏的古錢幣做花紅，勝者自喜，負者無憂。就這樣，他倆在一生中最閒適的一段時光裡成為莫逆之交。

　　1909 年 1 月 6 日，袁世凱開缺回河南，先居衛輝府，五月後遷彰德洹上村。袁克文棄官從歸河南彰德洹上村，侍居洹上。約於此時，方地山贈袁克文刻五蝠圖書法銅臂擱。臂擱上刻：「靜。凡百技藝，未有不靜坐讀書而能入室者。分別之際囑克文，為師方爾謙贈」。

　　1912 年春，袁世凱三子袁克良有精神病。他告訴袁世凱，袁克文與袁世凱某妾有曖昧事。袁世凱盛怒，袁克文面臨不測。方地山悄悄攜袁克文偷逃至上海。後袁世凱知道此為莫須有之事，袁克文始歸北京。

　　1912 年，方地山把女兒方初觀方慶根許給袁克文子袁伯崇（字家騢）訂婚時兩家僅交換了一枚古錢。方遂作一聯以志其事：「兩小無猜，一個古錢先下定；萬方多難，三杯淡酒便成親。」方初觀受父親影響，詩詞文章全能，也是一名才女。袁世凱的幕僚步林屋撰寫一聯，將兩親家、兩夫婦都寫了進去：「丈人冰清，女婿玉潤；中郎名重，阿大才高。」

　　1914 年，袁克文刊印《寒雲詩集》。由易實甫選定他的作品一百多首。題簽出於自己親筆。冠閔爾昌題詞，詩自〈郊行循河吟歸村舍〉起，〈三日重遊濟南〉止，其它如〈柬蕭亮飛〉、〈次王介艇游養壽園題二首〉、〈和沈呂生論書之作〉、〈與程伯葭夜坐〉、〈次朱石安留別韻〉、〈柬張仲仁費仲深蘇州次葆之韻〉、〈楊蘊中女士將南歸索詩為別〉、〈贈楊千里〉、〈上地山師二首〉、〈哭吳北山丈〉、〈平山堂和方澤山丈〉、〈和江亢虎贈別〉、〈寄鄮威天津〉等，可見那時他往還酬唱的一斑。仿宋字體，自己題箋，裝本。印數不多，過了幾年，他自己手裡一本也沒有。後來，他的老師方地山為他找到一部朱印本，可惜只有上下卷，中卷闕如。方地山在扉頁上題了一首七絕，贈給他保存，詩云：人間孤本寒雲集，初寫黃庭恰好時。手疊重殘還付與，要君惜取少年時，並將此詩集送還給袁克文。

　　1915 年 8 月 23 日，楊度親自起草的籌安會宣言公開發表。《鄭逸梅選集・第五卷》：「當籌安會發表宣言後，寒雲宴趙次珊、方地山、李木齋、何鄮威、梁鴻志於別墅。酒酣，談及籌安會事，寒雲力斥楊晳子之輕舉妄動，徒欲為開國元勳，而不計及利害。」袁克文《辛丙秘苑・梁鴻志賣友》也提及此事。

　　1917 年 10 月，方地山調解袁克文與周季木有關宋陳氏書棚本〈唐女郎魚玄機詩〉的糾紛。袁克文在 1917 年 10 月題是本時記錄了這種狀況：「茲歲初夏，從道如秭，北遊。比至都下，而秭遽仙逝。適近幾災，水阻不獲南，寓津兼旬，客囊忽罄，乃持篋中所攜〈魚女郎詩〉及兩〈周官〉，皆宋刊之尤。質於吳戚旌德周家，頻頻轉徙，質約忽失。比持值求贖，周氏以無據見拒。予恐惶不安寢食者累日。方無隅師聞之，出責周氏，兼以婉諷，遂得完璧以歸。感激欣幸。爰志顛末。時丁巳十月。」（宋書棚本《魚集》卷末題跋）所謂「周家」，即周叔弢四弟周明進（字季木），集畢生精力收藏漢魏晉三朝石刻及拓片，盈架累屋，同時亦兼收善本。因袁克文遺失質約。周季木視以尤物，賴之不捨《放棄，幸有袁克文師方地山從中調停，周季木無奈將書歸還袁克文。

　　1924 年，袁克文與劉梅真、方初觀、袁家嘏、袁家騮等親屬唱和，集《圍

爐倡和詩》。方地山作〈即事〉：「煖烘烘地團團坐，宜誦溫公榾柮詩。難得群兒無世態，解從文字作荒嬉。」袁克文有〈和韻〉：「紅泥綠䁔溫馨地，慷慨彌天但有詩。我已中年君老去，一生難得是憨嬉。」

1925 年，閏四月，袁克文於《顧亭林手評轉注古音略》題跋：《古音略》五卷，顧亭林手批，南海孔氏舊藏，今歸江都方地山夫子。乙丑閏四，觀於沽上旅邸。夫子自云，此批校本之甲觀也。予謂此雖明人撰著，然得亭林批，便不覺升庵為野狐禪矣。洹上袁克文題並識。方地山題跋：亭林以考文知音之學寫示良友，尚無乾嘉校勘習氣。孔氏父子輾轉得之，俾名賢手跡分而復合，殊有趣味。大方。

1928 年，6 月 3 日，黎元洪去世，方地山與袁克文都送了挽聯。方地山的挽聯是：「德量是天生，便相逢遊戲場，巍巍乎在人耳目；共和失民望，論統一南北界，滔滔者將誰與歸。」袁克文的挽聯是：「時勢造英雄，敢言蕩蕩無名，巍巍不與；江山供俎豆，愁絕萋萋芳草，歷歷晴川。」

1929 年七月方地山與袁克文為四大坤旦章遏雲題辭。方地山題：「伊人宛在」。袁克文題：「玉堂清韻。」

1929 年，袁克文過四十歲生日，方地山以奚鐵生小硯為壽。硯背銘云：「石之精，泉之穴，滄海明珠，天上月」。並作壽聯：「藉手作明珠，祝汝長如天上月；贈言憑片石，差堪與語了中山。」

1931 年正月，袁克文因長女袁家宜病逝。方地山送挽聯：「白晝消閒，猶憶去年講論語；紅樓說夢，傷心今日哭元春。」方地山在與袁克文商議葬女一事時，袁克文忽然說，何不多購些地？方地山贈袁克文對聯一幅：「大方大，大莫能容，但一味模糊，不怕擔當天下事；寒雲寒，寒成徹骨，要十分忍耐，須知自有歲寒心」。聯後的小字：「辛未正月自與寒雲枯坐，戲為此聯，渠欲買佳紙書之，乃弗果，可為流涕」。

1931 年 3 月 22 日（二月四日），袁克文病逝於天津英租界 58 號兩宜里的寓所。大家推方地山和大弟子楊子祥主辦葬禮，他揮淚撰聯以悼之：「誰識李嶠真才子；不見田疇古世雄。」方地山還寫過一副挽聯是：「聰明一世，糊塗一時，無可奈何惟有死；生在天堂，能入地獄，為之歎息欲無言。」方

地山寫了一篇情真意切的長文〈悼寒雲〉，裡面說他：「因叔平常言錯斷乃翁人品，憤而多攬相國日記，繼而喜其書法並張紙摩習，七八個月即揮灑如己出，常濡墨聯書分贈同好，或張之書市仿叔平手跡，人莫辨之，其成功之速，無愈寒雲者」。四月二十四日，方地山以六百元買曹錕的楠木棺材將袁克文葬於天津西沽的江蘇義地，與妾眉雲墓作鄰。方地山書「袁寒雲之墓」。袁克文死後不久，方地山曾請藏書家周叔弢資助按原大影印袁克文的遺著《寒雲手寫所藏宋本提要二十九種》。方地山在書後的題跋寫道：「寒雲既鬻所藏宋本，一日攜此冊付我，相與太息。有蒙叟揮淚《漢書》景象。辛未春二月，寒雲化去。叔弢見過，偶語及此，許為影印。皕宋書藏，散落人間，僅此區區，為同嗜談助耳。大方。」九月十五日，方地山與《北洋畫報》記者王小隱前去拜謁袁克文之墓，方向王講述了袁克文營葬始末，並於墓前合影紀念。在痛失袁寒雲的三年以後，方地山又寫了挽袁寒雲的對聯：「自我不見，於今三年，魂夢依依猶昨日；相期與來，聞聲一哭，生徒戀戀勝家人。」

袁克文喜藏泉幣，與方地山、宣古愚、張丹斧同癖。《晶報》是民國初期上海小報。1919 年 3 月 3 日創刊。方形 4 版三日刊。余大雄主辦。它的前身是《神州日報》的附刊。3 年後脫離《神州日報》獨立，成為一張集新聞、文藝、知識、娛樂消遣為一體的綜合性小型報紙，專載藝文軼事，很受知識階層讀者的擁躉。初期，由張丹斧、袁寒雲（克文）任主筆。設有多種專欄，如刊登警世諷事詩詞的「小月旦」，反映社會眾生相的「燃犀錄」，介紹奇聞軼事的「新智囊」，反映妓院情況的「鶯花屑」等。發表長篇連載小說〈錦片前程〉（張根水著）、〈冠蓋京華〉（包天笑著）、〈辛丙秘苑〉（袁寒雲著），以評劇、小品、漫畫等，頗受市民階層歡迎。一時競相仿效的小報紛紛出版，多達數十種。曹聚仁所著《上海春秋》一書，內中「報壇舊話」一節說，「到了 1919 年，《神州日報》主人余大雄約了張丹斧、包天笑等辦了一份三日刊，名為《晶報》，那年 3 月 3 日創刊。內容包括短評、小說、筆記、俏皮話、劇談、插畫、名優名妓寫真、衣食住、新智囊、求疵錄等，原是一種新的嘗試，不料大得讀者愛好，坐穩了十年小報的江山。」

1920 年 3 月，張丹斧有「五代王氏割據閩疆時其臣郭氏所制」面牌，方地山有宋高宗時軍中所用的臨安鈔牌，袁克文分別以明代袁氏嘉趣堂仿宋

《世說新語》和徐天啟小平泉一品易之。因為雙牌均為「人間孤呂」,「又同出自師友之惠」,袁克文作〈雙牌記〉並填詞〈雙調水仙子〉,發表在《晶報》3 月 3 日,向師友致謝。

袁克文在《晶報》連載小說〈辛丙秘苑〉時,中途突然停筆,原因是他想要張丹斧所藏的一個陶瓶,於是以中斷小說相要脅。在幾番交涉之後,張丹斧為了能使小說順利地連載下去,只好忍痛割愛。袁克文去世後,張丹斧已把當初二人的恩怨拋在一邊,在〈哀寒雲〉中曰:「初寒雲以徐壽輝天啟折三錢俗印信箋上,錢至今在大雄處,是又寶物之紀念。我則足資紀念故人者,三代玉璽數紐,方繫衣帶間而日夕摩挲也。」

袁克文和張丹翁也時相調笑。當時張恨水把丹翁兩字譯作白話「通紅老頭子」,克文便作碎錦格詩鐘云:「極目通明紅樹老,舉頭些子碧雲殘。」又時而相齟齬,有時又和好無間,彼此交換古物。

1927 年七月十二日,袁克文作〈金縷曲‧挽方澤山丈兼述自遊唁地山〉:「把手江天曙。憶當時、金焦縱賞,倚花停塵。星火瓜州才過了,還趁平山煙雨。共酬唱、一舟容與。十載前遊彈指耳,忍回頭鄰楼成悽楚。長已矣,一抔土。君家兄弟今龍虎,但何堪、元方老去,脊令悲賦。我昔曾依春風坐,況又姻聯兒女。愴幾度,相逢酸語。檢到遺書惟痛哭,看婆娑老淚揮如許,知己者,不堪數。」並撰並書挽聯一幅:「悴以憂傷,抱絕世文章,公真嘔血;竺於敬順,看慈兄慟哭,我更悲心」。旁有跋:「昨歲歲暮,丈以久病。忽嘔血數斗。家人亟電滬上告地山師。師捧電慟哭互二小時不輟。友過之,語不成聲。師以為不復與弟相見矣。丈乃差遲又十日始逝。嗚呼!師之精誠,天為感矣!」

第三節 如虎似梟徐寶山

徐寶山(1866–1913)鎮江丹徒人,字懷禮。徐寶山出身貧寒,15 歲便游食四方,廣交朋友。據說此人身材魁梧,臂力超人,武藝超群,刀槍棍棒無所不精。因其力大無比,經常以寡敵眾,遂得渾名「徐老虎」。1893 年

參與「仙女廟劫案」，逃至家鄉丹徒，後被清廷捉拿併發遣甘肅，可是卻在途徑山東時成功逃脫。隨後即潛入江湖成為一大鹽梟，勢力北及淮河南至長江一帶，盛時黨徒曾有數萬之眾。

北方義和團興起的時候，徐寶山曾打算揮師北上。湯殿三《國朝遺事紀聞》中記載：「徐眾至數萬，日蠢蠢有欲動意，江督劉坤一憂之。」此時朱菊坪正在他家任塾師，說：「徐寶山雖為巨梟，聽說他非常孝順母親，是個血性男兒，適合去招撫。」陳重慶回答道：「我也聽說徐寶山剩山殘水不肯也官兵為敵，為人明信義，精賞罰。如果招撫他，不但可消欺上壓下患，而且可以遮罩江南。」於是陳重慶向兩江總督鹿芝仙、提督黃少春等上書十餘次，最後當政者以為可以試試，並以陳氏百口性命作擔保。於是陳重慶接受官方委託去招撫，去徐寶山駐地遊說。在這之前陳重慶與徐寶山之間未有任何往來，及至交談，兩人很是契合，於是徐寶山棄匪為官。徐寶山受招安成為緝私營管帶後，來揚進謁陳重慶，兩人用大碗喝酒，並命令自己的兩個兒子陳含光、陳且魯與他拜把兄弟。剛開始倡議招撫時，揚城裡的士大夫都認為陳重慶瘋了，但最後成功了，都佩服他巨眼識英雄，非常人所能及。曾作〈招降徐寶山，因賦二律〉：「蛟鼉窟宅鬱雄姿，十萬橫磨亦健兒。保障南疆須服猛，間關西幸怕乘危。輕探寇壘腰雙劍，輕釋兵權一卮。記取黃巾羅拜日，莫忘金甲受降時。」「少年冠劍氣縱橫，便欲辭家徑請纓。手抒虎鬚甘報主，身無燕頷妄論兵。戴淵談笑收周處，越石沉淪贖晏嬰。自曬子龍都是膽，深衣博帶一儒生。」徐寶山被炸死後，陳重慶送挽聯：「草澤識英雄，憶當年探虎穴、入龍潭，交訂杯酒間，得意書生誇隻眼；梓邦資保障，歎此日厲豺牙、吹虺毒，圖窮匕首見，驚心巨蠹壞長城」。

陳重慶「密陳招撫計，忠誠善之。」張謇也給劉坤一寫信，建議招撫徐寶山。劉坤一決定招撫，並叫陳重慶出面和徐寶山談判。這件事不光責任重大，而且風險也不小。陳重慶和徐寶山素不相識，受命後，通過關係，來到徐寶山的駐地，最終「約三事：一、赦罪，二、賞官，三、收其徒使效用。」徐寶山接受了招安。

1911 年，辛亥革命爆發，帝制廢除。11 月 4 日，江蘇巡撫程德全宣佈

和平光復。11 月 7 日，鎮江都督林述慶宣佈鎮江光復。正當周樹年等人四處奔走之際，當晚便爆發了以孫天生為首的城市貧民和士兵的起義。方澤山、周樹年等紳商迎請水師統領徐寶山過江。11 月 10 日上午，徐寶山的隊伍由揚州鈔關入城。孫天生的起義被撲滅。徐寶山成為揚州軍政分府軍政長。徐寶山率軍光復了泰州、東台、興化、鹽城等地，被孫中山任命為揚州第二軍軍長，授上將銜。

在當時歷史條件下，支持徐寶山的軍政分府，無疑就是擁護光復的具體表現。所以，冶春後社中的方澤山、吉亮工、周谷人、吳召封、胡顯伯、陳含光、蔣貞金等都做了他的參議，並在軍政府中就職。

董玉書《蕪城懷舊錄》卷二云：「辛亥揚州光復，徐寶山掌握軍政，恒敬重之，亦以其一言為重輕，（筆者注：方澤山）維持地方，與有功焉。」揚州於四岸公所成立淮鹽科，徐寶山委方負責。當是時，揚州軍分府成立，財政費用無所出，方澤山整頓鹽匭，增加收益。他除向鹽商每戶分攤，商店按店主攤派外，一面又向兩淮食鹽產、運、銷場區增補鹽票稅，換領執照，果然財源廣開，揚州軍政分府經費驟增，徐寶山予取予求，對方澤山深加信任；周谷人續任揚州商會會長；胡顯伯任軍政分府的政法科長；蔣貞金任秘書、參謀兼軍官講習所教習。

後徐寶山因投向袁世凱，背叛革命，1913 年 5 月 24 日被上海革命黨人設計炸死。

冶春後社的其他成員對徐寶山亦愛亦恨。蔣貞金撰《徐上將寶山傳》；吳恩棠撰、汪桂林書的《徐園碑記》也是對徐寶山吹捧尤加。方澤山未滿三十就有咯血病，身體很虛弱。因方澤山知徐寶山殘暴成性，不可久共事，加上晚年多病，於是引退家居，足不出戶者累年，潛心探索以文教、以實業救國，並以收集文物自娛。

第四節　慧眼識珠孫閬仙

孫閬仙，又名朗仙，晚稱閬潛、鎧隱廬主人，揚州人。生於光緒九年

（1883）正月初四，卒於民國三十六年（1947），年六十五。

一、青樓名妓

孫閬仙自幼家境貧寒，母喪後，被父賣入娼門。孫閬仙秉賦異常，不僅過目不忘，而且過耳不忘。一切詞曲，一經入耳，即能譜之於弦，唱之於口。故對京劇、昆曲等都能上口，高唱入雲。再加上能文善舞，因此孫閬仙豔旗高張。

二、將軍夫人

徐寶山入駐揚州不久將才貌雙全的孫閬仙納為姨太太。徐寶山早期是傾向革命的，光復了揚州、揚州、泰州等城市，曾率部參加配合江浙聯軍克復南京的浦口之戰和黃興指揮的對張勳的軍事行動，後任第二軍軍長。「女中豪傑」孫閬仙以敏銳目光，審時度勢，為徐寶山佐理戎機。她竭力慫恿徐寶山軍政府禮賢下士，大力延攬智者充實各科室。冶春後社詩人如吳召封、吉亮工、方爾咸、周樹年、胡震及社會名流吳次皋等人均被羅致徐寶山幕中。這均是孫閬仙的卓見。1915 年六月，吉亮工作〈贈閬仙〉。詩中云：「行行重行行，行向山前路。……寄語行路人，莫將山作家。徐夫人夙有慧根，性復諒直，今乞我書，遂以風話答之，夫人或不以為風否？」在革命軍北伐時，孫閬仙捐出了自己過生日時收到的 5000 元禮金，充作軍餉。北伐時組織女子北伐隊，並任隊長。1923 年，冶春後社詩人張曙生祝其 40 歲而作的七絕八首，其中有句稱她為「揚州第一女英雄」。後來袁世凱竊取辛亥革命果實，準備稱帝，但對鎮守江淮的徐寶山不無疑忌，袁世凱遣信使要徐寶山「勸進」，擁戴袁為皇帝，孫閬仙曉徐以大義，暗中加以阻止。孫閬仙曾作〈汴京懷古〉對時局發出哀歎：「天上黃河一道開，送將王氣入燕台。紛紜漢宋成陳跡，瑰麗江山產異才。自昔宏文誇紙貴，而今殘局使人哀。有誰望氣知天運，愁絕鵑聲自北來。」但後來徐寶山效忠袁世凱，並將親子徐賽寒送袁世凱當人質。袁世凱召他進京，面授機宜，封官進爵，徐寶山更加死心塌地追隨袁世凱。因此徐寶山得罪了革命黨遭來殺身之禍。

孫閬仙貴為將軍夫人，財大氣粗。相傳大德生藥店的創辦是因為孫閬仙

為爭口氣而開的，孫閬仙是該店的幕後「董事長」。民國元年（1912）孫閬仙生病，醫生看後開了藥方，孫閬仙隨即著女傭去李松壽藥店配藥。李松壽藥號是一家有名的藥店，前來配藥的人很多，有時要等半天才能配到藥。這天上午，孫閬仙女傭把藥方送去，下午尚未取到藥，女傭著急地說：「我家太太等我回去煎藥哩！」櫃檯裡面的藥工一邊配藥，一邊回答：「著急，回去叫你家太太開爿藥店好了！」直到下晚，女傭才把配好的藥拎回家。孫閬仙問道：「怎麼這麼晚才回來？」女傭一五一十地將配藥經過以及藥工臭她的話如實說了一遍。孫閬仙聽後大為不悅，心想，這分明是慪人、看不起人！第二天，孫閬仙找來弟媳朱月秋商量，並決定請其兄朱柳橋出面開爿藥店，地址不遠不近，就在李松壽藥號的斜對面，資金由她出。朱柳橋秉承孫閬仙的意旨，買下了李松壽藥號斜對面的「德生土膏店」和後面的房子，翻建裝修成石庫門面，創辦了大德生藥號。

　　民國二年（1913 年）5 月 24 日，當「徐老虎」親手打開從上海送來的古董「美人霽」花瓶時，被革命黨人設計暗藏在花瓶木匣內的炸彈當場炸死。孫閬仙為紀念夫君建「上將徐公祠」於廣儲門外史公祠東側、梅花嶺畔。徐園是徐寶山的部下籌集銀兩，袁世凱撥銀一萬，由楊丙炎監督營造，後期資金難續，孫閬仙變賣首飾，又向鹽商募化，終於才完工。孫閬仙還出資修建徐園南的「長堤春柳」，路旁還植有數百株柳樹。

三、信佛女尼

　　徐寶山被革命黨刺殺後，年方三十的孫閬仙心如止水，皈依佛門，將引市街 84 號的徐寶山家園改成為庵堂「祇陀林」，又稱「祇陀精舍」。同時也有意借宣揚佛法，為徐寶山之亡靈念佛超度。1921 年祇陀林建成後，孫閬仙親為題名，並由其堂妹（徐寶山的三夫人）剃度出家住持，法號了悟。孫閬仙則帶法修心。當時此處是作為家庵，而不到外面去做佛事，也不接待外來信徒。平時只有徐氏親戚來庵念佛、養性。度日經濟來源一方面是原有積蓄、變賣雜物、房屋出租收入來維持日常生活開支。後來孫閬仙在民國十年（1921 年），以徐孫閬仙的名義，由徐寶山族中徐煥章、孫閬仙親中孫振卿、孫佩卿等見證將東關街 318 號和 320 號（即個園）賣給蔣遂之取得收入

用於補貼庵內開支。當時東關街 318 號房產賣價時值大洋 23000 元整，東關街 320 號房產時值大洋 5000 元整。

孫閬仙篤信佛法後，參閱經典，對《楞嚴經》、《華嚴經》諸多大乘佛教尤多領悟。宗仰禪師把她視為「大智慧者」，諸寺院長老都心悅誠服。孫閬仙廣做善事。她將手中的古玩、細軟等值錢之物變賣，在瓜洲修建了一條 30 裡長的河堤，並廣為資助貧乏者。每年歲暮，揚州城內窮苦得過不了年的人都能得到她的饋贈。民國三十六年（1947）孫閬仙仿佛預知她的壽限已至，於逝前三日在「祇陀林」剃度正式出家，法號朗潛。三月二十六日病逝，火葬於天寧寺後。

四、多才多藝

孫閬仙能詩擅畫，通曉歌舞，擅彈古琴，是位才女。

孫閬仙喜與文人交往。她說：「文人有書卷氣，如對夏鼎商彝於座側。」孫閬仙常與冶春後社名流吉亮工、方澤山、吳召封、陳含光、孔小山、周谷人、蔣孟彥等人談詩論文，但所作詩從不留稿。其〈壬戌花朝雜感〉借物言志云：「俠骨柔腸都是夢，琴心劍膽總銷魂。良辰恰遇花朝日，春水準湖綠到門。」還用中藥名作〈山居雜興〉表達自己對身處亂世的感慨：「在山小草本無名，局變滄桑感寄生。獨活且居樵貴谷，米囊不敢問虛盈。」「濁酒清樽琥珀光，仙風岩穴桂枝香。邇來遠志銷磨盡，那有神仙益智方。」「月光斜處夜明沙，酈水香流野菊花。記得春秋剛半夏，黃金一樹摘枇杷。」「曉見天南尚有星，蒼松翠柏耐冬青。破餘故紙文武用，辟穀松寥屬茯苓。」在〈蟬〉一詩也表達自己壯志難酬：「百蟲當夏急，依草有繁聲。爾獨鳴高樹，蕭寥動客情懷。蓮塘朝雨潤。槐樹午陰清。飲露平生志，超然何所營。」吉亮工曾作〈贈閬仙〉，詩後有跋：「徐夫人夙有慧根，性復諒直，今乞我書，遂以風話答之，夫人或不以為風否？乙卯六月風先生。」

即使後來帶髮修行於尼庵之中仍與眾文人吟唱於湖山之中。冶春後社詩人杜召棠挽蔣孟彥聯中云：「碧潭觀畫，有約未來，寸幅湖山，緣慳一面；紅橋泛舟，舊遊如夢，重簾風月，喚不回頭。」原注：君（指蔣孟彥）與徐

寶山夫人為兒女親家，余（指杜召棠）為徐氏西賓，其次媳即余女弟子。君因蔣孟彥常過揚州，同隸冶春後社。徐夫人好客，時於瘦西湖上，集文酒之會於徐園（徐氏家園），君也餘多與焉，及君來台，每談往事以為樂。舊習婦女游湖多設重簾以障，徐夫人每至家園，乘舟湖上，猶本此習。下聯「重簾」二字，蓋隱徐夫人於其內。徐夫人已早逝。

孫閬仙是廣陵琴派的傳人。起初，她以不解古琴為憾，請古琴名家孫紹陶、王藝之授之，經他們傳授，得到真傳。孫閬仙奏以〈平沙落雁〉請孫紹陶指教，孫紹陶聽後，驚贊說：「吾操琴數十年，從未見過如此者，夫人真天人也！」

孫閬仙也擅長繪畫。揚州著名畫家顧伯逵少年父母雙亡而失學，曾寄食於孫閬仙門下。9歲時隨出家鎮江金山寺的舅父竺仙學畫。竺仙在孫閬仙家指導顧伯逵習畫。孫閬仙偶然在旁觀看，平時也取顧伯逵案頭畫本觀摩，於是悟出繪畫門徑，縱筆寫來，蒼老逸趣，尤喜畫梅，日繪數幅，大小不拘，看到的無不稱讚。今有繪梅石刻嵌於徐園壁間。

第五節　學派殿軍劉師培

劉師培是近代中國著名的思想家、古文經學家、揚州學派中集大成的殿軍。1903年到上海參加資產階級革命之前一直生活在揚州。劉師培出身於揚州青溪舊屋的一個「三世經傳」的封建家庭。曾祖劉文淇、祖父劉毓崧、伯父劉壽曾都以治《左傳》新疏工作而名列《清史稿・儒林傳》。父親劉貴曾，光緒間舉人，著有《春秋左傳曆譜》、《尚書曆草補演》、《抱甕居士文集》等。母親李汝諼，係江都學者李祖望的次女，通曉經史。由於家學淵源，劉師培8歲起學《易》，10歲時因作〈鳳仙花〉絕句百首，有「神童」之稱。12歲讀畢被奉為儒學經典的《四書》、《五經》。1898年其父病逝後，由母親親授《詩》毛鄭箋、《爾雅》、《說文》，並向堂兄劉師蒼問學，屢次參加縣學考試，以所得獎勵聊補筆墨之用。劉師培聰慧好學，博覽群書，內典道藏，旁及東西洋哲學，無不涉獵之，尤精歷史掌故，在經學方面打下了較為濃厚的功底。1901年他考取秀才。1902年參加江南鄉試，中第十三

名舉人。劉師培一方面紹承家學餘緒，繼續向前發展；另一方面私淑先輩揚州諸儒治學的矩矱，加以發揚廣大。

冶春後社成員與劉師培家族交往頻繁。劉師培父親劉貴曾墓誌銘由吉亮工書丹並篆蓋；劉師培叔父劉顯曾墓誌銘由陳懋森撰文、陳含光書丹並篆蓋。劉師培雖然沒有參加冶春後社，但與當時冶春後社的成員關係密切。

一、桂邦傑：劉門弟子和劉師培恩師

桂邦傑（1856–1928），字蔚丞，揚州人，冶春後社社友。父桂達生，字康衢。監生，好學早逝。著有《楚辭王注疏》17卷、《楚辭異解輯案》8卷、《希墨仙館詩文》3卷、《擬昌古詩》1卷。桂邦傑三歲時父親就去世了。那時太平天國經常襲擊江北大營，第三次佔領揚州，所以戰事不斷。親戚朋友各自奔命，各不相顧。母親陳惟德（1837–1923），字蕙心，甘泉（今江蘇邗江）人。她帶著桂邦傑投奔娘家泰州。戰事稍平後歸里，那時桂邦傑十一歲。可憐母子倆無屋可居，於是賃居尼庵中。母親自幼熟讀經史，每天叫桂邦傑白天到老師家學習。晚上回來之後親自教他。讀不熟就不准睡覺。「夜深人靜，誦聲琅琅，聞者往往感歎泣下」。繼從揚州青溪舊屋劉壽曾、劉貴曾、劉富曾兄弟相切劘，學殖日富。經史詞章，皆深入其堂奧；尤深地輿之學，兼精算數。後來劉師培曾師從桂邦傑。

桂邦傑光緒十五年（1889）中舉人。後五應會試不中。光緒三十三年（1907）會考得官知縣，簽分河南。後得京師大學堂總監督劉廷琛舉存，後晉升為直隸州知州。後來準備提撥他當京官，由於武昌起義爆發而滯留北京。

桂邦傑曾在北京大學任教，在新文化運動前離開北大。不久，劉師培受蔡元培的聘請任北京大學教授，教經史和漢魏六朝文學。

母親陳惟德年歲雖高，家居燈籠巷，仍然垂幔教授生徒。守節撫孤，工吟詠，著有《竹軒詩存》一卷。桂邦傑事母至孝。晚年主北京大學教席，每年必回來看望老母親。那時母親已近九十，他自己也六十許。「白髮蕭疏，猶率孫問安視膳，依依膝下」。桂邦傑待人接物，謙和中有真誠。經常到惜

餘春小憩，言談舉止，不失老儒風度。

1917 年，江都和甘泉修縣誌，邀為總纂，次年遂歸。1921 年民國《江都縣續志》30 卷首 1 卷修成，1926 年民國《甘泉縣續志》29 卷首 1 卷。志局撤去，窮甚，於是以賣文授徒為生。

1927 年春，南方的國民革命軍展開的北伐行動正如火如荼的進行著，所到之處勢如破竹。在江浙一帶的直系軍閥孫傳芳自稱浙、閩、蘇、皖、贛五省聯軍總司令，出發江西抵抗南方革命軍。1927 年 9 月，孫傳芳龍潭慘敗後北撤，駐防揚州。孫傳芳部隊有揚州胡作非為，百姓都怨氣沖天。桂邦傑已年逾七十，再經世變飄搖。他已「無地可置，憔悴憂傷」。這一年歲末得病不起。終年七十三歲。著有《逸珊王公行略》一卷。另有詩文集若干卷未刊。

光緒二十九年（1903），劉師培開封會試落第後，作〈懷桂蔚丞先生，時客汴省〉，反映了他的迷惘。詩作是：「江關空蕭瑟，黃菊弄殘秋。言念梁園客，於今賦倦遊。淮南植樹落，招隱空山幽。九曲黃河水，東流且未休。」桂邦傑有〈和申叔〈寄懷〉作〉：「昆侖虛畔水，日赴海東頭。今餘逆流上，千里豈壯遊。欲奏沈炯表，翻類鐘儀囚。期君排天閽，為我雪此羞。」桂邦傑在編纂江都和甘泉修縣誌時曾寫信與劉師培進行探討甚至想請他參與，劉師培撰〈答桂蔚丞二書〉作答。

二、朱菊坪：劉師培同窗和祕友

劉師培除師從桂邦傑外，還師從冶春後社社友朱菊坪的父親朱鳳儀。朱鳳儀，字雲卿，晚號葵生，丁卯科舉人。博學多聞，綜括經史諸子百家，無所不窺。工詩、古文辭。下筆千言立就，都是貫串古今。揚城許多後學師從於他。向他求教，他都能道其本原，娓娓不倦，成就許多好學之士。遇有一材一藝有專長的弟子，也樂於教導。在卞氏任塾師最久。所得金錢，大多分給親朋好友，人們都感恩於他。59 歲時去世。

朱菊坪名黃，以字行。世居瓜洲，後遷於丁溝。朱菊坪幼年體弱多病，祖母特別鍾愛他，不讓他多讀書。初學經商，然而夙聞家訓，與劉師培同受

父親的教誨，朝夕濡染，嗣其家學，即精解文字。弱冠後應童子試，入邑庠，由此博覽四庫以及稗官小說，擷其菁英，發為議論，動中肯綮。曾入交通銀行，為營口分行經理數年。淩直支為財政部次長，聘請他為秘書，「鉤稽出入，井有條理」。後南歸，應合肥李季皋的聘請，赴上海任他家家庭教師。授課之餘，每天與二三老友品茗、清談，輒上下古今，縱論橫議，滔滔不絕，有父風。與評話大量龔午亭友善，曾撰〈龔午亭傳〉。抗日戰爭爆發之後，辭去塾師職返回故里。又客游南京，卒於旅館，享年七十幾歲。生平著述尚夥，有〈樗庵詩〉、〈樗庵文集〉各一卷，稿存鄉人梅鶴孫處，以謀梓行。劉師培為他撰〈墓誌銘〉。

劉師培寫過一組〈歲暮懷人〉詩，所懷 9 人，都是一代學界名人，如章太炎、蔡元培、馬君武、謝無量等，其中就有一首專門寫朱菊坪：「東門倚嘯鬱奇志，南陽抱膝歌長吟。漆室敢論天下事，獨有炯炯千秋心。」

三、方地山：與劉師培同為「過目不忘」的神童

南社成員、揚州人程善之曾經告訴冶春後社社友杜召棠，他曾參加清末有輿地學社。有一天他從上海購蒙古全圖，他與劉師培、方地山在揚州府中學堂共同流覽。不數時，侍者來叫他們吃午飯，程善之就先去了，等了好久還不見其他二人前去吃飯，於是就去催促他們。劉師培入座了，但方地山還沒有來。再去催，方地山說，尚缺十數地。程善之當時不知道他說的什麼意思。等到拿筷子吃飯，程善之就問方地山剛才什麼意思。方地山說：「吾默識地名，尚有疑誤，重新檢查一下。」程善之大驚！原來蒙古地名，有上千餘個，僅一兩個小時，怎能記住？程善之以為他在吹牛。方地山說：「我不敢自信，但劉師培我可保證他絕沒有多少誤差。」程善之更加詫異。吃完飯，劉師培與方地山二人各取一漆牌，持粉筆，默繪地圖。等到完成後，與原圖比較，劉師培只有一處錯誤，方地山有六七處錯誤。這兩個人真是天資超人，古所謂「過目不忘者」。

光緒二十九年（1903），劉師培由南京回揚州，與方地山、方澤山遊瘦西湖，作〈端陽日偕地山、澤山、穀人泛湖，言念舊遊，愴然有作〉。

劉師培堂弟劉容季續娶方爾謙二女兒方慧雲為妻。

四、梁公約：與劉師培同是漂泊他鄉的「遊子」

梁公約（1864-1927），江蘇揚州人，字慕韓，號飲真。少時博覽群書，顯才氣，22 歲中秀才。善詩詞、駢體文，清末為冶春後社成員，常與詩、畫之友作文酒之會，切磋詩文書畫，後漸鍾情於畫。30 歲後客居南京，與海內外名流交往，受到詩人李鼎芬、學者繆荃孫等讚賞，漸負名聲。民國後創辦南京美術學校，任國畫教師。其晚年的花鳥畫日趨妙境，為中外收藏家所珍。尤以畫芍藥、菊花入神，有「梁芍藥」之稱。著有《端虛堂詩集》。

梁公約與劉師培都長期客寓他鄉，但他們只要同時回到家鄉揚州肯定要與冶春後社諸友聚在一起作文酒之宴。梁公約曾作〈返里十日，以詩紀事〉：「涼風四月吹蔣孤，江介歸客提壺蘆。持杯照影瘦西湖，我貌較湖瘦且都。憔悴天涯不可說，旁人笑指飽侏儒。十年朋舊都到眼，孫江陳桂宣方吳。神彩各各青珊珊，方季獨能守厥觚，論道與我如合符。燔爐道義鑄性鏡，光明乃燭天四隅。君年三十猶孩之，初乘大願眾中趨，儻平巇險為康衢。慎毋勞辭厥口喑，長言未竟別斯須。雲水分馳人異途，火速作詩追前逋。詩成小醉不肯駐，且將劉三渡江去。」詩中的「孫江陳桂宣方吳」是指冶春後社的孫鳳翔、江祖蔭、陳霞章、陳懋森、桂邦傑、宣哲、方地山、方澤山及吳蘊公。這次聚會之後孫鳳翔將去河南，宣哲將去日本，吳蘊公將去淮安，汪桂林將去通州，劉師培將去江寧。「詩成小醉不肯駐，且將劉三渡江去」中的「劉三」就是劉師培。劉師培曾作《題梁公約詩冊》。

五、蔣貞金：劉師培著作的收集者

蔣貞金少時曾從儀徵劉謙甫（富曾）治經學，因而與劉師培（字申叔）為同學輩，且過從甚密，從而接受了革新思想，這種革新思想充分體現在他的辦學理念上。從其所著《縝言》一書中，更能看到他不時流露的令人耳目新的議論。劉師培病故後，錢玄同編《劉申叔遺書》時，聽說蔣貞金藏有劉師培著作資料，特地寫信給劉師培堂弟劉容季（師穎），並列出書目，托他向蔣氏查詢並抄寄給他。蔣貞金以劉師培為一代經師，雖英年早逝而著述甚

富，海內皆欽重其學，《江都縣誌》所載傳略，僅寥寥數行，特撰《通儒劉師培傳》，詳敘其生平、學術與著作。當年劉梅先曾見其文稿，如今這篇重要文稿已難以尋覓，令人遺憾。抗戰期間，日本學者小澤文四郎來揚探訪劉師培曾祖、經學家劉文淇（字孟瞻）遺跡，蔣貞金曾導其瞻仰劉氏故居——東圈門青溪舊屋，並促其完成《劉孟瞻先生年譜》一書的編著與出版。

光緒二十八年（1902）正月，孫鳳翔被韓國鈞招至河南開封。揚州友人為他在瘦西湖餞行。李石湖繪〈春湖餞別圖〉；劉師培作〈孫犢山〈春湖餞別圖〉序〉：「光緒壬寅孟春之初，孫君犢山將之中州，同志餞之湖上，李君寫圖以勝其行……以志片言，敬當息壤。」光緒三十一年（1905）11月25日，張丹斧作〈讀《匪風集》，詩贈光漢〉。

陳含光曾作〈哭劉申叔〉：「蟫匃元自燭星辰，下筆猶應泣鬼神。一暝幸酬盈篋謗，廿年空敝有涯身。青山未隱真無福，玉樹雖埋故絕塵。回首玄亭無哭處，寢門風義暗沾巾。」

第六節　散文名家朱自清

朱自清在〈我是揚州人〉中說：「何況我的家又是『生於斯，死於斯，歌哭於斯』呢？所以揚州好也罷，歹也罷，我總該算是揚州人的。」朱自清不但與俞平伯、豐子愷等同事關係密切；他還與揚州文化圈也有交往。

一、與陳含光論詩

1927年七月，朱自清在邱翁開的書店遇到余冠英，後三人至富春茶社喝茶。朱自清在欣賞茶社的字畫時突然想起前日在裝裱店裡看到陳含光的山水畫。他便向二位提出詢問。余冠英說陳含光是他的表兄，可以介紹認識。這一階段陳含光正在選抄唐人五七言古詩。於是朱自清便與余冠英、陳含光等人在陳家討論唐詩。陳含光不僅在詩的義旨上咀嚼很深，在詩藝上也很精到，典故考據更是如數家珍。午間，他們三人與陳含光大哥陳且魯及兒子陳忠寰開懷暢飲。散席起身，覺得腳下有點飄。惟恐酒力發作，雖然陳且魯一再挽留，一杯茶沒喝完就連忙起身告辭。走到院中，不知被什麼絆了下，掉

了只布鞋。彎身拔鞋，可怎麼也拔不上。於是朱自清只好拖著鞋子就往外走。陳家已叫好了黃包車，在門口道謝後，上車回家。回到家後便嘔吐，直至吐到黃膽，折騰得疲乏不堪。第二天，余冠英來。朱自清據實告訴他昨天狀況。當時強忍嘔吐，匆忙告辭，點失禮。余冠英告訴他陳含光非常欣賞他，贊他為「虛心好問」，是「謙謙君子」。湯傑在《廣陵春秋》第三輯中撰文〈陳含光與朱自清論詩〉，有詳盡敘述。

二、方地山贈朱自清的一副名聯

方地山出生於書香世家。光緒十二年（1886年）考中秀才，書法挺峭，有山林氣。曾被袁世凱聘為家庭教師，袁世凱次子袁克文跟他學詩作文，後成為兒女親家。方地山工書、善詩詞，精鑒賞，富收藏，善制聯語，尤擅撰嵌名聯、趣聯，有「近代聯聖」之稱。朱自清，原名自華，號秋實，改名自清，字佩弦。因祖父，父親長期定居揚州，故自稱「揚州人」。他的散文創作、他的文學研究、他的高風亮節，都可作後人典範。一個是天津的「聯聖」，一個是北京的散文大家，由於同鄉的關係，方地山曾贈朱自清一幅對聯：「見說鄉親是蘇小；為看明月住揚州。」這是揚州文壇的一段佳話。但由於時間較長，揚州本地人，哪怕是一些專家，對這副名聯也不清楚。方地山的世交周一良在彙編《大方聯語輯存》中沒有收錄。這副對聯最早刊載於江蘇科學技術出版社出版的《中國楹聯大辭典》。《中國楹聯大辭典》有注釋：下聯「住」一作「駐」；「見說」亦作「豔說」。揚州前文聯主席曹永森編著的《古今揚州楹聯選注》也不清楚這副對聯的一些背景，所以將此聯收在「朱自清故居」條下。這兩本書中都沒有注明此副對聯的作者是方地山。

方地山贈朱自清的這副對聯是有可靠的證據的。朱自清的好友、美學家朱光潛在〈答《中國作家筆名探源》編輯〉一文提到：「我在朱佩弦先生書齋裡看到大方（方地山）寫送他的一副對聯：『見說鄉親是蘇小，為看明月住揚州。』」朱光潛覺得方地山的這幅對聯「字和文都頗佳妙」，於是也請方地山為他寫一幅對聯。方地山用朱光潛的筆名「孟實」寫了一副對聯：「孟晉名齋，知是古人勤學問；實心應事，不徒藝院擅英豪。」由於朱光潛喜歡實在，所以朱光潛並沒有把這幅對聯掛在壁上。後來揚州名中醫耿鑒庭

在〈朱光潛先生二三事〉一文中也提到此聯:「後來,在胡先驌先生處,又見到一次。他們二老談詩,我在旁聽得津津有味,朱老聯想起自清先生,問我他家有副大門對聯,我看到過沒有。我說,自清先生的尊人,即〈背影〉的主人翁我是熟悉的,抗戰期間尚在,因患牙周病,經常到我處診治。我也到他家出過診,可是門聯並末見到。朱老說:『這是自清兄親自告訴我的,也不一定就貼出來』。」胡先生也說,他也聽到自清先生談過,好像是「豔說」而不是「見說」。這兩則資料是朱光潛與耿鑒庭口述資料,朱自清在昆明於 1946 年 3 月 4 日給友人常鏤青的一封信中也提到此聯:「唐仲明先生、大方先生均已逝世,此間亦有所聞,深可惋惜。大方先生所書之聯於內人(筆者注:陳竹隱)南來時為人竊去,猶覺懊恨。」(《朱自清全集》第十一卷〈書信補遺編〉p187〈致常鏤青〉一)據查,陳竹隱的南下當在 1938 年 5 月下旬,她與北大、清華的一部分家屬(包括馮友蘭與王化成等人的夫人)一路上歷經千辛萬苦。途中有日本人的搜查、颱風引起的風浪。直到 6 月初,經越南海防,來到雲南的蒙自。就是在這個艱辛的旅途中間,對聯遭竊了。

方地山贈朱自清的這副對聯妙用了兩個典故。上聯妙用了唐代詩人韓翃〈送王少府歸杭州〉中的頸聯:「吳郡陸機稱地主,錢塘蘇小是鄉親。」蘇小是南齊錢塘(今杭州)名妓蘇小小,省稱蘇小。杭州屬浙江,朱自清祖籍紹興,也屬浙江。上聯活用了韓翃的詩,說明朱自清的祖籍是浙江。下聯化用了唐人杜牧〈揚州〉詩:「誰家唱〈水調〉,明月滿揚州。」這副對聯巧妙地將朱自清的祖籍與現居地表達出來,既不忘祖籍,又以風雅的理由「看明月」而入住揚州。方地山的書法當然是他的一貫風格,「不拘繩墨,橫斜敧側,如畫梅竹,而行氣連貫,卷舒自如,獨具一格」。可惜這副名聯已看不到了!

三、與李豫曾、吳恩棠、阮恩霖等人共同題寫扇面

香港富得拍賣行有限公司於 2011 年第 104 期拍賣會曾拍賣過揚州著名畫家陳康侯繪的蘭花、桂花等花卉小品,朱自清與冶春後社詩人吳恩棠、阮恩霖及隸書名家卞綌昌等人題跋的成扇兩把。2012 年上海嘉禾春季藝術品拍賣會也拍賣過陳錫蕃畫茳草、蘭花,阮恩霖與朱自清、冶春後社詩人李豫

曾及一個叫淵靜的人題詩。三把成扇都是民國八年（1919）仲夏送給卞綍昌的親家錢泰先生的。當時年僅 22 歲的朱自清從北京大學畢業後回到揚州時所作。

錢泰（1886—1962），字階平，浙江嘉善人。1914 年，錢泰獲法國巴黎大學法學博士學位，後任職於北京政府和國民政府司法界、外交界。

陳康侯（1866-1937），字錫蕃，一作夕帆，江蘇揚州人。山水、人物、花鳥，無不精妙。尤工草蟲，亦善刻竹。為揚州畫派的主將之一。

阮恩霖擅長書法，以行書見長。在一把扇子上，阮恩霖題跋云：「驚心厖吠滿荒村，非種誰鋤礙路存。滋蔓圖難清楚寶，移根走不到朱門。效原金馬搖鞭影，荊棘銅駝拂淚痕。好似英雄來草澤，貂蟬盈座續休論。奉博階平火詩家一笑，霞青醉後戲作。」在另一把扇面上題跋云：「王者香無伍，幽人室有春。諸天虔供養，絕世好豐神。露茁庭階秀，風清幾案塵。願君自採擷，贈與素心人。階平姻世台新茸約齋，藝菊盈幾，幽情逸致君子似之亦知，隱谷中尚有與眾草為伍者乎，為之神往者竟日。霞青阮恩霖題。」

李豫曾題跋：上蔡東門行獵後，孟嘗食客盜裘時。一般腐氣成螢火，到處荒原惹蔓滋。吠影月明籬落早，乞憐春轉戶庭遲。平生得意貂能續，歸路王孫總不知。階平先生清鑒，伯通弟李豫曾。

朱自清在一把扇面上書寫王勃〈秋日登洪府滕王閣餞別序〉、〈滕王閣序〉與李華〈吊古戰場文〉。書款：南昌故郡，洪都新府。⋯⋯當此苦寒天假強胡。階平先生大雅屬書，朱自清於邗上。鈐印：自、清。

朱自清在另一扇面書寫韓愈〈進學解〉與〈圬者王承福傳〉。書款：國子先生晨入太學，招諸生立館下，⋯⋯而往過之則為墟矣，問其鄰或曰刑戮也。約齋先生大雅之屬並乞正之。佩弦朱自清。

阮恩霖在另一把扇子上題跋云：「一枝不向廣寒栽，墮落紅塵亦可哀⋯⋯虛負此花開。」款識：己未仲夏題奉，階平部郎清賞。霞青阮恩霖貢草。

吳恩棠題識：山中老桂何年種，歲歲花開一樹黃。燈火萬家塵夢哀，幾人聞到木樨香。階平先生教正，吳恩棠。

另一面是朱自清用用行書收發室的韓愈〈諱辯〉。款識：階平先生大雅之屬並乞正腕。朱自清於邗上。鈐印：自清（朱）。

朱自清書法不多見。細觀朱自清的三幅扇面書法，所錄文章與先生清雋沉鬱、語言洗煉、富有真情實感的散文風格一致，均是由景生情而直抒胸臆，或由天地曠達思及人生無常，或由悲天憫人而憂國憂民。從中，亦可窺見朱自清先生作為學者、文人、民主戰士的兼濟天下之心。再觀先生之筆墨意態，誠實樸拙，質直情真，結體方正，嚴謹而清正，簡潔自然，與技巧無關，卻是飽含學者風骨與情懷。在眾多著名民國文人中，朱自清先生之書或不能稱為「精妙」，即便和他的好友如葉聖陶、俞平伯相比，差不多也要遜上二三分。或許正是不擅的因素，所以朱自清的墨蹟非常少見，每一件真跡都是珍貴的研究資料。

第七節　國學大師李審言

國學大師李詳（1858—1931）字審言，晚號輝叟，江蘇興化人。生平治學推崇錢大昕、阮元，喜好汪中文章，工駢文，尤精《文選學》，工詩文考證，著作豐富，揚州學派後期代表人物。1923 年東南大學聘李詳為國文教授，講文選及陶、杜、韓詩。上課時，不僅學生紛紛趕來聽課，而且系中同事也列席旁聽，使教室裡擁擠異常。後因戰火頻繁，未滿兩年就辭職故里。臺北文史哲出版社 1977 年初版的《六十年來之駢文》中陳含光與劉師培、李詳、樊增祥、易順鼎、饒漢祥、孫德謙、黃侃、黃孝行、成惕軒同列民初至 70 年代之「十大駢文家」之一。

1907 年，梁公約與吳召封、李詳等在南京泛舟後湖。李詳作遊記〈丁未六月遊後湖記〉紀其事。

1914 年，李詳寫〈方地山僦居嵩山路，懸金購書率致精本，為賦此詩〉：「地山好書如好色，媌娙娃娥日侍側。臼頭曆齒且屏之，矜說佳人難再得。……五家鄴侯三萬軸，三世致此才充屋。承休泌繁，幾三世。君今一過馬群空，受之揮淚清常哭。世人皆寶底下書，那有秘本藏葫蘆。君獨一一

出精槧，留離軸映青珊瑚。吾昔見之每心醉，直擬茂先趨際地。語君慎飭二尤看，好與長恩同木睡。盱眙王叟謚書淫，復有繼之稱素心。熊魚兼嗜君特建，故人但道夥沈沈。盱眙王蘭生司馬藏書最富，後房子寵亦推甲選，余老友山陽徐邂庵先生贈以書淫之號，余復數以贈君，蘭君舊識也。」

《消閒月刊》1921 年第 6 期上有一篇〈揚州六子詩〉，介紹了李詳、宣古愚、李涵秋等六人。

1925 年李詳曾去上海與友人秦更年、陳乃乾及門人尹炎武搜集汪中父子全部著作，彙集為「江都汪氏父子叢書」，由中國書店影印問世。這是汪氏父子著作最完全的版本。

李詳曾做過冶春後社詩友宣哲與方地山交友的仲介人，寫過〈勸宣古愚人哲與方地山爾謙定交〉：「東堂鵝炙薦檳榔，不敵揚州菜孟嘗。客至都無賓主意，可人豪慨是元方。」李詳認為方地山是「薺菜孟嘗君」。陳含光有詩〈懷李審言丈〉；李詳與陳含光多次通信論詩。李詳的《學制齋駢文‧卷一》中有〈懷知詩序〉，所懷人中有宣古愚、梁公約等；還有〈與宣古愚書〉及〈答朱菊屏書〉。

夏敬觀撰《忍古樓詩話》：「興化李審言詳，著作甚富。卒末被水，遺稿漂失。歿後，其詩卷亦不知所在？ 茲檢視篋中，得其詩十數篇。」其中有一篇《寄懷王義門、宣古愚》云：「南海收珠日夜深，歸裝閑斥橐中金。校書馬隊尋常事，苦惜當年用世心。」「不見古愚將半載，酒樓孤負食辦魚。天涯何處霞飛路？夢裡尋回薄笨車。」

第八節　山水巨匠黃賓虹

黃賓虹與揚州的情緣源遠流長。揚州給黃賓虹藝術道路奠定了堅實基礎。黃賓虹還與揚州冶春後社中的書畫家宣古愚、秦更年、張丹斧、方地山等人時相往還，論書論畫，友誼誠篤。

秦更年，字曼青，是揚州詩人、書畫家、文物鑒賞家。秦更年與著名畫家黃賓虹關係密切。1913 年黃賓虹為秦更年治印，特列入年譜中記之。

可見秦更年為黃賓虹平日可以與之討論書畫文學的朋友之一。1926 年，黃賓虹發起創立中國金石書畫藝觀學會，並主持日常工作。會址沒於威海衛路（今威海路）309 號半有正書局內。「以保存國粹，發揚國光，研究藝術，啟人稚尚之心」為宗旨。會員有劉晦之、汪旭雲、徐積餘、王雪帆、宣愚公、李公度、朱伯蔭、高君介等。秦更年也參加其中。《黃賓虹文集‧書信編》收錄了黃與秦的七封書信。其中有探討書法的：「近日見元人書家詩跋，字多逸致，偶爾效顰，書尊箋上，拙劣不可言狀，難以見人。」有通報所見的古書：「古香齋顧立齋來，名演員有湘人帶來舊書一宗，計單五紙，不卜尊處可御目否？如有合者，可由顧某領觀。」有互相交換所得或所著的書籍：「示並惠輯《華山碑考》。祇領，茲檢閱友印行米友堂詩並印冊共三本，即希督存。」黃賓虹在北京寫信給吳仲坰向他打聽秦曼青情況，表達了對秦更年的思念之情：「秦曼老是否仍在古拔路，或已遷移，無由探悉，因時馳念，音訊多疏。」

　　張丹斧，近代文學家、報人、金石收藏家、書畫家，曾與黃賓虹共事《神州日報》。黃曾寫信給張探討金石文字：「前日有友從遠寄玉珍印花，去是玉質非常精美，五色斑斕，其文字奇古，當為周器無疑……有何奇古文字？當共睹為快也。」張丹斧也多次致信黃，其中有一信中對黃所贈《印譜》大加讚賞，還談及所藏散氏盤銘文影印事。

　　宣古愚，名哲，詩人、書畫家、文物鑒賞家。先前宣哲曾與黃賓虹合辦宙合社。1912 年，黃賓虹有感於「神皋美術，終以不振」，並以此為「學者」之恥。因而他與宣哲發起組織了以「保存國粹，發明藝術，啟人愛國之心」為宗旨的「貞社」，取「取義抱守堅固，持行久遠」之意。宣哲任社長。黃賓虹與宣哲並邀集《國粹學報》的金石書畫愛好者參加，各出金石、書、畫，以相玩賞。後來，黃賓虹在給傅雷的信中寫道：「當三十年前，有舊友宣哲君，能文善畫，著述甚多，與秦曼青、王秋湄亦至好，與鄙人尤合，嘗於四明銀行二樓發起一貞社」。王秋湄在〈真畫〉一文中寫道：「予於高郵宣公古愚嘗論當代畫家，古愚推賓虹第一，曰：『是真畫也。』……予交古愚嘗三十餘年，見其素不輕許人，而傾佩賓虹若是。」黃賓虹在給吳載和的信中

也提到宣古愚，他說：「宣愚公〈寸灰詞〉，讀過一遍，中年哀樂，出於性情，自覺可喜，所惜尚有《金石錄補箋》及詩稿，曩在申曾窺豹斑，卷帙繁多，未易付印耳。」黃賓虹贈宣哲的一幅山水圖，內有句云：「雨淋牆頭山，氤氳萬壑間。」

1934 年黃賓虹、張善孖、葉譽虎、何亞農等作〈花卉〉立軸。款識：宣、黃海上來，竹熏齋戲墨。高士畫絑螯，蘇薁可伴食。愚壺古匋型，濱菊黎嫶色。遐蘢不嗜殺，題語見矜惻。紀事吾書拙，仙姑晼其側。時維甲戌秋九月廿三夕，宣愚公、黃賓虹、葉譽虎、何亞農、紫䔧雅集王□記。印文：秋齋。賓虹畫菊。印文：黃質；張丹斧題跋：同作大賢聚幾人，高齋容易得佳辰。陸來名畫驚時日，飽玩題詩到小春。印文：張丹斧印；愚公。印文：宣哲。

1933 年 12 月，秦更年和黃賓虹的滬上好友宣古愚、張大千等議刻《賓虹遊畫冊》為祝七十壽誕。次年，秦更年找蘇州刻工刻制印成，宣古愚為之序。黃賓虹創作宏富，且能不斷地革故鼎新。但在六十多年的創作生涯中，從未舉辦過一次個人畫展。傅雷和裘柱常（其妻顧飛，乃賓虹大師之弟子、傅雷之表妹）等有感於此，1942 年聯合發出倡議，擬於來年黃賓虹八十大壽時，為其舉辦一次「八秩紀念畫展」。這一倡議，得到黃先生的老友秦更年與陳叔通、張元濟等人的熱烈支持。當時，黃賓虹正困居北平，行動受阻，得到這一資訊後，很是欣慰，並予以積極回應。這就開始了畫展的籌備事宜。1943 年 11 月經一番籌備，在上海舉辦了「黃賓虹八十書畫展」，同時出版珂羅版印刷的《黃賓虹先生山水畫冊》及《黃賓虹書畫展特刊》。這是黃賓虹 80 年來最隆重、最具學術性的一次畫展。珂羅版印刷的《黃賓虹先生山水畫冊》是秦更年出面找嚴惠宇先生的（嚴惠宇先生並不認識黃賓虹先生），秦更年找到嚴先生，嚴先生就和一個叫徐十四的共同出資刊印。秦更年在畫冊序言中寫道：「歈黃賓虹先生今年政八十，海上故人，謀所以娛其意而為之壽者，因馳書舊京，索年時畫稿，展覽於滬，凡得百許幅；高古蒼潤，脫去筆墨蹊徑，直須於古人中求之，觀者莫不饜其意以去。」黃賓虹有時將見到的文物、拓片贈予秦更年，並且題上「曼青先生鑒正」或「秦曼青老先生鑒正」，下署「虹上」或「賓虹上」。有一次，黃賓虹在北京寫信給吳仲坰

向他打聽秦曼青的情況，表達了對秦更年的思念之情：「秦曼老是否仍在古拔路，或已遷移，無由探悉，因時馳念，音訊多疏。」

第九節　近代畫仙張大千

方地山年紀比張大千大得多，但因性情相投，結為忘年交。早在 1929 年春，張大千作〈大千己巳自寫小像〉，方地山題詩：「咄咄少年，乃如虯髯。不據扶餘，復歸中原。」

張大千 1934 年 6 月有韓國之行，友人在天津紫竹林為他餞行。方地山即席作了兩副嵌名聯贈他。一聯是「八大到今真不死；半千而後又何人。」另一聯是：「世界山河兩大；平原道路幾千？」兩聯對仗都很工整，第二聯尤其切合張大千身份。「八大」，即指明末清初畫家朱耷。明甯王朱權後裔，擅畫水墨花卉禽鳥，筆墨簡括，形象誇張，生動盡致。所畫魚鳥，多作「白眼向人」，署款「八大山人」聯綴似「哭之」，或似「笑之」，隱晦著內心的亡國之痛。善書法，狂草尤奇偉，常暑名牛石慧，連寫成「坐不拜君」，以示抗清。張大千師其畫，亦師其人，從不事權貴。因有此句。上聯說朱耷清高的志節和蒼勁的畫風，在張大千身上得到繼承和發揚。下聯「半千」，明末清初「金陵八大家」之一的畫家龔賢的字。龔賢擅畫山水，用墨濃重蒼潤，別具深鬱氣氛。兼工詩文，著有《香草堂集》、《畫訣》等。此聯大氣凜然，妙筆生花，贊張大千繼承八大、半千，不僅嵌字得法，卓然成家，且極貼合受聯者的畫家身份。張大千可說是標準的「聯迷」。據他的秘書馮幼蘅在臺北寫的一篇文章記述，1982 年 12 月，他去世前幾個月，剛從榮民總醫院出院，就和來訪的客人在摩耶精舍大談對聯藝術，把他記得的一些前人妙對背給朋友聽。其中有兩副是方地山送給他的嵌名聯。

張大千從朝鮮返回上海。張大千向方地山討要楹聯：「大方先生道席：日前承賜題諸畫，感甚感甚！茲更有無厭之求，欲得楹帖五副，都緣愛慕，致忘煩勞。先生當掀髯一笑，俯而允之也。專此敬頌，動定安適，它不了，謹定。後學張大千頓首。善孖一副：二家兄善畫虎，故號虎癡。文修：四家兄，

近以造林居皖南。大千自求一副，以上三聯求賜撰。丹林：與散原先生交頗深。王岑：朱古微先生之弟子。」（圖55）

張大千與方地山經常討論繪畫、書法藝術。1934年正月，方地山為張大千〈金剛山之勝〉裱邊題跋：近人皆言大千仿大滌子，今見此，大千可以獨立矣。那不令前賢畏後生耶！大

圖 55 張大千致方爾謙的信札
（《張大千藝術圖》2019 年）

千見餘題此，當掀髯笑也。甲戌（1934）正月，大方。鈐印：大方。春，方地山與張大千、王雲等合作花鳥並書法成扇。正面：（1）圖成莫厭霜林晚，哺子連朝去復來。少亭仁兄雅正。甲戌春日王雲寫鳥。（2）大千居士補秋樹。背面方地山題跋：少亭仁兄雅正。大方。張大千繪〈紈扇仕女圖〉，題識是：「甲戌秋七月既望大千居士擬六如筆，寫於萬壽山之聽鸝館。奉貽大方先生即乞教正，弟爰。」有時張大千還請方地山為他的作品題跋。如張大千有幅〈梅花蝴蝶〉，方地山題跋：「老樹著花無醜態，未須用汝作和羹。題詞不敢翻新樣，舊譜還當覓喜神。約翁屬題，大方」。鈐「大方無隅」（白文）印。」1935年七月，張大千攜兄張善孖赴天津舉辦扇畫展。在此期間，方地山為張大千書扇一幀：「放大光明照人我，我無我相人無人。無人無我還是相，一一光明不壞身。」九月初九，方地山見張大千所畫沒骨山水〈巫峽清秋圖〉，漫題一絕句：「君能世守僧繇法，不數南唐沒骨花。畫裡更參飛白意，衛夫人見亦諮嗟。」題識：「乙亥重九見大千所畫沒骨山水漫題一絕句。大方。」

　　方地山自青年時代起便不求仕進，不治生業，且又有錢便花，家無餘裕，更兼恃才傲物、放蕩不羈，而鬻字求售亦向無定例，以致老來落拓不堪，生計艱難，時常為衣食所虞。困頓之時，多靠友人接濟，卻不矯情作謝意。張大千常贈他沒有上款的畫好讓他賣錢度日。

第十節　小說泰斗李涵秋

　　李涵秋（1874－1923）名應漳，字涵秋，號署沁香閣主，又號韻花館主、娛萱室主，江都人。李涵秋 6 歲入學，資質聰敏，次年經營煙業的父親病歿，家道中落，賴叔父及母親維持生計。12 歲師從李石泉、李國柱兩師，學業大進，下筆千言。十六歲時，為維持生計，便設帳授徒。20 歲中秀才，致力於古文詞章研究。24 歲時與薛柔馨女士婚配，情深彌篤。1902 年，29 歲的李涵秋就館於安慶城，邊授徒，邊讀書習作，遊覽湖光山色，寫下不少動人詩篇。是年冬，重返揚州。1904 年，年已三十的李涵秋應聘赴武昌，在湖北清丈局總辦李石泉家中坐館，並開始從事文學創作。次年，寫成處女作〈雙花記〉。一度被人誣為革命黨，幾乎送命。1910 年，又倦遊回歸，任職於揚州兩淮高等小學教國文、歷史。1913 年，李涵秋回到揚州，任江蘇省立第五師範學校教員（民國時期，江蘇有省立師範學校九所，省立第五師範學校便設在揚州），講解古文、詩詞，時間長達 10 年。其門生有造就者甚多，如江都老教育家洪巽九、五師校長任孟閑等均受其啟蒙教育。曾兼任過揚州民政署秘書長一職。1920 年，李涵秋辭去省立五師教職，專事文學創作。1921 年應《時報》老闆狄葆賢之聘去上海，任《時報》副刊「小時報」編輯部主任，兼任《小說時報》主任，主編《快活旬刊》，除每日主編這三種雜誌外，還要為六家報紙寫稿，同時寫多部連載小說，逐日供稿，從無脫誤，被視為奇才，時有「無鄭（逸梅）不補白，無李（涵秋）不開張」之謠。因不習慣十里洋場的生活，都市的喧囂，使得他積勞成疾，身體十分虛弱，連下樓梯都需別人攙扶。1922 年即辭職回鄉。辭歸揚州後即在此寫作，每日撰述一二小時外，多以花鳥自娛，暇復靜坐。1923 年 5 月 13 日，一代文學大師李涵秋，不幸死於腦溢血。李涵秋是清末民初著名的鴛鴦蝴蝶派小說

家。他一生創作長篇小說 36 篇，短篇小說 20 多篇，筆記 20 篇，詩抄 5 卷，雜著 5 篇，累計逾千萬言，以長篇小說《廣陵潮》最為盛名。。此外，李涵秋亦擅長書畫，書法宗王右軍，肥瘦稼纖，彌所不宜。畫則精於工媚，若出閨秀之手，時常畫扇面、尺幅贈與學生中成績優異者。

李涵秋與張賡廷稱兄道弟。李涵秋曾作〈贈張君賡庭〉、〈偕鼎臣賡庭春遊各賦一絕〉；李涵秋曾遷居張家在康山附近的空宅；張家貧而命運坎坷，李涵秋為寫〈柬張賡廷〉；後兩人發生了一些小矛盾，李涵秋作〈寄張賡廷〉、〈覆張賡廷〉文，與張盡釋前嫌，復交。

李涵秋與冶春後社主盟臧谷也有交往，曾作〈上臧宜孫前輩〉七絕三首；他與李伯樵關係也不錯，曾作〈和李伯樵大兄〉、〈柬李伯樵〉、〈偕李伯樵登南門城觀音樓晚望〉、〈寄李伯樵〉、〈記李伯樵乞紅梅〉等；李涵秋還作〈消寒會集孫君犢山惜今軒中同人分詠寒宵七律不限韻〉、〈孫君犢山應官大樑同人餞別湖上，李石湖為作〈《春湖餞別圖》索詩〉、〈題董逸滄《香雪樓集》〉、〈答何稚苓用原韻〉（五古）等。

李涵秋是張曙生的老師。他去世後，張曙生滿懷悲痛，寫了兩副挽聯〈哭李涵秋師〉：桃李滿江淮，當年絳帳傳經，忝列門牆沾化雨；才華驚神鬼，此夕玉樓作賦，竟隨簫管入瑤天。（注：師遺著名《沁香集》。）絳帳早從遊，昔年書劍飄零，握手相依黃歇浦；玉樓春赴召，此日煙花慘澹，傷心怕看廣陵潮。注：師歿於三月二十八日。

1929 年，李涵秋岳母桑太夫去世，張曙生又寫了一副挽聯：「擇婿重才華，老眼當年識長吉；教化行善事，家聲此日繼居州。」

李涵秋與冶春後社的詩人的心是相通的。1901 年冶春後社詩人相約去為一位死了數十年、重情重義的名妓張素琴修墓。李涵秋因故未能前往，但他寫了一首詩，並在詩前作了一個長長的序，記錄了揚州文人「空王不拜拜琴娘」的怪僻行動，並講述了他們這樣做的緣由 — 與琴娘同命相連。他們與琴娘一樣都身處骯髒、污穢，沒有一塊淨土的斗大揚州，胸中都有數十斛的感喟抑鬱。一個是懷才不遇，一個是宿願難償。他們是惺惺相惜的知音，所以李涵秋要冶春後社的詩人們在祭拜琴娘時為他留一隙地。所以憑弔琴

娘，就是憑弔李涵秋和冶春後社諸君自己。

冶春後社成員湯寅臣在李涵秋逝世後，一連寫了六首〈挽李涵秋〉：

> 忽聞小說失名家，天地無情萬眾譁。如此風懷如此筆，那堪五十了
> 年華。
>
> 年少才華迥出群，亭亭氣概欲凌雲。那知一擷芹香後，偏向虞初策
> 大勳。
>
> 蓄鳥蒔花頗自娛，也曾飽啖武昌魚。人情世態都滲透，寫現驚人說
> 部書。
>
> 最知名是《廣陵潮》，紙貴風行四海遙。堪歎文人一支筆，千奇百
> 怪總能描。
>
> 舊時文學是長者，師範曾分一瓣香。小別二年今大去，傷心不獨有
> 任昉。
>
> 卻論詩學亦清新，語有珠璣筆有神。今日心肝都嘔盡，始知良告是
> 前身。

後來湯寅臣又寫了一首〈懷李涵秋〉：

> 倜儻風流得氣清，蒔花蓄鳥最怡情。劇憐一管江郎事，小說叢中享
> 大名。

張丹斧與李涵秋、貢少芹並稱「揚州三傑」，他作挽聯：「小說海內三
名家，北存林畏廬，南存包天笑；延譽平生兩知己，前有錢芥塵，後有余大
雄。」後貢少芹撰《李涵秋》一書，張丹斧為該書題詞：「不朽涵秋，其誰
綢繆；卓哉少芹，張我揚州。」

李伯樵作〈挽涵秋仁弟〉：「言論高不可攀，自揣管為文，至名滿海
內，一般社會，大都想望風儀。叔寶神清，被人看煞；陳思才健，令我低頭。
墨瀋貴如金，太史六家存小說。心血料應用盡，每過談促膝，便道及生平，
五十年華，強半消磨筆笥。安仁鬢髮，最易成絲；季重愁懷，未容養病。屋
樑驚落月，杜陵何處覓神交。」

周湘亭送挽聯：《天祿閣》已早蜚聲，難忘壇坫主盟，拙著采藏憑哲丈；《廣陵潮》從茲絕筆，莫問風花誰管，鴻文煊赫壽名山。

吳邦俊也作〈挽李涵秋〉四首。

第十一節 畫界高手陳若木

陳若木（1839–1896）原名紹，字崇光，更字若木、櫟生。他出身於城市貧民家庭，父親和伯父都以賣畫糊口。他年輕時，曾在泰州一家煙具店裡做刻花學徒，不久，即棄其業而專力學畫。受同邑畫家虞蟾賞識，錄為弟子。陳若木在二十歲以前參加了太平天國運動，後隨虞蟾到天京作壁畫，並管理宋元名畫。太平天國失敗後，陳若木回到揚州。在各地畫土地廟謀生。後在安徽蒯氏家遍觀宋元名人真跡，刻苦研習，畫名日漸昭著，以鬻畫往返於揚滬之間。資料顯示：陳若木至少兩次至滬鬻畫。他「雖無師成，其取法於前人者獨多。人物師陳鴻綬；花卉師陳道復；山水設色師王原祁；墨筆則師石濤；以及翎毛、草蟲，悉有師法」。三十五歲起定居揚州，五十起畫名漸隆，日夕與當地名流王小汀、趙小舫歌詩唱和，求畫者絡繹不絕。光緒十三年（1887），黃賓虹來揚州向鄭珊學山水，從陳若木學花鳥。他對陳若木極其推崇，譽其「沉雄渾厚」、「畫雙色花卉最著名」。吳昌碩譽其「筆法古嚴，妙意從草篆中流出」。吉亮工在《若木先生小傳》云：「俟予略有識焉，見若木乃岸然丈夫也，然癡呆。歎只歎，不知其所為歎也。吾歎若木，吾不知所歎天下人。風先生乃贊曰：唯吾若木，仍不可以向兮，唯吾生之所欲。欲貪欲，足不足。」王鑒曾在《一漚吟館選集》序裡說他「作畫頗為矜重，稍不愜意，必寸裂棄去……」王鑒又說：「若木志高氣盛，寒素之士求其畫，無論識與不識，欣然命筆，下至傭保，求亦為應，富貴顯官致金求之，或遲遲以應，一迫促之，則束之高閣，再請而不得矣。」晚年行為怪異，「衣敝衣，履敝屣，發長如囚，塵垢滿爪，唇齒翕張，時有所語，亦不辨為何辭」，「所偕皆窮士，時集於煙寮酒肆間，不知其為誰也」。揚州人「目為畸人」。陳霞章說他病狂後「畫愈蒼老，求者愈多。」王鑒說陳若木畫「病狂之後……因不減曩昔，而超逸之氣轉過之。」陳霞章曾題陳若木畫：「憶我垂髫日，

知君有盛名。相逢當歲暮，憔悴使人驚。學識貧能富，波瀾老更成。丹青傳後意，寂寞負平生。」陳若木五十八歲去世。

陳若木是一位由畫工而進入文人畫家行列的佼佼者，詩書畫均極有造詣。他不僅留下了許多繪畫作品。陳若木晚年確實已具個人風格，且筆墨出神入化，信手寫來，便成妙諦。惜天不假年，只活了五十八歲，未竟大業。陳若木畫擅花鳥、人物、山水、草蟲。山水師法明人陳淳、徐渭及揚州八家之李復堂、高鳳翰，以水墨大寫最佳。所作題材通俗，筆墨清奇，邑人「咸推若木為第一手」，當時便有他人仿作充市。王振世在《揚州覽勝錄》中說他「天資既高，又通書史，工八法，並精於詩，實擅三長之技，萬事故能卓然成一大家。」傳世作品有同治九年（1870）作〈松鼠圖〉軸，著錄於《中國書畫家印鑒款識》；〈麥間野雉圖〉等現藏揚州市博物館；〈花卉翎毛四條屏〉圖錄於《中國書畫報》。

冶春後社成員陳心來是陳若木的兒子，「年二十有奇，不立家室，有若木暮年之風」，但他「不以畫世其家。」陳若木晚年貧寒交困而死。《一漚吟館選集》（上下二冊）的印刷與冶春後社的成員有關。在《一漚吟館選集》上卷封面上，有民國七年（1918）吳佑曾題跋，簡要講述了《一漚吟館選集》出版經過：王鑒因崇拜陳若木，聽說揚州翰林臧谷收藏陳若木的詩集手稿，他幾經周折終找到臧谷，並出資請人在廣州根據手稿刻了雕版版片，由秦更年校對，在廣東刻初印本，其後書版運到揚州，歸於揚州王鑒處。該書的出版時間為宣統二年（1910）。《一漚吟館選集》前有王鑒、臧谷、陳霞章三序，後有秦更年跋。臧谷的序中說：「若木以畫傳，不沾沾以詩名。其實即詩即畫，畫中固有詩，詩中亦有畫也。」陳若木去世後，他的詩稿傳給兒子陳心來。陳心來就請臧谷為父親詩稿編輯。臧谷最後說：「海內外人咸以畫重若木，或他日並及其詩」，就不會忘了他校錄之功。陳霞章則在序中說陳若木：「不以詩名而詩亦取法甚高。」秦更年在跋中更加詳細地講述出版陳若木詩稿的過程：光緒三十四年（1908），秦更年與王鑒同在廣東談及揚州詩人。秦更年此時僅知陳若木以畫名世，至此他始知他能詩。此後又讀孫師鄭所撰《眉韻樓詩話》中見其幾首詩，而「頗以未窺全豹為憾。」宣統二年（1910）春，秦更年歸里省親，王鑒叫秦更年訪陳若木的遺詩稿。在上海遇

到詩友陳履之，陳履之告訴秦更年臧谷有手抄本。到揚州後，才知道陳若木遺詩稿原藏寶晉齋，幸而在火災的前一日手稿被人借出，得以倖免。臧谷後取回。最後王鑒為詩稿雕版，付之印刷。

第十二節　史學能手閔爾昌

閔爾昌（1872–1948），初名真，字葆之，號黃山，晚號復翁，江都（今江蘇揚州）人，秀才出身。

閔爾昌與袁世凱及其子袁克定、袁克文等關係密切。袁世凱在北洋時，經其子袁克定雅薦，曾任袁世凱幕僚多年，一直擔任袁世凱的機要文牘。袁世凱去世後，黎元洪、馮國璋、曹錕、段祺瑞、張作霖等都留他繼續供職。民國十七年（1928），閔爾昌到北平海關稅務專門學校任教。著有《雪海樓詩存》、《雷塘詞》等。

閔爾昌是一位治學嚴謹的史學家。閔爾昌最出名的史學著作是他窮十年之力而編成《碑傳集補》和《碑傳征逸》。閔爾昌以編輯《碑傳集補》知名於史學界，是繼錢儀吉《碑傳集》、繆荃孫《續碑傳集》之後，治清史特別是治近代史的人所不能不讀之書。閔爾昌鑒於人物的傳記總在傳主身後的若干時日才會陸續產生，因此繆荃孫所輯的清代晚期人物的傳記，在繆氏編輯時尚未出現，而後才相繼問世，因而有續編的必要和可能，閔氏為此花費十年功夫搜集資料，以補續編的不足，「將十年泛覽所及道咸以上之人並錄焉」。他著有《五續疑年錄》（五卷附二卷）。該書所收人物七百餘人，依張鳴珂《疑年賡錄》例，起自清代沈國模終於鄒容；兼收婦女釋道人物，則沿用陸心源《三續疑年錄》之體例。其一為考異，就前人諸錄所載歷代名人生不一者逐一考核；卷二專錄民國以後去世之名流，始王闓運至朱聯源。蓋感民國之變化急劇，仿吳修也。後閔爾昌又補兩漢迄近代若干人，更名《疑年錄校補》。此書記載了大量清末民初社會名流生卒的準確時間，是一部重要的史學著作。他還曾參與纂修《清儒學案》。他對揚州當地著名學者頗有研究，撰有高郵王氏父子年譜即《王伯申先生年譜》、《王石曜先生年譜》

和《江子屏先生年譜》、《焦理堂先生年譜》等。《江子屏先生年譜》雖尚多缺略，但江氏一生之行實亦由是而得其大概，成為後世研究江藩的重要資料。

1905 年，方爾謙經多年老友閔爾昌舉薦到天津主持《津報》筆政。袁世凱聘他為家庭教師。1912 年，六月，閔爾昌返里，帶來臧谷遺稿的副本。

1920 年，時常有人向揚州人索要《廣陵詩事》，惜無書應付，大掃索要者之興。揚州士紳周樹年、陳霞章、劉豫瑤、閔爾昌、郭廉、方爾謙、張鶴第、方爾咸、陳德蘋、尹炎武等集資刷印，以廣流傳。是年，揚州著名書家樊潁適巧在北京《新中國雜誌社》辦事，該社址亦在宣武門外，與揚州會館毗鄰，獲見《廣陵詩事》新刻並得張雲門持贈是書。

汪國垣撰、程千帆 校《光宣詩壇點將錄》中云：「維揚多俊人，閔葆之（爾昌）、梁公約、陳移孫及方氏昆仲（地山、澤山），皆一時鸞鳳也」；還將光宣詩壇一百零八將之一「地星石將軍石勇」一作閔爾昌。

民國元年，袁世凱在北京正式出任大總統，袁克文進京後對政治漠不關心，整日寄情戲曲、詩詞、翰墨，與北京的一幫文壇名流和遺老遺少廝混，常設豪宴於北海，與閔爾昌、易順鼎、何震彝、步章五（林屋）、梁鴻志、黃溶（秋岳）、羅癭公結成詩社，常聚會於他的居處之中。南海流水音，時人稱為他與易順鼎、何震彝、閔爾昌、步章五、梁鴻志、黃秋嶽等為「寒廬七子」，以東漢末年的「建安七子」相比擬，何震彝撰有《寒廬七子歌》。兩湖師範學院國畫教員汪鷗客繪〈寒廬茗畫圖〉。這幅〈寒廬茗畫圖〉中，「七子」皆著古代衣冠，俯仰各異，形態各殊，大得名士況味；題詩為梁鴻志所為，亦工麗無倫。此畫一成，真是洛陽紙貴，不僅「七子」皆愛不釋卷，京城人士慕名來看的絡繹不絕。

閔爾昌所撰〈方地山傳〉中說方地山「閱世既深，不免與俗浮沉，縱意所適，以寓其抑塞不平之氣」，可謂知之甚深。閔爾昌對揚州學派的代表人物汪中也欽佩不已，曾寫過一首關於汪中的詩：「至孝天才此一儒，百年風氣在吾徒。大儀鄉畔溪毛薦，欲補句生種藕圖。」閔爾昌曾為他的親家、揚州文史專家董玉書的《蕪城懷舊錄》題跋，贊《蕪城懷舊錄》「風先達名賢，

耆儒碩德，以及過客寓公事蹟，記載綦詳；下至鄉人一技一藝之長，苟有可錄，悉采入，洵有功於鄉邦文獻不淺。」「是書一出，俾後之讀者，因地及人，因人及事，想見流風餘韻，猶有存者。」

第十三節　武術名人金一明

　　金一明與郭仁欽同時江都人，金一明是民國揚州的武術家，郭仁欽是民國揚州謎家和詩人。二君交往甚深，郭曾為金的武術著作《拳術初步》寫有像贊和題詞一首，摘錄如下：〈敬題金一明先生玉影（寄西江月調）〉：「豈必登壇拜師，何須投筆封侯，花拳繡腿自風流，方式男兒身手。準備一枝斑管，安排兩個拳頭，少林武當細推求，國術千秋不朽。」題詞〈滿江紅・題拳術初步並贈一明仁兄〉：「笑傲江湖，男兒事轟轟烈烈，且將那，青燈黃卷，暫行拋撒，何用尋仇身不死，但知練習心如鐵，下工大，筋骨幾煎熬，忘年月。意雖懶，心猶熱，眼雖冷，皆長裂，歎世情險惡人如蛇蠍，海國汪瀾誰砥柱，華夷殘局猶尋劫，得餘閒，研究各家拳，精可絕。郭還作〈大江東去・題金君一明玉照〉：「鐵板銅琶，為誰人、譜此〈大江東去〉。金子一明工著作，落筆龍蛇飛舞。鶻落鷹揚，虎蹲猿躍，都是關心處。圖成卅二，專門國術拳譜。真個戎馬書生，演成姿勢，全副精神注。武當三豐真秘訣，別有會心無數。跌打抓拿，騰挪閃讓，手眼身腰步。神乎技矣，直堪壓倒千古！」又作〈滿江紅・一明仁兄〈武當拳術〉玉影〉：「咄咄儒冠，誤多少、英雄豪傑。轉不若、長拳短打，軟摑硬跌。舉手高低門戶判，當場角逐雌雄決。把渾身、筋骨打熬成，堅如鐵。強與弱，勇和怯，內與外，宗派別。問三豐武當，真傳秘訣。全賴先生除紙筆，指陳要旨焦唇舌。挽頹風、強種此專門，轟轟烈。」還為金一明的《武當拳術秘訣》作序。

　　張嘉樹也曾作〈題金君一明玉照〉：「多學群稱後起賢，那知武技更精研。自慚終被儒冠誤，投筆封侯讓少年。」「玉為容貌本為神，鍛煉功深健此身。喚醒國魂心最熱，漫將文弱笑詞人。」張嘉樹還曾為金一明的《綠楊織錦》作序。序中對金一明誇讚尤加：「……吾友金君一明，弱冠能文，宿儒卻步；才儲八斗，望重一時……」還為金一明的《武當拳術秘訣》作序。

金一明著有《三十二勢長拳》。孔劍秋為《三十二勢長拳》作序。其中云：「吾友金君一明，當代之所謂識時務者，撰有《三十二勢長拳》一書，亦即今日投時之利器。」金一明的自序中有關於恩師林小圃的文字：余幼時肄業於省立第八中學，林師小圃，擔任體育教授，兼授拳術，一時莘莘學子，眉飛色舞，於體育一門，特見煥發。每於夕陽西下時，輒見碧草如茵之操場中，諸同學三五成群，跳躍騰挪，互相跌跤，以顯其天然活潑之精神。憶回首當年，此情此景，如在目前，而歲月催人，曾幾何時，均分道揚鑣，各謀生計；欲其相聚一堂，再從事於拳術，已不復觀矣。然余於林師所授之三十二勢長拳，尚了了於心中，常於惜餘春酒家，遇師時，談及手法腿法，議論風生，聲驚四座，他人均目為狂放不羈之士，從旁竊笑，而余與師自若也。茲值國術昌明之際，吾師語吾曰：「洗塵師授汝之『六通短打』，汝已編著印行，何於余之『三十二勢長拳』，獨未編述？」余答曰：「唯行將繪著，以告國人共睹吾師身手。」十八年春，著手編纂，凡三月書成，付之剞劂。吾師名作霖，體魄魁梧，英氣勃勃，幼精拳勇，遊學東瀛，旁通經史，兼擅詞章，為吾揚先進中之接觸，因練手有功，其拳打逾常人，世人多尊之為林大拳，師亦樂人為之稱道也。」

第十四節　悲情義妓張素琴

張素琴，原本是揚州貧寒的良家女子。結婚半年，夫婦琴瑟和諧。無奈家室貧寒，生計沒有著落，經常愁得相對而泣。張素琴的美貌和家境的窘迫很快引起了妓院老鴇的注意，於是經常去蠱惑他的丈夫，丈夫經不起誘惑，就讓他的妻子做起娼妓來了。

張素琴憑著她的美貌與不入流俗的高雅很快成為一位名妓，身價揚州最重，雅稱「琴娘」。她喜風月清淡，潔身自好，一洗當時揚城煙花習氣。

後來一位富家子弟看上了張素琴，威逼利誘要霸佔她，而張素琴此時已心許一位錢公子。但這位錢公子是一介寒士，拿不出為她脫籍的贖身錢。張素琴眼看宿願難償，竟然發誓以死相報。

一天，錢公子又帶著他的一幫文到妓院中，宴飲談樂。張素琴身著一身豔妝，大方殷勤地向客人勸酒，並纏綿地坐在錢公子的大腿上說：「小女子生不逢時，來到這個世界上，像一粒塵埃，像一棵小草，無所輕重地活了十七年。想不到又不幸被人脅迫，使我今生今世難以如意。如今一切已經結束！花也殘了，月已缺了！公子如果惠顧前好，就把我葬在蜀岡之上。我還有一位六歲的弟弟，公子如能代我照顧、教導他，我就死瞑目了！」錢公子與文友詫異不已，紛紛勸慰她，但張素琴逐漸力已不支，氣絕身亡。原來她已在這之前喝下了毒藥，但沒有告訴他人罷了。錢公子倒也有情有義，籌資數百金，將張素琴安葬在蜀岡之上，並撫恤她的弟弟。好一個重情重義的奇女子！

這個故事，最初記載於安徽天長寓揚文人宣鼎《夜雨秋燈錄・卷三・記邗江張素琴校書畢命事》。宣鼎感歎到：「芙蓉誄召，豆蔻香消。紅粉內竟有斯人，青樓中又增佳話矣。」

數十年之後的 1901 年清明，冶春後社的詩人約好要去蜀岡為張素琴修墓，並憑弔這位悲情義妓。小說家李涵秋因故沒有去成，還寫了詩和一段長長的詩序，要冶春後社詩人們在拜祭張素琴時為他留一隙地。李涵秋在詩序中一語道破揚州這幫文人「空王不拜拜琴娘」怪僻行為的緣由是同病相憐。斗大的揚州城，污穢不堪，沒有一處淨土，和琴娘一樣胸中有數十斛感喟抑鬱，沒有地方宣洩。「茫茫世宙，絕少知音。」而故去數十載重情重義的名妓卻與他們有共通之處。琴娘是得不到她的如意郎君，而文人們是得不到他們施展才華的地方，都是生不適時！當然這種怪僻的舉動，在文人中傳為佳話，被記錄在冶春後社詩人杜召棠撰寫的《惜餘春軼事》中。但在當時也遭到了一些遺老遺少們的非議，有嘲笑的，有唾罵的，有譏諷的。以孔劍秋為代表的冶春後社詩人們頂著非議，堅持每年清明都去為張素琴掃墓。孔劍秋多次邀請杜召棠參加，都因故沒有去成。後來孔劍秋去世後，已沒有人認識張素琴的墓塋了。當初沒有料及，大概於 1935 年的夏天，杜召棠與冶春後社的其他兩位詩友周鈺、汪二丘冒暑前往尋找再四，最後沒有所獲。周鈺寫了一首絕句〈尋張素琴墓〉，陳含光為他寫有詩序。一代義妓的墓塚已消逝於荒原之中了！

第十五節　賢德女子張茂昌

　　張茂昌，字杏儂，儀徵人，寓揚州。張茂昌賢而有德，因其夫品行不端，屢教不改，規勸無效。她於 1931 年自縊身亡，年僅 24 歲，引起社會強烈反響。揚州社會名流 31 人集體為其舉行追悼會，並樹碑立傳，稱頌其賢德，譴責他丈夫不端行為。冶春後社成員孔劍秋、陳含光、周湘亭、姚蔭達、汪二丘、劉采年、杜召棠、蔣太華、張曙生、丁光祖、錢松齋等人撰挽詩、挽聯。後輯印《揚州張女士挽詞》一書。

　　丁光祖挽聯：「一段惡姻緣，後顧蒼茫，道德愈高名愈重；百年終怨耦，毅然解脫，精神何痛死何哀！」

　　錢松齋挽聯：「不怨不尤，恐乃夫之心，孝道無虧誠可敬；盡哀盡禮，願隨其姑以逝，苦衷莫白實堪悲！」

　　虞光祖挽聯：「禮教誤婚姻，遇人不淑；家庭權禍福，視死如歸。」

第五章　縱議冶春後社的影響

第一節　冶春後社對政治的影響

冶春後社成員中絕大多數成員能緊跟時代，回應共和，與時俱進，與轟轟烈烈的政治運動相呼應，有時有所創新。

一、冶春後社成員與變法維新

嚴紹曾：參加「公車上書」的揚州人

1894 年中日甲午戰爭，中國敗於日本。1895 年春，乙未科進士正在北京考完會試，等待放榜。《馬關條約》內割讓臺灣及遼東，賠款二萬萬兩的突然消息傳至，在北京應試的舉人群情激憤。台籍舉人更是痛哭流涕。4 月22 日，康有為、梁啟超寫成一萬八千字的「上今上皇帝書」，十八省舉人回應，一千二百多人連署。5 月 2 日，由康、梁二人帶領，十八省舉人與數千市民集「都察院」門前請代奏。冶春後社詩友嚴紹曾當時正在京任職，毅然參加了這次著名的「公車上書」。他與三百名在京舉人共同在上書上簽字，並在御花園攝影留念。先生立在最前排左第七。

何賓笙：睜眼看世界，傾心推新政

何賓笙青年時也熱衷於功名，參加科舉考試，光緒二十八年（1902）得

中舉人，揀選知縣。但近代中國的積貧積弱，遊歷日本的經歷，使他成為一位立憲派。

鴉片戰爭後外國貨幣銀行的入侵，強烈刺激著中國的有識之士學習西方國家的近代金融制度。一些在鴉片戰爭後率先睜眼看世界的有識之士及首先走出國門的一些中國官員，把效法學習的目光投向了歐美先進資本主義國家，並在貨幣制度上提出了由國家統一鑄幣、引進機器鑄幣，防私鑄私銷，以保證貨幣品質、維護貨幣信用等觀點。但是，從中央到地方，由於封建意識和封建制度的勢力很強，歐美國家較完善的近代金融制度對清政府產生的影響極小。與此相對照，和中國一海之隔同屬儒學文化圈的日本，通過明治維新走上資本主義道路後，大力吸收西方文化，認真學習歐美近代制度。金融方面於 1882 年成立日本銀行後逐漸走上軌道，貨幣制度於 1888 年以後趨於穩定，為其資本主義工商業的健康發展起了重要作用，促進了經濟和軍事力量的迅速增長，不僅擺脫了西方列強的不平等條約，並且在實行明治維新短短二十多年後，竟於 1894 年的甲午戰爭中打敗了老大的中國。當時我國人民在感到憤恨羞恥之餘，不少開明人士也對日本的維新產生了高度的學習興趣；康有為等維新力量的宣傳，使效法日本學習西方，爭取國家早日富強成為許多朝野人士的共識。清政府因飽受列強欺凌，也迫切希望能向日本學習富國強兵之法。由此，中國在甲午戰爭後逐漸地把學習的主要目標轉向了日本。

1905 年 12 月，何賓笙自費遊歷日本，考察工商、教育、軍事、銀行等內容。陳霞章作〈送稚苓〉：「久說扶桑去，明朝去是真。八千滄海路，三十壯遊人。楊柳得是雪，櫻花到處春。閉門憐我懶，可惜甌生塵。」1906年，何賓笙與官員周學熙、李寶洤等考察了三井銀行，贊其「營業發達蒸蒸日上，與俄之道勝、英之滙豐幾並駕而齊驅，長袖善舞多財善賈，信然」。1906 年商務印書館出版其考察筆記《東遊聞見錄》。

何賓笙遊歷日本後，被分發到安徽任職。其間著有《新政芻言》。時任安徽巡撫是恩銘，後被革命家徐錫麟刺殺未遂。他於光緒三十二年（1906）農曆三月抵達安慶，就任安徽巡撫後，在短短一年多的任期內「奉旨推行新

政」的成效。1907 年 9 月（光緒三十三年八月）何賓笙向巡撫恩銘上《新政芻言》（曾載於《四川學報》丁未第八冊 1907 年 9 月），為新政推波助瀾。恩銘死後，繼任安徽巡撫馮鈐也很賞識何賓笙。

不久何賓笙被調到法部，派往貴州任法官的主考大人。宣統二年（1910），清廷派考試官林棨、朱汝珍前往貴州，何賓笙為襄校官。

宣統二年（1910）六月十五日，何賓笙參加由陳寶琛任會長的中國國內較早公開活動的政黨——帝國憲政實進會。

1912 年 8 月 15 日，被聘任為蒙藏事務局僉事。1914 年袁世凱廢止國務院官制改設政事堂後，將蒙藏事務局改為蒙藏院，它是直屬大總統府的一個處理少數民族事務的衙門，何賓笙繼任蒙藏院僉事。

二、冶春後社成員與民國各級議會

清朝末年，清廷偽裝立憲行代議制，在中央開設資政院、地方開設諮議局。宣統元年（1909），江蘇省所謂的民意機構——江蘇諮議局成立。江蘇諮議局揚州府屬共有議員 14 人，其中 4 人是冶春後社成員：凌仁山、周樹年、梁公約與張鶴第。

民國成立後，冶春後社的部分成員積極參加全國、省、府、縣的各級議會活動，成為各級議員，參加政治活動，表達揚州人民的意願。

1912 年 4 月，任北京臨時參議院議員，當時議長是吳景濂，副議長是湯化龍；1913 年 4 月 8 日，第一屆國會第一期常會成立於北京，參議院議員 274，眾議院議員 596 人。11 月 13 日被迫中止事。1914 年 1 月 10 日，袁世凱下令解散。張鶴第是眾議院議員。1916 年 6 月 29 日，黎元洪申令恢復元年《約法》，續行召集國會，8 月 1 日正式復會。1917 年 6 月 12 日，復遭黎下令解散。張鶴第也是第一屆國會第二期常會的眾議院議員。

民國元年（1912），江都縣議參會成立，議長是凌鴻壽，胡顯伯、姚蔭達、周樹年、焦汝霖被選為議員；陳含光當選為江蘇省議會首屆議員；關笠亭當選為仙女市乙級議會會長。民國三年（1914），王景琦被選為第一屆候補省議會議員。民國四年（1915），國會舉行第一屆選舉，張鶴第當選為

眾議院議員。民國五年（1916），王景琦被選為省議員。出席於南京丁家橋省議會兩次。民國十年（1921），胡顯伯被行為第三屆江蘇省議會議員。民國二十二年（1933），王景琦被選為第一屆候補省議會議員；民國二十四年（1935），王景琦補議員出席於南京丁家橋省議員兩次第二屆選舉，因須賄選未經參加。

1917 年，孫中山為反對北洋軍閥政府，毅然舉起維護「中華民國臨時約法」大旗。凌仁山聯絡江淮一帶國會議員 30 多人南下。8 月 18 日晚，孫中山在廣州宴請回應護法的國會議員，他來到江淮議員中間，緊握凌仁山的手，讚譽他是「渡海而南的護法先導、議場巨擘」。1923 年 7 月 14 日，南下議員舉行國會移滬集會式，兩院出席議員約 200 人，推年長的眾議員凌鴻壽為主席。9 月，在總統選舉的預選會上，曹錕以 5000 元一張選票，到處收買議員，又以 40 萬元的高價，收買了國會議長，共用去賄賂款 1350 餘萬元。就這樣曹錕賄選當上了大總統。聽說凌鴻壽在議員中德高望重，遂遣人至其住處揚州會館，壽以萬金，凌鴻壽雖貧而嚴詞拒絕。賄選總統曹錕倒臺之後，受賄議員名布於眾，凌仁山的高風亮節更為世人敬仰。

三、冶春後社成員與辛亥革命

宣統三年八月十九日（1911 年 10 月 10 日）武昌起義消息傳來，揚州革命黨人紛紛行動。孫天生率隊伍直沖鹽運使衙門，開庫散錢，釋放囚犯，張貼文告，宣佈揚州光復。

光緒三十三年（1907）6 月，揚州商會正式成立，推周樹年為總理。1911 年 10 月 10 日，武昌道義爆發。

1911 年，辛亥革命爆發，帝制廢除。11 月 4 日，江蘇巡撫程德全宣佈和平光復。這些消息傳到揚州，紳商上層人士，一片惴惴不安。方爾咸、周樹年與鹽商蕭雲浦、周扶九在商會召開緊急會議，決定組織自衛隊。每戶出丁一至二人，分區編隊，編成 24 隊共約 16000 人，各備紅字燈籠，巡邏街巷。

11 月 7 日，鎮江都督林述慶宣佈鎮江光復。這一消息更使揚州紳商引起極端的恐慌與震驚，便緊鑼密鼓地策劃一條和平光復之路。先由周樹年、

方爾咸、李石泉等人向揚州知府嵩崶和鹽運使增厚兩人遊說，勸他們和平交出政權，以抵制自下而上的變亂。不料嵩崶拒不接受，增厚在鹽運使衙門裡架起大炮，意存威脅。他們見這一招未奏效，又於當日派戴友士和青幫大亨阮慕伯過江，攜周樹年寫給他的表弟鎮江商會會長於鼎源（立三）的信件，請他轉求都督林述慶派軍維持揚州治安。

正當周樹年等人四處奔走之際，當晚便爆發了以孫天生為首的城市貧民和士兵的起義。鹽運使增厚得悉革命黨進城的消息，攜帶印信，微服越牆逃走；知府嵩崶把官印拋進瘦西湖，躲進天寧寺，後被逮捕，經方爾咸與周樹年求請，得以釋放，並護送他逃往高郵。起義當晚，孫天生便傳見了方爾咸、周樹年等紳商代表，希望取得他們的支持與配合。他們當時唯唯諾諾，但退出運署後，便聚集在商會通宵密議，商量絞殺革命的對策。他們除電催鎮江的林述慶派兵來揚鎮壓外，又囑咐留在鎮江未歸的阮慕伯和戴友士迎請鹽梟出身徐寶山過江。11 月 9 日上午，徐寶山的隊伍由揚州鈔關入城。方爾咸、周樹年等紳商在教場口擺宴接風，並驅迫商民列隊歡迎。後徐寶山追捕孫天山。孫天生躲在多寶巷一家姓唐的妓院裡，經人告密，徐寶山捕獲了孫天生。同時捕殺起義軍共七十餘人。孫天生的起義被撲滅。後徐寶山把孫天生帶往泰州在途中秘密將其槍殺。

徐寶山成為揚州軍政分府軍政長，後被孫中山任命為揚州第二軍軍長，授上將銜。在當時歷史條件下，支持徐寶山的軍政分府，無疑就是擁護光復的具體表現。所以，方爾咸做了他的參議，並任江都縣第一區教育會會長，會址在董子祠，第二年辭職。

徐寶山還參加江浙聯軍攻寧，立下戰功。當軍政分府甫成立，財政費用拮据時，方爾咸挺身而出，除向鹽商攤派外，還增補鹽票稅，整頓鹽釐，廣開財源，保證了前方的軍費開支。但袁世凱篡權後，徐寶山投袁世凱，阻止二次北伐，被孫中山嚴令必除之。

許幼樵曾作〈揚州辛亥吟〉六十六首。可以說是揚州光復的一部紀事詩，從武昌起義、全國回應到揚州旅外學生絡繹返裡宣傳革命；紳商籌組自衛團，維持治安；定字營士兵入城，洗劫銀庫，開放江都、甘泉兩縣獄囚；孫天生

光復揚州；徐寶山來揚，一直到他被炸死為止，寫得極為生動翔實。李涵秋曾作〈戲諫許君幼樵〉：「生涯不在酒鄉中，畫法如今要數公。勾到花心停一筆，讓儂分出淺深紅。」

在辛亥風雲揚州光復中，冶春後社成了家鄉反對帝制又富能量的人才庫，名流吳次皋、吳召封、吉亮工、方爾咸、周樹年、胡顯伯等入徐寶山的軍政分府供職，為底定蘇北甘冒矢石，為參加江浙聯軍攻打南京立下戰功，為修築古運河堤籌謀奔走。

熊成基（1887-1910）中國民主革命戰士，一名承基，字味根，江蘇甘泉（揚州）人。曾參加光復會，1908 年組織安慶起義失敗，逃往日本，加入同盟會，1910 年（宣統二年）在哈爾濱謀殺海軍大臣載洵未成，因奸人告密被捕在吉林就義。民國元年（1912）同盟會員葬其遺體於此。孫中山先生親自出席了熊成基追悼會，隨後遺體運回揚州，暫厝在萬松嶺。墓在松林中，墓塚原為封土，前立墓碑，楷書「味根熊公墓」。揚州地方政府也作出決定：興建熊成基烈士陵園，作為愛國主義教育基地。為了安葬烈士，故鄉人民對這位革命英烈深深地懷念，紛紛募資興築熊成基烈士陵園，取名「熊園」。熊成基的親屬也獻出數萬元撫恤金，用以建造陵園。在當時邑人王振世的《揚州覽勝錄》中，是這樣描述熊園的：「熊園在虹橋東岸瘦西湖上，與對岸之長堤春柳亭相對，其地位於清乾隆間江氏『淨香園』故址。邑人王茂如氏，於民國二十年間募資興築，以祀革命先烈熊君成基。園區約占地30 畝，四周隨地勢高下，圍以短垣，並湖中『符梅嶼』舊址，亦收入範圍以內，占地約 20 畝。園中西南，築饗堂五楹，以舊城廢皇宮大殿材料改造，飛甍反宇，五色填漆，一片金碧，照耀湖山，頗似小李將軍畫本。每當夕陽西下，殿角鈴聲，與畫船簫鼓，輒相應答。其餘亭台花木，正在經營，他日羅城，當為湖上名園之冠。」可惜，陵園尚未全部建成，熊成基靈柩也未來得及遷葬，日寇入侵揚州，陵園遭到破壞，不能進行續建。十年動亂中，熊園饗堂被拆毀。上世紀七八十年代，熊園為工廠佔用，後來改為江蘇省工人療養院。

秦更年於 1912 年 7 月 2 日在南京加入中國同盟會。廣東革命歷史博物

館收藏秦更年加入中國同盟會證書。此證書是 1987 年由其侄孫秦裕琪委託廣州市參事室陳一林捐獻給廣東革命歷史博物館收藏。此證縱 26 釐米、橫 23 釐米。單頁，道林紙，白底黑字，鈐印套紅，完整。入會證是按統一規格印製，用楷書填寫入會人、介紹人姓名和月、日時間。秦更年的入會證書內容是：「入會證書，秦更年君由會員汪德林、王崇官君介紹入會，業經本會許可，特此證明。中國同盟會甯支部，中華民國元年七月二日。」證書左下角蓋有篆書「中國同盟會寧支部揚州分部印」。證書周圍有花邊，在花邊外之右側有存根號：「寧字第玖佰貳拾陸號」，並蓋印鑒。由於此入會證不帶存根，所以文字及印鑒均存半截。證書底部注明：「印鑄工廠代印」。

　　1914 年底的中國並不太平，袁世凱為了當皇帝，不惜賣國與日本人簽訂《二十一條》。將大量的國家利益拱手讓給日本人，激起了全國的義憤。素懷愛國民主思想的江石溪也參加了這一運動，這恐怕是江家在近代史上值得一提的政治活動，當時由孫中山領導的國民黨，在長江下游地區有一個巡迴演唱團，正在南通，江石溪就把自己譜寫的充滿愛國主義情感的小曲多支，教人傳唱，痛罵袁世凱的賣國罪行，以示反抗。

　　譚大經曾自費留學日本，就讀於明治大學。在日本期間，他曾參加孫中山、黃興組織的革命黨。回國後他到鹽城的伍佑，與當地的進步人士交往密切。辛亥革命爆發後，他與黃師魯等人積極回應，向當地廣大人民宣傳光復道理，為伍佑提前光復親任教官，組織民團維持地方治安。

　　蔣士傑早年留學日本，就讀於東京法政大學。留日期間，他結識了鑒湖女俠秋瑾等人，並由陳英士介紹參加同盟會，積極參加反對清朝封建統治的革命活動，並多次拜見孫中山。1908 年，他畢業回國，與與黃競白、陳英士等赴漢口籌辦《大陸日報》，因遭清吏破壞而中止。民國成立以後，他被行為江蘇省議會議員、眾議院議員。

　　黃養之在〈紀念郭堅忍先生〉中云：「（郭堅忍）清末，嘗與先烈秋瑾女士研究政治，提倡革命。故世知有秋瑾女士者，無不知有郭女士也。鼎革後，創社會黨，推進政治。」

四、冶春後社成員與五四運動

1919 年，當五四風潮席捲揚城時，萬人國民大會在公共體育場焚毀日貨，組織者名單裡，就有冶春後社的葉惟善、陳賜卿、周谷人、孔小山、辛漢清。

當時揚州教育界也積極支持「五四運動」。當五四風潮席捲揚城時，萬人國民大會在公共體育場焚毀日貨，組織者名單裡，就有冶春後社的葉惟善、陳賜卿、周谷人、孔小山、辛漢清。筆者還看到一則〈五四愛國運動檔案資料〉（國立中央大學檔案）中有 1920 年 5 月 3 日〈江蘇省教育界同人處置罷課學生之宣言〉：「本日我蘇省中等以上各學校教職員，聚集江蘇省教育會討論收束學生罷課問題。僉以此次學生罷課，激於政府辦理魯案無明確之表示，固與去年之罷課同為愛國熱誠。惟抗爭外交，為全國人民所應共負之責。學生愛國應用積極方法，勤求學術，淬厲知能，方為救國之根本。罷課為消極方法，不過表示一種悲痛之態度，於國家社會所擔負之教育費方面，一日中不知受幾多之損失，於學生本身之精神時間方面，亦多無形之消耗。愛國其名，而實隱傷國家之元氣。職司教育者，誰無愛惜青年之心，愈不敢不盡指導青年之責。夫學生之名義，本為在校受課而成立，既罷課而廢學矣，謂之愛國之國民可，謂之學生則不可。查此次罷課之初，各校學生不主張罷課者實居多數，徒以束縛於全國學生評議會之議決案，而於國家前途，本身學業前途，未暇詳加考慮。今經再四討論，全體議決：外交問題，宜由負責公民抗爭。學生方面，宜求兩全之道，凡願上課之學生，均應即日上課，以求學達其愛國之目的；凡不願上課之學生，顧名思義，當然取消其學生資格，即日離校，以自遂其校外愛國之行動。至離校諸生之年齡及能力，是否已適宜於愛國行動，應聽家長制裁，學校不負其責。謹此通告，諸維公鑒。」其中簽名的就有第五師範學校職員葉惟善。

五、冶春後社成員抗日戰爭「眾生相」

1937 年日軍侵佔揚州後，陳含光深居簡出，以賣書畫度日。曾請人鐫刻「淪陷者」閒章 1 方，用於作品之上，以明愛國之志。拜謁史可法墓，撰寫〈吊明史閣部文〉。遇到日軍強索書畫，他則事先毀筆、破硯、裂紙以避。

日軍投降後，他急書一聯「八年堅臥，一旦升平」懸於門，以示慶賀。

「九‧一八」事變後，出於愛國熱忱，孔劍秋雖年老多病，但仍於病榻上以燈謎為武器，作抗日燈謎 24 條，投寄上海燈謎雜誌《文虎》第二卷十六期之特刊「合作的抗日文虎」專頁，以表達中華謎人的拳拳愛國之情，在當時謎壇曾引起不小的轟動。其中謎如：「滅倭乃民意」，猜五言唐詩一句，謎底為李白〈送友人〉詩中之「落日故人情」。原詩中的意思是說夕陽依山不願落下，猶如老友送別不肯離去的眷戀之情；此處卻將「落日」別解作日寇最終必然垮臺，乃民心使然，決無例外。以「落日」喻日寇的必然滅亡，構思出人意外，不落俗套。今天重加欣賞，仍無愧佳作！再如謎面為「倭奴之陰謀」，猜京劇名一，謎底為「日月圖」。此謎「倭奴」扣「日」，「陰」字別解作「月」的意思，因為月亮古代亦稱「太陰」，「謀」即「圖」也。此謎分扣緊湊，無一字拋荒。再如謎面為「神戶未可往」，猜揚州俗語一，謎底為「進不得廟門」。此謎是奉勸那些漢奸們，日寇（以神戶指代）是靠不住的，失敗是不可避免的，千萬不要鬼迷心竅，認賊作父，賣身投靠。又如謎面為「歸來時重相見」，猜當時的抗日團體名一，謎底為「反日會」。此處「反」為通假字，通「返」，「歸來時」意為「返日」，「重相見」即「會」也。用謎中之分扣法亦甚精當。這些作品在抗日戰爭期間，曾傳誦一時。

1939 年初秋，當時全國各地抗日軍興，嚴紹曾恫心事局，曾與邑內詩友王景琦、宗子和、袁南賓、童調侯諸先生，倡立「曙光詩社」，以筆為槍，以詩為彈，對日寇侵華之罪行進行口誅筆伐，以期喚醒邑人同紓國難，毋忘國恥，迎接抗戰勝利之曙光。創刊號徵詩題為：「吊蕪城」，旨在痛吊淪於敵手之揚州古城。社刊係油印本，集中佳作如雲，有借隋煬帝幸江都勞民傷財之史實，控訴日寇在中國大地燒殺姦淫之孽；有借史閣部以身殉國清兵屠城十日之往事，宣洩抗戰軍民與日寇不共戴天之仇。在先生主持筆政期間，社刊先後出過四期，所載詩詞作品，無論言志、抒情、寫景、狀物，堪稱上乘。所可惜者，歷無數次兵火洗劫，當時刊物今已蕩然無存。嚴紹曾一身清廉，氣節凜然，追求真理，不事敵偽。雖從政近十年，乃無半椽片瓦於北都，及歸家，所有廬舍又毀於劫火，復不能守。嚴紹曾儘管生活拮据，寧可過清

貧日子，也不為高官顯職所惑。當時漢奸當道，為所欲為，氣焰囂張，不可一世，人民生活，慘不忍言，先生目睹心酸，有石「詠蚊」以識之。漢奸吮民脂膏，吸人骨髓，以蚊喻之，比得確切，罵的痛快。揚州偽縣長方小亭，請嚴紹曾為揚州金庫主任，南京偽儲備銀行總裁周佛海，請當秘書，南京監察院院長梁鴻志派專人來邀請當顧問，甚至滿洲宰相鄭孝胥也請先生前去組織內閣，嚴紹曾皆一一故辭不就，保持了民族氣節。時人譽之為「遼海之朱霞，郢中之白雪。」晚號俟叟，取依仗以候太平之意。

劉采年曾手書章草詩翰〈八十自壽〉。翰云：「予早年一意致仕……家無一間半間屋，大廈亦曾獨木支。吾鄉間原有田數畝，矮屋數椽。今避戰海上，位居半間亭子間，不勝其苦……平生碌碌只虛度，而今無力不堪扶。布衣堪禦寒，存糧不過夜，吾豈為己悲，天下寒士皆。予頗以杜工部自警……不能殺敵徒愧歎，身居孤島恥為人。」此翰用筆自然，韻味雋永，結體高古，儀態萬千。俊麗之氣，耿介之性，躍然紙上。劉采年還手書過〈泰嶽賦〉。從題記來看，是他 1937 年避戰上海租界時，看到老友錢名山寫的〈羞語〉有感而發所作。文中以泰山為主題歌頌了不屈的民族精神。一些語句如「吾國洋洋萬眾，如泰山一草一木，雖風摧雷覆，萬折不改其直……似吾泰雄抑東瀛，吾民更雄於世界」很有力量。這件作品不僅書法好，而且也是一件有價值的抗戰資料。

張景庭（1896–1975），又名承蔭，字瑾庵，號遲人，江蘇儀徵人，後居揚州。喜吟詠，揚州冶春後社成員。曾任儀徵小學教師、龍潭商業文書、漢口永昌鹽倉文書、偽江都大民會宣傳幹事、高郵自治會籌委會主任。

吳嘯園晚節不保，曾參加以方小亭為首的「江北偽自治委員會」，任偽揚州衛生局局長、綏靖第四師副師長。

冶春後社詩人中還有一位淪為「漢奸」的是陳懋森。據陳含光〈蕪城陷敵文記・再報親友書〉中云：「及寇至，牒索在城士人，僕名在二，第一為陳懋森。」一天，住在綠楊旅社西側斜對面中西旅社的日軍司令天谷邀見揚州陳賜卿、陳含光兩位耆老。陳含光先至，天穀囑其為自治會委員，陳含光以年邁力衰善忘為由而辭。當他離開中西旅社經過綠楊旅社時，一日兵令他

扛一袋麵粉,送至萬福橋。陳含光說:「我老不勝任。」日兵道:「知你年老,才叫你扛一袋,否則當加售。」陳含光見其氣勢洶洶,笑曰:「剛才貴軍司令天谷方邀我為委員,汝輩何不知客氣呀!」日兵聽後,方不再糾纏。陳含光立即返寓,在路上遇見陳懋森,告知天穀之意,並云:「來者為仇敵,非恢復大清帝國,老世叔須認清耳。」陳懋森唯唯稱是。陳懋森一開始不肯為日軍做事,但後來屈從於日寇的壓力,他與「二三人士及諸無賴,因緣國禍,求自顯榮,所謂『自治會』者於是僭立。旗用敵旗,年用敵號」。陳懋森出任江北偽自治委員會民政委員及揚州地方法院首席檢察官,成為他人生歷史中不光彩的一頁。

六、冶春後社成員與新中國

原揚州市政協所存不多的檔案中有薄薄的一頁紙,上面手書二十三人名單並附簡介,依次為:關立庭、張羽屏、朱庶侯、錢松齋、徐笠樵、王渥然、張華父、包契常、劉翰臣、萬彝香、錢偉卿、李梅閣、劉梅先、卞仲飛、卞鐵星、蔡巨川、黃漢侯、朱荔蓀、周無方、倪雪林、龔達清、宣嘯秋、楊佳如。其中有前清進士、秀才、貢生、大學教授、中學校長、留日學生、書家、畫家、金石家、文物鑒定家,檔案封面標有目錄「揚州市舊文人名單」,我猜測,這大概就是「耆老會」人員了。其中關立庭、張羽屏、朱庶侯、錢松齋、包契常、劉梅先等人屬冶春後社成員。他們雖然屬於舊文人,便依然對新中國充滿期待和熱情。周嵩堯作〈慶祝一九五一年十月一日國慶日〉,其中云:「但願多活些時,親見社會主義、共產主義社會,次第完成。」錢松齋作〈慶祝揚州解放十週年〉二首,其中云:「解放於今整十年,萬般景象總超前。」劉梅先曾作〈慶祝一九六五年國慶日〉,其中云:「旌旗笳鼓鬧中天,國慶欣逢十六年。……果然躍進悉風從,建設頻年各奏功。……綢繆軍國多英豪,況有擎天毛主席。」

周恩來的伯父周嵩堯「才氣縱橫而英華內斂,長於驕體文、古近體文及公牘,」且「語多滑稽,聞之捧腹」。1951 年,中央人民政府政務院文史研究館籌備期間,由政務院常務副秘書長齊燕銘推薦,周恩來批准,於 6 月正式以政務院總理周恩來的名義聘請周嵩堯為中央文史研究館的首批館員。

根據我們目前掌握的資料，這也是周恩來擔任一國總理 26 年間，唯一一次直接聘用他自己的親屬在京期間，周嵩堯多次被周恩來接往西花廳，總理向他請教一些歷史問題，特別是關於清末民初各級政府之建制及其官員工資的安排等，嵎老均一一耐心地做了回答。他為自己能夠老有所為而感到欣慰。周嵩堯的行事、行文風格對侄兒周恩來影響很大。

周氏後人保留一張周嵩堯與周恩來的書信手跡。內容是：廿載音書絕，連情話欣；老志終伏櫪，當待紀奇勳。喜內侄來越。（以上為周恩來手書）民國三十五年（1946），七侄自延安來南京主持和議，來函相邀，久別重逢，屢次晤談。一日談及數年前回紹興祭掃祖墓晤王子余妹婿。子餘口占一絕贈之，因取案頭竹紙手錄示余，即此詩也。偶撿舊筐得之，記數語以示子孫。（圖 56）

圖 56 周嵩堯與周恩來手跡
（《周恩來家世》，1998 年，頁 251。）

第二節　冶春後社對經濟的影響

揚州到了清末出現經濟衰退時，揚州的富紳商賈尋找不到新的經濟增長點，發展新的產業，創造符合潮流的新事業。在無錫、蘇州、常州、南通等地大力發展近代工業的同時，揚州人仍將自己定格在商業消費城市的位置，總是不快不慢、不溫不火，自足有餘、自強不足。但是冶春後社中出現了一些實業家，為揚州的民族工業的發展做出了自己的努力。

一、周樹年、關笠亭與商會

1906 年，清政府改商部為農工商部，進一步放寬對民族工商業的限制。次年，農工商部又要求各鄉鎮「凡有商鋪薈聚之處」，次第籌設分會之分會，

隸屬於縣城分會。由此，全國各省、市、縣和一部分鄉鎮相繼仿設商會組織。清光緒三十二年（1906）十一月，揚州作為府治所在地，由畢序、王輔等遵照清農工商部定章，為設商會進行組織籌備。他們聯合了當地42個行業，並於次年六月成立揚州商務分會，推周樹年為第一任商會會長（時稱總理）。周樹年歷任江蘇省典業公會會長、大源制鹽公司董事長，總管全省鹽業產銷業務。受到了來自當地鄉黨及商界人士的敬重，順理成章地當選為商會首腦人物。民國時期，雖然揚州的商會數量未見有大幅增加，但據不完全統計，其會中成員人數、同業公會數等均得到了不同程度的增加。據記載，民國三十五年（1946），江都縣商會下轄6個鎮商會，除大橋、宜陵、樊川、邵伯4鎮外，有68個同業公會，1839戶會員。而這之後，由於日軍侵華，揚州淪陷，商會也幾乎陷入停滯。直至抗戰勝利，才得以恢復。

周樹年是揚州商界的領袖，為揚州商界同仁所推崇。可他一心忙於公益事業，從未想過為自己及家人購置私產。民國二十一年（1932），商界同仁有感於他數十年服務大眾，至今尚無安居之所，經公議，擬贈銀洋萬元，為他購置私宅。對此，周樹年表示感謝，同時說：「吾暫居運場局西舍即可，百年後，房產仍歸公家。吾不欲置恆產，俾吾子孫能自食其力。」同仁雖再三勸納，仍辭謝不收。周樹年一直服務地方到解放後，並被推舉為揚州各界人民代表。

關笠亭於民國九年（1920）任仙女廟商會會長，至1937年日寇侵華。

二、胡顯伯、江石溪與民族經濟

胡顯伯是振興揚州民族經濟的實業家。為抵制洋火，80年前，胡顯伯創辦過江都耀揚火柴廠；為振興農業，70年前，他在蘇北沿海淮塗墾荒，嘗試以資本主義方式興辦了春生茂農場；為促進交通，他入股鎮揚汽車公司和福運輪船公司。為恢復電力，50年前，他於抗戰後臨危受命，出任鎮揚電氣股份有限公司董事長兼經理。在揚州這座傳統的消費城市裡，胡顯伯在近代

圖57 胡顯伯像（《冶春後社詩人傳略》（四），2013年，頁244。）

經濟中的開拓與實踐，顯然是難能可貴的。（圖57）

　　江石溪也是實業家。大達內河輪船公司原名通州大達內河小輪公司，建於1903年，是張謇創辦的第一個航運企業。張謇任公司總理，經理是沙元炳。至1918年，公司已擁有輪船35艘，開闢航線10條，行走於通州、呂泗之間，而後又增闢航路到海安，繼又擴展到泰州、仙女鎮、蘇北一帶，在很大程度上加速了上述地區間工農業產品的銷流，使商品經濟獲得進一步的發展。

　　1903年，張謇的大達內河輪船公司在開闢南通至揚州航路後，因開揚州航運直接影響鹽運使和鹽商及其所控木船運輸商的利益而受阻撓。江石溪以其在揚州一帶的社會威望，居中周旋相助，終於順利通航。從此，大達內河輪船公司開設申（上海）霍（橋）航班、通（州）揚（州）航班，途經仙女廟，後又開設唐閘至仙女廟航線，在仙女廟設分公司。江石溪經人推薦，經理仙女廟大達輪船局的業務，賣票處就在他父親江振鑫盆桶梆子老鋪的旁邊。他曾繪製內河水利交通圖稿，得到張謇的褒揚。

　　1915年，公司經理蔣崶堂特向張謇推薦聘請江石溪先生擔任南通大達內河輪船公司協理（副經理）之職，負責處理揚州方面的事務。江石溪從一開始便深入基層考察航線，當他瞭解到公司的輪船時常因長江下游的水草纏住螺旋槳而不能正常航行後，在實踐中反復摸索發明了割草機，從此解決了多年影響輪船航行但又一直懸而未決的實際難題，深得張謇先生的稱讚。（圖58）

圖58 江石溪像（《冶春後社詩人傳略》（一），2010年，頁262。）

　　民國九年（1920）前後，為便於處理日常工作，江石溪舉家由仙女廟遷揚州東關街田家巷，並且常去南通總公司。在江石溪先生擔任南通大達內河輪船公司協理期間，內河交通運輸的需要不斷增大，營業漸有起色。繼原有的通呂（四）、通海（安）、通揚（州）、通鹽（城）等航線外，又開闢了南通至鎮江、鎮江至清江浦、泰州至益林、泰州至鹽城、鹽城至阜甯、海安至大中集、南通至掘港等多條

航線。江石溪建議張謇開闢「鹽城—沙溝—興化—邵伯」的鹽邵線航班，為方便人員往來、繁榮商業流通服務。據南通市檔案館資料顯示，民國十七年（1928）四月，江石溪被大達內河輪船公司董事會聘任為公司管理委員，「助理總局事務」。據《股東名簿》記載：「江石記」（是江石溪堂名）所認股數「20 股」，已繳股銀「一千元」。（此件檔號 B411-111-6）又據〈民國十七年四月十八日下午二時就本公司 [南通唐家閘] 開股東常會議事錄〉記載，到會股東名錄中有「江石溪」的名字。（檔號 B411-111-6）民國十九年（1930）六月經公司董事會決定，江石溪除任管理委員外，並兼任營業。據《同人俸帳》目錄排名，在公司 60 多位職員中，江石溪排在嗇公 [張謇]、張孝若等八位創辦人、董事之後，位居在職總經理蔣虨堂之後。（檔號 B411-311-9）

　　江石溪非常重視農業生產發展。他曾一度參與了張謇、江導岷為之嘔心瀝血的通海墾區、大豐墾區的開發建設工作，並關注蘇北水利事業，對繁榮地方經濟也起到了積極的作用。1901 年秋，張謇以總理身份，首先招商集股 22 萬兩，用股份制公司形式，成功地創辦並經營了地處通州（南通）與海門交界的「通海墾牧公司」。江石溪負責大豐諸公司啟海（啟東、海門）移民的遷移和物資運輸。為抵制洋貨，振興民族經濟，張謇、江石溪、江知源在聘請陳靄士、岑春萱、陳儀等國民政府政要，及地方名士的同時，利用通海墾牧公司的成功經驗，採取「集股聚資，法人治理」的舉措，克服了個人財力有限、不能置辦更多事業的侷限，利用其「狀元公」的顯赫信譽先行出資為倡，以高於錢莊的儲蓄利益和固定的利率派發的「官利」，招引眾多的股東資本，將社會遊資轉化為產業資本，並說服中國銀行將第一筆大投資投入大豐，領銜成立「農墾銀行團」，組織數十家財東（包括鹽商）參與其中，總計 600 萬資金用於「廢灶興墾」。

　　民國二十年（1931），在張謇逝世 5 年後，大達內河輪船公司因歷年債務累積過多，陷入困境。年底，公司董事會公決組織維持會，指派江石溪等人負責「清算帳目，完成手續，並取具保管憑字，送會存案。」繁重的工作，使江石溪積勞成疾，心衰力竭。「六二年華老大身，病魔擾我實慷神。」他

帶病堅持工作，直到民國二十二年（1933）六月終於病倒，九月二十二日（農曆八月初三）夜間在揚州家中與世長辭，終年 63 歲。

南通有一幅反映南通近代教育史和實業史概況的巨幅浮雕 —〈強國遺痕〉。這幅浮雕全長 69 米，高 1.5 米。浮雕主要由人物和建築物構成。人物有張謇、張孝若、王國維、李苦李、梅蘭芳、歐陽予倩、孫支廈和曾經在張謇先生創辦的通明電氣公司供職的江石溪。這是江石溪的形象第一次出現在了中國當代美術作品中。作品中的建築物主要是與張謇先生創辦的實業、教育和社會公益事業有關的代表性建築，包括大生紗廠的車間、碼頭，十字街鐘樓、南通博物苑、濠南別業、南通師範學校等。南通張謇紀念館內「張謇」兩字由江澤民題寫的匾額端莊、雅緻。江澤民的題詞佈置在大廳的左側，對面是張謇與江石溪合作共事的一幅國畫。江澤民在 2003 年 4 月 1 日為張謇紀念館題詞「發揚愛國主義精神，建設社會主義祖國」。

第三節　冶春後社對教育、科學、醫學與文化的影響

一、冶春後社成員與教育

冶春後社的詩友們為振興中華，也朦朧地意識到教育興國是極為重要的。光緒中葉，方爾咸就興辦帶有近代學校性質的方氏學塾，設置英文、筆算、格致，南歸後，更以興學為任，曾做多校校董；1902 年，揚州最早的官辦中學儀董學堂創辦，周樹年、桂邦傑任教地理。1904 年周樹年又建西式講堂，稱民立中學。1906 年 3 月和 4 月，方爾咸、陳懋森、徐兆鼎等和桂邦傑、張鶴第、蔣彭齡等在揚州和江都分別成立教育研究會，成員人數達 55 人和 57 人。（資料來源：《江蘇教育總會文牘》第三編（下），第 91–108 頁）

冶春後社成員不但在家鄉辦學，還在外地興教。陳懋森在南京參加創辦美術專科學校，且任國畫教師。桂邦傑晚年任教北京大學。據《天長縣教育志》記載：天長城南小學創辦於 1907 年由知縣董玉書創辦，當時分設於東、南、西門大街和北門後街。四校以高等小學堂撥款為常年經費，學生共有

107 名。

方地山：曹禺的啟蒙老師之一

方地山除了培養了收藏大家袁克文外，還是著名的戲劇大師、並被外國人稱為「中國的莎士比亞」曹禺（本名萬家寶，又名添甲，字小石）的啟蒙老師之一。

方地山成為曹禺啟蒙老師與其父萬德尊有關。萬德尊（1873-1929），字宗石，祖籍江西省南昌府，出生於湖北省潛江縣。萬德尊於 1888 年 15 歲時中秀才，有神童之譽。因為趕上了滿清政府辦新政、搞洋務的浪潮，以官費就讀於洋務派張之洞創辦的兩湖書院。1904 年 6 月與母舅楊君考取官費留學日本，先入振武學校學習，畢業後再進日本陸軍士官學校第六期學習，與閻錫山同學。1909 年，萬德尊學成歸國，當年就報考了清廷陸軍步兵科武舉，並一舉成名。這樣，他得到直隸總督端方的器重，授他以相當現今部隊團長職務的總督衛隊標統之職。此時，他在武昌續娶了安徽籍商人薛氏女為妻後，便遷居天津一幢具有義大利建築風格的兩層小洋樓（今民主道 23 號、25 號）。次年（1910 年）9 月 24 日，薛氏女生下曹禺，3 天後因產褥熱死去。曹禺便由姨媽 — 薛氏女的孿生妹妹薛詠南代為撫養。數日後，薛詠南就成了萬德尊的第 3 個妻子。後來萬德尊在陸軍軍官學校任教官，蔣介石是他的學生。辛亥革命前萬德尊成為黎元洪的秘書。辛亥革命後，因受黎元洪的提攜，萬德尊沒有因為大清國的滅亡而被趕下歷史舞臺，卻隨之成了民國的一員武官，1913 年 11 月被授陸軍中將軍銜。他先後當過宣化府鎮守史、某地都統、陝西鎮守使等職。萬德尊由天津來宣化當鎮守使時，大約在 1917 年前後，任職約二年即調任外地都統，後又回天津。1917 年 7 月 14 日，總理段祺瑞重新執政，黎元洪被迫通電下野，萬德尊也因此受到牽連，他的政治生涯也就走向了終結，不得不棄官避居天津，做起寓公。他內心一直籠罩著苦惱和憂鬱，從此一蹶不振，竟抽起鴉片煙來。由於官場失意，回家常是牢騷滿腹，整個家庭的空氣是抑鬱的。「父親的脾氣變得很壞，動輒發怒，訓斥子女，打罵下人」、「他的脾氣很壞，有一段時間我很怕他。他對我哥哥很凶很凶，動不動就發火。我總是害怕和他一起吃飯。他常常在飯桌上就

訓斥起子弟來。」（《曹禺自傳》江蘇文藝出版社，1996）對曹禺影響最大的是他父親的苦悶和家庭的壓抑氣氛。

　　雖身為武官，但萬德尊卻愛好舞文弄墨，能寫詩，也能寫對聯。父親的文學修養也給幼年曹禺播下了文學的種子。萬德尊對仕途徹底絕望，還不到40歲就賦閑天津做起了寓公。他時不時地邀幾個落魄文人一起發發牢騷，常與朋友飲酒賦詩，有時也令曹禺作詩，使曹禺從小就接受了中國古典文學的薰陶。曹禺曾對田本相說：「當時和我父親交往的有一位周七爺（又叫周七猴），他是周叔晴的叔叔。還有一位叫饒漢祥。還有一位方先生，我稱他叫大方先生，曾做過袁世凱的大兒子袁克定的老師，揚州人。他專門搜集各種古代錢幣，把它圍在腰中。」1913年，方地山反對袁世凱稱帝，拒絕參加「籌安會」，得罪了袁世凱，從此遂棄職，寓居天津，表現了正直的知識份子的氣節。正是由於境遇相似，方地山與萬德尊很快成為好友。萬德尊把平時寫的詩文和對聯都彙集在一個冊子裡，並給它起名曰《雜貨鋪》。曹禺說過：「最可惜的是，我父親的《雜貨鋪》丟失了。……《雜貨鋪》裡有他的東西，也有別人的東西，如大方先生，就是個才子，是個名士派。這個人很有意思，身體很結實，冬天很冷，可他家裡從不生火。……他是經常在我家吃飯的。」

　　萬德尊做了武官，本來是想要報效國家的，可是政界、軍界一片烏煙瘴氣，一味幹著喪權辱國勾當。於是，他把心思放在培養孩子上。可曹禺的哥哥萬家修學會了抽大煙。儘管萬德尊自己抽大煙，卻不滿意長子萬家修抽大煙。他恨家修不爭氣，不止一次訓斥家修，甚至破口大罵，但家修仍不能改其惡習。萬德尊對萬家修徹底失望了。特別是在一次父子爭吵之後，萬德尊把萬家修的腿打得骨折了，一度萬家修離開家裡，父子二人結下了更深的仇恨。這樣，德尊就把希望全部寄託在曹禺身上了。萬德尊對曹禺的讀書是很關切的，他不願意他去到學堂念書，特地把曹禺的表哥劉其珂請來，專門設了家塾。劉其珂的學問倒還扎實，但教的書也不外乎《三字經》、《百家姓》之類的東西。對曹禺來說，這些書是相當枯燥的。後來萬德尊還請了方地山先生為曹禺教學，方地山的教學風格與劉其珂不一樣。曹禺說：「他第一次

就給我講他寫的〈項羽論〉。我記得第一句的四個字『叱吒風雲』，講起來搖頭擺尾。」方地山很欣賞曹禺的聰慧，他曾在萬德尊面前誇獎曹禺，信口便念出一首贈詩來：「年少才氣不可當，雙目炯炯使人狂。相逢每欲加諸膝，默祝他年姓字香。」

可能方地山看到萬家修被他父親打罵得可憐。方地山就干涉曹家的事，鼓動萬家修逃走。後來萬家修頹廢抑鬱，三十多歲就因病去世了。

或許由於受「聯聖」方地山的影響，曹禺小時候就顯示出在對聯方面的才思敏捷。1916年的10月10日，黎元洪在北京南苑舉行了盛大的閱兵式後，還特地將中南海對民眾開放，並且他閱兵式一結束也邀文武官員以及各界人士一同前來遊覽。這一天，萬德尊也帶著小曹禺前來光顧。曹禺父子正在黎元洪的花園裡觀賞花卉時，黎元洪悄然來到他們身邊。一時興起，便指著花園裡養著的一隻海豹對曹禺說：「你這小精靈，我今天要拿它來考考你，你會對句嗎？」「回大總統的話，犬子倒是喜歡對句……」萬德尊連忙答道。「很好，我先出上句『海豹』，你對下句吧。」黎元洪指著一頭海豹，對曹禺說。曹禺思忖片刻，便答道：「水獺。」「不錯，我獎勵你兩碟豆，並以『兩碟豆』為上聯，看你還能對出下聯不？」剛開始，曹禺裝作一副胸有成竹的樣子，認為這樣的三字聯太簡單。但他回頭一想：「兩碟豆」，又與「兩蝶逗」諧音。於是，他根據平時先生教給他的諧音之句對，想了想，有了下對：「一甌油。」「添甲呀，恐怕你這次理解錯了吧！我出的不是『兩碟豆』，而是『百花園裡兩蝶逗』。」曹禺得意地笑道：「大總統，孩兒對的不錯啊，我講的不是『一甌油』，而是『中南海上一鷗遊』」。黎元洪歷來喜歡讀書人，自己也喜歡對句，見小曹禺反應如此敏捷。連聲稱讚：「對得好！對得妙！」直誇曹禺天資聰穎。說著就把懷中的一塊金表取出來贈給了曹禺。在場的幕僚賓客，都忙著向萬德尊和曹禺祝賀。

成年以後，曹禺對聯不常作，但每作一幅都成經典。1942年，曹禺在洪深五十誕辰時書贈的壽聯：「能編能導能演是劇壇的全能；敢說敢寫敢做是吾人的模範。」1946年，曹禺等挽李公僕、聞一多聯：「七月十一七月十五，國人誰不感恥辱；民主必爭民主必存，先生你大可放心。」曹禺改

寫巴金的《家》，馮樂山屋裡掛的那副對聯，一邊「人之樂者山林也」，一邊「客亦知乎水月乎」，一句〈醉翁亭記〉，一句〈赤壁賦〉，對仗相妙。1986 年，著名表演藝術家、翻譯家英若誠赴任文化部副部長之際，與英若誠亦師亦友亦領導的曹禺先生寫了一副對聯送他：「大丈夫演好戲當好官，奇君子辦實事做真人。」

1985 年 10 月 5 日，步入晚年曹禺在女兒萬方陪同下，乘火車從天津北站下車，專程前來尋訪他的故居，還提到方地山老師。曹禺一行找了半天才看到這兩座樓，但顏色是灰突突的。曹禺興奮極了，「不錯，絕對不會錯的。我真像在做夢啊！」他指著書房說，他曾在這裡翻譯莫泊桑的小說，讀易葡生的作品，讀《紅樓夢》。他還回憶起在這書房指教他的那位大方先生。此人叫方地山，好玩古錢、人很古怪，家裡過冬是不生火的。這說明方地山對曹禺的影響是一生的。

陳霞章：梁實秋的家庭教師

散文家梁實秋父親梁咸熙 19 歲時入北京同文館攻習英文，後來在京師員警廳任職。他雖受西式教育，卻喜歡研究傳統的小學，旁及金石之學。梁咸熙因與陳霞章同在京師員警廳任職的關係，曾經於 1920 年左右聘請陳霞章做家庭教師。梁實秋在〈清華八年〉中說：「我的父親總是擔心我的國文根底不夠，所以每到暑假他就要我補習國文，我的教師是儀徵陳止（孝起）先生，他的別號是大鐙，是一位純舊式的名士，詩詞文章無所不能，尤好收集小品古董，家裡滿目琳瑯。我隔幾天送一篇文章請他批改，偶然也作一點舊詩。但是舊文學雖然有趣，我可以研究欣賞，卻無模擬的興致，受過五四洗禮的人是不可能再回復到以前的那個境界裡去了。」1919 年梁實秋寫〈北碚舊遊〉中講他與雅舍鄰居尹石公一日偶然談起揚州人士，「我說在北平有一位陳大鐙先生是我小時暑假為補授國文的老師」。

冶春後社成員與近現代教育

揚州中學的歷史始於清末的儀董學堂。1902 年儀董學堂創立。這是揚州第一所官立中學。不久，運使易人，學堂改名兩淮中學堂。繼儀董之後，

揚州復有尊古學堂、揚州府中學堂的興辦。1908 年，尊古學堂後改為兩淮師範堂。1912 年春，兩淮中學堂與揚州府中學堂合併為淮揚合一中學。翌年按《江蘇教育行政五年規劃書》統一規定，改稱江蘇省立第八中學。與此同時，兩淮師範學堂也改稱江蘇省立第五師範學校。1927 年，江蘇省立第八中學和江蘇省立第五師範學校合併為江蘇省立揚州中學。嗣後因實行大學區制，校名先後稱第四中山大學區立揚州大學、江蘇大學區立揚州中學、中央大學區立揚州中學，大學區制度廢止後恢復原名。

在揚州中學的歷史上，冶春後社成員中有張鶴第、葉惟善、戴天球出任監督、堂長或校長；周樹年、桂邦傑、江祖蔭、蔣貞金、焦汝霖、林小圃、汪二丘、陳懋森、嚴紹曾、李伯通等擔任教師。

1910 年張鶴第任兩淮中學堂監督。兩淮中學堂是 1906 年運使趙濱彥仿照學制就儀董學堂改設。校址仍舊在東關街。1919 年，天主教會創辦的揚州震旦中學的首任校董裡就有冶春後社的陳賜卿、吳召封，後添胡顯伯、陳含光。

葉惟善致力於蘇北的教育事業。1909–1912 年任兩淮師範學堂堂長。1912 年揚州婦運領袖郭堅忍創辦揚州私立女子公學，曾聘葉惟善授課。辛亥革命後任江都縣督學，縣署第三科科長，勸學所所長。他耿介無私，明敏勤慎，以嚴厲而出名。清查學田，掃除積弊。當時各小學不能按時上課，偶遇風雨，甚至學校寂無一人。葉惟善經常於風雨中或大雪紛飛時不辭勞苦，天一亮就出發，雖相隔數十里也不怕。親赴偏僻鄉隅，考察各校。凡是曠職的教師一律停聘，這樣人人都敬畏他，風氣為之一振。後任第五師範學校職員。1920–1922 年任海州省立第八師範學校校長。1922–1925 年任省立第八中學校校長。

戴天球曾任私立揚州中學（今揚州新華中學）、震旦中學校董。抗日戰爭期間，戴天球舉家遷回真武廟，私立揚中的部分師生也隨遷該地，並在他領導下，於真武廟西北二里處的太平庵復課。後因日機轟炸，全家避居樊川鎮，同時又將學校遷至樊川。面對重重困難，經多方奔走，以及自己慷慨解囊，終於 1938 年秋，在樊川水陸寺再度復課，初高中學生共有二百七八十

名，教師二十多位。1939 年秋，因戰局緊張，又將該校遷至樊川北鄉東匯附近的東李莊，此時師生人數已銳減一半。1940 年春，該校又遷回真武太平庵。後為避日偽拉攏糾纏，舉家又遷滬避難。抗戰勝利後，戴天球恢復私立揚州中學。

桂邦傑多年從事教育。先是兩淮學使程儀洛創設揚州儀董學堂，延桂邦傑教授地理。桂邦傑曾為《揚州兩淮儀董學堂同學錄》作序。1908 年，方廷琛方監督京師大學堂（北京大學前身），聘為國文教習，與吳汝綸、嚴復、林紓、郭立山、林傳甲、楊昭凱、錢葆青和劉焜等人被稱為「中國文學學科史上第一批文學教習」。1909 年京師大學堂設立分科大學後，暫時設立經學科和文學科，文學科自 1910 年開始聘請教員（兩科教習大多兼任）。桂邦傑又被聘任。同期教員還有林紓、馬其昶、陳衍、胡宗瀛、胡玉縉、左樹珍、馬敘倫、朱希祖、黃侃、錢玄同、馬裕藻、沈兼士、沈尹默等名家。楊功亮著《早期三十年的教學生活·五四》中講：「桂邦傑先生教授地理，這位老先生善詼諧，加上一口揚州土音，說起話來，常常教人發噱。」由於閱歷所限，桂邦傑並沒有投入到轟轟烈烈的新文化運動中去。1918 年，在新文化運動剛開始時，桂邦傑離開北京大學。桂邦傑前後在北京大學長達十年之久。在北京時，遇到同鄉有貧窮的、害病的、死而無棺的，就解囊相助；受人絲粟之惠，則必謀所報，報必以豐，故十年無餘錢。桂邦傑回到揚州後不久就被省立八中校長李更生聘為國文教師。1919 屆八中畢業生焦席祉在他的回憶錄〈名師〉中提到桂邦傑：「他堂選古駢文給我們念，因他喜愛駢文的對偶一音韻，由他念來真是鏗鏗悅耳。駢文用的典故特多，他一一詳解，學生獲益匪淺。學生作文每篇字數在三百字以下最合他的心意，報願意批改，如文字長則憚於動筆，僅把你叫去，當面指點，說那裡用字不妥，那裡嫌冗長，那裡詞義不明，使你明白。」

焦汝霖一直提倡教育，曾任淮揚合一中學國文教師。據早年就讀淮揚合一中學、後任教於國立中央大學教授、旅美學人陳廣沅曾回憶焦汝霖因為身材魁梧，聲音洪亮，所以被學生們私下稱為「焦大肉」。「我就怕他」。但他為人直率，待人熱情。陳廣沅在《壯遊八十年》中說：「國文選了一篇鮑照的〈蕪城賦〉……先生之講解，文章之超越，可謂雙絕！」民國二年

（1913），焦汝霖任江都縣教育會會長，會址在揚州第一圖書館。民國三年（1914），焦汝霖任江都縣立師範講習所所長。初辦乙種，繼辦甲種，學生總共 50 人，各畢業一次。民國五年奉省政府命令歸第五師範代辦，於是停止。民國六年（1917），任江都縣公共體育場場長，場址在舊安定書院。後還任教於南京東方中學國文教師。

汪二丘能承家學，國學根底很深，博學多才，以教書為業。「宿儒已備鮑張範，名彥還羅汪二丘。都是飛花蓮舌妙，生公說法亦能侔。」這是抗戰之前揚州中學的名師頌。揚州中學校友季賓在《白髮與血絲的回憶》中這樣回憶汪二丘：「我們讀高二的時候，他教我們國文，那真是莫大的幸福。到高三，汪先生叫我們自己到書店去買一本《史記菁華錄》，說要以此書作教材。我們都立即照辦了。開講此書的第一堂課，他老先生空手走進教室，什麼東西也沒帶。這是怎麼一回事呢？只見他老先生安詳地在一張獨扶手椅上就了坐，面向著只剩下二十餘人的全班學生，開始了他獨特的講授。他說：『今天第一篇〈高祖本紀〉。』接著就背一句譯一句地講了起來……那就是說，一本《史記菁華錄》他是一字不差地裝在肚子裡的（《論語》、《孟子》那就不用提啦！），這是怎樣的一種記憶力啊！」汪二丘 1937 年曾執筆撰寫《十年來國文教學概況》登載於江蘇省立揚州中學《十週年紀念刊》。1937 年 12 月 14 日，日本侵略揚州，以省立揚州中學校址為駐地。為不接受敵國的統治，揚州中學不得不提前結束提前放學。汪二丘給學生的題詞是：「博學之，審問之，慎思之，明辯之，篤行之。」1938 年汪二丘在紀子仙先生的領導下，來泰州參加揚中復課工作。學生回憶：汪先生（當時江浙地方都尊稱老師為先生）對學生很和藹。他除有選擇地給我們講解正式教科書課文之外，還給講孟子和一些油印的講義。有一次小考，我得了一百分。汪先生說我在考卷裡把「冗長」的「冗」字頂上多加了一個點，寫成了寶蓋頭，這是錯別字，應該扣分；但是為了鼓勵我再接再厲地學習，所以給我一百分。汪先生當時表明他主張「國文的主要成績是你們能寫出好的作文，而不在於答對了考卷上填充題和解釋題」。

陳戀森歷任學校教席。民國七年（1918）曾任省立代用商業學校（注：初名縣立甲種商業）校長。經費本出兩淮鹽引捐，歲收三萬餘元，但全部為

江都縣所限制，經費每年僅四千餘元，並強制改為縣立，經校長陳懋森聯合地方士紳力爭，正名公立，經費也逐年增加。後來省政府認為該校成績優良，在民國十年春改省代用，每年由省政府補助經費二成。任內於 1924 年舉行省立代用商業學校十週年紀念會，並舉行三日展覽。「此三日中，地方人士前往參觀者萬人以上，空前盛舉，為極盛時期」。民國十六年（1927）秋季停辦，與五師、八中合併為揚州中學。總計學生本科畢業 8 次，初中畢業 2 次。1935 年前後陳懋森與程善之、陳含光一起任教於蔣太華創辦的揚州國學專科學校。陳懋森工繪畫，擅長隸書。曾在南京參加創辦美術專科學校，且任國畫教師。

嚴紹曾曾先後在揚州第八中學、南京第四師範、清江第六師範，揚州中學、寶應中學任教二十年。

李伯通曾任揚州府中學堂、淮揚合一中學、私立揚州中學、鎮江中學國文教師。

林小圃曾在江蘇省立第八中學（揚州中學的前身）做過音樂教師。他的學生陳廣沅在〈省立八中求學之生活〉中回憶道：「教音樂時手彈風琴唱〈春遊〉，如『春雨如霧又如煙，散花黃更鮮……蝴蝶莫亂飛，與你送春歸！』唱得抑揚頓挫，聽得十分入耳。到了全體合唱時，嘈雜滿堂，他就大聲疾呼，大罵一頓，叫學生唱的聲音不許高過他的琴音，這才雖得有些意味。但他常缺課，據說他貧甚，每每饔飧不繼，仍然苦吟不輟云。」

蔣貞金從清朝末年就獻身教育事業，是一位熱心的教育家。早在 1925 年蔣貞金就與陳蘭舫（達）、唐叔眉（壽）等人創設了私立揚州中學（原址後為新華中學）。1929 年蔣貞金又與焦易堂、劉靈華、吳木蘭等人在南京組建首都女子法政學校。蔣貞金有感於當時蘇北這片土地經濟落後，缺少工農業建設人才，而里下河一帶水患頻發，非常需要一批精通水利工程的骨幹，改造蘇北的水利系統，才能拯救千百萬農民的苦難命運，才能大規模發展農田建設，創造農業豐收的條件。同時由於整個蘇北沒有一所高等學府，高中畢業生要考大學，就得去滬、寧等地或遠走外省；而去江南和外省上大學，那高昂的學費和生活費又往往是一般中產以下人家所無力承受的。因此

三十年代初，蔣貞金發出創建江北農工學院的呼籲，想就地培養一批發展經濟的人才，為振興蘇北工農業獻力，當然也能解決不少青年升學困難的問題。這一主張在報章發佈後，即得到有誤之士的回應；但畢竟曲高和寡，難以爭取有力的支持，美好的理想無法實現。蔣貞金曾任江蘇省立第八中學（揚州中學前身）歷史教員。後來蔣貞金受聘於上海聖約翰大學任教，但仍念念不忘發展家鄉的教育事業。

周湘亭以優異成績考入省立第四師範（江寧師範前身）。畢業後，一生從事教育，先後執教於瓜洲小學、江都縣立初級中學及揚州國學專修學校，歷任邵伯第八小學、城東小學（一度改為第一標準小學）校長等。

巴澤惠早年畢業於安徽省立師範學院，歷任家庭教師及安徽、山東、南京、揚州等地中學文史教員。

關笠亭曾任仙女廟第二公學堂長（校長）。

冶春後社成員與揚州國學專科學校

1920 年冬我國著名教育學家唐蔚之（文治）創建無錫國學專修館於惠山之麓，1928 年改名無錫國學專門學院，1929 年定名為無錫國學專修學校。無錫國學專修學校是我國 20 世紀上半葉培養國學精英的搖籃。1935 年章太炎在蘇州主持章氏國學講習會（1935–1936），使得「東南的學術空氣別開樸厚的一面」。蔣貞金深受啟發，決定先辦一所小規模的專校，來造就一批專業知識分子，將來基礎穩固，財力充裕，再擴建更大的、能包羅文、工、商、農各個科系的高等學府。他的設想得到揚州耆宿陳懋森、陳含光、李豫曾和教育界同仁如省立揚州中學校長周厚樞、私立揚州中學校長唐叔眉等人的支持。兩位陳老先生都表示願意義務任課，支持盛舉。師資問題似乎不難解決。最難解決的是資金問題。蔣貞金雖為大學教師，可平時薪金和稿酬不多，這時家裡只有 2000 元左右的積蓄。為了辦學，他決定把這筆用於購置住房存款奉獻出來，又將幾件保存多年的首飾變賣籌建學校。

蔣貞金的辦學決心使在北洋軍閥時期曾兩度出任江蘇省省長的韓紫石先生大為感動，給予聲援；接著又得到社會各界人士的支援和資助。但終究財

力有限，籌建工作只能在艱苦條件下進行。正當此時圍繞著國專籌備委員會會長之爭而使籌備工作陷入困境。原來揚州籍的民國元老王柏齡想憑藉權勢攫取國專籌備委員會的會長。後來故意敦請德高望重、並對學校真正寄予深情的韓紫石先生出任籌備委員會會長之職。為了顧全王的面子，請他出任副會長。此舉完全出乎王的意外，因為王在揚州從不甘居人下，為此王十分氣惱。至於韓老本來就把名利視為身外之物，見王有覬覦之意，便分別致函蔣、王二人，欲辭去籌備委員會會長之職，並推舉王任正會長。這麼一來，既使蔣感到為難，又使王覺得尷尬。韓是王的老前輩，威望比王高得多，不宜得罪；同時籌備委員會裡還有另兩位中央委員葉秀峰和洪友蘭，也表示擁戴韓老（葉、洪兩人都是蔣貞金的學生），因而王不得不有所顧忌。自己出來打圓場，便寫了一封信，敦勸韓老就任籌備委員會會長。經過一番斡旋，終於請出韓老就任，從而使籌備工作得以順利開展。

1935 年 10 月揚州國學專科學校在埂子街太平碼頭附近正式開學。首屆招生 50 餘人，內子生 2 人。學制 3 年。儘管條件艱苦，教室裡倒一律是單人課桌，而不採用一般高等學校裡常見的扶手椅，以便學生在上課或課外自修安置筆硯。宿舍裡是單人小鐵床。

國專的教師是群英薈萃。桐城派名家陳懋森挺身教古文，駢體專家陳含光教《文選》，著名國學家張羽屏教經學和文字學，主持《新江蘇報》筆政的程善之教政論（時文），教務主任厲孝通兼教通史，李稚甫教諸子，薛青萍教詞學，江武子教地理、張華父教書法，高念祖教政治學，詞人丁甯教授古典詩詞，無一不是一進名流。蔣貞金除掌握整個教學進程和處理行政事務外，還兼文學史和唐詩課程。這些教師都很敬業。他們認真批改作業。老年教師很少請假不來上課的。年近八旬的徐天章（住校內）也不隨意缺課；李豫曾住三元巷，家距學校很遠，雖年逾古稀，每逢有課都是步行來去。學校財力有限，教師的薪金不及滬、寧等地高校的一半。但教師們為培育後輩，對此毫不介意。有時像陳含光和李豫曾連這點薄酬也謙讓不肯接受，廣大師生十分感動。教師們的嚴謹學風和熱情淳樸的品質，給予學生深遠的影響，使他們學會了正確的治學與立身處世之道。

　　1936 年暑假後，揚州國學專修學校遷至李官人巷巴總門一所比老地方大兩倍的新校舍，設中文、歷史兩個專業，分 3 個班級，設文選、文字小學、古文、書法等科。學生入學均具有一定的國學基礎，還有 6 位女生。教學和各項工作也都逐步走上了正規化，教育部派督學來考察，給予了好評。

　　遷移新址後，增設了圖書室。圖書經費微乎其微，買不了多少書。蔣校長帶頭將家藏的五局合刻本《二十四史》等古籍捐獻出來。在蔣的倡導下，不少師生也相繼捐書，使這間小小的圖書室逐漸充實，因此這個圖書室被命名為「積成精舍」，並由陳含光題寫篆書門額。以後又陸續添置了《四部叢刊》、《叢書集成》、《皇親經解》、《諸子集成》、《國學基本叢書》和各種工具書；還有近年出版的、代表最新學術成果的《大學叢書》中的文、史、哲著作以及《古史辨》和《國故論衡》等書。

　　全抗戰前夕，揚州國學專修學校的聲名已遠揚省內外，將與無錫國專分庭抗禮。幾位二、三年級的學生，懷著試試看的心情去參加國民政府高等文官考試，居然個個高中。他們的名字上了《中央日報》，喜訊傳來，引起全校沸騰。正當這所學校克服重重困難穩步前進時，戰爭爆發了，抗日的烽火迅速逼近揚州古城。至 1937 年 11 月，這所還沒有來得及送出首屆畢業生的學校，就悄悄地含恨辭別了世。

　　揚州國學專修學校傑出校友有：安徽著名詩人劉夜烽 1935 年入揚州國學專修學校讀書，從師張華父學篆書，從師薛青萍學詩詞。劉夜烽之亡妻吳堅（元莊）在揚州國學專修學校讀書時曾師事丁寧。不久，抗戰爆發，劉夜烽與吳堅一對少年情侶，攜手走上抗日前線。江蘇興化市人孔慶延（1919～1985）就讀於揚州國學專科學校時曾發表不少詩詞和短文。學生中還有一個佛門弟子、高郵乾明寺方丈爾明，抱著尋求實學的志願，毅然留起頭髮，換上西裝革履，改名石達彬來報考。蔣校長和很多教師對他毫無偏見。他讀書很刻苦，並按時回寺料理事務。

其他做過教師的冶春後社成員

　　1956 年下半年，戴般若任泰縣姜堰中學語文教師，後回揚州，大多賦

閑在家，有時給人補習，茅以升不時給以接濟，以維持生活。

周鈺長期從事教育、圖書館工作。1932 年至 1935 年，周鈺曾任江都縣立實驗小學（今東關中心小學）校長；後又任揚州圖書館長等職。1934 年，周湘亭應邀為城中小學高年級學生做了一場「復興揚州的途徑和我們應有的認識〉的演講，引起大反響。

劉梅先曾先後在京江中學（現鎮江市第一中學）及揚州新華中學從事文字秘書、教學工作。

1931 年，吳白匋自金陵大學歷史系畢業後，留校任教。抗戰爆發後，先後在四川白沙國立女子師範學院任副教授、教授，江蘇省立教育學院（後改名蘇南文化學院）任教授，無錫國學專修學校、東吳大學、江南大學等校兼職教授。1940 年任國立女子師範學院任副教授、教授。吳白匋在無錫國專講詞。馮其庸是他的學生。1973 年重返南京大學教壇，執教南京大學歷史系，1978 年起改任中文系教授、戲劇研究室副主任。

厲鼎錩歷任江蘇省代用商業學校、江都縣立第一國民小學教師。汪德林曾任安徽法政學堂教授。譚大經曾任鹽城法政學堂校長。吳戭曾任江都縣立中學化學教師。史華衮歷任淮安府中學堂監學、泰州中學堂監學。湯公亮歷任兩淮第一初等小學校長、江都縣立第一初等小學校長。潘棟臣曾任江都縣立第九小學校長。吳邦俊曾任溧水縣高等小學教師、江都縣立第十一國民學校校長，同時兼任江都縣立初級師範教學法課程。吳邦傑曾任揚州女子公學、儀徵十二圩棧立高等小學教師。錢松齋曾任丹徒旅揚小學教師。關笠亭曾任仙女廟第二公學堂長。劉梅先曾先後在京江中學（現鎮江市第一中學）及揚州新華中學從事文字秘書、教學工作。

二、冶春後社成員與科學、醫學

冶春後社部分成員懷著「科學救國」，走出國門，學習自然科學與醫學等；有的成員懸壺濟世。

生物學家黃長才

黃長才（1902.3.18–1969.8.4），字養之，別署拙養齋主，祖籍儀徵廟

山，寓居揚州。武漢大學生物科畢業，歷任江蘇省立中學、安徽省立中學、國立中央大學、國立師範教授。建國後，代課於蘇北農學院、揚州師範學院，後任揚州醫專教授。揚州冶春後社成員。著有《高中生物學》、《實踐生物學》、《營養淺談》、《大學生物學》、《語心集》、《青春集》等。1961年 9 月 30 日，摘除右派分子帽子。

焦汝霖編譯出版《脊椎動物學問答》

焦汝霖曾東游日本，潛心鑽研生物學，編譯出版了《脊椎動物學問答》，這是一本較早由揚州人自編的自然教科書。《脊椎動物學問答》上面用問答的方式普及動物常識，其中還有一些插圖，如鴨嘴獸、鴕鳥等，還有解剖青蛙的示意圖。書的發行日期為光緒三十一年（1905）三月十五日。全國發行，並在揚州府新勝街華瀛公社有售。焦氏後人還珍藏有兩張動物圖畫，展開有月曆紙大小。一張畫有孔雀、錦雞等珍禽，一張畫有比目魚等各種海魚。

江石溪是發明家與名醫

據庫恩《江澤民傳》載：江澤民回憶他的祖父「早年，船在長江上航行時，螺旋槳經常被水裡瘋長的水草纏住。他便發明了一台能夠割斷這些水草的機器，並把機器以低於實際價值的價格賣給了一個著名商人。」

江石溪少時從丁溝名醫周雲溪學醫 6 年，業成取名江石溪，起初懸壺於頭橋鎮。江石溪考慮到當時頭橋的交通很不方便，便遷到仙女廟鎮禹王宮對面去開業。由於他醫術精湛，加之常為貧苦病人施醫送藥，深受病家贊許，人稱「江神仙」（江石溪的諧音）。

其他名醫

吳克謙，名錫慶，字積庵，號幹臣，克謙乃醫名。早年從姨父、科名醫楊佑謙學醫，業滿於縣西街自行開業，為揚州兒科「謙」字門第六代傳人，醫術精湛，聲名卓著。上世紀 30 年代前後，曾任江都縣中醫協會、中醫公會幹事與股員，同時兼任《江都國醫報》編輯。1956 年受聘進揚州市婦幼保健院工作，60 年代初，為防治流行肝炎、乙型腦炎，取得顯著成效。曾

任揚州市人大代表、中醫學會副理事長。

　　郭仁欽兼精岐黃之學。曾經有一次去出診，順便買了一個尿壺。因為此物不雅，於是將其藏在病人家門背後，等就診完畢後帶回家。看完病之後，主人就送他出門，忘記取尿壺了。他一出來，主人就熄燈關門。郭仁欽又不好意思喊門，於是就徘徊在人家門口路上，等待他家開門。過了不久，門開了，郭仁欽心中大喜。但隨即聽到撲通一聲，於是主人邊開門邊罵道：「誰家促狹佬，藏一個尿壺在這兒？」郭仁欽知道尿壺已經被踩壞，又不好發作。他垂頭喪氣地來到惜餘春，半晌無言，與以往不同。有人問他是什麼原因？他說：「說了也無妨！」於是就將整個過程詳細地講了一遍。邊講邊歎著說：「出診得了二百文銅錢，損失三百，賠錢治病，你們說冤枉不冤枉！」大家聽後笑得前仰後俯。

　　郭紹庭於民國七年（1928）十一月創辦《醫學月刊》，他任編輯主任。1 至 7 期由江都縣中醫協會編輯出版，7 期以後由江都縣中醫公會編輯出版，十六開本刊物，每月一期，每期 20 頁左右。編輯處先設在揚州古旗亭江都縣中醫協會，後遷至揚州運司街（今國慶路）郭紹庭醫寓。該刊內容主要為江都縣本地醫藥界新聞、醫藥衛生常識、業務探討、成果等，每期刊有廣告。該刊出版到民國二十六年（1937）停刊。蔣貞金曾撰《〈醫學月刊〉出版之際》。

　　陳臣朔精醫學，曾執教於上海中醫學院，著有《傷寒六經明義》。

　　孫鳳翔早歲讀書，後因家貧改習醫，懸壺於城南磚街，日出應診，暮歸仍掌燈自讀。孫鳳翔曾為張振鋆撰《痧喉正義》與《釐正按摩要術》作敘。

　　陳一航畢生以醫為業。民國年間，他曾任中央國醫館秘書、首都國醫院籌備處秘書。經衛生部批准，他曾研製中藥眼藥水、瘡藥、傷風感冒藥水和瘧疾藥膏出售。新中國成立後，他一直從事醫療防疫工作。

三、冶春後社成員與其他文學社團

　　冶春後社與菽莊吟社都是清末民初的文學社團，它們都在當地文化產生很深遠的影響。它們一南一北，成為當時中國重要的文人詩社。

　　冶春後社是晚清時期揚州地方名流、文人學者追懷康乾盛世，繼冶春詩社而成立的文學團體。冶春後社幾起幾落，時間大約 73 年。其間詩社社友達 100 多人。臧谷去世後，群龍無首，「風雅歇絕者十餘年」。冶春後社詩人平時召集詩會，多在縣東街社友蕭丙章家的蕭齋。

　　菽莊吟社，是由臺灣富商林爾嘉贊助成立的。林爾嘉（1875–1951），字菽莊，又字叔臧，晚號百忍老人。早年回鄉時，為將來退隱計，即在鼓浪嶼營建造型別致的濱海別墅──菽莊花園，從瑞士養病回國後便隱居於此。

　　菽莊吟社以菽莊花園為載體，節事活動有修禊、七夕、中秋、重陽、上元等；喜慶活動有主人壽誕或結婚週年紀念等；遊覽活動有賞菊、觀潮、泛月、登山、訪古等；唱和活動有景點、定題、限韻、詩鐘等。1915 年農曆三月初三，菽莊吟社開始修禊活動，「從此每逢三月三，事仿會稽會靡已」（林爾嘉詩句）。1917 年，以黃牡丹菊徵詩，還請畫家為菊寫照。1919 年，拓海建藏海園，徵七夕四詠及閏七夕回文，獲獎作品合刻一集，列出得獎名單百人，第一名獎書卷銀 50 元，依序遞減，最少 2 元。1920 年詩會雅集有 18 人。1921 年菽莊落成九年九月九日，有《菽莊三九雅集詩錄》，刊入菽莊叢刻。據湯公亮〈贈高乃超〉詩中云：「海南韻事許追蹤。」詩後有注：「君有〈菽莊三九雅集〉七絕頗佳。」1922 年王秋閣落成之時，吳石卿刻蘇東坡像於閣中，吟侶們以此為題吟詩作賦。1923 年 10 月，菽莊花園菊花盛開，在玉屏書院設「買詩店」，遊客投詩一首，獲花一枝，謂「以菊換詩詩換菊，利市別開風雅場。」1924 年農曆三月三日，小蘭亭落成，效東晉王羲之修禊 3 次，徵文刊錄《菽莊小蘭亭徵文錄》。1933 年農曆三月初三上巳節，有集會修禊，拈韻賦詩編成《上巳集》。1934 年煦春亭落成雅集，出席的吟侶 120 多人，人人留下詩作，林爾嘉放歌 44 韻；百花生日，菽莊蔚然亭小集……

　　冶春後社與菽莊吟社雖然相隔甚遠，但仍有過接觸。林爾嘉建成「菽莊花園」並成立菽莊吟社後，他出鉅資廣徵海內詩稿，稿酬甚豐。其中「惜餘春社友紛然投稿，揭曉後皆入選，且多列前茅。」林爾嘉大驚，以為惜餘春人才之盛，甲於全國，特地派專使來揚州訪問，想看看惜餘春是何等地方，

詩人們是何等模樣。當專使一見惜餘春竟屋小如舟，詩人們「率衣冠不整，窮愁潦倒之流」，不相信如此美妙的詩篇會出自這些「窮酸」者的筆下，以為揚州還有別的惜餘春在，逡巡三日，遍尋揚城不得，才不得不又返回，詢問惜餘春的主人何在？高乃超說：「我就是主人。」專使仍然不怎麼相信。高乃超問他為什麼不信，專使才把他的看法詳細地告訴高乃超。於是高乃超只好指座中客人，讓這些詩人一一對號，「背誦原作以徵信」，才使這位專使深信不疑。專使大喜，在某大酒店擺了幾桌盛筵招待冶春後社詩友，「作盡夕之歡，然後去。」

冶春後社與如社。1935 年春，吳白匋、周樹年等參加近代南京著名詞社「如社」，詞社還有吳梅、唐圭璋等眾名家。「如社」取《詩經》「天保九如」之意。純粹以文會友性質，無社長，也無社址。詞社多集於夫子廟老萬全酒家西廳，月集一次，輪流做東，由主人選調而不定題，作為月課，在下次集會時交卷。詞稿最後全部匯交與唐封璋保存。吳白匋、周樹年參加「如社」的多次雅集，填詞刊入《如社詞鈔》16 集。1938 年，「八一三」全面抗戰後，詞社不得不自行解散。1945 年日本投降以後，吳白匋還與周樹年等人有所接觸。1952 年，周樹年病逝於揚州。

冶春後社與天津城南詩社。城南詩社是天津近代歷史上著名的文化社團，1921 年由津門鄉賢嚴修、趙元禮、王守恂等倡建，天津地方文化教育界知名人士，幾乎全部參與了詩社活動。後由著名教育家李金藻主持，每逢重陽舉行例會。1937 年天津淪陷時一度停止活動，1945 年後再次興起，詩社活動至 1950 年年初停止。民國十三年（1924）春，王武祿參加天津城南詩社活動，並撰《城南詩社集》序。《城南詩社集》收錄王武祿詩作三首：〈辛酉四月范孫先生招飲預成小詩呈正〉、〈呈范孫先生〉與〈壬戌十二月十九日城南社集分韻得臘字〉。民國二十四年（1935）九月初九，方爾謙與天津城南詩社同人雅集天津水西莊，作〈乙亥九日，擇廬約同人集水西莊，分韻得鷺字〉（見《乙亥重陽雅集詩錄》）。

四、冶春後社成員與法律

胡顯伯是揚州接觸近現代法律第一人。「胡顯伯律師事務所」總部設於

省會鎮江，另在蘇、揚皆設分所，曾任全國律師協會常務理事，鎮江律師公會會長。作為揚州律師業的奠基人，胡顯伯曾經夢想以法治國，他不但敢於為平民仗義，窮人委託他辯護，他常不收費用；還敢於為家鄉講話，民國初年，工商部總長張謇建議自連雲港至南通開鑿運河，以利沿海運輸；胡顯伯覺得這會使揚州鹽運優勢喪失殆盡，遂據理力爭，維護家鄉利益。1934年，易君左《閒話揚州》立案，胡顯伯被邀與戴天球、韓國華組成三人律師究易團，在郭堅忍帶領下，向鎮江法院提出訴訟。孰是孰非，見仁見智，但是胡公摯愛桑梓，足見一斑。

更難得的是，他還敢於為真理執言，營救江上青便是他律師生涯的重彩一筆。江上青因從事學運，於1928年底在江家橋被捕，後押解蘇州司前街監獄。江上青父親江石溪想起胡顯伯，原來二人皆為徽籍；且同是冶春後社詩友；更關鍵的是，皆為愛國人士。江上青遭受迫害，胡顯伯豈能袖手旁觀？遂不畏牽連，親赴蘇州省高等法院出庭辯護。探監時，年方17歲的江上青雖身陷囹圄，卻豪情說：「坐牢沒得關係，放出去再幹。」胡顯伯深為佩服，於是他一面在庭外利用關係呼籲正義，形成輿論壓力；另一面在庭內憑藉雄辯經驗，抓住年齡這一突破口，較量三個回合，終於贏得了這場原定為「共黨叛逆」的官司。1929年5月，江上青釋放出獄；1939年，在任中共皖東北特別支部書記間犧牲，年僅28歲。噩耗傳來，胡顯伯痛惜不已，對人從不提出庭一節，江上青的親友對此事卻沒有忘懷。江上青戰友、原任江蘇省文化局長的周邨在《江上青烈士傳略》中道：「後來，經過他父親好友胡顯伯律師的辯護和營救，才得到釋放」。江上青的侄媳楊淑英在〈江上青烈士的革命生涯〉中寫道：「他的父親邀請了著名的揚州律師胡顯伯為他出庭辯護，終使法院關押半年後予以釋放。」江上青的七弟江樹峰在〈憶先兄上青〉一文中說：「開庭審理時，父親請了胡顯伯律師為上青辯護。胡顯伯先生是父親的詩友，他出庭辯護後，法院以上青年幼無知，關押半年予以釋放。」1991年，時任興化市長、胡之三子胡鍊在京參會間，江樹峰詩書贈胡氏：「風雨同舟日，難忘故伯情，板橋欣舊里，何日敘鄉心！」故伯者，即指胡顯伯。

戴天球16歲赴南京讀中學，後入兩江法政學堂（後改為民國法政大學）進修。22歲那年，在姨表兄洪蘭友（國大代表，曾任蔣介石的秘書）的資

助下，東渡日本，就讀於東京大學的法科，參加中華革命黨。畢業後回國，參加南社，從事革命活動，還一度到廣東追隨孫中山先生革命。後因陳炯明叛變，於 1927 年回到揚州當律師。由於戴天球精通法律，又有能言善辯的口才和剛正不阿的秉性，在法庭上尊重事實，以理服人，很快便贏得揚州乃至全省法律界的讚賞，不久即當選為江蘇省律師公會第一任會長。1932 年夏，因易君左所寫、中華書局出版的《閒話揚州》一書中，涉及揚州人「早上皮包水（指吃早茶），晚上水包皮（指泡澡）」，成天無所事事，揚州婦女早晨倒馬桶時，同推糞車的男人們打情罵俏，還有些描寫則是影射可端和尚行為不端等，因此激起公憤，招致揚州各界人士的強烈抗議。經當地有關部門多次調解無效，遂由首席律師戴天球和韓國華、胡震組成三律師代理訴訟團，上訴於江蘇地方法院，控訴該書作者和出版商侮辱揚州人的人格。後經庭外調解，江蘇省政府主席陳果夫又親自過問，原告方同意撤訴，被告易君左辭去江蘇省教育廳編審室主任之職，並在《新江蘇報》上刊登啟事，公開向揚州人民道歉。抗戰勝利後，戴天球重返揚州做律師，並恢復私立揚州中學，還任江都縣商會會長。1946 年後，戴天球任中華民國律師公會全國聯合會常務理事兼秘書長，並當選為行憲國大代表。1948 年去臺灣，繼任「國大代表」，連任「律師公會全國聯合會」常務理事兼秘書長。

丁光祖字繩武，江蘇揚州人。早年讀法政大學，畢業後回揚州任律師，工詩兼知醫。劉介春曾在《揚州藝壇點將錄》為他作詩一首：「與世相遺戶慣扃，法家投老惜惺惺。問名獨怪同城客，有目如何不識丁。」

虞光祖於光緒三十三年（1907）畢業於日本法政大學政法部。歸國後，他歷任吉林省吉林府初級檢察官、琿春初級檢察廳監督檢察官、雲南省緬寧縣知縣等。後歸里任江都、鎮江律師會執行律師。民國三十七年（1948）四月江都縣律師公會會員登錄表名冊有他的記載。

董玉書《蕪城懷舊錄・卷一》載：「陳延禮嘗官察哈爾某縣知縣，歸里後為律師。」民國十九年（1930）五月二十六日的江都律師名冊也載有其名：「陳延禮，六十歲，住東關街金金桂園巷內。」

汪德林早年留學日本，就讀於早稻田大學法科。宣統二年（1910）畢業

回國，初任安徽法政學堂教授。次年恰逢辛亥革命爆發，他回到揚州任律師。後因喜好金石書畫古董的收藏，遂放棄律師業務。當時有一與汪德林同姓名的人，知其有律師證書，想用四百大洋的高價購買他的律師證書，被汪德林斷然拒絕。他說律師證書是律師營業的憑證，絕不能讓它成為坑害老百姓，讓一些人發財的工具。

蔣士傑於民國期間先後在鎮江、揚州從事律師業務，直至揚州遭日本淪陷。

1907 年，法部奏設京師審判檢察廳。何賓笙是法部尚書戴鴻慈的門下客。他向戴鴻慈遊說，因此得以調陳霞章補任地方審判廳主簿，主簿官是八品小官。陳霞章不得已而屈尊。又過數年，陳霞章應本部法官考試，列優等，升為正六品檢察官。但沒有等得及補官，1911 年爆發了辛亥革命，陳霞章滯留京師不得歸，於是更名陳止，後入京師員警廳做小官，依靠微俸自活，但是狂如故。

光緒三十三年（1906），陳懋森參加甲午科優貢，次年朝考一等，欽用知縣，分發河南，任項城縣令。陳懋森辭掉項城縣後，奏調法部，改官京師地方審判廳民科推事；旋應本部法官第二次考試，欽定優等。民國以後，曾任江都鎮江地方檢察廳廳長、寶山地方審判廳廳長。

五、冶春後社成員與宗教

佛教

陳心來獨身末娶，人們都以「陳和尚」呼之。囚首垢面，滿爪塵垢，披髮及肩，蟣虱叢集。杜召棠初於石牌樓觀音庵（吳熙載曾寓於此）猜謎時見到他，懷疑他是瘋癲。後不知道他過目不忘，兼通佛教經典。蓋自殘如此，所謂傷心人也。陳霞章為陳心來撰〈墓誌銘〉云：「陳心來，名夔，若木先生之子。不以畫世其家。能詩，論詩尤刻。通釋典，不專一家，憨山、紫柏所著書，能背誦如流。記醜而博，心來有之。無家，寄食於族人。好睡，同社盍簪，室有榻，則仰臥其上者必心來也。嗜煙如性命，終日吸之不去口，每於氤氳中辨面目焉。往往不顧睡，衣履無三日新，滿爪塵垢。時時搔頭，

發既剃，而蟣虱不去。狀如髡黔，儀錶非不偉，而肯於自殘如此，殆所謂古之傷心人歟？改國後，八年己未五月二十三日，疾終於里，年三十有九。同社謂其人心死久矣。心來孑然一身，徒以口腹累人，交相詬病。苦莫大於有身，今心來魂去，軀殼無乎不之，當以生前智慧，求證無生與再來也。老友陳止遠斥京師，哭其慟，為志其墓且銘，以示之人。曰：此具鎖子骨，應以童真入佛國。而乃不自著力，心隨六賊；實作一比邱，亦不可得。吾名之以『破戒優婆塞，末法善知識』」。

周鈺初信佛，研佛典，深得奧旨，歐陽法師認為他是有宿慧的人。民國二十一年（1932）四月八日，歐陽漸、呂澂、孫至誠等人來揚，周湘亭執弟子禮陪同遊覽平山堂、法淨寺（大明寺），並書蘇東坡〈西江月・三過平山堂下〉詞，請金石家曾子青勒石紀念，至今這塊碑還嵌在平山堂走廊西側牆壁上。畢業於南京支那內學院。自似甚高，有名士之風，但經常衣冠不整。他曾為創辦江北刻經處的鄭學川作傳。這篇《鄭學川傳》也反映了他的佛學思想。

趙葆元曾任武城、德平、高苑等知縣，潛心佛教經典，閒暇時常臨宋人寫《金剛經》，分贈信奉佛教的居士。

被稱為揚州三狂士之一的陳霞章晚年病困交加，放棄一切，頓悟禪機，一心向佛。

吳恩棠與釋海雲、釋雨山友善，曾作〈重寧寺懷種瓜僧海雲〉、〈重寧寺九月白牡丹開，雨山和尚索詩〉。

張景庭有多首與佛教界人士的唱和詩，如〈和廣覺師〉、〈呈廣覺師〉、〈訪平山堂滌緣上人，瞻禮鑒真堂〉等。

道教

真人吉亮工

吉亮工三十三歲舉於鄉，後屢不第，遂絕意進取，乃專心於道。吉亮工自二十歲時，即閱讀《參同契・悟真篇》諸書。後從道士張春學習。待見面後，除傳與口訣外，並囑以須俟外緣，金丹可成。隱居三年，大丹立就。吉

亮工得丹後又號風先生（風即瘋癲之意）。著有《天元人元天人合一之中國金丹學》及其他勸戒文字多篇行於世。

信仰道教的劉采年

劉采年 字甸侯，又號澹庵，儀徵廩貢生。候選訓導，改官江西知縣，歷充要差。1937 年日寇入侵揚州，避亂西鄉，後隨子寓居上海，精神矍鑠如昔。82 歲時，因病去世。劉采年父親劉霽清是揚州著名道士。揚州畫家李墅曾繪〈清揚州劉霽清參元問道圖長卷〉，陳重慶、卞綍昌、董玉書等 20 人題跋。劉采年的外祖父孔繼堯，字硯香，號蓮鄉，昆山人，作畫山水、花鳥無不入神。劉采年舊藏孔繼堯所作〈停琴待月圖〉。此圖寫柏樹清供一幀，古雅清趣。原有題詠者十五家，後經國難，僅存黃福楙、王同二家。經劉采年重裱並跋：「此圖先外大父硯香公手筆，題詠凡一十五家，庚子國難，兵燹之餘僅存如是。辛丑二月重裝並題於邘上，采年。」後又延黃太玄、岱青、汪莘伯三家題語。辛亥革命後返鄉，淡於進取，潛修道家術，蓋夙得其先人霽清先生之家傳也。詩友董玉書曾作〈續感逝詩・劉甸侯〉：「八公山下遇劉安，道練將成九轉丹。拋卻淮南舊雞犬，神仙縹緲海天寒。」他曾與清末維新派思想家、著名實業家鄭觀應通信論道。《鄭觀應集》下冊有〈致劉甸侯道友書〉中云：「弟本寒士，既立願修真，不求聞達，豈復好名！實仰體著書者之苦心耳！」年高健步輕便異常人。

信仰道教的冶春後社成員還有王德坤、趙葆元等。

冶春後社成員確實不是徒具虛名的庸碌平凡之輩，他們之中既有看穿世態、淡泊名利，以酒自娛的曠達之士，也有嫉惡如仇、憤世嫉俗、懷才不遇的「狂徒」，其中不乏蟄伏龍蛇，強烈渴望電閃雷鳴，破壁飛去，他們中間有許多在不同領域做出了卓有成效的業績。不僅在揚州的文化史寫下璀璨的一頁，在中國的文化史上都有顯赫的地位。

後 記

　　與冶春後社結緣起於我二十多年前在大學期泡圖書館時翻閱吉亮工等冶春後社成員介紹的文章。後來給我的齋名起「三風堂」。原因有三：一、我喜歡的清末民初的詩酒狂人——吉亮工曾作《風先生傳》云：「先生姓風氏，名風，字風風，係出風後，不知若干世」。二、清初「紅豆詞人」吳綺出任湖州知府。此時他的詩風氣脈雄厚，為人高風亮節，生活饒有風趣，人們因此稱他為「多風力，尚風節，饒風趣」的「三風太守」。這也是我追求的為人為文的風格。三、我對有關揚州的三種人感興趣：風流的文章太守、風雅的鹽商大賈和風騷的文人學者。這也是我學術研究的重點。

　　隨著閱讀的深入，特別看到顧一平、韋明鏵、王資鑫、王自立等老師的相關文章之後，逐漸對冶春後社中的這群人有了更深刻的瞭解，他們的形象在我的腦海中也更鮮活起來。2006 年，我在《揚州晚報博客網》中發表了博文《〈冶春後社：日落下的一曲挽歌〉目錄》。揚州晚報副主編朱廣盛跟帖：「選題很有眼光，比顧老的又進了一步。希望有時間單獨交流。」已故揚州文化學者王自立也跟帖：「祝願大作早日出版。」朱、王二位鼓勵更堅定了我研究冶春後社的信心。2006 年我在《揚州晚報》博客寄語黨代會發表《讓「冶春後社」走出深閨》。其中有如此建議：「利用徐園的「春草池塘吟榭」和「冶春後社精舍」建一個紀念館，可定名為冶春後社紀念館或揚州近現代文化名人紀念館（除冶春後社成員，可再加上揚州鴛鴦蝴蝶派成員、南社中的揚州人等等名人），收集這些名人的實物、資料和研究論著。這樣投資不大，但可更好地推進『文化揚州』建設，提高瘦西湖公園的文化品位，吸引近現代文化名人的後代來揚州探親、旅遊和投資，一舉多得，何樂不為？」此文一刊登，也引起了《揚州日報》記者鄒平的注意，他專門採訪了瘦西湖風景區有關負責人，發表了《百年冶春後社即將走出深閨》。此文中云：「有

關負責人表示，他們正考慮搬遷辦公室，將現辦公區域及「春草池塘吟榭」、「疏峰館」等合併作為景區的重要文化活動場所，在此展示歷史資料，舉辦各類文化活動，邀請現代文人雅士在此聚會，再現當年冶春後社的盛況。邗江某校政治教師羅加嶺是冶春後社的忠實擁躉。10 多年來，他一直致力於冶春後社的恢復工作，如今已經收集了大量有關冶春後社的史料。」此後筆者還通過《寄語市長》及直接與瘦西湖風景區有關負責人聯繫，甚至提供了《冶春後社史料陳列館策劃書》等。經過多年的呼籲，2016 年 4 月，瘦西湖景區終於復原了冶春後社舊日的場景。

在此後收集材料的過程中，也認識了顧一平老師，常常被他不辭勞苦手抄資料、遠赴外地查閱、與冶春後社成員健在者及他們的後代或登門拜訪或魚雁往來、找人打字，自費出《冶春後社詩人傳略》小冊子 27 本。我被他這種「樂此不疲」的精神所感動和激勵。我也曾向顧老進行過諮詢或索要相關的資料，顧老問題給予幫助，還曾在給我的資料外面的信封上留言：「未來屬於你們年青人。希望你為揚州文化研究做貢獻。」顧老是我向前奮發的榜樣和動力。顧老編著的《冶春後社詩人傳略》系列是我研究冶春後社的常用「辭海」。在前次出版時，由於我沒有認真研讀《冶春後社詩人傳略》，還質問顧老「不知他所據為何」。實在是自己的淺薄所致。此次修訂，我又對《冶春後社詩人傳略》（五本）進行了細細研讀，將上版疏漏的重要資料在我書中進行了補充與修改。

2010 年 1 月 9 日我在《揚州晚報》「揚州近現代書畫名家」專欄發表了《方地山：外圓內方的風流名士》後就一發可收拾，連續發表了《宣哲：文人氣韻 秀雅絕倫》、《秦更年：印壇名宿 書畫名流》等 50 多篇系列文章，其中絕大部分寫的是冶春後社中的書畫名家。

在研究揚州文化的過程中，我還認識了揚州「最後的士大夫」朱江老師、揚州非遺專家管世俊老師、揚州作協杜海主席、揚州大學藝術學院賀萬里院長、顧志紅教授、揚州書畫鑒賞家李萬才老師以及晚報前編輯吳靜老師、晚報慕相中與吳娟編輯、日報李蓉君編輯等等。朱江老師是我的博友與學術研究的楷模、良師。他經常光顧我的博客，並時常跟帖評論。每每看到我的點

擊量不高時替我扼腕。前幾天他還寫了一首詩作為回帖:「治學從來門前清,而今格外更冷靜;但願風氣開化後,如此文章讀者勤。」朱老就是我的知音與忘年交。賀萬里院長讀了我在《揚州晚報》發表的相關文章後主動聯繫了我,讓我參加清代揚州畫派研究會,並讓我成為「八怪大講堂」首講嘉賓,講題為「日落下的挽歌──冶春後社的詩書畫」。賀院長是我書畫研究的伯樂。令我難忘的還有一名叫謝賢群的網友在大學期間仿佛我當年一樣癡迷於方爾謙與方爾咸的研究。他也為我提供了「揚州二方」的相關資料。他們都是我研究冶春後社過程中的引路人與同行者。

感謝党明放教授為此書向蘭臺出版社的推薦之功;感謝揚州市圖書館館長朱軍與古籍部工作人員為我查尋資料提供的便利;感謝妻子姚桂花為了讓我專心著述承擔了大量的家務勞動;感謝兒子羅浩然一方面說我「不務正業」,另一方面以我發表的文章與出版的論著為榮;最後感謝揚州這座歷史文化名城為我們提供了如此豐富的文化底蘊,讓我癡狂和著迷!

此書即將再版之際,特作一聯,以志心情:

廿年收集,九載磨劍,五易文稿,頸眼酸眩誰解味?二十萬文字終變鉛字。

數師扶助,全家鼎力,幾覓樂愉,燈火闌珊自品癡。一百多鄉賢永活人間。

<div style="text-align: right">

冶春後社的忠實擁躉　　羅加嶺

2021 年 9 月 9 日,揚州疫情解封之日,再改寫於揚州三風堂

</div>

國家圖書館出版品預行編目資料

中國藝術研究叢書. 第一輯10晚清冶春後社研究/ 羅加嶺著. -- 初版. -- 臺北市
：蘭臺出版社，2022.12 冊；公分. --（中國藝術研究叢書. 第一輯；1-10）
ISBN 978-626-95091-6-4（全套 ：精裝）
1.CST：藝術史 2.CST：中國

909.208 111006811

中國藝術研究叢書第一輯10

晚清冶春後社研究

作　　者：羅加嶺
總 編 纂：党明放　盧瑞琴
主　　編：盧瑞容
編　　輯：沈彥伶　楊容容
美　　編：陳勁宏
校　　對：沈彥伶　盧瑞容　古佳雯
封面設計：陳勁宏
出　　版：蘭臺出版社
地　　址：臺北市中正區重慶南路1段121號8樓之14
電　　話：（02）2331-1675或（02）2331-1691
傳　　真：（02）2382-6225
E—MAIL：books5w@gmail.com或books5w@yahoo.com.tw
網路書店：http：//5w.com.tw/
　　　　　https：//www.pcstore.com.tw/yesbooks/
　　　　　https：//shopee.tw/books5w
　　　　　博客來網路書店、博客思網路書店
　　　　　三民書局、金石堂書店
經　　銷：聯合發行股份有限公司
電　　話：（02）2917-8022　傳真：（02）2915-7212
劃撥戶名：蘭臺出版社　帳號：18995335
香港代理：香港聯合零售有限公司
電　　話：（852）2150-2100 傳真：（852）2356-0735
出版日期：2022年12月 初版
定　　價：全套新臺幣18000元整（精裝，套書不零售）
ISBN：978-626-95091-6-4